鵲華秋色

趙孟頫的生平與畫藝

李鑄晉◎著

石頭出版

國家圖書館出版品預行編目資料

鵲華秋色：趙孟頫的生平與畫藝／李鑄晉著.
--初版.-臺北市：石頭, 2003 [民92]
面；　公分

ISBN 957-9089-31-0(平裝)

1. (元)趙孟頫 - 傳記 2. (元)趙孟頫 - 作品評論

940.9857　　　　　　　　　　92021622

鵲華秋色
——趙孟頫的生平與畫藝

作　　者／李鑄晉（美國堪薩斯大學榮譽教授）

出 版 者／石頭出版股份有限公司

發 行 人／龐慎予

社　　長／陳啟德

主　　編／洪文慶

文字編輯／黃思恩　黃文玲

美術編輯／黃昶憲

行銷人員／李穎松

地　　址／台北市信義路三段109號4樓

電　　話／（02）27012775

傳　　真／（02）27012252

郵政劃撥帳號／1437912-5

登記證／行政院新聞局局版台業字第4666號

印　刷／萬荃製版有限公司

出版日期／2003年12月初版

定價／NT.350元

ISBN　957-9089-31-0

目次

藝論紛紛　莊嚴發聲

民初教育家、時為北京大學校長的蔡元培先生，曾提倡過「用美育代替宗教」這樣的言論，可惜自民國肇建以來，從沒有實現過。其原因，一來是國家長久動盪不安，無片刻安寧；二來是民生凋蔽，社會窮困，無從講究藝術、講究美；三者是中國的歷朝歷代少有注重藝術教育的，無法紮根而使美育枝繁葉茂。

回顧整個中國歷史，藝術史雖然源遠流長，但始終是社會裡極其微弱的聲息；雖然我們站在博物館裡，是那麼的驚訝讚嘆於文物藝術之精美，但又會認為那是帝王或上層階級奢華享受的玩物，普及不到平民。長久以來，藝術一直被認為是有錢有閒的金字塔頂階層的產物，一直是與生活脫節的；至於民間的藝術，則多附屬於宗教或節慶活動。這種情況，一直到現代，才稍有改善。

一直到現代，1949年後，兩岸才稍有各自的承平歲月，才有機會在經濟上努力建設。而當我們的社會在經濟建設稍有成就之後，藝術活動也相對多了起來。尤其藝術季，各種美術展覽、舞蹈、戲曲、歌劇、音樂會、演唱會、電影欣賞、民俗活動等等，中西交會紛呈，令人應接不遐，彷彿藝術就此受到了重視。但是，情況往往不然，激情過後，我們往往發覺那不過是一場大拜拜式的活動而已。社會仍然沒有美感，仍然沒有優雅的氣質內涵，仍然照舊在生活的波動中泅泳過。

追根究底，還是我們的社會輕視了藝術，忽略了藝術教育的重要性。所以遲遲無法以美育代替宗教；甚至因政治鬥爭、社會困乏而讓宗教更為盛行。其實，藝術不只是藝術；它後面

所牽涉到的範圍相當廣泛，譬如經濟，經濟越繁榮的，藝術的交易也越熱絡；譬如政治，越開放的社會，藝術的表現也會越蓬勃；譬如思想，越是繽紛成熟的思想，將使藝術更為多樣化；譬如文學，文學越是深刻的，藝術也將更富內涵；⋯⋯，總的來說，藝術和社會文化是脫不了關係的，環環相扣、層層呼應，甚至可以說，藝術的蓬勃，其所展現的細膩和靈敏，是該社會文化豐碑高低的具體表徵。像商周的青銅器、漢玉和漆器、唐三彩、宋瓷等，不都代表了該時代的文化嗎？所以，藝術真的不只是藝術。

　　而作為一個出版人，在對藝術充滿熱情的同時，也自覺有責任來作藝術教育推廣的工作，為社會略盡棉薄之力。於是從最冷門、最被忽視的深度藝術叢書開始，希望它能點點滴滴的澆注，以改變現實社會浮泛空虛的形式與心靈。為此，我們將這系列的叢書取名為「藝論叢書」，取「議論紛紛」的諧音，希望大家來對藝術發表言論，以成百家之言，不管是厚重深沉的論文或是輕快昂揚的研究，也不管面向是政治的、經濟的、文學的、歷史的、思想的、傳記的、戲劇的、民俗的、旅遊的、甚至是兒童的，只要是針對藝術的，和藝術作跨領域結合的，我們都竭誠歡迎。希望專家學者能一起來共襄盛舉。

　　登高必自卑，行遠必自邇。我們深刻的知道：峰高無坦途；為藝術莊嚴發聲，並不是一件容易的事，為美育植石奠基，更是困難重重。但有了社會賢達、專家學者和讀者們的支持，登高行遠的目標，即使長途漫漫，我們也將踏步前行！

總編輯　陸又慶

二〇〇三年冬

趙孟頫研究的契機

在中國的文化藝術史上，趙孟頫無疑是一位最複雜且最難了解，但卻是成就最高的中心人物。雖為宋宗室，卻生長在南宋趙家已至窮途末路之時。及其壯年，更親眼目睹南宋為蒙古人所征服，導致其大半生都生活在蒙古人的統治下。這樣一位極其聰慧而又十分敏感的知識分子，身處變亂紛乘的宋末元初社會，其內心所感受到的痛苦可想而知。然而表面上，趙孟頫似乎頗能適應那個大時代，至元二十三年（1286），其接受元世祖忽必烈的邀請，成為首批南人赴大都（北京）之廷任高官之一員，這個個人決定不僅為其一生之轉捩點，更為宋元之間的文化困境打開了一條新出路。

值得慶幸的是，趙孟頫經歷的是元朝最英明的皇帝忽必烈的在位時期，忽必烈首先重用漢人、在政治上力求華化，而後更任用南人來建立其功業，趙孟頫能夠深刻了解忽必烈的方針，此亦為其過人之處。對我本人而言，趙孟頫研究也是我學術生涯中的一個新開端。我雖打小對文學藝術皆有興趣，然對趙孟頫並無所知，可謂我開始接觸趙孟頫的機緣並不算太早。小時習字時但以漢碑（《史晨碑》）為主，並無接觸趙字，而文學上所讀又皆為唐詩宋詞，對元文學全無聞問。及至小學、中學的美術課程，一直都以鉛筆、炭筆及水彩為主，沒有國畫課程。我在中學期間的興趣則大半在電影及小說上，從無走入元朝文藝之路。大學時代正當抗戰期間，我因主修英文而讀了不少英、美文學名著，後來在一偶然機會下開始接觸美術史。之後赴美留學，專攻西洋文學及藝術名作之餘，我對中國傳統藝術開始有了粗淺認識。

開始任教之後，由於身為中國人之故，每每都需回歸中國文化傳統，我因此才開始專注於對祖國文化傳統的研究。那時的美國正值二次世界大戰之後，對亞洲歷史文化普遍都有濃厚興趣，與此同時，台北故宮正式建館，開始有正式的研究設施。而日本的漢學研究一直都十分蓬勃。也就在這樣的大環境下，我沈浸於中國美術史的研究，並開始對趙孟頫及元畫展開深入探索。

從著手趙孟頫研究至今，轉眼已過了大約半個世紀。期間由於堪薩斯大學與普林斯頓大學對中國美術史教學的注重，以及克利夫蘭博物館對收藏元畫持續不斷的興趣，使得整個元畫研究相當蓬勃。許多關於元代書畫家（包括錢選、趙孟頫、鮮于樞、李衎、高克恭、曹知白、盛懋、陳汝言、唐棣、方從義、普明雪窗、朱德潤、黃公望、吳鎮、王蒙、倪瓚、王冕等人）的博碩士論文或學術專論都已出版。我們可以說元畫研究以其特別豐富的收穫，成為中國斷代美術史上發展最大的一個朝代。

在此，我希望這本論文集可以作為一個里程碑，將來若有其他機會，我亦期待我的其他元畫專論文章也能結集成冊。

李鑄晉 識
二〇〇三年冬

趙孟頫的世系

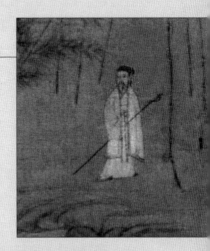

趙孟頫　自寫小像　局部
台北故宮博物院藏

在趙宋宗室的世系裡，有許多傑出的畫家和書法家，其中的趙伯駒、趙伯驌兩兄弟，更是南宋時代青綠山水畫的佼佼者。因其「伯」字輩分，與趙孟頫的高祖趙伯況屬同一輩，所以一些研究者可能一時不察，便陰錯陽差地把趙伯駒列為是趙孟頫的曾祖父；這個錯誤，李鑄晉教授以抽絲剝繭的方式，不厭其煩地詳述趙孟頫的世系，最終證明趙伯駒與趙孟頫，並非曾祖父與曾孫的關係，最多只能說是同為趙宋宗室的遠房親戚罷了。

元代畫家中，其政治、文化地位最高，影響最大，而藝術成就最為特出者，大概莫過於趙孟頫了。

關於趙氏的成就，筆者曾在本刊（編按：此指《故宮季刊》）發表過趙孟頫〈鵲華秋色圖卷〉一文（第三卷第四期及第四卷第一期），其後又在《香港中文大學中國文化研究所學報》發表〈趙孟頫二羊圖之意義〉（第六卷第一期）。最近又有機會對趙氏之生平及其藝術做了一些研究，涉及若干問題，願在此陸續寫下，供大家參考。

有關元代畫史之研究，近十幾年來，可謂十分蓬勃。以最近幾年所出版的書籍而論，已有八種之多：《元四大家：黃公望、吳鎮、倪瓚、王蒙》（台北市：國立故宮博物院，一九七五）、張光賓，《元代書畫史研究論集》（台北市：國立故宮博物院，一九七九）、何惠鑑等，《黃公望、吳鎮、倪瓚、王蒙》（《文人畫粹編》，第三冊，東京都：中央公論社，一九七九）、傅申，《元代皇室書畫收藏史略》（台北市：國立故宮博物院，一九八一）、陳高華，《元代畫家史料》（上海：上海人民美術，一九八〇）、姜一涵，《元代奎章閣及奎章人物》（台北：聯經，一九八一）、James Cahill, *Hills Beyond A River*（New York: Weatherhill, 1979）（編按：此書已譯為中文《隔江山色》，由台灣石頭出版社出版）、John D. Langlois, Jr. Ed., *China Under Mongol Rule*（Princeton, N.J.：Princeton University Press, 1981）。最近台北又出版了《元人傳記資料索引》（已出版兩冊）（編按：此套書籍為台北新文豐所出，目前已出有五冊），這些書籍對於元代畫史之研究，提供了不少參考材料。其他有關元代書畫之論文，亦為數不少，尤以美國為甚，近來以元畫為博士之論文者，其數亦頗為可觀，所論及者計有：錢選、高克

恭、鮮于樞、李衎、任仁發、盛懋、方從義、倪瓚、王蒙、顧瑛、王冕、黃公望、陳汝言，以及元宮廷畫和元花鳥畫等。反映了目前對元畫之研究，正在蓬勃發展中，是一個很令人興奮的現象。

對於元畫之研究，無論從任何一個角度來看，趙孟頫都是一位中心人物。除了以上所提及筆者發表的兩篇有關趙孟頫之論文外，近來比較專門的研究有姜一涵之〈趙孟頫書湖州妙嚴寺〉（《故宮季刊》第十卷第三期）及〈趙氏一門合札研究〉（《故宮季刊》第十一卷第四期）、陳葆真的〈管道昇和她的竹石圖〉（《故宮季刊》第十一卷第四期）、張光賓之〈辨趙孟頫書急就章冊為俞和臨本〉（《故宮季刊》第12卷第3期）、高居翰原著顏娟英翻譯的〈錢選與趙孟頫〉（《故宮季刊》第十二卷第四期）、鄭瑤錫之〈元趙孟頫的書法與其對後世之影響〉（《故宮英文雙月刊》第十二卷第四期）、傅樂淑的〈萬柳堂圖考〉（《故宮季刊》第十四卷第四期）、穆益勤之〈趙孟頫的繪畫藝術〉（《故宮博物院院刊》一九八〇年第四期）、Richard Vinograd之〈趙孟頫江村漁樂圖〉（*Artibus Asiae*, 40: 2-3）、李雪曼的〈趙孟頫江村漁樂圖〉（*The bulletin of the Cleveland Museum of Art*, Oct. 1979）、以及筆者之〈元初蒙古統治下吳興藝術的發展〉（收錄於John D. Langlois, Jr. Ed., *China Under Mongol Rule*）。以上乃最近一般元美術史學者對趙孟頫研究之具體成果。

除了以上所提起之外，在現有的資料中，歷史之材料、地方志、文集、書畫史籍，以及現存的書畫卷軸上，有關趙孟頫的資料，可說是在元代畫家中最豐富的。現擬加以整理，以札記的體裁陸續發表。材料既多，問題也愈複雜，錯漏在所難

免，尚祈海內外從事美術史研究之同道，能於賜正為感。

趙孟頫的家世，據一般所知，是宋宗室。然未得其詳。最近因研究某些問題，特地把他的家庭世系，逐步澄清。趙宋的世系，在宋史中記載得頗為詳細。（註一）自宋太祖以下，每一代排名的第二個字是完全一致的，在世代的關係上，交待得較清楚，因而一些問題也較易於解決。

根據《松雪齋文集・外集》之〈五兄壙誌（代侄作）〉，（註二）趙孟頫的世系已顯示大半。這篇誌是由趙代他的侄子由辰為其五兄孟頫（一二五一至一三〇五）之死而作（孟頫行七）。孟頫在宋朝時，曾以父蔭任微官。入元之後，即退隱，「日以翰墨為娛」且喜與名僧遊。孟頫在誌中提到其家世：

> 先君諱孟頫，字景魯，姓趙氏。宋秀安僖王至先君六世矣。宋南渡，自大梁來居吳興，遂為吳興人。曾祖師垂，宋太師，新興郡王，謚恭襄……祖諱希永，宋朝奉直大夫，華文閣贈通議大夫……考諱與訔，宋正議大夫，戶部侍郎，贈銀青光祿大夫……。

由是可知，孟頫之先人，自秀安僖王南渡之後，即世居吳興，至孟頫是為第六代。如果繼續從宋史追溯其世系，則可知其為宋太祖第四子秦康惠王德芳之後裔。自宋太祖以來，孟頫是為第十一代，其世系表如下：

> 太祖匡胤—德芳—惟憲—從郁—世將—令僧—（南渡後）子偁（秀安僖王）—伯圭—師垂—希永（戩）—與訔—孟頫。（註三）

南渡之前，大概都世居汴京；南渡以後，則世居湖州。此為其

家庭歷史之概況。

以上所列的，只是一個正式的族譜世系。如果我們多注意一下，可以發現一些特點。首先，從世系來看。宋太祖有四子，但其中二子均早死，故僅剩二子。一為二子德昭，即燕王。另一為四子德芳，即秦王，是為太祖所傳的另一支。這一支經過五世，至南渡時，大概和原來德昭的一系，已相當疏遠。（註四）宋室南渡，或有許多宗室未曾南遷。而高宗的兒子卻都早死，因此納了子偁的第二子伯琮入宮，後來立為皇太子，是為孝宗（一一六三至一一八九）。子偁的長子伯圭仍保持其家的一支。（註五）由是，本來他們這支已跟皇室十分的疏遠，卻又密切起來，有了親生兄弟之親。孟頫雖然隔了五代，然而與皇室的關係，又因而較近了。以他這種關係，入元之後，因元世祖之召而仕元一生，是一個頗大的轉變，以致受了不少的責難。

其次，在血統上，也有一個特別的問題。楊載在他的〈趙文敏公行狀〉中，有如下的記載：

公諱孟頫，字子昂，姓趙氏。宋太祖子秦王德芳之後。五世祖秀安僖王子偁實生孝宗，始賜第湖州。故公為湖州人。祖孝太常府君早卒，無子。祖妣夫人鄭氏，選同宗子之後。魏公本出蘭溪房。時侍兄殿撰與訔倅湖州。夫人一見，愛其凝重，曰：『是真吾子，況昭穆又相當乎。』遂以上聞，內降許之。公魏公第七子也。（註六）

以上所提到的是，趙孟頫的祖父希永早死無子，由其夫人選同宗子過繼，結果選了與訔。這就是說，在血統上，他和他的祖父希永並無直接的關係。實際上，與訔是宋太祖第二子德昭的

後代。但由於過繼，這兩支便合而為一。因此，孟頫可謂與太祖的兩個兒子都有關係。在這一支上，他的世系應該如下所示：

太祖匡胤—德昭—惟吉—從節—世延—令續—子經—伯況—師扆—希瓖—與訔—孟頫。（註七）

把這種關係澄清之後，我們可以將最近李雪曼所發表認為趙伯駒是趙孟頫的曾祖這一點，深入研究一下。李氏最近在*The bulletin of the Cleveland Museum of Art*曾發表〈趙孟頫江村漁樂圖〉一文（Oct. 1979），曾引莊肅《畫繼補遺》中有關趙伯駒的一段：

趙伯駒，字千里，宋太祖七世孫。建炎隨駕南渡，流寓錢唐。善青綠山水。圖寫人物，似其為人，雅潔異常。余與其曾孫學士，交游頗稔。備道千里嘗與士友畫一扇。偶流入廟士之手，適為宮中張太尉所見，奏呈高宗。時高宗雖天下俶擾，猶孜孜於書畫間，一見大喜。訪畫人姓名，則千里也。上憐其為太祖諸孫，幸逃北遷之難。遂並其弟希遠召見，每稱為王姪。仕至浙東兵馬鈐轄。而享受不永，卒於是官。故其遺蹟，於世絕少。余嘗見高宗題其橫卷長江六月圖，真有董北苑、王都尉氣格。（原見《畫繼補遺》，卷上，頁三。一九六三年北京版。）

根據以上所錄，李雪曼認為所謂「余與其曾孫學士，交游頗稔」之學士，應為趙孟頫。因趙為翰林學士承旨。按趙應元世祖之召，入京仕元，時為至元廿三年（一二八六）。莊為吳郡人，

與趙熟識。故一切均吻合，似不成問題。也就是說，文中所謂學士，係指趙孟頫。

　　然而，就前述及之兩重世系而論，趙孟頫的曾祖，實不可能為趙伯駒。以他本身的血緣關係來說，他的曾祖的上一代，同為「伯」字輩的是伯況。如果從他的本家世系來說，他的曾祖是伯圭，即孝宗的哥哥，故又非伯駒。再者，自宋史中把趙伯駒的世系查出，則又與前面的完全不同：

太祖匡胤—德昭—惟忠—從謹—世恬—令睆—子笈—伯
駒—師舒—希夈—與道（註八）

這些都是十分明顯的。所以從趙孟頫的種種關係來說，無論在血統或世系上，趙伯駒都不可能是他的曾祖。如果從太祖的二子德昭這支來看，則趙孟頫是惟吉的一系，而趙伯駒屬惟忠的一系，二者完全不同系。

　　吳升《大觀錄》載有趙孟頫題趙伯驌《萬松金闕圖卷》云：

宋南渡後，有宗室伯駒，字千里；弟伯驌，字希遠。皆能繪事，尤精傅色。高宗作堂，處伯驌禁中。意所欲畫者，輒傳旨宣索。此萬松金闕圖，斷為希遠所作。清潤雅麗，自成一家，亦近世之奇也。孟頫跋。（註九）

此畫現在北京故宮博物院，最近發表於《中國文物》第四期。該畫無趙伯驌款印，是否其畫，並無確證。孟頫跋居首，行書五行，字跡佳妙，有款無印。這張畫之題為趙伯驌，當係其首先鑑定。其後尚有二跋。倪瓚題詩，壬子春（一三七二）作，雖未提到伯驌，然其後二句「留得前朝金碧畫，仙人天際若為

招。」已暗示為伯駒、伯驌兄弟二人之作。另有張紳一跋，與孟頫之跋相似，茲錄於左：

> 二趙度江，高宗初未之知。無於市肆塗抹，與庸工雜處。後為中宮畫扇，始經宸覽，即召對。賜印皇叔，外人不可得。此名萬松金闕，當是被遇後，寫禁中景，故特工耳。齊郡張紳識。

除此三跋之外，尚有梁清標、安儀周藏印多方。畫之作風甚為特別，其筆墨與米芾及趙大年相近，但亦有其特殊之處。山頭青綠，而有直橫墨點，與一般所謂青綠山水者，又有所不同，是一件重要的南宋初年作品。徐邦達在其附文中，提到下列一點：

> 又按：趙伯驌的畫，明清時流傳就極稀少。友人抄示梁清標題趙伯駒蘭亭修禊圖軸邊跋，曾說：『余藏歷代畫七百餘件，獨伯駒兄弟畫如麟角鳳毛。幸購得伯驌萬松金闕卷，有松雪、雲林、張紳等題識，疑信半焉。聞嚴犖（戴明說）處藏一紈筆小幅松林栖鶴，有高宗題詩。借以相照，方知金闕卷無疑真蹟。』可為此卷鑑定補證，附錄于後。（《中國文物》，第四期，頁八）

此卷是否即為伯驌所作，雖仍有問題，但趙孟頫之跋，卻完全真確。如果趙伯駒確是他的曾祖，則趙必定會提及。然就跋內所言，似乎並無直接關係存在。故二趙間之關係，實難以證明。

因此，我們的結論是：趙伯駒與趙孟頫並無任何直接的關係，只是遠親而已。當然，還有其他可能存在。一是中國家庭

常因無子而以過繼的方法以延續香火。這種過繼，通常在族譜或其他正式記錄上，均漏而不載。在趙孟頫的父親與訔尚未過繼之前，再上溯三代至「伯」字輩之間，有無因過繼之關係，而把他們之間的關係拉近，是很難說的。但推敲起來，這種可能性也不大。再者，《畫繼補遺》上所提到的「學士」，並不一定是指趙孟頫，或許另有姓趙的學士，是伯駒的後代。元史一六八卷，載有一位趙與懃（一二四二至一三〇三），字晦叔，宋宗室。浙台州黃巖人。宋進士，為鄂州教授。宋亡，元世祖召見，為宋宗室任元官之第一人，累至翰林學士，諡文簡。與懃既活至一三〇三年，則莊肅一二九八年《畫繼補遺》成書之時，當已是「學士」了。按宋史世系表，趙伯駒之後裔，僅載有師舒、希杰及與道三代，尚未及「孟」字輩的一代。而這三代都似乎僅及宋，尚未至元。按，自「孟」字輩上溯，及「伯」字輩，已相隔四代，當不止曾祖了。若自「與」字輩回溯，則「伯」字輩恰為曾祖。據宋史二百一十六卷（二十八頁），與懃的世系向上推是為希沖、師雍和伯沐。這和伯駒又有很大的距離。必也推至太祖二子德昭，方為共同之祖先。因此，與懃又似乎不是《畫繼補遺》中所提到的「學士」。或許另有伯駒的後裔，是「與」字輩的，為莊肅所提及，而現存的資料中已無可追尋，也有可能是莊肅本人弄錯了。我們目前只能說，趙伯駒與趙孟頫之間，似乎沒有什麼直接的關係。

除了血緣和世系，二趙之間可能有其他的關係。這是可以在此補充說明的。原來伯駒、伯驌兄弟，雖寓錢塘，南宋初期，伯驌有段時期曾任湖州太守。（註十）伯驌與伯駒同以青綠山水著名，因此伯驌的作品，很可能曾留傳一些在吳興一

帶，而為趙孟頫所見過。上面所提到的《萬松金闕圖》就是一個很好的例證。趙孟頫必定看過不少他的畫，因此有充分的把握，來鑑定《萬松金闕圖》是他的作品，以畫風而論，《萬松金闕圖》似乎有影響孟頫的《鵲華秋色圖》之處。我們現在談到青綠山水之淵源，認為元初（或宋末）發源於吳興，以錢選、趙孟頫二人為主。（註十一）從錢、趙二人上溯，則可及趙伯駒兄弟二人。蓋因南宋初年，作青綠山水的，以他們二人為主。此外，還有趙大亨是他們二人的皁隸；另有張訓禮，也是學他們的。（註十二）因此，趙伯驌與吳興的關係，可能是錢選、趙孟頫二人青綠山水的淵源之一。還有，伯驌之孫希蒼，字漢英，亦曾為湖州太守，這也是一個重要的關鍵（《吳興備志》，第五卷，頁三十六）。

當然，以上這些資料，大半都是根據《宋史》而來。而《宋史》也可能有錯。錢大昕及趙翼，都曾批評過《宋史》的重覆與錯漏。（註十三）原因是《宋史》的撰修，雖始於元初，而趙孟頫亦曾參與編修工作，然而實際正式的撰寫，是在元朝晚年一三四三至一三四五年間，由脫脫主持而修成。當時已是至正天順年間，距元滅南宋已有七十年左右。有了這一段時間上的距離，許多資料也許因此消失了。《宋史》之編撰，大致根據南宋史官已備好之資料，在元世祖時，已寫成一些稿子，故脫脫及其他學者，僅花了兩年多的時間，寫成宋遼金史，如此重大的工作，其中錯漏，當不能免。尤其是論及宋宗室世系，在南宋末年，因為局勢較亂，也不免遺漏了許多。例如：據載趙孟堅與其弟孟淳，屬南宋伯圭的一支，即應與趙孟頫相當接近。（註十四）檢宋史宗室系表，則查不出伯圭系有這一支。表中其他數處，雖列有「孟堅」與「孟淳」，但並非

列為兄弟，且與伯圭系無關。（註十五）故僅可能是同名而已。而「孟堅」與「孟淳」其中總有遺漏之處，與《圖繪寶鑑》所載，又有所不同。趙翼亦曾指明，《宋史》中北宋的資料極為充實，但論及南宋，尤其是南宋末年，就遺漏了不少。這是因元軍入臨安時，造成破壞的結果。而趙孟堅家居海鹽，雖與臨安很近，但他的世系，卻無法弄清楚了。

但話又得說回來，既然趙孟頫、趙與告以及趙伯駒的世系，在宋宗室表上都相當清楚，想來不致有大錯。如果未曾記載，那可說是遺漏了，既然已經列出，而且趙孟頫本人也提供了不少他家庭的史料，我們還是認為趙伯駒與趙孟頫之間的關係，仍然不可能是曾祖與曾孫。我們只能說他們同是宋宗室，而且是遠房的，並非直屬一系。這一點是比較能成立的。但在畫風的淵源上，他們卻可能有一些關係，這一點，以後當詳細論及。

註　釋

註一　　趙宋的世系在《宋史》中甚詳，見《宋史》（《四部備要》本，台北：中華，一九六五），卷二一五至卷二四一。

註二　　見《松雪齋文集》（《四部叢刊》本），外集，頁十六至十七。

註三　　見《宋史》，卷二二二，頁十七。此表與蔣天格之〈辯趙孟堅與趙孟頫之間的關係〉（《文物》，一九六二年，第十二期，頁二十七）一文中所列者完全相同。又姜一涵之〈趙孟頫年譜〉（未定稿）亦有詳列，與蔣表相同。本文亦參考該稿材料。

註四　　關於德昭及德芳之傳記，可參閱《宋史》，卷二四四，記載甚

詳。

註五　　〈子俌傳〉亦見於《宋史》，卷二四四。

註六　　楊載之行狀，附於《松雪齋文集》後。

註七　　此表是根據《宋史》，卷二一五，頁十七之世系表構成。

註八　　此表是根據《宋史》，卷二一八，頁三十之世系表構成。

註九　　見《大觀錄》，卷十四，頁一。又見安岐，《墨緣彙觀》，卷
　　　　四，南宋，頁四。

註十　　《嘉泰吳興志》載，伯驌為「兩浙西路提點刑獄公事，淳熙六
　　　　年（一一七九）四月被旨兼權。」（卷十四，頁四十九）。《萬
　　　　曆湖州府志》有云：「淳熙六年，被旨兼權，兼攝州事。」
　　　　（卷九，頁十九）

註十一　關於青綠山水，尤其是與趙孟頫的關係，最近有數種論文談
　　　　及，即Richard Vinograd, "River Village-The Pleasure of Fishing
　　　　and Chao Meng-Fu's Li-Kuo Style Landscape," *Artibus Asiae*,
　　　　40/2-3（1978），pp.124-134; Sherman E. Lee, "River Village-
　　　　Fisherman's Joy," *Bulletin of The Cleveland Museum of Art*, 66/7
　　　　（Oct. 1979），pp.271-288; Chu-Tsing Li, "The Role of Wu-hsing
　　　　in Early Yüan Artistic Development Under Mongol Rule," John D.
　　　　Langlois, Jr. ed., *China Under Mongol Rule*（Princeton: Princeton
　　　　University Press, 1981), pp. 331-370; Richard Vinograd, "Some
　　　　Landscapes Related to the Blue-and-Green Manner from the Early
　　　　Yüan Period," *Artibus Asiae*, 11/2-3（1979），pp.101-131.

註十二　關於趙大亨及張訓禮的記載，見夏文彥，《圖繪寶鑑》（台
　　　　北：商務，一九五六），卷四，頁八十。

註十三　趙翼，《廿二史劄記》，卷二十三。

註十四　趙孟堅及孟淳，均見夏文彥，《圖繪寶鑑》，卷四，頁六十九

至七十。

註十五　趙孟堅之世系表，見《宋史》，卷二一六，頁十四。前面提到
　　　　蔣天格之論文，亦以此為據，將趙孟堅世系表構成如下：

　　　太祖—德昭—惟吉—守巽—世該—令款—子煜—伯穎—

　　　師堯（森）—希仰—與采—孟堅。

　　　　但此處並無列出孟淳之名。孟淳則列於卷二百十八，第三十一
　　　　頁之世系中。是否有同名之可能，亦不可知。

趙孟頫的師承

天資聰穎、才氣橫溢的趙孟頫，是中國藝術史上難得的書畫全才，影響後世文人書畫家甚鉅；但這麼厲害的人物，卻很少人談到他的師承。根據李鑄晉教授的研究，趙孟頫除家學淵源外，經史方面的知識得自吳興大儒敖君善，當時的「吳興八俊」多出其門下；佛道方面，則隨溫日觀和杜道堅學過一些；而其書法，則多賴摹仿古人碑帖自成一家；至於趙孟頫的畫藝，多數人認為趙曾向錢選學畫，其實應是兩人友情甚篤，常在一起吟詩作畫，而互相影響所產生的誤會！

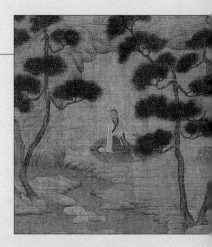

趙孟頫　幼輿丘壑圖　局部
美國普林斯頓大學美術館藏

趙孟頫天資聰穎，才氣橫溢。一般記載多論及他對當時或後世文人書畫家之影響，但很少談到他個人的師承來源。然而，一位重要人物之早年教育，是影響其將來任何成就的一項重大因素。趙孟頫學識淵博，除了在文學、藝術、經史上有很高的造詣之外，還有不少關於軍事、政治、經濟、社會等多方面的知識。因此，在這一方面，值得我們深入研究。

關於趙孟頫早年的求學經過，目前資料很少。現在僅能從其他記載略知一二。一個人才之形成，其父親的影響，亦常為一個重要之因素。孟頫之父趙與訔（一二一三至一二六五），在南宋晚年一直擔任官職，初以祖蔭任饒州（江西）司戶參軍，其後歷任鹽官多次，浙江提刑司幹辦公事，除知蕭山縣，通判臨安府，監三省樞密院門、太府寺丞、知嘉興府等。孟頫生於一二五四年，時與訔差主管建康府崇禧觀，故孟頫可能生於建康（今南京）。往後數年，與訔任職鎮江、隆興（南昌）、臨安（杭州）、平江（蘇州）等地，最後於臨安官拜戶部侍郎兼知臨安府浙西安撫使，卒於任內，（註一）時為一二六五年，孟頫年僅十二歲。以當時一般慣例而言，官員調職家眷多同行；但遠行就任者，則家眷未必同行。趙與訔家口眾多，有子八人，女十四人，雖年齡各異，且有婚嫁者，但在家人口仍甚多。如每有調遷均同行，則變動頗大。而與訔任職之地，多數都離吳興不遠，因此，大有同行之可能。據此而論，則孟頫幼年似應多在臨安、平江，以至於隆興一帶，來往既繁，而見識亦廣。雖然在一個大家庭內，直接受他父親教導的時間不一定很多，但兄弟姊妹既多，又是皇族，因此，必定延師在家指導。

有關趙孟頫之早期教育，僅得兩種記載。一是孟頫所撰

〈隆道沖真崇正真人杜（道堅）公碑〉內云：

> 孟頫粵從髫歲，夙慕高標。先君將漕於金陵，真人假館
> 於書塾，攜持保抱，緣契相投。（註二）

這也就是說孟頫早年曾居金陵，並入書塾。大概是其幼年之
時。另一記載是「松雪微時，嘗館于嘉定沈文輝、沈方營義
塾」。（註三）此項未指明何時，而趙與訔似未曾至嘉定任
官，沈文輝其人亦無傳可尋。因此，詳情如何實不可知。然而
趙氏既為宋之宗室，家庭於教育方面必定十分重視，以上所提
到的兩種書塾，似乎均有可能。

此外，明王肯堂《鬱岡齋筆麈》亦有云：

> 趙承旨子昂，少於朱家舫齋學書，舊跡猶存。學乙字先
> 作群鵝乙乙乁〰，學子字不字，先作群雁亇亇亇亇，
> 學為字如字先作戲鼠〇〇幻幻，累幅以極其變。此法真
> 行草飛白皆然，唯於章草見之耳。（第二卷，頁二十一）

這應是指他少年時期，專心學書法時所經歷之訓練。

一二六五年，趙與訔過世。楊載所撰之〈行狀〉內云：

> 生母丘夫人，董（督）公使為學曰：『汝幼孤，不能自
> 強于學問，終無以覬成人，吾世則亦已矣！』語已，淚
> 下沾襟。公由是刻厲，晝夜不休。性通敏，書一目輒成
> 誦。未弱冠，試中國子監。（註四）

《元史‧本傳》亦本此，並加註：「為文操筆立就」。（註五）
由是可知！孟頫除得其父親之教導外，亦曾受其母親之督促。

孟頫喪父後二年，即一二六七年，年僅十四歲即以父蔭補

官。大概最初多在臨安一帶。一二七四年調真州（今江蘇儀徵）司戶參軍。至一二七六年春，元將伯顏大軍入臨安止。其後趙返祖籍吳興，專心讀書。當時孟頫年方廿三歲，〈行狀〉云：

> 皇元混一後，閒居里中，丘夫人語公曰：『聖朝必收江南才能之士而用之。汝非多讀書，何以異于常人？』公益自力於學。（註六）

這又點明他母親對其學歷之影響。

當時在吳興，以老儒敖君善之學問最為高深。孟頫拜敖為師，學問大進。〈行狀〉又云：

> 時從老儒敖繼公質問疑義，經時行修，聲聞湧溢，達于朝廷。

按：敖君善，字繼公，福建長樂（今福州）人。其先徙居烏程，故寓居湖州。築一小樓坐臥其中，冬不爐，夏不扇，出入進止皆有常度。日從事於經史。初為定成尉，以父任當得京官，讓於弟。尋擢進士，對策忤時相，遂不仕。吳下名士從之遊者甚眾。趙孟頫、錢選以及名儒倪淵等，皆出其門。高克恭（一作高顯卿）任浙西平章政事時（約一二九七至一三〇一年之間）薦之于朝廷，授信州（江西）教授，命下而卒，著有儀禮集說廿卷。（註七）

吳興當時有所謂「吳興八俊」者，包括趙孟頫、錢選、牟應龍、蕭何、陳無逸、陳愨、姚式及張剛父。這八人很可能大部份是敖的學生。雖然八俊中，有年長如錢選者，比趙孟頫大十五歲左右，或有如牟應龍者，是湖州大儒牟巘之子，其中當以趙孟頫的學問為個中翹楚。張羽靜居集有云：

吳興當元初時，有『八俊』之號。蓋以子昂爲稱首，而
錢舜舉與焉。

趙孟頫於一二八七年在大都所作的〈送吳幼清（澄）南還序〉
中，曾提到敖君善，稱其爲「吾師」，其他六人則稱之爲「吾
友」。（註八）因此，趙與敖之間的關係是十分明確的。趙居
吳興期間，治尚書，作古今文集註，大概就是受了敖的影響，
可惜這些書今都不傳。趙序則收於《松雪齋文集》第六卷內。

趙孟頫一生中最尊敬的老師，大概就是敖君善。這也是中
國過去的傳統，最重視教授經史的老師，教授書畫或其他技藝
的則沒有那麼重要。根據中國之傳統，對於一些僧道也十分尊
重，而時常稱之爲師。趙孟頫對幾位方外也稱爲「老師」，這
是趙特別尊重他們的表現。

方外之中，年紀較長而被趙稱爲師的是溫日觀，或子溫日
觀。溫字仲言，號知非子。華亭人。宋亡，出家萍遊四方，至
杭州瑪瑙寺爲僧。善草書，以水墨畫葡萄自成一家。（註九）
趙孟頫曾題其《葡萄卷》云：

日觀老師作墨葡萄，初若不經意，而枝葉肯繁。細玩
之，纖悉皆具，殆非學所能至。俗人懇懇求之，靳不與
一筆；遇佳士雖不求，輒索紙筆揮灑，無吝色。豈可謂
道人胸中無涇渭耶。吾與師僅一再面。去冬曾君自吳來
燕，辱以一紙見寄。相望數千里，不遐遺乃爾。展轉把
玩，因想勝風，欲相從西湖山水間，何可得也？……辛
卯歲（一二九一）二月廿一日，吳興趙孟頫。（註十）

以此跋而論，趙孟頫之稱溫為師，或許是因為曾隨溫學過一些佛法。因為，溫在宋亡後才出家，故趙隨侍他時也應在宋亡之後。至於是否曾隨他學畫，則是另一問題。溫日觀專作葡萄，但在趙畫中則未見有此題材，即使有亦極少。因此，趙畫受溫畫的影響也不大。也許在當時對儒、佛、道，一般都相當的尊敬，趙也因此特別稱溫為「老師」了。

另一位被趙稱為老師的，是上面已提過的道士南谷真人杜道堅（一二三九至一三一八）。杜為當塗采石人。年十四，得異書於異人，決意為方外遊。宋慶宗時賜號輔教大師，住武康昇元報德觀，遂成為道教正一教之重要人物。元軍南渡，庶黎塗炭，真人冒矢石叩軍門，為民請命。元將伯顏厚待之，並送之大都，覲見世祖。因此，他也是南方正一教北上之第一人。上書言求賢、養堅、用賢之道。帝嘉納之，命住持杭州宗陽宮。大德七年（一三○三），授杭州路道錄教門高士。仁宗賜號「隆道沖真崇正真人」，依舊主持杭州宗陽宮，兼湖州計籌山昇元報德觀、白石通玄觀真人。以此常往來於杭州、吳興之間，與趙孟頫時有見面。又於吳興通玄觀建攬古樓，聚書數萬卷。著有《老子原旨》及《原旨發揮》、《關尹闡玄》、《文子纘義》等書，數十萬言，皆理造幽微，文含混厚。讀之者知大道之要；行之者得先聖之心。可謂學業淹深，文行俱備。延祐五年（一三一八）逝世後，孟頫為作〈隆道沖真崇正真人杜公碑〉，（註十一）內云：

孟頫粵從髫歲，夙慕高標。先君將漕於金陵，真人假館于書塾，攜持保抱，緣契相投。雲間拜鴻濛為師，緬懷維舊，太白為紫陽銘墓。（《松雪齋文集》，第九卷）

由此可見孟頫與杜道堅的關係相當密切。杜較趙年長幾廿歲，與趙與訔相熟識，學問淵博，在元初道教中地位甚高。趙尊之為師，是極為自然的事。

現存資料中，《式古堂書畫彙考》所載〈趙集賢南谷先生帖〉趙題云：

> 南谷先生杜尊師，余自兒時識之。居昇元觀，來十年。昇元蓋文子舊隱，其地常有光怪，亦仙靈所栖勝處也。師屬余作老子及十子像，併采諸家之言，爲列傳十一傳，見之以明老子之道。將藏諸名山，以貽後人。余謂茲事不可以辭，乃神交千古，彷彿此卷，用成斯美。師名道堅，南谷其自號云。至元廿三年（一二八六）元日吳興趙孟頫。（卷十六，頁九十九）

這原是一二八六年所作之畫的題識，原畫與款識均已不存。但這一題識卻把他們之間的關係說得很清楚。其時杜已受世祖委任為杭州宗陽宮住持，並兼昇元宮。趙當時以元入主中原，仍讀書鄉里。孟頫自兒時已識杜真人，故相知必深，而受教亦多了。趙尊稱杜為老師，也是十分自然的。

《式古堂書畫彙考》還載有〈趙集賢南谷二帖〉（卷十六，頁九十），也說明了他們之間的感情。此外，趙孟頫的一位好友任士林，曾為杜撰《通元觀記》，亦提及兩人之間的關係：

> 道堅師有道之士。吳興趙公時與之遊，執弟子禮。以此知松雪於處逸道契相合，曾來白石崖，其留題亦當在大德間也。（《吳興金石記》，十五卷，頁十二）

從這些資料來看，趙孟頫大概受益於杜道堅的道家思想不淺。後來趙之應程鉅夫之召，赴大都仕元，杜也許亦曾鼓勵之。

另一位方外，對孟頫有重大影響，而被他稱為「老師」的，是中峰明本（一二六三至一三二三）禪師。在年齡上，其實中峰比趙年輕得多，小了九歲。他本姓孫氏，錢塘人。十五歲時決志出家，想係元軍入臨安後，其個人對當時環境的反應。他先往天目山從高峰原妙（一二三八至一二九五），甚受器重，道法日高，聲譽漸隆，諸公請住山開法，皆堅辭避之。至元間（一二九四年之前），愛吳興弁山幽寂，可栖禪，遂創庵名幻住。與趙子昂交，趙尊之為師。

中峰弟子祖順於一三二四年所撰之〈中峰和尚行錄〉，（註十二）載下列一事，時為一三〇三年：

> 時吳興趙公孟頫，提舉江浙儒學，叩師心要。師為說防情復性之旨。公後入翰林，復遣問金剛般若大意，師答以略意一卷。公每見師所為文，輒手書，又畫師像，以遺同參者。（《中峰廣錄》，卷三十，頁九）

其下又載一三一八年事：

> 九月，上（仁宗）顧謂近臣曰：『朕聞天目山中峰和尚道行久矣。累欲召之來，卿每謂其有疾，不可戒道。宜褒寵，旌累之。』其賜號佛慈圓照廣慧禪師，並賜金襴袈裟。仍敕杭州路，優禮外護，俾安心禪寂。改師子禪院為師子正中禪寺。詔翰林學士承旨趙公孟頫撰碑以賜。（《中峰廣錄》，卷三十，頁一〇六至一一一）

由此可見，趙孟頫無論於公、於私，對中峰都十分敬重。

又，虞集所撰〈有元敕賜智覺禪師法雲塔銘〉，其中亦提到二人之間的關係，且更為明顯：

> 翰林學士承旨趙公孟頫，每受師書，必焚香望拜。與師書，必自稱弟子。（《中峰廣錄》，卷三十，頁十八）

此外，宋本所作〈有元普應國師道行碑〉亦提及：

> 以故當世公卿大夫，器識如敬君威卿，清慎如鄭君鵬南，才藝如趙君子昂，一聞師之道，固已知敬；及接師言容，無不歆羨終其身。（《中峰廣錄》，卷三十，頁二十四）

趙孟頫之於中峰，一直都十分敬重且尊之為師，由是可見。

這種關係，在趙孟頫的書畫上，所提到的資料也不少。例如《石渠寶笈》所載趙之〈為月林上人書蘇軾古詩〉，款云：

> 大德十年（一三〇六）十月初，余謁中峰老師，適他出。與我月林上人話及東坡次韻潛師之語，出紙墨索書一通，以為禪房清玩。呵！呵！三教弟子趙孟頫記。（卷三十）

另又有〈中峰上人懷淨土詩後系讚〉云：

> 淨土偈者，中峰和尚之所作也。偈凡一百八首，按數珠一週也。憫群生之迷途，道佛之極樂。或驅而納之，或誘而進之，及其至焉，一也。弟子趙孟頫欲重宣此義而說偈。延祐三年（一三一六）六月廿四書于大都咸宜坊。（《式古堂書畫彙考》，卷十六，頁二十四）

又自識云：

> 右中峰上人淨土偈，因智俊上人銜中峰之命遠來京師相
> 看，故爲俊公書此一卷，并畫阿尼陀佛于卷首云。（《石
> 渠寶笈》，卷五）

　　一三一九年，管道昇逝世後，趙孟頫極爲悲傷，前後上書
中峰共數札，請求中峰爲其亡妻化緣普渡。趙致中峰之函，現
存者仍有九札，其中八札現在故宮所藏《趙氏一門法書》內，
另一札現在普林斯頓大學《趙氏一門合札》內，均爲一三一九
至趙本人逝世之一三二二年間所書。（註十三）趙屢次相求，
其情最爲真切感人者，乃延祐六年（一三一九）八月廿二日
札：

> 孟頫自先妻云亡，凡事罔知所措。幸得雍子種種用力，
> 稍寬焦煩。兩日來眠食粗佳，但衰年無緒，終是苦惱。
> 小兒時去東衡營治喪事，略有次第。擇九月四日安厝，
> 勢在朔旦日起靈。區區欲躬詣丈室，拜屈尊者，爲先妻
> 起靈掩土。亦想師父尋常愛念之篤，勤勤受記。先妻於
> 師父所言。所惠字、所付話頭、未嘗頃刻忘。今日至
> 此，實是可憐。師父無奈何，只得特爲力疾出山，庶見
> 三生結集非一時偶然會合之薄緣耳。弟子本當親去禮
> 拜，而老病不可去；欲令小兒去，又以喪葬事繁，萃於
> 此子，又去不得。故專浼月師兄代陳下情，惟師父慈
> 悲，必肯爲弟子一來。若蒙以他故見拒，則是師父與亡
> 妻不復有慈悲之念，而有生死之異也。孟頫復何言哉！
> ……八月廿二日。（《故宮書畫錄》，卷三，頁二三五至

二三六）

結果中峰未允下山，僅派其徒千江庵主主持普渡之事。但趙與中峰關係之深，對其教法之禮重，於字裏行間可見之。又，至治元年（一三二一），趙孟頫書中峰和尚勉學賦，全文甚長，其後趙跋云：

> 中峰和尚所作勉學賦，言言皆實，乃學人喫緊用力，下工夫之法門也。豈止于老婆心切而已。學者于此玩誦，而有得焉。於無奈處，豁然開悟，則此賦亦爲闇室之薪燭，迷途之鄉導矣。因以中上人見示，於是疾書一過。至治元年三月廿二日吳興趙孟頫記。（《式古堂書畫彙考》，卷十六，頁八十五）

以上所錄趙孟頫自稱「三教弟子」者，實有其因。趙最尊重的老師，有名儒敖君善、道長杜道堅、以及禪師中峰明本。三人都對趙之思想頗有影響，而孟頫也一直尊稱他們為老師，這都不是偶然的。趙孟頫的思想從他們三人而來，繼而綜合為一，這也是趙的特別過人之處。虞集嘗題馬遠《三教圖》卷云：「近年吳興趙公子昂，常稱三教弟子。」（《式古堂書畫彙考》，卷十四）元朝士人畫家中，自稱三教弟子者不少。這是元朝宗教上的一種特殊現象，或許由於在變亂的時代中，儒士文人既因政治變動不得出仕，憤而出家為僧為道者不少。故道家之北方全真教及南方之正一教都與儒家接近，提倡三教合一。佛教之禪宗亦與儒者接近，故不少儒士都自稱三教弟子。黃公望、倪雲林，都是其中表表者，趙氏個人或仍為前輩，先有此作風，而影響及於後輩。無論從趙孟頫畫風之形成，或書

法之發展而論，都可謂集過去之大成，啟未來之先河。在思想上，則趙氏亦有此新發展，合儒、道、佛三家於一爐，這也是他一生折衷漢、胡文化，綜合儒家理學與元所推崇之佛老為一之作風，更是他個人仕元的一種理想。（註十四）

除了以上所提到的幾位之外，趙一生所熟識的方外友人不少，尤以道教的正一教大師吳全節，與趙的關係也頗深，不過沒有師生的密切，所以在這裏也不必多提了。

至於書畫方面，趙孟頫的師承如何？一直沒有完整的資料，因而問題也極多。陶宗儀《輟耕錄》載趙氏自題千字文一卷云：

> 因思自五歲入小學，即從師學書，不過如世人漫爾學之耳……。

可知趙孟頫自幼即有所師承。然其時已遠，無從查究誰為其師了。前面提到孟頫幼時曾學書於朱家，然未得其詳。此外亦無其他記載。不過關於趙氏書法的淵源，後人有些研究，可以在此略提。明初宋濂題趙孟頫延祐三年（一三一六）書《高上大洞玉經》有云：

> 蓋公之字法凡屢變。初臨思陵（宋高宗），後則取鍾繇及羲、獻（晉王羲之、獻之父子），未復留意李北海。此正所謂學羲、獻者也。（《式古堂書畫彙考》，書部，卷十六，頁七下）。

又明中葉書畫家文嘉，對趙書大有研究，其所題《高上大洞玉經卷》（另卷，與上不同）有云：

蓋公于古人書法之佳者，無不倣學。如元魏常侍沈馥所書魏定鼎碑，亦常倣之。謂其得鍾法可愛，則其于元常（卻鍾繇）固惓惓矣。至其晚年，乃專法二王。右軍（王羲之）黃庭、子敬（王獻之）十三行之外，不雜他人一筆，所以深造自得，爲一代書學之祖也。（《式古堂書畫彙考》，書部，卷十六，頁六上）

另文嘉題趙之書白雲法師淨土詞十二首，亦有同樣看法：

按公於古人書無不臨。近見其千文，謂時方師沈馥魏定鼎碑，以其有鍾法，則于他書臨習者多矣。故能會萃眾美，書法大成。至謂虞、褚而下，又謂上下一千年，縱橫二萬里，無有與並者，豈虛語哉。（《式古堂書畫彙考》，書部，卷十六，頁八十八上）

宋濂、文嘉，雖非趙孟頫同時人，但因有半世紀以至一世紀半之時間距離，而對趙書法淵源，所見甚為精到。因此可知趙書法之成就，靠其直接師承者少，賴其摹倣古人碑帖者多。趙之書畫款識，一向甚少提及其師承。書法作風、趙都從古人碑帖中來，尤以漢魏間之鍾繇、晉之王羲之、獻之父子，及唐之李北海為最，所謂「會萃眾美，書法大成」，自成一家者，即是他們個人的獨特成就，實已超越任何師承。因此，後人很少提及他的老師，而多論及其所學碑帖。此乃趙氏書法特點之一。

　　至於趙孟頫的畫法，歷來資料亦甚少談及。似乎其畫之師承，一如其書法，係自學古人而來。這可以根據《圖繪寶鑑》所載「書法二王，畫法晉唐，俱入神品。」得到印證。但現存資料中，有數處提到趙孟頫嘗從錢選學畫，這是一個頗大的疑

問。（註十五）錢、趙兩人關係之深，自不待言。又兩人皆為
吳興人，都生於宋季，曾任宋官。宋亡後，均返鄉居，潛心於
學，遂皆為「吳興八俊」之成員。兩人之中，錢選年紀較大，
錢約生於一二四〇年左右，故較趙約年長十四、五。一二六二
年，錢已是進士，其時錢之學問當較趙為高深。但後來二者同
住吳興，成為「八俊」時，趙則儼然為其首。故二人實各有所
長。在宋亡後十年間，隱居吳興之際，或許成為至友，時以詩
文酬唱，互贈書畫，亦是可能。在趙孟頫之詩文中，則從未稱
錢選為師。也許在當時的中國社會，一般稱之為師的，多限於
經史或詩文方面的老師。在書畫方面，只是互相觀摩研究，並
不完全視之為師。趙孟頫在其〈送吳幼清南還序〉中，有如下
一段：

> 吾鄉有敖君善者，吾師也。曰錢選舜舉、曰蕭何子中、
> 曰張復亨剛父、曰陳愨仲信、曰姚式子敬、曰陳康祖無
> 逸，吾友也。……余既書所賦詩三章以贈行，又列吾師
> 友之姓名。使吳君因相見而道吾情。至杭見戴表元率初
> 者，鄞人也；鄧文原善之者，蜀人也，亦吾友也。其亦
> 以是致吾意焉。（《松雪齋文集》，卷六，頁六至七）

趙孟頫書此序之時，是於至元廿三年應程鉅夫之邀至大都觀見
元世祖途中，抵維揚而會吳澄，吳亦應召去京。至京後，孟頫
頗受恩寵；而吳澄則甚失望，故即請准南歸。趙書此序為別，
時至元廿四年（一二八七）初，當時恰為趙隱居吳興十年之
後。如果趙孟頫與錢選係師生關係，趙當有所說明。但在序中
趙僅稱錢為「吾友」，顯然已表明了他們兩人之間的關係。或
因兩人友情雖篤，來往亦多，但多以朋友關係相待，故趙不曾

稱錢為師。

在其他的資料中，卻有不少提到趙孟頫嘗從錢選學畫之事。現列於下：

張雨題錢選《浮玉山居圖卷》（現藏上海博物館）：「吳興公蚤歲得畫法于舜舉。舜舉多寫人物、花鳥。故所圖山水當世罕傳……」

黃公望題同卷：「霅溪翁，吳興碩學，其于經史貫串于胸中，時人莫之知也。獨與叙君善講明酬酢，咸詣理奧。而趙文敏公嘗師之，不特師其畫，至于古今事物之外，又深于音律之學。其人品之高如此，而世間往往以畫史稱之。是特其游戲，而遂掩其所學。」

王思善《士夫畫》（見《六如居士畫譜》內）：「趙子昂問錢舜舉曰：『如何是士大夫畫？』舜舉答曰：『隸家畫也。』子昂曰：『然觀之王維、李成、徐熙、李伯時，皆士大夫之高尚。所畫蓋與物傳神，盡其妙也。近世作士夫畫者，其謬甚矣！』」（此段亦見於《格古要論》，略有不同）

倪瓚題錢舜舉《牡丹卷》（現藏台北故宮博物院）：「水晶宮裏仙人筆，曾就溪翁學畫花。今日披圖閒覓句，空青奕奕映丹砂。（趙榮祿早年嘗從錢公學畫花鳥設色）」（《故宮書畫錄》，卷四，頁七十五）

陳繼儒《妮古錄》：「錢玉譚，名選。宏才碩學，人品甚高……趙魏公早歲從之問畫法。鄉人經其指授，類皆以能畫見稱。」（《湖州府志》，卷九十四，頁十一）

《兩浙名賢錄》：「錢選，字舜舉。烏程人。舉進士，善

詩畫，尤工花卉。設色有嫣然之態。論著以錢舜舉畫，
趙子昂字，馮應科筆，爲吳興三絕云。」（亦見《嘉靖湖
州府志》，卷十六，頁十一）

以上所引，除最後一項外，都認爲趙學畫於錢。其中雖然無人
完全與錢、趙同時，但張雨、黃公望都很近，可說是他們的晚
輩。尤其是張雨，與趙孟頫相熟識，並從其學書法。因此，其
說不可能無中生有。奇怪的是趙本人僅稱錢爲「吾友」，從未
稱其爲「吾師」。這應作何解釋？是一個問題。我們認爲只可
以說兩人雖然年齡上有差別，但才能相若，同居吳興，同師敖
君善，又同爲「吳興八俊」之一。二人友情本來甚篤，以年齡
而論，錢雖略爲年長；以地位而論，趙則被認爲八俊之首。因
此，趙之所以稱錢爲「吾友」，而不以「吾師」待之，可能是
錢選早以畫名，孟頫則常觀其作畫，偶亦同時作畫，因而從中
獲得若干啟發。由是，一些文士即因此而認爲趙是錢的弟子。
另有一種可能是，趙孟頫以宋宗室而仕元，頗受人責難；而錢
選則拒絕仕元，以詩畫流連終身，一般敬之爲遺民。因之而有
揚錢貶趙，強調錢爲趙師之說了。

　　無論錢、趙二人師友關係如何，他們二人十分接近是毫無
問題的。錢選的畫有好些均有趙孟頫之題跋，如《八花圖卷》
（現藏北京故宮博物院）、《花卉二頁》（現藏美國華盛頓弗利
爾美術館）、《牡丹卷》（現藏台北故宮博物院）等。又《松雪
齋文集》中，也有六首爲錢題畫或唱和之詩，其中有些表示他
對錢的敬慕，最能代表的是〈四慕詩和錢舜舉韻〉一首：

　　子晳有高志，悠然舞雩春。接輿諒非狂，行歌歸隱淪。

周也實曠士，天地視一身。去之千載下，淵明亦其人。
歸來北窗裏，勢屈道自伸。仕止固有時，四子乃不泯。
九原如可作，執鞭良所欣。（《松雪齋文集》，卷二）

錢選原來的〈四慕詩〉可惜現已不存，不能與趙詩作一比較。
但孟頫以詩唱和舜舉之詩，其原意及音韻當與錢詩相關。因
此，趙詩所提到的四位高士，即曾點（孔子弟子，疾禮教不
行，欲修之）、陸通（字接輿，佯狂不仕）、莊周（亦不仕，而
以天地為其摯友）及陶潛（辭官歸田園），也就是錢選原詩中
表示敬慕的對象，表明了錢本人不隨趙孟頫及其他吳興文士之
後塵而仕元，因而自行退隱。最後四句，除了總結以上四子
外，也足以表明趙對錢之處境及意志的一種了解。

元末蘇州畫家張羽，在其《靜居集》內，有詩題錢舜舉
《溪岸圖》，對錢、趙二人之關係，頗有特別觀察，現特錄之：

憶昔至元全盛日，天子詔下徵遺逸。吳興八俊皆奇才，
秀邸王孫稱第一。一朝玉馬去朝周，諸子聲名總輝赫。
豈知錢郎節獨苦，老作畫師頭雪白。江南沒骨傳者希，
錢也得法誇精奇。晴囪點染弄顏色，得錢沽酒不復疑。
今人祇知重花鳥，豈識此圖奪天巧。玄雲抱石雷雨垂，
蒼山夾水龍蛇繞。岸側溪迴共杳冥，蒲稗深沉映魚鳥。
漁舟乍隨遠煙散，客子競渡澄江曉。自云布置師北苑，
只恐庸工未深了。卷餘更有趙公題，字似鍾王差未老。
鄭侯得之恐神授，使我一見喜絕倒。雙溪流水清何極，
城外南山空黛色。文章翰墨何代無，二子儔能躡其跡。

爲君題詩三嘆息，於乎古人難再得。

吳興當元初時，有八俊之號。蓋以子昂爲稱首，而舜舉
與焉。至元間，子昂被薦入朝，諸公皆相附取宦達，獨
舜舉齟齬不合，流連詩畫以終其身。故云二公之詩，各
言己志。而子昂微有風意，覽者當自得之也。（卷三，
頁八至九）

這張畫提到錢、趙二人的關係，及其對仕元的不同態度。雖然
這裏提到舜舉齟齬不合，大概只是表示他們二人對仕元看法之
不同，但在個人感情上，仍互相敬重保持友誼。因此，許多錢
選的畫都有趙孟頫的詩跋。這些都顯示了他們之間關係之密
切。既然在許多資料中，趙孟頫都未曾尊錢選爲其師。因此，
我們可以說，他們兩人之間友情甚篤，當趙早年之時，他們也
許經常一起吟詩作畫。年齡上，雖略有差別，但二人趣味相
投，互相砥礪。所以，在趙孟頫這方面來看，錢是其「友」而
非其「師」；但以後人的角度來看，就以爲他們有師生關係
了。台北故宮博物院所藏錢選《蘭亭觀鵝圖卷》，有董其昌
跋，指出其二人關係，甚爲中肯，茲錄於下：

錢舜舉宋進士，趙吳興以先進事之。嘗問士大夫畫於舜
舉，舜舉曰：『隸法者是』吳興甚服膺之。及其自爲
畫，乃刻畫趙千里，幾於當行家矣。古人作事不肯造
次，所謂人巧極天工錯，不獨賦家爾爾也。（註十六）

即使以錢、趙二人之畫而論，他們的畫風也有相當近似之
處，這可見之於他們的山水畫，但也不盡相同。尤其是二者的
青綠山水，大概都受了些晉、唐以及趙伯駒的影響。至於他們

所形成的個人風格，則各具面目自成一家。這種精神正是趙孟
頫、錢選之所以成為元初名家的原因所在。

註釋

註一　關於趙與訔的傳記，其最重要之來源當為《松雪齋文集》卷八
　　　中之〈先侍郎阡表〉，其他各地方志之傳多按此而來。可參考
　　　《成化湖州府志》，卷十九，頁九。

註二　見《松雪齋文集》，卷九。按趙與訔在金陵期間似甚短，僅一
　　　年左右。孟頫之入書塾，可能在其少年時送之入學。

註三　見《吳興備志》，卷二十九，頁十四。

註四　楊載所撰〈行狀〉，附於《松雪齋文集》之後。

註五　《元史・本傳》，見《元史》，卷一百七十二（〈列傳〉卷五十
　　　九）。

註六　見註四所提之〈行狀〉。

註七　〈敖君善小傳〉見《嘉靖湖州府志》，卷四，頁三；《同治湖
　　　州府志》，卷九十，頁二十三；及《吳興掌故集》（萬曆版），
　　　卷三，頁十一。

註八　「吳興八俊」之全部成員，最先見《張羽靜居集》（《四部叢刊》
　　　本），卷三，頁七。《靜居集》刊於一四九一年。其實趙孟頫
　　　在其一二八七年於大都所撰之〈送吳幼清南還序〉中已列出其
　　　中六人為其友，再加上他本人，即有七俊。唯一未提及者是牟
　　　應龍，或許因為趙與牟父巘較熟，但與應龍則不太熟之故。序
　　　見《松雪齋文集》，卷六。

註九　〈溫日觀小傳〉，曾由筆者寫成，載於德國慕尼黑大學《東亞
　　　研究叢書》第十七冊之《宋人傳記》（畫家編）中，該書於一

九七六年出版，溫傳見頁一四七至一五〇。

註十　　此卷著錄甚多，見李日華，《六硯齋三筆》，卷一，頁三十二；及吳升，《大觀錄》，卷五十，頁五十五。

註十一　此碑見《松雪齋文集》，卷九。

註十二　關於中峰明本事蹟，此行錄最詳。一般有關中峰小傳均據此而來。載《中峰廣錄》（洪武版），卷三十。

註十三　《趙氏一門法書冊》載於《故宮書畫錄》（一九五五年增訂本），卷三，頁二三一至二四〇。關於《趙氏一門合札》，最近有姜一涵一文記載討論甚詳，載於《故宮季刊》，卷十一，第四期，頁二十三至五十。

註十四　元代三教合一的觀念，請參見孫克寬，《元代道教之發展》（台中縣：東海大學，一九六八），下編，〈元代道教的特質〉一文內；Wai-Kam Ho, "Chinese Under The Mongols," Sherman E. Lee and Wai-Kam Ho ed., *Chinese Art Under The Mongols: The Yüan Dynasty* (Cleveland: The Cleveland Museum of Art, 1968)。現存元畫中亦有題為三教合一者數軸。

註十五　關於錢、趙二人師生關係的問題，下列各文章內亦有論及，意見不一：James Cahill,"Ch'ien Hsüan an and His Figure Paintings," *Archives of The Chinese Art Society of America*, XII（1958）, pp. 11-29；Wen Fong,「錢選的問題」，載於*Art Bulletin*, XLII（Sept. 1960）, pp. 173-189；Li, Chu-tsing,"The Uses of the Past in Yüan Landscape Painting," Christian Murch eds., *Artists and Traditions: Uses of the Past in Chinese Culture* (Princeton: The Art Museum, 1976), pp. 73-88。

註十六　此畫現有二本，一在故宮，一在紐約大都會博物館，二本之章法完全相同。董跋在故宮本，字體甚佳，故可以接受為真。此

跋提及趙問士大夫畫於舜舉之事，當係以《格古要論》所記為主。但董其昌對錢、趙二人之關係有其見解，甚為正確。見《故宮書畫錄》，增訂本，卷四，頁七十三。

趙孟頫一家的藝術與文學

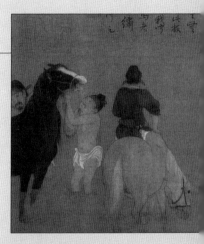

趙孟頫　浴馬圖　局部
北京故宮博物院藏

在中國美術史上，趙孟頫一家的文學與
藝術之成就，於蒙元一代裡，可算是最
顯赫的「藝術家族」。在這個藝術家族
中，趙孟頫是始肇立基業者，無論在文
學、經史、繪畫、書法等各方面，都可
說是一代宗師；其後第二代的趙雍、趙
奕，第三代的趙鳳、趙麟、王蒙（孟頫
外孫），也都有傑出的表現；尤其王蒙，
除繼承家學傳統外，又自創新意，被列
為元四大家之一。他們對於整個元代的
畫壇和文壇影響甚大，然而這個家族卻
也隨著元朝的滅亡而沒落了。

在中國美術史上，趙孟頫一家的天才與成就，可算是最顯赫的。東晉的王羲之、獻之父子，唐代的閻立本、立德兄弟，李思訓、昭道父子，都是早期的著名的藝術家庭。到了南宋，馬遠一家數代，人才輩出，至為有名。明清之後，這種家族的藝術表現，更為強烈。如文徵明一家數代，支配了明代後半期的蘇州畫壇。到了清朝，王時敏、王原祁祖孫，以及他們的後代，以及王石谷一家數代的建樹，也支配了清代前半江南的畫壇。這些都成為中國美術史上的佳話了。比較上來說，趙孟頫一家，人才眾多，成就甚高，影響很大，對於整個元代的畫壇及文壇，都佔極重要的地位。本文把所知趙家的文藝人才列出，可以表現這一家族的大概。（註一）

趙孟頫的一家，自宋南渡以後，即居湖州（即吳興），傳了五代，到趙孟頫。因為他們家中是宋宗室，而且南宋的第二代伯圭，是宋孝宗之兄，因此他們一家與朝廷關係很深，而歷代都有任高官，但卻沒有以文藝知名。趙孟頫的父親與訔（一二一三至一二六五），一生都多在江蘇、浙江一帶任官，曾知嘉興、平江、臨安等府及浙西安撫使等職。但並未以文藝知名，因此趙孟頫在書、畫、詩、文各方面的成就，是他個人的，而非家中的傳統。不錯，宋代的帝王，以書畫知名的不少，如仁宗（一○二三至一○六三）以畫菩薩及馬著名，徽宗（一一○一至一一二五）及高宗（一一二七至一一六二）均以書畫知名，成就甚高。且在其任內，皆極力提倡書畫。此外宋代三百餘年間，王公侍臣，以書畫名者，不在少數。最著名者，如北宋神宗駙馬王詵、宗室趙令穰等，都是中國畫史上的重要人物。不過趙孟頫與他們太疏遠了，所以並無甚麼直接的關係，但他與南宋宗室的畫家，卻可能有些關係。如南宋初年

的宗室畫家趙伯駒、伯驌（一一二四至一一八二）兄弟，都居臨安附近，而且後者曾居吳興一個時期。他有兩個兒子，都是畫家。一名師睾（一一四八至一二一七），曾四尹臨安，善畫花草，另一名師宰，居天台臨海，善畫竹。他們所居與臨安湖州都不遠，因此他們的畫藝，可能對趙孟頫有些影響。其他有住在海鹽的趙孟堅、孟淳二兄弟，都是著名畫家，孟堅曾為湖州椽，而且他在趙孟頫出生之時，仍然在世，故對後者一定有相當的影響，他的白描蘭蕙水仙和孟淳的墨竹，可能影響了孟頫的竹石。此外居住在湖州還有一位與孟頫同輩的孟奎，以竹石蘭蕙名，他的父親趙與籌（一一七九至一二六〇），是宋朝的進士，曾知平江府，但世居湖州。他的弟弟與懃，原居青田，後曾知臨安府，亦以墨竹名，其收藏古書畫極為豐富。趙孟頫年輕時，亦可能曾見其所藏。

趙孟頫小時，隨其父任官而遷移。多在平江、臨安帶，但他十二歲時，其父卒於臨安，師葬湖州。到他十四歲時，即以父蔭補官，大概都在臨安附近。到一二七六年，他二十三歲，元軍取臨安，他就回到湖州，讀書十年。一二八六年，程鉅夫奉元世祖之命，赴江南網羅人才，孟頫奉召赴北京。也在同一年他與管道昇結婚。一二八九年，其子趙雍出生，其後又生趙奕。後來趙雍又生子趙鳳、趙麟，都能畫，因此趙孟頫全家及親戚，從事書畫或詩、文者不少，現將其一家之文藝人物列下：（註二）

一、趙孟頫的父親有子八人，趙孟頫排行第七。另有女十四人，因此他同輩的親戚就不少，其中於書、畫、詩、文著名的有數人：

（一）趙孟頔，字子奇，趙孟頫的長兄，曾任將仕佐郎，杭州路儒學教授。（見趙孟頫，〈先侍郎阡表〉，《松雪齋集》，卷八）。

（二）趙孟頖（一二五一至一三○五），字景魯，孟頫的五兄。宋時曾以父蔭任官臨安。宋亡不仕。「日以翰墨為娛。書九經一過，細字謹楷，人傳以為玩。喜與名僧遊，書《蓮花》，《華嚴》，《楞嚴》，《圓覺》，《金剛》諸經，皆數過。」（見趙孟頫，〈五兄壙志·代侄作〉，《松雪齋集》，外集）。

（三）趙孟籲，字子俊，孟頫之弟，繼孟頫之後，亦任元官，大德元年，曾官至延平路（今福建南平）同知。畫人物、花鳥。與孟頫頗接近。《松雪齋集》中，有詩多首，皆為子俊作。其畫已無存，惟其書蹟，仍見于趙孟頫畫卷之題跋中。（《圖繪寶鑑》及《書史會要》均有記載）。

（四）張伯淳（一二四三至一三○三），字師道，浙江崇德人。孟頫姊夫，宋咸淳進士，曾任官臨安，宋亡後，居家。至元廿三年（一二八六）程鉅夫至江南搜羅人才，與趙孟頫同被薦赴京，授杭州路儒學教授。至元廿九年（一二九二）入京見世祖，問政事，皆稱旨，大為賞識，授翰林院直學士，拜侍講學士。其詩文皆優，有《養蒙先生集》。死後程鉅夫為寫墓誌銘。（見程鉅夫，《程雪樓集》，17/1，〈翰林侍講學士張公墓誌銘〉，又《元史》有傳，178/15）。

二、趙孟頫家中之能書畫者，有下列各人；及其同輩，即趙家第二代：

（一）管道昇（一二六二至一三一九），字仲姬，湖州德清縣人。其父管伸，以無子，特鍾愛仲姬，因與孟頫同里，至

元廿三年（一二八六）嫁孟頫。至元廿六年與孟頫同赴大都，其後隨夫南北宦遊。至延祐六年（一三一九）以疾自大都返吳興，舟至山東臨清，逝於舟中。手書《金剛經》至數大卷，以施名山名僧。天子命夫人寄《千文》，敕玉工磨玉軸，送秘書監裝池收藏……又嘗畫墨竹及設色竹圖以進，亦蒙聖獎，賜內府上尊酒。」（見《松雪齋集》，外集，〈魏國夫人管氏墓誌銘〉）。有子三人，亮早卒，雍、奕皆書畫名，女六人，其一嫁王國器，即王蒙之父。現存畫中，以北京故宮之《趙氏一門三竹圖》之一段為最佳。（見李鑄晉，〈趙氏一門三竹圖卷〉，載《新亞學術季刊》，一九八三年）。（註三）

（二）趙雍（一二八九至約一三六三），字仲穆，號山齋，孟頫及管道昇次子。可能生于大都。少時隨其父母南北往來，已甚有名，得與京城名流來往。柯九思有詩云：「憶昔京華陪勝集，郎君妙年才二十。」一三二二年孟頫故後，趙雍以父蔭初于一三二七年授昌國州（今浙江定海）知州，後又授淮安路海寧州（今江蘇海州）知州。其後江南一帶，以張士誠、方國珍、朱元璋等起兵自成獨立勢力，戰火頻仍，異常動亂。湖州一帶，兵家所爭，變亂尤烈。一三五二年，紅巾陷湖州，焚戮特甚。趙雍此時仍與元庭保持關係。一三五四年，奉召入京，覲見順帝，官至翰林院待制。但當時元政日衰，趙雍頗為失望。一三五六年受任湖州路總管府事南返。雖係家鄉，然一切均未如意，是年適張士誠叛元，派部下潘元明由平江督師攻吳興，時防守者為苗軍，雖仕元朝，其性殘暴，居民受災甚大。趙雍與苗軍同處吳興，想必困難重重，湖州一帶，直至元亡，皆有戰亂，趙雍何時逝世，亦不可知，僅知在一三六三年之後。趙雍姿貌雄偉，豪爽有風，有乃父風。尤工於書畫，並

時為其父代筆，人莫能辨云。善山水、人物、馬牛、及竹石。山水師董、巨，後亦有受郭熙影響。人馬多師李公麟，此外並作蘭、竹、界畫，及青綠山水等。現存之畫，為數不少，其詩詞亦佳，有《趙待制遺稿》（其材料見《趙待制遺稿》、《圖繪寶鑑》、《吳興金石志》、及《湖州府志》等）。（註四）

（三）王國器，字德璉，號筠菴，吳興人。趙孟頫第四女婿，趙雍姊夫。善詩詞，好收藏書畫及古玩。其子王蒙，為元末明初名畫家。（見翁同文，《王蒙之父王國器考》，收錄於藝文印書館之《百部叢書》）。

（四）趙奕，字仲光，孟頫第三子，雍弟。舉茂才，隱居不仕。日以詩酒自娛。工真、行、草書，可與其父亂真。作詩文皆有家法，尤好古雅。晚居吳中，與顧瑛友善，常在玉山雅集唱和。（見《畫史會要》，《光緒重修歸安縣志》等）

（五）張景亮，孟頫外甥，可能為張伯淳之子。人欲得孟頫書者，多往景亮索覓。（見《過雲樓書畫錄》，書二/2b）

（六）趙由宸，字明仲，號雲石道人，孟頫五兄孟頖之子。孟頫為其作〈五兄壙志〉。曾官承務郎松江府判官，曾題孟頫《人騎圖》及李士行之《江鄉秋晚圖卷》。

（七）趙由僑，字仲時，孟頫侄。曾題孟頫《水村圖卷》，又曾客於甫里陸行直之門。（見《湖州詞徵》，22/2a）

三、趙家第三代，人才亦甚眾：

（一）趙鳳，字允文，雍長子，「畫蘭竹，與乃父亂真。集賢（祖孟頫）每題作已畫，以酬索者，故其名不顯。」（見《圖繪寶鑑》）

（二）趙麟，字彥徵，雍次子，「以國子生登第，今為江

浙行省檢校，善畫人馬。」（見《圖繪寶鑑》）。元末曾為莒州（山東）知州。與顧瑛為友，常到崑山顧之玉山草堂，曾賦玉山草堂詩。其書畫有乃祖之風，據王紱言，「今世傳子昂畫馬，半係彥徵所仿。」現存畫不多，有《趙氏三世人馬圖卷》（美國紐約大都會博物館藏）之末段，一三五九年作，又《相馬圖軸》（台北故宮藏），及《臨閻立本蕭翼賺蘭亭圖卷》（瑞士蘇黎世瑞堡博物館藏）。

（三）趙彥正，「仲穆侄，工畫人馬。」（見《圖繪寶鑑》）。

（四）趙彥亨，孟頫之從孫，通《周易》，至正乙己（一三六五）試藝浙江鄉闈與薦。（見《宋景濂集》）

（五）趙肅，字彥恭，孟頫侄由宸之子，曾仕松江府華亭縣務稅課大使，及將仕佐郎。台北故宮現存有為其母〈元松江府判官趙公宜人衛氏墓誌〉一卷，書于至正廿三年（一三六三）。卷後有王國器、趙麟等題跋，此外尚有元人鄭元祐、謝恂、唐肅等題跋，其畫承孟頫家法。此外又有《樵林楓葉詩帖》傳世。

（六）王蒙（一三〇八至一三八五），字叔明，孟頫外孫，趙雍之甥，王國器之子，元末四大家之一。「強記力學，作詩文書畫盡有家法，尤精史學。游寓京師，館閣諸公咸與友善，故名重儕輩。」（見《草堂雅集》）。元末曾進隱於杭州附近之黃鶴山，故又號黃鶴山樵。後又多居蘇州，與當地文人時有雅集。張士誠據蘇州後，曾多方收羅文士，王蒙，亦初在其下曾任理問。明初曾在山東任知州，後受胡惟庸案牽連入獄，一三八五年死於獄中。《圖繪寶鑑》載「畫山水師巨然，甚得用墨法，秀潤可喜。亦善人物。」惟現存畫蹟，均為山水，僅

有一竹石，但無人物。現存畫蹟頗多，多在台北故宮、北京故宮、及上海博物館。

（七）林靜，字子山，號愚齋，孟頫外孫。曾祖弁，祖友信，父德驥，皆為武職，管軍總管，俱讀書知文。靜髫齡時，即解綴篇什，有外祖趙文敏家法。研窮經史百氏，雖老釋玄詮秘典，悉掇其芳潤。從金華宋濂遊，為諸生。郡縣累辟不就，著《愚齋集》，宋濂為之序，亦能圖畫。（見《宋學士文集》、《張光弼集》、《蘇平仲集》、及成化《湖州府志》）

（八）崔復（一三一八至一三五六），錢塘人。祖晉，隱居，好古，博雅，與趙文敏有世契之好，趙每過杭，必留其家，故復妻文敏孫，仲穆長女趙淑端（一三一八至一三七三），洪武六年（一三七三），徐一夔為銘其墓，有云：「復有學行，善繪事。」趙孟頫有《吳興清遠圖卷》，早年所作（現藏上海博物館），為復所得，作一摹本于復。有子崔晟，亦善畫。（見《吳興備志》）

（九）韓介玉，會稽人。沈夢麟《花谿集》（2/216）有云：「會稽儒者韓徵君，渠是魏國趙公之外孫，胸蟠神秀有源委，落筆群峭生雲煙。」又《為杜玄德題韓介玉山水十景》中，有「每愛韓生畫，清溫似魏公」（3/16）句。張羽《靜君集》有〈韓介玉畫為童中州掌教題注〉云：「介玉乃張仲舉（翥）門人」，詩云：「諸生白面今已老，三載儒官空潦倒。罷歸百事無所為，萬壑千岩恣揮掃。」（3/13）。又《趙氏三世人馬圖》（大都會博物館）趙雍自題有見武林韓介石者，可能為其兄弟。

（十）陶宗儀（一三一五至一四〇三之後），字九成，號南村，黃岩人。「稱趙雍為舅，王蒙則為妻費氏之姨表兄。按

趙孟頫有次女，適費雄，陶妻費氏當為其女。故陶當為趙孟頫之外孫女婿。陶工詩文，深究古學，元時舉進士，一不中即棄去。家貧；教授自給。洪武初，累徵不就。晚年，有司聘為教官。有《輟耕錄》卅卷，《南村詩集》四卷，《說郛》及《書史彙要》等。（見昌彼得，《陶南村年譜初稿》）

（十一）沈夢麟，字原昭，吳興人。為孟頫姻家，傳其詩法，時稱沈八句。又博通群經。大邃干易。元季應進士舉，以乙科授婺州學正，遷武康令。後解官歸隱，居華溪之濱。洪武二十三年（一三九〇），上聞其經學，以賢良徵，辭不起。後應聘入浙、閩，校文者三，會試同考者再。又聘為京闈考官，辭歸。太祖稱他「老誠官」，知其志不可屈，亦不強以仕。夢麟以七言律體最工，有《花溪集》三卷傳世。（《兩浙名賢錄》27/38，《吳興備志》7/26下）。

四、此外還有第四代：

（一）崔晟，字彥暉，號雪林生。崔復次子，錢塘人。趙雍之外孫，曾隱居賣藥於杭州鹽橋市，口不二價，當時以為壺隱。愛吳興山水，營別業一區于弁山之麓，號雲林小隱，徐賁為作記，蘇平仲為作〈雲林小隱詞〉。喜隸、篆、詞、賦、畫亦超詣，王蒙曾為作畫。（見《吳興備志》21/1；《湖州府志》，90/26a；《杭州府志》（一五七八），75/12。）

從以上二十三人之略歷中，可知趙孟頫一家在元朝四代中，每一代都有不少天才。他們和同輩的交往不少，因此影響很大，趙的書法，可說是差不多支配了元朝書法的發展，而他的畫藝，亦對整個元代有多方面的影響。可惜現存的元畫中，上列許多人，都沒有畫流傳，但是前三代每代都有代表人物，

留存的畫不少。第一代以趙孟頫為主，而管道昇亦有作品留下；第二代以趙雍為主，現存的畫亦有相當數量；第三代以趙麟為主，亦略有留存，但同代的王蒙，卻留下不少作品。因此我們往返這三代畫家的作品中，就可以看到元朝畫藝發展的大概。

　　毫無疑問，在趙家這幾代的成員中，無論在書、畫、詩、文等方面上，趙孟頫都是一個承前啟後的人物。他以官位甚高，南北宦遊，才華超越，因此到處有機會接觸不少古代名畫，後六朝、隋、唐、五代、北宋以至南宋，所見名作不少，因此對古代繪畫有很深而廣的認識，而時常仿古作畫，並認定「古意」為其作品中最重要因素之一。而且從仿古之中，他無論佛道、人物、花鳥、馬羊、竹石、山水等的題材，都有採用。而技巧方面，他有著色，有青綠山水，有界畫，有純水墨，有白描，有飛白，有以書法作畫，而在仿古之中，他亦注重新創，尤以在墨筆山水及竹石，貢獻最大。因此他的畫藝，是發源於傳統，而且正如他強調界畫之重要一樣，必須對傳統各種技巧，有根深蒂固的把握，才能從中創新。他雖然沒有一本具體的畫論流傳下來，但在一些他自己作品的題識及在古人畫上的題跋中，已有很多基本的概念表達出來。他這種理論，也就影響到他家族中數代的書畫家，而且遍及整個江南繪畫的發展。

　　到了第二代時，趙雍就繼承了他的全部理論與技巧。趙雍的題材，也一樣的廣，現存畫中，有人物、馬牛、青綠山水、墨筆山水、著色花鳥、以及竹石等，技巧方面，也有各種不同的表現，在與他同代的元畫家中，他亦表現多方面才能最廣的，不過他只是一秉承父親的後繼者，在他的技巧及理論方

面，可說並無多大獨創之處。

第三代的畫家中，趙麟還是一脈相傳的承繼祖父及父親的作風，但以人馬為主。以他現存的畫來說，主要是畫馬，也有人物，但卻未見山水。此外王蒙是元末明初一位重量級的畫家，但他與趙雍、趙麟有很大的不同，後二位都只是趙孟頫的承繼者，而自己創意不大。王蒙則不然，記載中雖曾提及他寫人物，其實他的人物畫，似乎已成為山水畫了，現存北京故宮的《葛稚川移居圖軸》，是一張著色畫，以人物故事為題材，但從畫上來看，則全畫已以山水為主，人物僅出現於畫下部一小段而已。這就表明，王蒙的主要繪畫，實以山水為主。在他現存的畫中，除了這一張人物故事畫外，另有一張墨筆竹石軸（現藏蘇州博物館），其他的數十件，都是山水，而且大半都是墨筆山水為多，這就表明王蒙雖然從趙孟頫的家庭傳統出來，卻十分有創意，他與元末的許多文人畫家一樣，從仿古出來，卻注重創新，以山水為表達他的心胸的感情與理想，而予元末繪畫以一種一新耳目的作風。

在政治方面，王蒙的作風，也有不同。趙孟頫開始仕元而趙雍、趙麟都以父蔭，繼續為元官。王蒙則似有不同，他元末時曾退隱於黃鶴山，但後來又與蘇州的文士同入張士誠幕僚中，可能因有一段時間，張士誠服役於元。但入明之後，他就接受了明太祖之請，出任山東知州，他同代的趙家親戚中，沈夢麟亦曾出仕於明，但趙家直屬趙姓的後代中，卻未聞有何出仕。因趙雍、趙麟等均係元官，喪身於兵災之中，而其後代亦藉藉無聞。其後王蒙下獄，病死獄中，亦斷去一線。因此趙孟頫一家之文藝天才，支配元代江南文人畫的發展。但這一個家族，也隨著元朝的滅亡而沒落了。

註釋

註一　本文為筆者多年來所作元代畫家趙孟頫研究之一部。與此有關
之已發表文章有下列各種：有關趙之生平的有〈趙孟頫的世
系〉，《故宮季刊》，第十六卷，第二期（一九八一年冬季
號）；〈趙孟頫的師承〉，《故宮季刊》，第十六卷，第三期
（一九八二年冬季號）；〈趙孟頫仕元的幾種問題〉，《香港大
學馮平山圖書館金禧紀念論文集1932-1982》（香港：香港大學
馮平山圖書館，一九八二）。此外有關其繪畫的有 *The Autumn
Colors on the Ch'iao and Hua Mountains: A Landscape by Chao
Meng-fu* (Ascona, Switzerland: Artibus Asiae, 1965)，中譯本〈趙
孟頫鵲華秋色圖卷〉分載於《故宮季刊》，第三卷，第四期與
第四卷，第一期，另北京人民美術出版社有簡化單行本，一九
九〇年刊；"The Freer Sheep and Goat and Chao Meng-fu's Horse
Paintings," *Artibus Asiae*, vol. 30, no. 4 (1969) , pp. 297-326，中
譯本〈趙孟頫二羊圖的意義〉載於《香港大學中國文化研究所
學報》，第六卷，第一期（一九七三年）；〈趙氏一門三竹圖
卷〉，《新亞學術集刊》，「中國藝術專號」，第四期（一九八
三年）；"Grooms and Horses by Three Members of the Chao
Family," Alfreda Murck and Wen Fong eds., *Words and Images:
Chinese Poetry, Calligraphy and Painting* (New York:
Metropolitan Museum of Art, 1991)；〈趙孟頫紅衣天竺僧圖
卷〉，遼寧省博物館藏寶錄編輯委員會編，《遼寧省博物館藏
寶錄》（上海市：上海文藝出版社；香港：三聯書店（香港）
有限公司，一九九四）；此外其他有關趙孟頫之元畫論文中，

有下列各篇："Role of Wu-hsing in Early Yüan Artistic Development under Mongol Rule," John Langlois, Jr., ed., *China under Mongol Rule* (Princeton: Princeton University Press, 1981)；〈從元初到元末：談元畫的轉變與銳變〉，Wai Kam Ho ed., *Chinese art under the Mongols : the Yüan dynasty (1279-1368)* (Cleveland: The Cleveland Museum of Art, 1968)；〈元畫之復古與創新〉，一九九一年台北《國立故宮博物院國際討論會論文集》。

註二　本文提及趙孟頫家族各成員中，其參考材料可見下列出版之數種書中：王德毅、李榮村、潘柏澄合編，《元人傳記資料索引》（台北：新文豐，一九八〇至一九八一）；陳高華編著，《元代畫家史料》(上海：上海人民美術出版社，一九八〇)；任道斌，《趙孟頫繫年》（鄭州：河南人民出版社，一九七四）。其他另有出處者另在文中註明。

註三　有關管道昇較詳盡之研究，見冼玉清，〈元管仲姬（一二六二至一三一九）之書畫〉，《嶺南學報》，第三卷，第二期（一九三三），頁一八一至二二三。

註四　有關趙雍生卒年問題，學者翁同文，〈畫人生卒年考〉，《故宮季刊》，第四卷，第三期及姜一涵，〈畫史隨筆（八）〉，《藝壇》，第九〇期均有討論，並繼續有短文補充。此外又有 Jerome Silbergeld, "In Praise of Government: Chao Yung's Painting, *Noble Steeds*, and Late Yüan Politics," *Artibus Asiae*, vol. 46, no. 3 (1985), pp.159-198。

趙孟頫仕元的幾種問題

趙孟頫以宋宗室的身分，出仕元朝為官，並連續受到五位皇帝的賞識寵愛。這在南人來說，算是十分難得的。但卻也因此惹來責難非議，從趙孟頫的時代一直到現在，正反兩面的言論始終不斷。氣節忠貞與現實生活的權衡，常是中國文人心理上的矛盾，有時它也是一種文化的矛盾。而本書作者李鑄晉教授認為趙孟頫之有此書畫全才的成就，得歸功於出仕元朝為官，才有機會南北往來，在各地看到不少古人的名作，方能集大成。從文化的角度看，這也是一種貢獻。

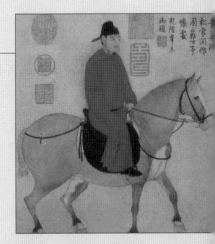

趙孟頫　人騎圖　局部
北京故宮博物院藏

趙孟頫是元朝初年的一位代表性的人物。他以南人且為宋宗室在元朝任高官，無論在政治、經濟、軍事、社會上，都表現了他的才幹與見識。尤其在文藝方面，詩、文、書、畫以及音樂上，他都有極高的成就。關於他的生平，《元史》、《新元史》和許多有關元史的書籍內，都有頗為詳盡的記載。另有地方志、文集、札記等，有關他的資料，亦復不少。筆者最近把這些資料集中，正為趙氏撰寫一個較為詳盡的傳記。（註一）其中有關他仕元的資料不少，所引起關於他仕元的問題也甚多。（註二）因此，現在先把這些資料作一整理，可以使我們對他之所以仕元的種種問題，有一較為客觀的認識。有了這個基礎之後，才能對他一生中其他的活動與行徑，有進一步的了解。繼而對他的藝術，能有更深入的認識。

趙孟頫是宋宗室，自宋太祖四子秦王德芳以下十代，皆曾任官職於宋朝。（註三）孟頫本人，於年近弱冠之時，亦以父蔭任真州司戶參軍，至宋亡為止。至元廿三年（一二六八），元世祖命程鉅夫赴江南，起用南方文士，得廿餘人，以趙孟頫為首。自此以後，在大都，在山東，在江南，趙均任元官，前後蒙受五位皇帝之恩寵。他也因此頗受責難，後人以為他背棄其宋室傳統，許多的故事傳聞，也都含有對他的批評。這類事蹟，最近有些新發現的資料，現列於下。

《元史》卷一七三《崔彧傳》載：「崔彧，字文卿，小字拜帖木兒，弘州人。負才氣，剛直敢言，世祖甚器重之。至元十六年，奉詔偕牙納木至江南，訪求藝術之人。」（註四）此乃元世祖訪求南人之始。然而這裏所謂之「藝術」並非現代所謂之「美術」，而是相當於「技術」，即熟習機械、工程、建築，以至於醫術之人。正式訪賢始於一二八六年，《元史》卷

一七二《程鉅夫傳》所載有關搜訪江南遺逸之事：「（至元）廿三年，見帝，首陳：『興國建學，遣使江南搜訪遺逸。御使臺、按察司，並宜參用南北之人。』帝嘉納之。」又：「……奉詔求賢於江南……。帝索聞趙孟藡、葉李名。鉅夫臨當行，帝密諭必致此二人。鉅夫又薦趙孟頫、余恁、萬一鶚、張伯淳、胡夢魁、曾晞顏、孔洙、曾仲子、凌時中、包鑄等廿餘人，帝皆擢置臺憲及文學之職。」（註五）此外，曾在宋季任丞相之職的留夢炎，於一二七五年元軍至其家鄉衢州時降元，被起為禮部尚書，又遷翰林承旨，亦曾奉詔赴江南訪賢。《宋史》、《元史》均無留傳，其事蹟僅見於其他傳內（《元史》卷一九〇熊朋來及牟應龍二傳）。

　　這些記載，有幾點應該指明。一是元世祖最想羅致的宋宗室人材是趙孟藡，而非趙孟頫。孟藡在元初，必有相當之名望，方得元世祖如此垂青。可惜他在《宋史》及《元史》均無傳，何處人？有何特殊成就？都無法得知。但他與孟頫同為宋宗室，似無問題，而兩人之名同冠「孟」字，當是同輩，故孟藡亦當居杭州或其附近。《宋史》卷二二二之世系表列有孟藡，可能是同一人。（註六）如果屬實，則他與孟頫的關係並不太近。雖然都是秦王德芳的後裔，但已有八代之別，故十分疏遠。他與孟頫是否相識？亦不可知。大概他較孟頫年長，在南宋晚年，可能與葉李一樣，已位居高官，頗有政聲，為元世祖所聞，因而想延攬他。程鉅夫到杭州時，他或許沒有接受邀請，因而留下來，以遺老終其身。鉅夫在杭州時，很可能耳聞趙孟頫之名。趙當時已為「吳興八俊」之一，（註七）且居其首，故最先為程所羅致。而那時孟頫年僅卅二、三歲左右，尚年輕，即受程之邀，以當時南宋遺老多聚居杭州一帶而言，應

屬一種特別的榮譽。在程所訪得的遺老二、三十人中，趙孟頫特別受重視。《元史·趙孟頫傳》云：「孟頫才氣英邁，神采煥發，如神仙中人。世祖顧之喜，使坐右丞葉李上，或言孟頫宋宗室子，不宜使近左右，帝不聽。」（註八）從這一段來看，葉李乃元世祖指明要羅致者，且在南宋時曾為丞相，當是程所搜訪中，最重要的一人。然世祖命孟頫坐其上，也就表明孟頫的確才氣甚高。故即使年紀尚輕，已先得程鉅夫之推崇，再而獲世祖之賞識。這種表現，證明孟頫確有過人之處。

另一方面，趙孟頫之所以特別出眾，也是因為程、崔抵江南時，許多宋遺老都不接受他們的邀請。前面提到的趙孟蕑，即是一例。其他還有不少，現僅列數人於下，以見大概：

一、文及翁，字時舉，綿州人，徙居吳興。寶祐元年（一二五三）進士，仕宋資政殿學士。景定間，言公田事，有名朝野。宋亡，元世祖累徵不起。閉門讀書，有文集廿卷。（註九）

二、方逢辰（一二二一至一二九一），初名夢魁，字君錫。嚴州淳安人。淳祐十年（一二五○）舉進士第一，累官兵部侍郎、國史修撰，兼侍讀，除吏、禮部尚書，俱不拜。入元，世祖詔御史中丞崔彧起之，辭不赴，卒於家。（註十）

三、方逢振，字君玉，逢辰弟。景定三年（一二六二）進士，歷國史實錄院檢閱文字，遷太府寺簿。宋亡，退隱於家。元世祖詔侍御史程文海起為淮西北道按察僉事，辭不赴。聚徒講學于石峽書院以終。（註十一）

四、何夢桂，字巖叟，號潛齋。淳安人。咸淳元年（一二六五）進士，累官太常博士，監察御史。入元，家居。御史程文海薦之朝，授江西儒學提舉。以疾辭，不赴。築室小有源，

不復與世接。著書自娛，有《潛齋集》十一卷。（註十二）

五、何逢原，字文瀾。分水人。咸淳間累官中書舍人。嘗因輪對時政十事，言甚剴切。已而知時事不可為，遂引疾去。元至元中，御史程文海薦之朝，授福建儒學提舉，辭不赴，卒於家。有《玉華集》十卷，《感遇詩》一卷。（註十三）

六、范晞文，字景文，號藥莊。錢塘人。宋太學生。咸淳丙寅（一二六六）同葉李、蕭規等上書劾賈似道。元世祖時，程鉅夫薦晞文及趙孟頫於朝。孟頫應召即出。晞文初不受職，後除杭州路學，轉長興縣丞。後居無錫以終。（註十四）

七、曾子良，字仲材，號平山。金溪人。咸淳四年（一二六八）進士，知淳安縣。入元，程鉅夫薦為憲僉，不赴。（註十五）

八、丁易東，字石潭，又字漢臣。武陵人，或作龍陽人。宋咸淳四年進士，歷官太府寺簿，兼樞密院編修。入元，隱於郡東黃龍坡，建精舍曰石壇。遠近來學者眾。郡守李彝、憲使姚抑齋交薦，皆不起。因授以山長，賜額沅陽書院。至元中，常德郡監哈珊仰其高風，植松萬株，幽雅為一時勝。（註十六）

九、龐樸，字夷簡。吳興人。宋末補春秋員。家松陵。賈似道聘為塾師，不赴，錮不得試。從方逢辰講學。元初詔行台御使訪南士，徵，不起。強至，再出，授翰林修撰，兼禮部，時校修宋、遼、金三史。總裁脫脫，同官多北人，欲統金附宋。樸引歸，寓居南潯。趙孟頫、陳孚咸舉倡和，自號五湖狂叟。（註十七）

十、祝泌，字子瀣。德興人。咸淳十年（一二七四）以進士授饒州路三司提幹。傳邵雍皇極之學。元世祖詔徵，不赴。

（註十八）

十一、章德茂，字德一。歸安人。十歲能文，比長，不樂仕進。程鉅夫薦之，不起。（註十九）

十二、孫潼發（一二四四至一三一〇），字帝錫，又字君文。睦州桐廬人。宋咸淳四年（一二六八）進士，調衢州軍事判官，有廉能聲。宋亡，隱居不仕，以古人風節自期。御史程鉅夫奉敕求江南遺賢，以潼發應詔堅辭不起。後前宋相留夢炎入元為吏部尚書，薦潼發，亦不起。卒於家。與鄉人袁易，魏新之為友。（註二十）

十三、孟文龍，字震翁。吳人。宋昭慈后五世孫，官浙東提舉。宋亡，平章史弼等薦之，以死辭。不出戶庭者卅年。著《周易大全》二卷。（註二十一）

十四、陳允平，字仲衡，號西麓。鄞縣人。才高博學，一時名公卿皆為傾倒。放情山水，往來吳、松。著有《西麓詩稿》、《石湖漁唱》。元初以人才徵至北都，不受官，放還。世尤高之。（註二十二）

十五、謝國光，字觀夫。嘉興人。咸淳間，對策言時事剴切。主司畏賈似道，不使登第，補太學生，不仕。詔書侍御使程鉅夫奉詔搜賢，咸薦國光。輒杜門稱疾，以經史自娛。及卒，遺命題其墓曰：「安節謝國光之墓」。（註二十三）

十六、陸正，字行正。嘉興人，居武原鄉。博學篤行，通律呂，象數之學。元侍御程文海薦之，不起。後與劉容城同徵，俱不赴。隱居教授，其學以慎獨存心為要。（註二十四）

十七、王泰來（一二三六至一三〇八），字復元。自金陵徙華亭。寶祐、開慶間，以詩鳴於時。由鄉貢入太學，棄去，放浪江湖。至元中，侍御史程鉅夫奉旨同葉李召見，館於集

賢。論事每至夜半，命中使及衛士炳炬導歸以為常。將授以官，力請歸。卒年七十三。趙孟頫為其作墓誌銘。（註二十五）

十八、宗必經，字子文。南昌人。景定二年（一二六一）以詞學科發解。明年壬戌進士，判瑞州，晉藩兵副。與樞密陳宜中不合，謝歸。及宋祚革，元世祖詔求江南人士，留夢炎，程文海交薦謝枋得等二十餘人，子文與焉。固辭，追脅以去，械至元都，繫獄三歲乃放還，歸隱於家。（註二十六）

十九、吳仲軒，進賢人。度宗時第進士。語江萬里曰：「國步日蹙，吾不復仕矣。」遂歸隱，教授於鄉，四方從遊者眾。侍御史程鉅夫疏薦不起。（註二十七）

二十、胡幼黃，字成玉。永新人。咸淳甲戌（一二七四）進士，授節度推官。宋亡，遂退居山中，創讀書樓，日吟諷其中。元世祖用留夢炎等議令所在，搜求宋遺士，以聞同榜王龍澤起為監察御史。獨幼黃邀進士豫章熊朋來、安成劉應鳳，皆避匿不出，時論韙之。（註二十八）

廿一、孫興禮，字慶甫。寧都人。力行孝友。元至元間，御史程文海薦之，以病辭。後以孫甗貴贈官。（註二十九）

廿二、劉詵（一二六八至一三五〇），字桂翁。吉安之廬陵人。性穎悟，幼失父，知自樹立。年十二作為科場律賦論筆之文，蔚然有老成氣象。宋之遺老鉅公，一見即以斯文之任期之。既冠，重厚醇雅，素以師道自居，教學者有法，聲譽日隆。江南行御史台，屢以教官館職遺逸薦，皆不報。有《桂隱集》。（註三十）

廿三、白珽（一二四八至一三二八），字廷玉。錢塘人。年十三受經太學，以詩名於時。元丞相伯顏平江南，聞先生

賢，檄為安豐丞，辭不赴。乃客授藏書之家，如是者一十七年。程文憲公鉅夫，劉中丞伯宣前後交薦之，復以疾辭。（註三十一）

廿四、吳澄（一二四九至一三三三），字幼清。撫州崇仁人。宋咸淳六年（一二七○）領鄉薦。侍御使程鉅夫奉詔求賢江南，起澄至京。與趙孟頫遇於維揚，同行北上。至京師未幾，以母老辭歸。孟頫有《送吳幼清南還序》。（註三十二）

以上所舉廿四人，各人境遇不同。有決不應召，隱逸以終者；有不赴京師，教授鄉里者；又有初不應召，後強至京師，終失望而歸者。吳澄初應召，至京失望即南歸，而後又再出仕元。故各類情形均有。崔彧、程鉅夫、留夢炎及其他奉詔赴江南訪搜遺老以仕元，其對象當不僅此數。大概有不少優秀人才，或先受程、崔、留之邀請，而後決定不仕，因而被埋沒的。（註三十三）以此而論，趙孟頫的應召仕元，也就顯得較為特別。同時，更因為他是宋宗室，所以益遭後人之責難。

程鉅夫於江南所請之文士中，不少都是宋宗室，或和其有關者。一方面表明了元世祖對宋之態度，是較為寬宏大量而肯用南人；另一方面，也點出他確有過人之處，而能鴻才大略，一攬天下。事實上，趙孟頫並非他所任用的第一位宋宗室之文士。在趙之前，世祖早已任用了趙與𥰠。《元史》卷一六八，提及其事：

> 趙與𥰠，字晦叔。宋宗室子，嘗登進士第，為鄂州教授。至元十一年，丞相伯顏既渡江，與𥰠率其宗人之在鄂州者，詣軍門上書，力陳不嗜殺人可以一天下，且乞全其宗黨。後伯顏朝京師，世祖問宋宗室之賢者，伯顏

首以與黑對。十三年秋九月，遣使召至上京，幅巾深衣以見，言宋敗亡之故，悉由誤用權奸，詞旨激切，令人感動。世祖念之，即授翰林待制。朝庭立法，多所諮訪。與黑忠言讜論，無所顧惜。進直學士，轉侍講。（註三十四）

其後世祖對他更為器重，累遷翰林學士，死後並贈通議大夫。這都證明他受元重用，甚得世祖及成宗之信任。也許是由於他的獻議，元世祖特派程鉅夫南下，以招致趙孟頫。但孟頫不應，後來程找到趙孟頫及其姊夫張伯淳。這幾位都是宋宗室的人，而孟頫及伯淳均應召至京，得世祖之重用。這也表現了元世祖對宋宗室的寬大。

趙孟頫仕元，甚受後人之責難。其實，趙確有許多苦衷。關於趙之生平，據一般所知，是在臨安陷元之前，即一二七六之前，趙以父蔭為小官。宋亡後，似返吳興歸隱，致力詩文。至一二八六年，程鉅夫抵江南搜訪，乃應召至京。但最近發現之資料，有所不同。其情形甚為複雜，而且也表出趙孟頫之態度。此一來源，是《宋史翼・趙若恢傳》：

趙若恢，字文叔。東陽人，咸淳乙丑進士。宋亡，避地新昌山（此地未明何處，或可能在紹興），遇族子孟頫，與居，相得甚。時元主方求趙氏之賢者。子昂轉入天台，依楊氏，為元所獲。若恢以間得脫。程鉅夫之使江南也，有司強起之，稱疾，且曰：「堯、舜在上，下有巢，由。今孟頫孟貫已為微、箕，願容某為巢，由也。」鉅夫感其義，釋之。（註三十五）

由此可見，趙之仕元，並非如以前所認為他是十分情願的。孟

頫的態度，當與一般宋宗室子弟一樣，都以避隱為主。即使可能有些做作，以表示他們的態度，這也至少說明他並非完全願意應召的。趙的性格，以及他對忠於宋與仕於元的情形，亦可在此見到。

趙孟頫之仕元，既非完全自願。後來到了北京，雖然在南人仕元之文士中，以官位及待遇而言，已相當不錯，但他的境遇，也並非完全順利。楊載寫他行狀中，已提及許多這種事情，如初見世祖，世祖甚悅，使其坐葉李上，因而受人讒言。他論至元鈔法，又受人批評。他入朝稍遲，受到笞辱。以及受世祖恩寵，自思必危，力請外補。這些在《元史》、《新元史》內均有詳述，不必贅敘。其他有關的，可在此一提。

趙孟頫應程鉅夫之邀後，首次赴北京，途經維揚（今揚州），遇儒士吳澄，同上北京。抵達後不久，吳即請南歸，趙孟頫為他寫一序，內云：

> 程公思解天子渴賢之心，得臨川吳君澄，與偕來。吳君博學多識，經明而行脩，達時而知務，誠稱所舉矣，而余亦濫在舉中。既至京師，吳君翻然有歸志，曰：「吾之學無用也，迂而不可行。賦淵明之詩一章，朱子之詩二章而歸。」吳君之心，余之心也。以余之不才，去吳君何啻百倍，吳君且往，則余當何如也？（註三十六）

由最後一句，可知趙孟頫初抵京後之境遇，也並不太如意。因而見吳澄南歸，他也藉此一抒自己的胸懷，這是很自然的。

責難趙孟頫的，多為宋末元初之儒士，且入元後退隱不仕的。趙的同鄉牟巘（一二二七至一三一一），宋朝進士，曾為大理少卿，以忤賈似道去官，入元不仕，閉戶三十六年，學者

稱陵陽先生。其子牟應龍，也是「吳興八俊」之一。因此，趙與牟氏父子都熟識。牟巘長孟頫幾卅歲，是其長輩。牟於宋亡後不仕，故對趙亦略有責意。不過他這種長輩之言，乃是一種親密中略含責備而已。在牟的《陵陽集》中，有《簡趙子昂》詩：

> 君維大雅姿，被服藹蘭絲。胸次綜流略，本本又元元。
> 手追七子作，凌屬氣所吞。餘事到翰墨，藉甚聲價喧。
> 居然難自藏，珠玉走中原。四年郎省戶，小滯當高騫。
> （註三十七）

另有《別趙子昂》詩云：

> 粉省是郎蹋曉班，暫隨使傳走人間。荆州利得習鑿齒，
> 江左今稱庾子山。君意頗爲蓴菜喜，人情爭羨錦衣還。
> 但憐老病匆匆別，白髮如何更可刪。（註三十八）

《陵陽集》印行時之編者吳興劉承幹跋云：

> 先生詩文篤雅有節，在眉山、劍南間。而身丁易世，其嚼然不滓之意，時於詩文見之。如《簡趙子昂》云：「餘事到翰墨，藉甚聲價喧。居然難自藏，珠玉走中原。」曰「藉甚」，曰「居然」皆隱寓不足之辭也。又《別趙子昂》詩云：「荆州利得習鑿齒，江左今稱庾子山」亦以子昂之仕元而哀之也。

牟巘的詩，只是表露有點可惜，也並非完全責難。至於牟、趙之間，牟是長輩，他還贈趙以詩，則二人感情應屬不錯，而且他對趙的才識，大概也頗為欣賞，因而贈趙詩不少。牟巘身故

後，其墓誌銘也是由趙孟頫所撰的。可知他們關係甚深。牟子應龍，與趙一樣，也曾任元官，可能是由趙所推介的。（註三十九）因為趙應程鉅夫之召而任官，後來返杭州任江浙儒學提舉，大概在任內推薦了不少他的友人出仕。所以牟巘的詩，僅略表可惜而已。

另有一位胡汲仲，對趙亦有相似之看待。《東園友聞》有如下之記載：

> 胡牧仲先生，以經學名世。行義聞望，著於東南。國初金、宋諸老宗之。吳興趙承旨，嘗有詩挽之曰：「淚濕黔婁被，情傷郭泰巾。」觀此則先生之為人可知矣。所謂獨行不愧影，獨寢不思衾。先生其人也。
>
> 弟汲仲先生，亦特立獨行，一毫不苟取。趙承旨嘗為羅司徒以禮請先生作其父墓銘。先生淳然怒曰：「我豈為宦官作墓銘耶？」觀此，則其剛介可知。當時承旨為司徒以金百定奉先生潤筆。是日先生在陳，其子千里，以情白座上諸客，勸先生受。先生卻之益堅。（註四十）

雖然胡汲仲是發羅司徒的脾氣，但趙代羅請求，也因而有受責之意。不過趙和胡氏兄弟都是朋友，對他們也都相當敬重。因此，胡汲仲對趙的這種態度，也算不得是如何的責難了。

另有一位秦欽，字敬之。西洞庭人。宋亡，隱居不仕。與趙孟頫為友。《蘇州府志》引《足徵集》云：

> 故人趙子昂送曆日，謝之以詩曰：「野人無曆也知春，多謝王孫歲月真。六十餘年藏甲子，今朝愁見舊時新。」

子昂大慚。（註四十一）

這也是以一個友人的身份，對他的一種輕微的責難。難得的是，趙對這些遺民，一直都保持友誼，且十分尊敬他們。此外，還有兩項記載，也可以表明趙孟頫之心境：

陳應麟，字天祺。鄞人。稱通儒。至元間，朝庭以安車召賢良，應麟謂使者曰：「吾祖宗以爲宋臣，子孫不忍食元祿。」固辭不起。賜號純德先生。時趙文敏公嘗爲《逸民詩》以美焉。（註四十二）

吳焱，字用晦。寧海人。咸淳進士。宋亡不仕元。至元間，浙東造征日本舟，材鐵百需，賦重民急。焱不忍其號呼，鬻田代輸，家以破耗，意猶不息。卒，趙子昂爲題其墓。（註四十三）

這都表現了趙對遺民的敬重，也是他的雅量。

另有許多記載，似乎均爲虛構，以諷刺趙孟頫的。其中最常見的，當爲他與趙孟堅的故事。這段軼事，各種載錄甚多，但均源出於元姚桐壽之《樂郊私語》，原文如下：

趙子固，宋宗室也。入本朝，不樂仕進，隱居州之廣陳鎮……公從弟子昂自苕中來訪，公閉門不納，夫人勸之，始令從後門入。坐定，弟問：「弁山、笠澤近來佳否？」子昂云：「佳。」公曰：「弟奈山，澤佳何？」子昂慚退。公便令蒼頭濯其坐具。蓋惡其作賓朝家也。（註四十四）

後人引述此事的甚多，皆以爲真。最近蔣天格爲文，證明其爲虛構。主要的原因，是趙孟堅生於一一九五年，大約卒於一二

71

六四年左右。孟堅與孟頫父親同時，他死時孟頫才十歲左右。
因此，上述之事，根本沒有可能，全屬虛構，藉以諷刺孟頫而
已。（註四十五）

　　類似的故事，還有趙孟頫與另一位宋遺民鄭思肖之間的一
段軼事。王鏊《姑蘇志》有如下之記載：

> 趙孟頫才名重當世，思肖惡其宗室而受元聘，遂與之
> 絕。孟頫數往候之，終不得見。嘆息而去。（註四十六）

鄭思肖生於一二三九年，卒於一三一六年，與孟頫大致同時，
年長十餘歲而已。因此，在年代方面，此事似有可能，然其所
載內容，酷似與趙孟堅之事，恐亦為虛構而已。

　　趙孟頫與另一位宋遺民畫家龔開，卻保持了較好的關係。
龔開於宋亡後隱居蘇州，趙似曾去見他，而且在龔的畫上也有
題跋。趙的一本山水冊，現藏上海博物館，其上有龔開之印
章。這些都證明他們兩人間友誼之佳，也顯示出趙對龔之敬
重。（註四十七）

　　不過，責備趙孟頫的確實不少，尤以在明朝的為多。下面
可以列出一部份，以明概略：

> 趙子昂畫竹，不減文與可。得其真蹟者，甚珍愛之。余
> 鄞有一家，出折枝一幅，索張白齋題。張遂書曰：「先
> 生畫竹滿人間，畫竹爭如畫節難。狼藉一枝湖水上，與
> 人堪作釣魚竿。」其畫遂不珍重矣。吳下有好事者，得
> 子昂《苕溪圖》一幅，索沈石田題，題云：「錦衣公子
> 玉堂仙，寫出苕溪類輞川。兩岸青山紅樹裡，豈無十畝
> 種瓜田。」與張白齋同出一意。（註四十八）

趙子昂畫馬，近代題詠多含貶辭。楊文貞云：「天閑第一渥洼姿，卓犖騰驤肯受羈。何不翻然絕牽鞚，踏雲追電看神奇。」；黃澤（方伯）云：「黑髮王孫舊宋人，汴京回首已成塵。傷心忍見胡兒馬，何事臨池又寫真。」；李文正云：「宋家龍種墮燕山，猶在秋風十二閑。千載畫圖非舊價，任他評品落人間。」；沈石田云：「隅目晶熒耳竹枇，江南流落乘黃姿。千金千里無人識，笑看胡兒買去騎。」；無名氏云：「塞馬肥時首蓿枯，奚官早已著貂狐。可憐松雪當年筆，不識檀溪寫的盧。」；釋古淵題松雪山水云：「宋室王孫粉墨工，銀鞍金勒貌花驄。天閑十二真龍種，空自驕嘶向北風。」（註四十九）

觀子昂畫，穎泓秀拔，嫣然宜人，如王孫芳草，欣欣向榮。觀子固墨梅水仙，則雪幹霜枝，亭亭獨立，如歲寒松柏，歷變不凋。志士寧爲子固，弗爲子昂。（註五十）

　　然而，為趙辯護的人也不少，多憐其境遇，了解他的困難。自元朝起，就有不少人作如此看法。元末僧至仁，跋趙孟頫《書歸去來辭詞一卷》云：

宋社既屋，松雪翁迺仕於元。平日復愛書晉徵士陶潛《歸去來辭》，以傳於世。或議翁與潛果合歟？否耶？噫！是奚足以知翁也哉？昔殷之微子識天命有歸，乃負祭器奔周。卒，受封以存殷祀。然則翁之書是詞也，又奚愧然。（註五十一）

文徵明對孟頫之景仰，在明朝最為崇高。他個人的書畫，受趙

的影響也很大。因此，文之為趙辯護，自可以想見。其中最重
要的，是下面一跋，題於《趙孟頫書洪範并圖》：

> 右趙文敏公書《尚書》、《洪範》，并畫箕子，文王授受
> 之意。……維公以宋之公族，仕於維新之朝，議者每以
> 為恨。然武王伐紂，箕子為至親，既受其封，而復授之
> 以道，千載之下，不以為非。然則公獨不得引以自蓋
> 乎。公素精《尚書》，嘗為之集注，今皆不書，而獨書此
> 篇，不可謂無意也。（註五十二）

明董穀《碧里雜存》，將許多資料綜合，論這一點更加詳盡：

> 趙松雪公，宋之宗室而仕元，人皆議之。有題其畫者
> 曰：「趙家公子玉堂仙，畫出苕溪似輞川。多少青山紅
> 樹裏，豈無十畝種瓜田。」（按：此即為前述之沈石田
> 詩）；又題其《畫淵明圖》云：「典午山河半已墟，褰
> 裳宵逝望歸廬。翰林學士宋公子，妙筆多應醉後
> 書。」；有題其畫馬者曰：「隅目晶熒耳竹披，江南流
> 落乘黃姿。千金千里無人識，笑看胡兒買去騎。」（按：
> 此亦為前述之沈石田詩）；有題其畫竹者曰：「中原旦
> 暮金輿遠，南國秋深水殿寒。留得一枝春雨裏，又隨人
> 去報平安。」其譏之也深矣。恐亦傷於太刻。天命有
> 在，宋室已墟，族屬疏遠，又無責任，仰視俯育，為祿
> 而仕，民之道也。但當辭尊居卑，時懷黍離之感而已。
> 必欲以事讎責之，寧免頑民之誅。微子抱器而歸周，受
> 封於宋。箕子傳《洪範》以授聖，受封朝鮮，與夷齊各
> 行其志。仲尼稱仁，不亦可乎？（註五十三）

又明萬曆《杭州府志》修撰者陳善，亦有相似的表示。他在趙孟頫的傳後，附上如下的評語：

> 善曰：子昂之仕元，世多譏之。觀於過鳳山所爲詩，有「故國金人，當年玉馬」之嘆，其意亦可悲矣。方立朝時，矯矯自樹，不受辱於桑哥，則其人固非貪冒寵利廉隅罔立者。顧北面讎國，踐清華以竟老，將由衷怵利害，有所畏忌然歟？抑見解謬戾思一攄，其蘊抱也，君子深致惜之。以其文行寔方聞之士，故仍舊志，列之名宦。（註五十四）

前面已提及，當程鉅夫承元世祖之命抵江南訪賢時，趙孟頫並不願出仕，而特意趨避，終為程所尋獲，才勉強應召而到大都。趙初抵京時，一切也並不順利。雖然，他頗得元世祖之賞識，但是嫉忌和讒言的人也不少。因此，到了大都不滿數月，同行應召的南方儒士吳澄決心南返時，趙特地寫了一篇序贈行，其中已顯露他心中的感受：

> 吳君之心，余之心也。以余之不才，去吳君何啻百倍？
> 吳君且往，則余當何如也？

爾後趙在京中任兵部郎中，又抵濟南任同知濟南總管府事。於至元壬辰（一二九二）暫還吳興，大概就是他返鄉之後，寫了兩首詩《至元壬（有作「庚」者，應為「壬」）辰繇集賢出知濟南暨還吳興賦詩書懷》更表露了他對仕元的心情：

> 五年京國誤蒙恩，乍到江南似夢魂。雲影時移半山黑，
> 水痕新漲一溪渾。宦途久有曼容志，婚娶終尋尚子言。

政爲踈慵無補報，非干高尚慕丘園。多病相如已倦遊，
思歸張翰況逢秋。鱸魚蓴菜俱無恙，鴻雁稻粱非所求。
空有丹心依魏闕，又攜十口過齊州。閑身卻羨沙頭鷺，
飛去飛來百自由。（註五十五）

這兩首對他初返故鄉的心情表達得最爲中肯，最末二句，就已
表示出他對宦途已有相當的苦衷。這種感受，在他和管道昇一
同回到北方，在政海浮沉多年之後，和夫人都有同感。趙孟頫
的《漁父詞二首》這樣寫著：

渺渺煙波一葉舟，西風落木五湖秋。盟鷗鷺，傲王侯，
管甚鱸魚不上鈎。儂住東吳震澤州，煙波日日釣魚舟。
山似翠，酒如油，醉眼看山百自由。（註五十六）

夫人管道昇則題云：

人生貴極是王侯，浮利浮名不自由。爭得似，一扁舟，
弄月吟風歸去休。（註五十七）

在《松雪齋文集》所收的詩詞中，最能代表他自己描寫他本人
心境的，是一首名爲《罪出》的詩：

在山爲遠志，出山爲小草。古語已云然，見事苦不早。
平生獨往顧，丘壑寄懷抱。圖書時自娛，野性期自保。
誰令墮塵网，宛轉受纏繞。昔爲水上鷗，今如籠中鳥。
哀鳴誰復顧，毛羽日摧槁。向非親友贈，蔬食常不飽。
病妻抱弱子，遠去萬里道。骨肉生別離，丘壠誰爲掃。
愁深無一語，目斷南雲杳。慟哭悲風來，如何訴穹昊。

（註五十八）

這裏所表明的，是他自己認為不應出仕之意。前四句已點出大概，次四句則表現他自己的個性及喜好。以下六句，由「誰令墮塵罔」始，似乎影射他出仕的苦境。其餘數句，則提及別離、遠行、病窮等等情況，寫得十分可憐。當然，全詩並非完全寫實，主要是以一些誇張的描述，以表露他心中的矛盾，以及一些自悲境遇的感受。另有一首短詩《自釋》，也表達了類似的思想，且有較為深刻的哲理：

> 君子重道義，小人貴功名。天爵元自尊，世紛何足榮。
> 乘除有至理，此重彼自輕。青松與蔓草，物情當細評。
> 勿爲蔓草蕃，願作青松貞。　（註五十九）

孟頫以青松自比，當然是十分明顯的。有時候他也寄意於古人，藉以表達自己的願望。這一點在他的《題歸去來圖》最為顯著：

> 生世各有時，出處非偶然。淵明賦歸來，佳處未易言。
> 後人多慕之，效顰惑蚩妍。終然不能去，俛仰塵埃間。
> 斯人真有道，名與日月懸。青松卓然操，黃華霜中鮮。
> 棄官亦易耳，忍窮北窗眠。撫卷三歎息，世久無此賢。
> （註六十）

這種對陶淵明及其他一些隱者的感懷，在趙的許多詩中都有所表露。

趙孟頫曾寄鮮于伯機一首詩。鮮于是北方人。入元後，初被派到杭州任官。因為仰慕南方文化，而辭官卜居杭州。他與

趙孟頫二人興趣極為相合，對書、畫、琴以及圖書、古物之收藏，和亭園佈置等都有同好。而鮮于與杭州的宋遺民及儒士，亦往來密切。趙對他十分敬重，在詩中對他也甚為稱許，及末了一段，提及趙本人的志向：

> 我生少寡諧，一見夙昔親。誤落塵罔中，四度京華春。
> 澤雉歎畜樊，白鷗誰能馴。（註六十一）

詩中所謂「誤落塵罔中」，也就是比喻趙自己的情景。末句提到白鷗的自由，也是他慣用的典故。

從以上談到的資料，可以推出下列的結論：

一、趙孟頫之仕元並非出於自願，而是為程鉅夫力勸所致。雖然他曾特意走避，終不免受到注意，仍被召去。因此不得已而前往大都。

二、趙氏一生雖大半任元官，且職位不低，最後官至一品，在南人中，算是十分難得的。而且，連續受到幾位皇帝的賞識，也可以說是非常成功的。但是，在他任職期間也並非順利愉快，而是內含痛苦的。這種心境，在很多詩中，有所流露。

三、趙雖做官，而一直都對許多宋朝遺老，以及古代逸民十分尊敬。

上述結論顯示了趙孟頫的內心矛盾，與其掙扎於現實及理想之間的心境。

當然，若從另一角度來說，上述種種，也有可能是他個人對仕元的一種自辯與愧歉的表示。中國歷史上，自古以來，許多文人儒士都有這種矛盾的心理。一方面，他們自幼讀聖賢書，都期望能經由科舉以出仕。但另一方面，也許因為政海浮

沉，前途未卜，而常有在精神上追隨古代遺逸之冥想。或者，這在中國的傳統上，並不是一種矛盾，而是一種心理上的準備，可進可退。趙孟頫也因而常有這種想法，這在元代官場的環境內，尤為必須。也許以趙本人來說，元滅南宋時，他還年輕，又有才能，因此對出仕的機會寄予厚望。更何況由於他母親的鼓勵，而益增其進取之心。所以當程鉅夫找到他時，他並不如其他的遺民那麼堅決的推辭，而終於應召。這個決定，對趙孟頫個人而言，應是正確的選擇。也因此在中國的歷史上，增添了這樣一位重要而偉大的人物。他發揮了多方面的才能，尤其在書畫方面，更有極高的成就。雖然，如果他不曾出仕，而決心退隱，他可能成為像錢選一樣的人物，在書畫上仍有相當的成就。但是，我們應該特別注意一點，趙氏個人在書畫上的發展，應歸功於他得以南北往來，有機會在各地看到不少古人的名作。因而能集大成，達到他在書畫上的成就。以致於他的才能未被埋沒。這都不能不歸功於他決定出仕，而得到的收穫了。（註六十二）

　　還有一點，在中國文化史上，許多偉大的人物，都是生活在變化極大、矛盾極深的社會的結果。趙孟頫就是在這種環境中成長的。如果南宋繼續下去，他藉宋宗室之力，當然能舒適的渡其一生，成為標準的宗室後裔。但在文藝上的成就，卻不一定能達到如此高的境界。在一個變動極大的時代中，一位個性強而有才幹的人，可以看準時機，隨機應變，逐步施展他的抱負，以消除社會及個人的矛盾，而達到較高的成就。趙孟頫的貢獻也就在其中。

註釋

註一　　　筆者過去發表之關於趙孟頫的研究有下列數種：*The Autumn Colors on the Chiao and Hua Mountains: A Landscapc by Chao Meng-fu*（Ascona, Switzerland, 1965）；中譯本由曾嘉寶譯，〈趙孟頫鵲華秋色圖卷〉，載於《故宮季刊》，第三卷，第四期（一九六九年），頁一五至七〇及第四卷，第一期（一九六九年），頁四一至七〇；"The Freer Sheep and Goat and Chao Meng-fu's Horse Painting," *Artibus Asiae*, vol. 30, no.4（1969）, pp. 297-326，中譯本由曾嘉寶譯，〈趙孟頫二羊圖的意義〉，載於《香港中文大學中國文化研究所學報》，第六卷，第一期（一九七三年），頁六一至一〇八；"The Uses of the Past in Yüan Landscape Painting," Chistian Murck ed., *Artists and Traditions*: *Uses of the Past in Chinese Culture*（Princeton, N.J.: The Art Museum, Princeton University: distributed by Princeton University Press, c1976）; "The Role of Wuhsing in Early Yüan Artistic Development under Mongol Rule," John Langlois, Jr. ed., *China under Mongol Rule*（Princeton, N.J.: Princeton University Press, c1981）。其他有關趙的研究，過去最詳盡的是冼玉清，〈元趙松雪（一二五四至一三二二）之書畫〉，《嶺南學報》，第二卷，第四期（一九三三年六月），頁一至七十。以及最近的陳高華《元代畫家史料》（上海：人民美術出版社，一九八〇）；穆益勤〈趙孟頫的繪畫藝術〉，《故宮博物院院刊》，第四期（一九七九年五月），頁二六至三四。此外最近較專門的研究有：姜一涵，〈趙孟頫書湖州妙巖寺〉，《故宮季刊》，第十卷，第三期（一九七六年），頁五九至八〇及〈趙氏一門合札研

究〉，《故宮季刊》，第十一卷，第四期（一九七七年），頁二三至五〇；張光賓，〈辨趙孟頫書急就章冊為俞和臨本〉，《故宮季刊》，第十二卷，第三期（一九七八年），頁二九至五〇；高居翰（James Cahill）著，顏娟英譯，〈錢選與趙孟頫〉，《故宮季刊》，第十二卷，第四期（一九七八年），頁六三至八二；鄭瑤錫，〈元趙孟頫之書法與其對後世之影響〉，《故宮英文通訊》，第十二卷，第四期（一九七七年九、十月），頁一至九；傅樂叔，〈萬柳堂圖攷〉，《故宮季刊》，第十四卷，第四期（一九八〇年），頁一至一八；

Richard Vinograd, "River Village: The Pleasures of Fishing and Chao Meng-fu's Li-kuo Style Landscape," *Artibus Asiae*, vol. 40, no. 2-3（1978）；Sherman E. Lee. "River Village: The Joy of Fishing," *Bulletin of The Cleveland Museum of Art*（October 1979）。從以上所列的著作，亦可知趙孟頫的研究正方興未艾。

註二　關於元初南方儒士仕元的問題，過去也有不少的研究：周祖謨，〈宋亡後仕元之儒學教授〉，《輔仁學誌》，第十四卷，第一、二期（一九四六年十二月），頁一九一至二一五；姚從吾，〈忽必烈對於漢化態度的分析〉，《大陸雜誌》，第十一卷第一期（一九五五年七月），頁二二至三二；〈程鉅夫與忽必烈平宋以後的安定南人問題〉，《文史哲學報》，第十七期（一九六八年六月），頁三五三至三七九；孫克寬，〈江南訪賢與延祐儒治〉，《東海學報》，第八卷，第一期（一九六七年一月），頁一至九；Lao Yen-hsuan, "Southern Chinese Scholars and Educational Institutions in Early Yüan：Some Preliminary Remarks," John Langlois, Jr. ed., *China under*

Mongol Rule（Princeton, N.J.: Princeton University Press, c1981），pp.107-133。

註三　關於趙的世系，請參見筆者，〈趙孟頫之研究（一）〉，《故宮季刊》，第十六卷，第二期，頁三三至四十。

註四　《元史》（開明版《二十五史》本，台北：開明書店，一九六九），卷一七三，頁四〇六。

註五　《元史》，卷一七二，頁四〇四。孫克寬在其〈江南訪賢與延祐儒治〉一文，已對所列各儒士，加以註釋。其中除趙孟頫及張伯淳外，只有胡夢魁、曾沖子及余恁三人有史料記載，其他的均無可考。

註六　趙孟𤩽之世系，見《宋史》（開明版《二十五史》本，台北：開明書店，一九六九），卷二二二，頁五七七。

註七　「吳興八俊」一詞，最早見於元末張羽之《靜居集》（《四部叢刊》本），卷三，頁七。《靜居集》刊於一四九一年，其所有名單在唐樞等纂《湖州府志》（萬曆癸酉刊本），卷七十五，頁二下，〈張復亨傳〉中可見，即張復亨（剛父）、錢選（舜舉）、牟應龍（伯成）、蕭何（子中）、陳愨（信仲）、姚式（子敬）、陳康祖（無逸）及趙孟頫。其實趙孟頫在一二八七年〈送吳幼清南還序〉中，早已列其中六人為「吾友」，以介紹吳澄認識，僅未提及牟應龍而已。見趙孟頫《松雪齋文集》（《四部叢刊初編》本，上海商務印書館據元刊本縮印），卷六，頁六二。據張傳：「皆能詩，號『吳興八俊』。虞邵庵嘗稱唐人之後，惟吳興八俊可繼其音。」故此八俊當以詩而名。

註八　《元史》，卷一七二，頁四〇四。

註九　陸心源，《宋史翼》（台北：文海出版社影印光緒刊本，一

九七六），卷卅四，頁九下。徐獻忠，《吳興掌故集》（明嘉靖三十九年湖州刊本），卷三，頁六下。

註十　　　黃溍，《金華黃先生文集》（台北：藝文印書館據一九二四年永康胡氏夢選廔刊本影印，一九七九），卷卅，頁一；萬斯同，《宋季忠義錄》（《四明叢書》本）（台北：中國文化學院，一九六四），卷十三，頁七。

註十一　　《宋史翼》，卷卅四，頁十下；《宋季忠義錄》，卷十三，頁八。

註十二　　《宋史翼》，卷卅四，頁十上；《宋季忠義錄》，卷十三，頁八。

註十三　　《宋季忠義錄》，卷十三，頁九。

註十四　　張伯淳，《養蒙先生文集》（台北：國立中央圖書館，一九七〇），卷二，頁六五至六七；席世臣，《元詩選》癸集（光緒戊子席氏掃葉山房刊本）之乙，頁六五。

註十五　　《宋史翼》，卷卅五，頁八；《宋季忠義錄》，卷十六，頁四。

註十六　　《新元史》（開明版《二十五史》本，台北：開明書局，一九六九），卷二五三，頁三；陸心源，《宋詩紀事補遺》（台北：中華書局，一九七一），卷七五，頁一八；《元詩選》癸集之甲，頁十九。

註十七　　董斯張，《吳興備志》（《四庫全書珍本》九集，台北：商務印書館，一九七九），卷十三，頁二九。

註十八　　《宋史翼》，卷卅五，頁九上；《宋季忠義錄》，卷十六，頁十一。

註十九　　唐樞、粟祁編，《萬曆癸酉湖州府志》，卷八，頁四。

註二十　　《新元史》，卷二四一，頁四五九；《宋季忠義錄》，卷十三，頁十。

註二十一　《新元史》，卷二三五，頁四〇五；《吳中人物志》（台北：
　　　　　學生書局，一九六九），卷二，頁九。

註二十二　宋如林纂，《松江府志》（松江府學明倫堂嘉慶二三年刊
　　　　　本），卷六二，頁六上。

註二十三　《宋季忠義錄》，卷十四，頁十三。

註二十四　同上註，卷十四，頁十四。

註二十五　趙孟頫，《松雪齋文集》，卷八，頁十六；《元詩選》癸集
　　　　　之甲，頁三十。

註二十六　《宋季忠義錄》，卷十六，頁一。

註二十七　同上註，卷十六，頁二。

註二十八　同註二十六，卷十六，頁三。

註二十九　同註二十六，卷十六，頁十七。

註三十　　同註二十六，卷十六，頁十九。

註三十一　宋濂，《宋文憲公全集》（《四部備要》本，上海：中華書
　　　　　局，一九三四），卷十九，頁六二。

註三十二　《元史》，卷一七一，頁四〇四；《松雪齋文集》，卷六，頁
　　　　　六二。

註三十三　關於元世祖最先採用漢人圖治的情形，已有不少研究。註二
　　　　　所列周祖謨、姚從吾、孫克寬及勞延煊各文，均列有仕元之
　　　　　宋儒士。不過，各人所列，其目的均不同。本文所列者，為
　　　　　曾受程、崔、留或其他受元世祖命赴江南訪搜遺老仕元而應
　　　　　邀不起的一部份，以見當時情形。

註三十四　《元史》，卷一六八，頁三九八。

註三十五　《宋史翼》，卷三四，頁十一上。據《宋史》之世系表，
　　　　　「若」字輩係由魏王十子而來，因此與「孟」字輩的，又是
　　　　　較為疏遠的一支。「若」字輩當與孟頫之父「與」字輩的同

輩。見《宋史》，卷二三四以下。

註三十六　《松雪齋文集》，卷六，〈送吳幼清南還序〉，頁六二。

註三十七　牟巘，《陵陽集》（劉氏嘉業堂刊本），卷一，頁五。

註三十八　同上註，卷四，頁五。

註三十九　虞集，《道園學古錄》（《四部叢刊》本，上海涵芬樓景印明
　　　　　泰元小字本）有〈牟伯成墓碑〉，內云：「……而宋亡矣。
　　　　　故相留公夢炎事世祖皇帝，為吏部尚書，以書招先生曰：
　　　　　『苟至，翰林可得也。』先生不答。留尚書愧之。既而，家
　　　　　益貧。稍起，教授溧陽州，遂以上元縣主簿致仕。此先生之
　　　　　歷官也。」（卷十五，頁五上）此處未提趙孟頫，不過，以
　　　　　趙與之甚熟，又在京師甚久，可能由其介紹與留夢炎，而以
　　　　　書招先生者。上面提及之張羽，《靜居集》，有云：「吳興
　　　　　當至元時，有八俊之號。蓋以子昂為稱首，而舜舉與焉。至
　　　　　元間，子昂被薦入朝，諸公皆相附取宦達，獨舜舉齟齬不
　　　　　合，流連詩畫，以終其身。」（卷三，頁八至九）。故吳興八
　　　　　俊，除錢選外，其他的均仕元，且多由趙孟頫薦之而致。又
　　　　　趙撰，〈牟巘墓銘〉，見《吳興備志》，卷二四，頁十一上。

註四十　　《東園友聞》，《古今說海》本（清刊本），頁一下至二上。

註四十一　《同治重修蘇州府志》（光緒九年江蘇書局刊本），卷七十
　　　　　八，頁二四下。

註四十二　《宋季忠義錄》，卷十四，頁六。

註四十三　同上註，卷十三，頁二三。

註四十四　姚桐壽，《樂郊私語》（《筆記小說大觀》本，台北：新興書
　　　　　局，一九七四），頁二五五四。

註四十五　蔣天格，〈辨趙孟堅和趙孟頫之間的關係〉，《文物》，一九
　　　　　六二年，第十二期，頁二六至三一。

註四十六　王鏊，《姑蘇志》（《四庫全書珍本十集》，台北：商務印書
　　　　　館，一九八〇），卷五十五，頁十五。

註四十七　此冊曾刊於《唐宋元明清畫選》（上海：上海人民美術出版
　　　　　社，一九六〇），圖版十五至十七。龔開印見圖版十七《江
　　　　　深草閣圖》左上角。據上海博物館館長沈之瑜先生一九八一
　　　　　年十月八日致筆者函云：「函中所提及的趙孟頫三頁作品，
　　　　　系我館藏品。因僅存三頁，現已裝裱成卷。無款識。《江岸
　　　　　望山》一頁（案：即圖版十五）的右下角鈐有『趙氏子昂』
　　　　　朱文印，右上方鈐有『天水郡』朱文半印。《秋山遠岫》一
　　　　　頁（案：即圖版十六）的右上方鈐有『慎獨齋』朱文印。
　　　　　《江深草閣》一頁（案：即圖版十七）的左上方鈐有『龔開』
　　　　　白文印。每頁下角均有『沈周寶玩』朱文印。其中幾方半印
　　　　　無法確認是誰藏的，餘下的印記均係吳湖帆藏印。」

註四十八　余永麟，《北窗瑣語》（《筆記小說大觀十二編》本，台北：
　　　　　新興書局，一九七四），頁一六一。

註四十九　徐𤊹，《筆精》，《故宮周刊》，第九十期（一九三一年六
　　　　　月），頁三。

註五十　　姜紹書，《韻石齋筆談》（《美術叢書》本，上海：神州國光
　　　　　社，一九四七），卷下，頁二一七。

註五十一　紀昀，《石渠寶笈》（上海：商務印書館，一九一八），初
　　　　　編，卷十三，頁五十四。此處引《大雅》詩二句，以示殷人
　　　　　於周滅商後，獻酒助祭周於京師之意。趙孟頫本人似對《大
　　　　　雅》有特別之喜好。趙有琴名「大雅」，係自其叔伯輩之趙
　　　　　與懃而來，故係其自名之。但趙有一端硯曰「大雅」（周
　　　　　密，《雲煙過眼錄》，《美術叢書》本，第二集，第二輯，
　　　　　頁九二、一〇八）。此外，趙有一印亦曰「大雅」。此三物均

名「大雅」，不可謂無意。

註五十二　文徵明，《畫史彙稿》（上海：神州國光社，一九二九），卷上，頁五七下。

註五十三　《碧里雜存》（《叢書集成初編》本，上海：商務印書館，一九三七），下篇，頁八十至八一。

註五十四　陳善，《杭州府志》，收錄於《明代方志選》（台北：學生書店據國立中央圖書館藏本影印，一九六五），卷六一，頁八四上（總頁九四九）。

註五十五　《松雪齋文集》，卷四，頁四五。

註五十六　同上註，卷三，頁三四。

註五十七　唐圭璋編，《全金元詞》（北京：中華書局，一九七九），頁八〇九。

註五十八　《松雪齋文集》，卷二，頁二三上。

註五十九　同上註，卷二，頁二三下。

註六十　　同上註，卷二，頁二四。

註六十一　同上註，卷二，頁二二下。

註六十二　孫克寬談及趙孟頫之著作，見《元代漢文化之活動》（台北：中華書局，一九六八），第四編內之〈江南訪賢與延祐儒治〉，即註二一一文，及《元集題記》內之《趙孟頫之松雪齋集》一文都曾提到這一點。牟復禮，"Confucian Eremetism in the Yüan Period," Arthur F. Wright ed., *Confucian Persuasion*（Stanford, Calif.: Stanford University Press, 1960），pp.202-240亦談及趙之痛苦。筆者舊作，見註一內之《趙孟頫鵲華秋色圖》一書及《趙孟頫二羊圖之意義》一文。又徐復觀在其《中國藝術精神》一書內，亦特別討論趙仕元的問題，其觀點亦對趙表同情。

趙孟頫紅衣天竺僧圖卷

《紅衣天竺僧》是趙孟頫在佛道畫方面的
一幅代表作。全畫無論人物、衣飾、樹
石，均用勾勒法，其風格並非寫實，而
係仿古手法。此恰印證趙孟頫的繪畫理
論，他認為：「作畫貴有古意。若無古
意，雖古無益。今人但知用筆纖細，敷
色濃艷，便自為能手。殊不知古意既
虧，百病橫生，豈可觀也。吾所作畫，
似乎簡率，然識者知其近古，故以為
佳。」趙孟頫希望從魏晉以來的古畫
中，吸取其傳統精神，而開創新的道
路。《紅衣天竺僧》正是這一個復古過
程中的重要階段之代表。

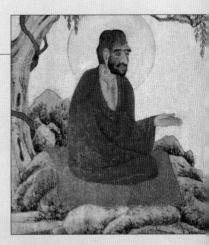

趙孟頫　紅衣天竺僧　局部
遼寧省博物館藏

圖5-1　元　趙孟頫　紅衣天竺僧　卷　遼寧省博物館

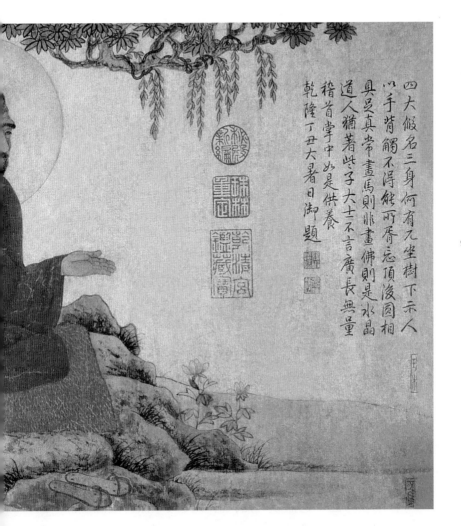

四大假名三身何有兀坐樹下示人
以手背觸不得所有�竟忘頂後圓相
具呈真常畫馬則非畫佛則是水晶
道人猶著些子大士不言廣長無量
稽首掌中此是供養
乾隆丁丑大暑日御題

趙孟頫是元初的一位偉大天才。他在政治、經濟、學術、音樂、書畫方面都有極高的成就。他的後輩楊載為他寫了極詳盡的行狀，其中提到他的畫藝，曾說過：「他人畫山水、竹石、人馬、花鳥，優於此或劣於彼，公悉造其微，窮其天趣，至得意處，不減古人。」這是很瞭解趙孟頫的成就的議論。

他的山水，有在台北故宮博物院的《鵲華秋色圖》卷及在北京故宮的《水村圖》卷，竹石在兩故宮亦有極佳的作品。人馬方面有北京故宮的《浴馬圖》卷及《秋郊飲馬圖》卷，花鳥方面兩故宮亦有其精品。以上所列，都可說是趙孟頫畫藝的巔峰作品。但上面還未列出不大為人所知的佛道畫，遼寧省博物館所藏的《紅衣天竺僧》（圖5-1，編按：又名《紅衣羅漢像》），正是代表了他在這方面的成就。

明清書畫著錄中，雖有記載趙曾畫過《無量壽佛像》、《釋迦像》、《藥師如來像》、《觀音像》、《童真菩薩像》，以及《達摩像》等的題材。但在現存的畫中，都不可以見到，不知真偽如何。現在還可以見到的趙孟頫佛畫中，台北故宮有《魚籃大仕像》，美國波士頓有《龍王禮佛圖》。但比較上來說，以遼寧省博物館的《紅衣天竺僧》最值得重視。

在宗教方面，趙孟頫與元代許多文人一樣，是儒、佛、道三者兼而有之。在佛教方面，他一生曾為不少的寺院寫碑，有許多碑帖至今仍留存下來。此外他寫的經文，數目很可觀，如金剛經及心經等。其中心經之一本，現亦在遼寧省博物館。此外他與許多僧人都時有來往，尤以中峰明本（一二六三至一三二三）禪師，居吳興弁山幻住庵，與趙往來最密。中峰年齡較趙尚小九歲，但趙到了晚年，一直對他謙稱弟子，十分尊重。

而且中峰在思想上，也對他有頗深的影響。

趙孟頫是宋宗室，生於南宋晚期（一二五四年），其時正值南宋內部矛盾日益加深，而北方元人滅金後，又開始南侵之時，一切都並不理想，但因為是宗室，因此他的父親與嘗一直都任高官，或在杭州朝廷內任職。可惜他在孟頫十二歲時，就已辭世。因此，孟頫就於十四歲時，以父蔭補官。到他十九歲時，曾任真州（今淮南）司戶參軍，不到數年，元軍南下，直取杭州。一二七六年，元軍入杭州後，孟頫即返故鄉吳興（今湖州），致力求學。他因天資聰慧，十年之內，就以詩文，成為「吳興八俊」之首。一二八六年，元世祖忽必烈派程鉅夫起用江南士人，結果趙孟頫為首的一行二十餘人，同到北京，開始他任元官的生涯，直到一三二二年他逝世為止。他曾仕於五位元代皇帝，享譽大江南北。雖然後人對他以背棄宋宗室仕元為恥，但他的藝術影響，對元代以及後世極為深遠。

趙孟頫到北京後，受元世祖忽必烈的賞識，予以重任。雖遭到不少人的猜忌，他仍受到倚重，因此力請補外，十餘年間，南北奔走，見識及結交甚廣。直到一二九九年，他以集賢直學士，行浙江等處儒學提舉，才定居下來，多在杭州。《紅衣天竺僧》卷就是他在杭州這期間的大德四年（一三〇四年）作的。

《紅衣天竺僧》卷為短卷，紙本，著色。中部畫一羅漢，面部粗眉、深眼、高鼻、多鬚，顯非漢人，而係天竺（印度）僧像。僧盤腿而坐，全身披紅衣，僅胸部稍露，胸毛甚多。此外其左手伸出，掌向上。以印度之手勢而言，當為施恩之意。僧頭部之背後，有光環，表示此僧已成羅漢。僧坐石上，背後亦有大石數堆，並有一大樹，枝開兩旁，一部分樹葉垂下；全

畫中，羅漢之衣及坐下之獸皮與腳下之皮履，均為紅色；地下及石塊，均用青綠，樹幹則用褐色。全畫無論人物、衣飾、樹石，均用鉤勒法。其風格並非寫實，全係仿古。趙於十七年後自題於畫後云：「余曾見盧楞伽羅漢像，最得西域人情態。故優入聖域。蓋唐時京師多有西域人，耳目所接，語言相通故也。至五代王齊翰輩，雖善畫，要與漢僧何異。余仕京師久，頗常與天竺僧遊，故於羅漢像自謂有得。此卷余十七年前所作，粗有古意，未知觀者以為如何也。庚申（一三二〇年）歲四月一日孟頫書。」

趙孟頫生於南宋晚年，當時感到南宋繪畫，如馬遠、夏圭、梁楷以及畫院畫家，過於簡率，剛直空闊，而缺乏古意，模倣了不少古人的畫，自魏晉隋唐以後，至五代北宋，都在倣效之列，以求古意。當時南北一帶，仍有不少古畫留存。趙孟頫來往南北，當然有機會見到不少古人名作，於是每每模倣。他早期的畫，如現在美國普林斯頓大學的《幼輿秋壑圖》卷，都是倣晉唐人的風格為主的。他的《人騎圖》卷（北京故宮藏）及《趙氏三世人馬圖》卷（美國紐約大都會博物館藏）的首段，都是倣唐韓幹為主的；此外他的《鵲華秋色圖》卷（台北故宮藏）則以唐王維及南唐董源為楷模，而《重江疊嶂》卷（台北故宮藏），則又以北宋李成、郭熙為準。他在大德五年（一三〇一年）自跋的畫卷中云：

> 作畫貴有古意。若無古意，雖古無益。今人但知用筆纖細，傅色濃艷，便自爲能手。殊不知古意既虧，百病橫生，豈可觀也。吾所作畫，似乎簡率，然識者知其近古，故以爲佳。此可爲知者道，不可爲不知者說也。大

德五年三月十日趙孟頫識。

在這一段文字中，趙孟頫對古意的看法，闡述得十分明瞭，可以有助於對他的《紅衣天竺僧》卷有一個基本的瞭解。

趙孟頫的一位友人周密（一二三二至一二九八），原居吳興，南宋亡後，移居杭州，其家居常為文人雅士聚集之所，趙亦常為其座上客。周曾把在杭州及附近所見的藏畫記下成書，稱《雲煙過眼錄》，所載名書畫，自魏晉以降，都有不少，其中大半，極可能為趙孟頫過目，而且他也把趙孟頫一二五九年自北京回吳興時所攜帶的一批在北方搜集的書畫作了記述，其中就包括唐、五代、北宋的畫不少。這對趙本人的畫，自然有不少影響。周密書中，曾記一位司德用進所藏的畫中，有兩件盧楞伽的畫，一是《過海羅漢》，周密批了一個「古」字；另一件亦為羅漢圖：

盧楞伽羅漢十六，徽宗題，有李後主題字花押。

司德用進生平不詳，想為周密及趙孟頫之友。因此趙題所述曾見盧楞伽羅漢像，這一批最為可能。可惜現在這一批畫已不流傳，無法知其情況。現存比較接近盧楞伽畫的，是在北京故宮的《傳盧楞伽六尊者畫冊》。全冊原係共十八頁，但按其所題，現存僅六幅，包括第十七、十八兩幅。但查盧畫原均係十六，而周密所記，亦為十六。十八羅漢者，至五代始見，故一般認為此冊為較晚之臨本。司德用進所藏是否真本，亦無所知。目前此冊中有宋徽宗及高宗印記，又似部分吻合，但此二印又似後加，故亦不可以其為根據，不過此冊尚有元魯國大長公主《皇姊圖書》印記，則可能元時，此冊曾在宮中，亦可能

為趙孟頫所見，故仍可以此為比較。

故宮所傳盧楞伽冊之第八頁中，其中五人，有四人均係粗眉、深眼、高鼻、多鬚之像，與趙之羅漢，甚為相近。衣飾方面，雖未全同，然亦均有三人著紅衣，且均用唐人之鐵線描鉤勒，以及陰影法，都與趙畫羅漢大致相同。此外故宮冊內六頁，均未有背景，趙當時所見盧畫，想有背景在內。現存畫中，有台北故宮之傳盧鴻《草堂十志圖》卷。此卷一般均認係臨本，但所臨極近，仍有原作面貌，其中首頁之石塊，以及樹幹枝葉均相近。趙孟頫當時所見唐畫，應有相當數目，因採用其特點，構成此圖，為其仿唐之作，極有古意。

現存趙孟頫作品中，有北京故宮所藏《浴馬圖》卷，亦為仿唐之作。其中有一奚官，所著紅衣，亦較相近趙畫之羅漢衣飾。尤其是樹幹及枝葉之描寫，最為相近。二者均以唐畫為本，皆有古意；趙本人又自出心裁，於新舊之間，自創一格，此為趙畫之特點。

趙孟頫在元初畫壇中，無論在畫藝上或理想上，都居於領導地位。他提倡古意之說，主要是以為南宋晚年，畫風過於浮薄，於是提倡古意，從古畫中吸取古人寫真實人物牛馬山水精神，而再創出新的作風。他的作品中，有不少是與古人作風極為相近的，從《幼輿秋壑圖》卷到《鵲華秋色圖》卷，進而到《水村圖》卷（北京故宮）。這三件作品代表了他的三個創作階段，從六朝到唐五代的傳統中，創出了一種新的風格，以《水村圖》卷為代表，影響到元代晚期的畫家，並再開明清畫的先河。

人物畫到了宋代，其重要地位已為山水畫代替。但到了元初，趙孟頫、錢選等仍希望從魏晉以來的古畫中，吸取其傳統

的精神，而開創新的道路。《紅衣天竺僧》就代表了趙孟頫及元初復古過程中的一個重要的階段。

此卷曾經《清河書畫舫》、《式古堂書畫彙考》以及《秘殿珠林》著錄。趙孟頫於卷上有「大德八年，暮春之初，吳興趙孟頫子昂畫」款。並有三印。「趙」於右上角，「又觀」半印於右下角，及「趙子昂氏」於款下。於趙隔紙自識後，另有二跋，董其昌云：

> 趙文敏與中峰禪師爲法喜禪悅之遊，曾畫歷代祖師像，藏於吾群北禪寺。然皆梵漢相雜，都不設色。不若此圖之猶佳。觀其自題，知爲得意筆也。董其昌觀。

另陳繼儒跋云：

> 曾見羅漢卷數卷，如楞嚴變像，則楞伽最古，松雪發脈於此，非梵隆輩所夢也。陳繼儒題。

此外尚有明代朱之赤藏印四方。清初宋犖藏印四方，及乾隆題跋與八璽，及印二。另有嘉慶、宣統印各一。

吳興趙氏三世人馬圖卷

趙孟頫對畫馬的興趣早在南宋時代即已
萌生，其實是承襲自唐宋馬畫的餘風，
只是人在蒙元朝廷為官，便被調侃為是
逢迎獻媚之作。然而更令他意想不到的
事，是他的一幅人馬圖，竟被要求他的
兒子趙雍、孫子趙麟也各畫一幅人馬
圖，併在一起，使它成為趙氏家族三世
人共同完成的一幅傑作。從這幅畫中，
我們可以清楚的看出三世人稍異的畫風
所代表的不同象徵意涵。不過整體而
論，馬所代表的：忠心、才能、溫馴良
善、負遠耐勞、活力等引人注目的魅
力，也正是他們樂意被別人所看見、所
肯定的特質。

趙孟頫　吳興趙氏三世人馬圖卷　局部
美國紐約大都會博物館的顧洛阜藏品

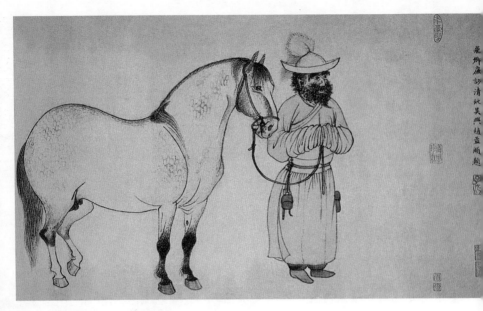

圖6-1　趙雍　人騎圖　吳興趙氏三世人馬圖　局部　1359　卷　紙本　墨‧色　高30.3公分
美國紐約大都會博物館的顧洛阜藏品

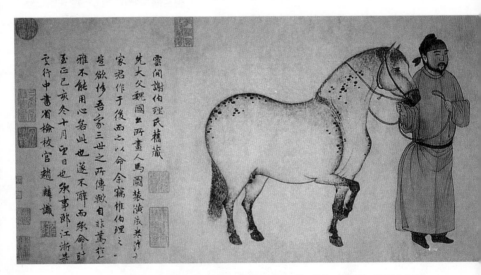

圖6-2　趙麟　人騎圖　吳興趙氏三世人馬圖　局部　1359　卷　紙本　墨‧色　高30.3公分
美國紐約大都會博物館的顧洛阜藏品

元代時期，趙孟頫（一二五四至一三二二）及其家人在繪畫上的卓越成就總是受到同時代人的讚譽，也因之導引出一個現象，即幾個趙氏家族成員的作品會同時會集在同一幅手卷上。由趙孟頫、管道昇（趙孟頫之妻，一二六二至一三一九）和趙雍（趙孟頫子，一二八九至一三六○後）共同畫成的《三竹圖》（北京故宮）（註一）即為一例。除此，另有兩卷人馬圖也是由趙氏家族三代成員趙孟頫、趙雍及趙麟（趙孟頫之孫，約一三六七）共同繪製。第一幅為《吳興趙氏三世人馬圖》（圖6-1至6-3），（註二）一部分由趙孟頫於一二九六年所畫，其餘則由其子趙雍和其孫趙麟於一三五九年時完成；而畫上還留有許多明代收藏家的題跋與乾隆皇帝的印章。這件作品目前藏於美國紐約大都會博物館（The Metropolitan Museum of Art, New York），為顧洛阜先生（John M. Crawford. Jr.）於一九八八年所贈。另一幅《三馬圖》（現藏於美國耶魯大學美術館（Yale University of Art Gallery））（註三）先後由趙孟頫於一三一八年、趙雍於一三五九年及趙麟於一三六○年分別繪製完成，畫上有元、明、清收藏家們的諸多題跋。本文接下來所要討論的重點將集中在顧洛阜所收藏的那件《吳興趙氏三世人馬圖》上。

顧洛阜藏的這件手卷在許多明清著錄中都有記載。近年來謝稚柳（一九五七）、席克門（Laurence Sickman）（一九六二）及翁萬戈（一九七八）三位學者亦曾討論過這件作品。（註四）雖然這些學者們都已觀察到這件手卷中諸多有趣的特徵，然而其中仍有許多值得挑戰及需要更深入發掘的面向，本文即試圖提出一些和這幅手卷有關的複雜問題。

馬是中國繪畫史中的一個重要主題，尤其在唐宋時期。根

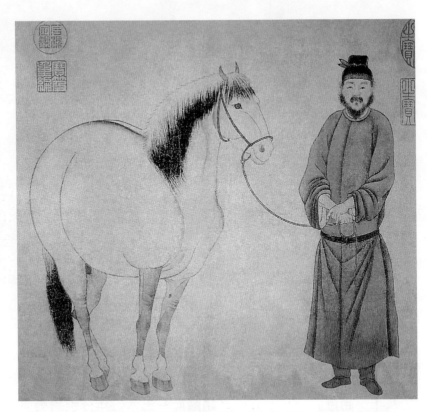

圖6-3 趙孟頫 人騎圖 吳興趙氏三世人馬圖 局部 1296 卷 紙本 墨·色 高30.3公分
美國紐約大都會博物館的顧洛阜藏品

據史籍，以馬為主題的繪畫最早可追溯至西周穆王（西元前一
○○一至九四七）。（註五）儘管隨著朝代更替，物換星移，
周穆王的馬畫已不復存在，但據說三世紀末的史道碩曾為晉武
帝（二八一至二八九）複製過這幅馬畫，而這幅畫從南朝到隋
朝時期都一直被視作珍寶。（註六）據說之後趙孟頫也曾描摹
過史氏的這幅畫，（註七）儘管這件摹本現在亦已失傳。這段
歷史記載凸顯出正當趙孟頫為馬畫傳統灌注新生命之時，中國
的畫馬傳統早已歷經千年之久。

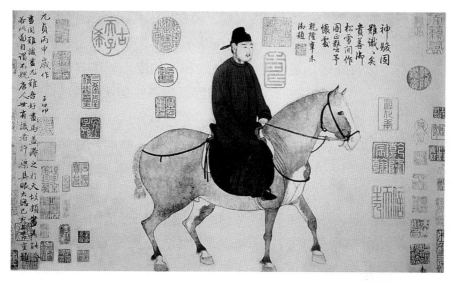

圖6-4　趙孟頫　人騎圖　1296　卷　北京故宮

　　畫馬時最重要的兩個部份就是直接真實地捕捉馬本身外在
的神駿之美及充滿力道的體態。相反地，繪製帝王及其他名人
要角的肖像畫時，特別是唐朝時期，不只是力求相貌的相似
性，還需能夠描繪出像主的內心感受、心理情緒及歷史面向等
其他關聯。這意謂著畫馬時，馬的外表需具有強烈的視覺效
果，可以無視於文人關聯。關於這點，我們同樣可從中國文學
中以馬為主題的作品相當罕見得到證明。然而到了元朝，我們
卻看到馬的主題都同時在繪畫與文學上進一步地與文人產生關
聯，這都歸功於趙孟頫與當時的文人文化。

　　十四世紀前，由幾位有親戚關係的畫家共同繪製一幅單一
作品的例子相當少見。大部份這類繪製於宋元時期、集合有許
多畫家作品的冊頁，都是後人（尤以明清時期為主）把他們裱
在一起的。知名的畫家家庭，如唐代的閻立本（六○○至六七

四）閻立德兄弟和他們的父親，及在南宋延續好幾代的馬遠家族，都不曾留下這類合繪的作品。然而在趙孟頫家族的例子中，卻有好幾幅畫作推測應為他和他的妻子管道昇合畫的。（註八）不過以往的收藏家最初都以為這些趙氏家族成員的畫作只是被裱在同一個手卷中，並非原先就安排在一起的。

如上文所述，顧洛阜收藏的這件《人馬圖》包括三個部份，分別由父親、兒子和孫子於不同的時間畫在卷紙中不同的地方。而這三個部份都畫有一匹馬和一個馬伕，並置有題詞提及與該幅畫相關的事件。因此本文應該先分別討論這三個部份，最後再把他們放在一起當成一件作品談。

趙孟頫畫的這部份，不僅在序列上位於手卷的最前端，其完成的時間最早，品質亦最精，故這部份將是我們討論的重心所在。這幅畫在一二九六年的一月完成，時間上與趙氏的另一幅作品《人騎圖》（圖6-4）（註九）相同，故可放在一起作比較。他們的形式及風格幾乎相仿，構想和表現技巧亦很相近。

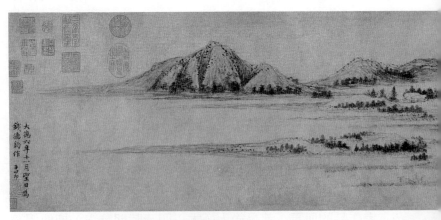

圖6-6 趙孟頫 水村圖 1302 卷 紙本 水墨 高24.9公分 北京故宮

《人騎圖》畫著一位身著紅衣官帽的男子騎乘於馬背之上，人馬皆面朝右方。有人便納悶這幅畫是否即為趙孟頫的自畫像，畢竟趙氏當時為官，頗為烜赫，且畫中人的相貌與一幅後來廣為流傳的趙孟頫肖像具有某種程度的神似。（註十）趙氏分別於畫面的右上方與左上方題上「人騎圖」和「元貞丙申歲作」。這幅畫完全是趙氏興味之作，並非其特別為誰所繪。而顧洛阜藏的這件《人馬圖》，畫有一匹白馬，旁邊站著一位身著淡紅色衣裳的馬伕。趙氏在畫面左方題著：

> 元貞二年正月十日，作人馬圖以奉飛卿廉訪清玩。吳興趙孟頫題。

由此題識可知趙氏畫這幅畫的目的與《人騎圖》不同，這件作品是為了飛卿（想當然爾飛卿定是其好友）（註十一）而繪。除此，這幅畫的主題亦與《人騎圖》大異其趣，畫中的馬和馬伕取代了《人騎圖》中馬背上的官員。有鑑於這幅畫是趙氏為

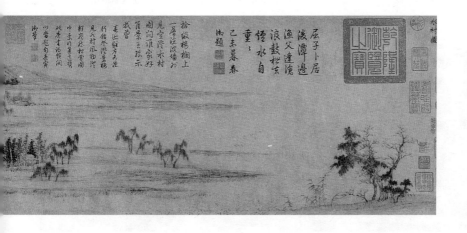

了一位官階高於他的官員所畫，故畫中的馬伕也可能即為趙孟
頫的自畫像。然而趙孟頫向來自視甚高，我們似乎沒有理由猜
測他會為了向高官逢迎諂媚而將自己畫成如此卑微的一個角
色。

　　有趣的是，顧洛阜收藏的《人馬圖》其完成時間只比趙氏
的另一幅名作《鵲華秋色圖》（圖7-1）（註十二）晚一個月。
這兩件作品和《人騎圖》都是趙孟頫自一二八六年接受元世祖
忽必烈應召入京將近十年後，返回家鄉吳興以後的作品。趙孟
頫在應召入京的九年多期間，有許多機會在中國北方各地遊歷
與收集唐宋時期的手卷。一二九五年時，趙氏帶著這些所蒐羅
到的畫作回到吳興，周密（一二三二至一二九八）曾記載此
事。而這些畫作對趙氏自身的藝術發展產生了重大影響，（註
十三）亦即這些畫作塑造了趙孟頫畫作中很重要的「古意」觀
點。關於這些，筆者與其他學者之前都曾為文討論過。

　　如班宗華（Richard Barnhart）與筆者都認為趙孟頫所收藏
的董源（？-約九六二）《河伯娶婦圖》（現名為《瀟湘圖》，北
京故宮），對於其一二九六年所繪的《鵲華秋色圖》與畫於一

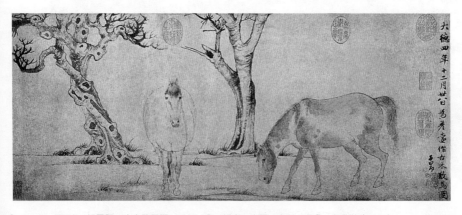

圖6-5　趙孟頫　古木散馬圖　1301　卷　紙本　水墨　高29.8公分　台北故宮

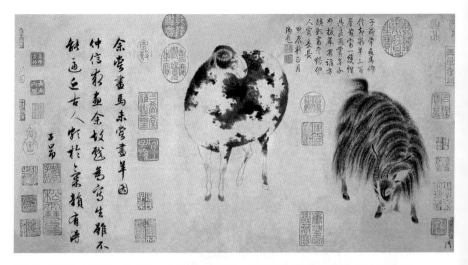

圖6-7 趙孟頫 二羊圖 卷 紙本 水墨 高25.2公分 美國華盛頓史密斯松尼爾‧弗利爾美術館
(Courtesy of the Freer Gallery of Art, Smithsonian Instituion, Washington D.C.)

三〇二年的《水村圖》（圖6-6）有極大影響。（註十四）而更
進一步說，如我先前所發表，趙孟頫的《二羊圖》（圖6-7）亦
深受韓滉《五牛圖》（北京故宮）影響。（註十五）同理，其
一三〇一年的作品《古木散馬圖》（圖6-5）（註十六）也可歸
入這群「古意」作品中。儘管要證明趙氏畫《幼輿秋壑圖》
（美國普林斯頓大學美術館Edward L. Elliott家族藏品）的靈感
來自於他從北京帶回來的五代畫家王齊翰（活動於十世紀後半）
之《巖居僧》並不容易，但亦不無可能。（註十七）而明確來
說，顧洛阜藏的這件手卷和《人騎圖》似乎也是受到趙氏所攜
回的另一幅畫作唐朝韓幹（活動於約莫七四〇至七五六年）的
《五陵遊俠圖》（註十八）之影響。周密在他的著錄中僅提及南
宋高宗（一一二七至一一六二）曾在韓幹此幅畫上題字。如今
韓幹的畫已然失傳，但我們仍可引用許多趙氏和韓幹之間的關
聯來支撐我們提出的韓幹影響顧洛阜所藏手卷的這個論點。趙

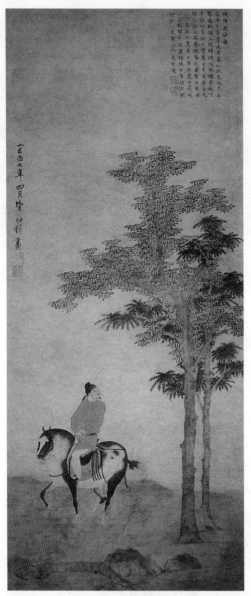

圖6-8 趙雍 挾彈遊騎圖軸 紙本 墨‧色
109×46.3公分 北京故宮

孟頫在《人騎圖》上的題識如下：

> 吾自小年便愛畫馬，爾來得見韓幹眞蹟三卷，乃始得其意云。（註十九）

雖然這則題識的風格暗示著這應該是比一二九六年晚幾年後才題上去的，但它仍傳達出趙氏是如何地深受韓幹影響。而事實上由於這則題識本身是題在畫與題跋中間的隔水部份，而非如同另兩則趙氏的題識一般被題在畫面上，所以極有可能是從其他作品上割取下來再接在這幅手卷上的。再從畫與隔水的接縫處蓋滿明代大收藏家項元汴的許多印章看來，將這則題識重新裱裝上去的人很可能就是項元汴。同時《式古堂書畫彙考》中

亦記載著趙孟頫曾在韓幹的另一幅畫上題寫相同的題識。（註二十）當然，我們現在已看不到那幅韓幹的作品，所以也無從證明此記載是否屬實。然而無論如何，趙氏對韓幹作品的盎然興致似乎是不容置喙的，周密關於趙孟頫一二九五年時攜帶《五陵遊俠圖》回吳興的紀錄更明確指出當趙氏歸鄉之時，他已經接觸至少一幅的韓幹作品。

《五陵遊俠圖》，這幅以「唐代首都長安附近五陵地區、（註二十一）相貌堂堂的年輕優雅貴族」這種典型唐代主題為描繪對象的繪畫，似乎對元朝仰慕韓幹的畫家們留下巨大衝擊。它不僅是對趙孟頫本人產生相當的影響力，對趙氏的兒孫亦影響深遠。《人騎圖》上這位優雅地騎在馬上的紅衣貴族子弟恰為一明證。而趙雍的另兩幅畫作《挾彈遊騎圖》（圖6-8）和《春郊遊騎圖》（台北故宮），（註二十二）皆繪著一位騎在馬上的紅衣青年，持弓回首，擬欲射擊樹上的雀鳥，由其內容主題與《人騎圖》幾近相仿的程度可見出其中關係。再看看趙麟的《相馬圖》（圖6-9），畫中的紅衣男子倚坐在樹幹上，注視身前的馬匹，趙麟在畫上的題詩同樣提及韓幹。（註二十三）儘管這些畫作的完成時間不同，但其所繪主題不是紅衣貴族就是紅衣青年，他們若非騎乘在馬背上就是被安排在靠近馬匹的位置，當然這彼此之間仍然多少有相異之處，但卻似乎道出了其繪圖構想是源自於韓幹。

然而，顧洛阜所藏手卷中的趙孟頫部份在主題上卻有些許差異。畫面上畫的不再是優雅的騎士，取而代之的是馬與馬伕。「馬和馬伕」同樣是典型的唐代馬畫主題，此處的馬伕亦身著淡紅色長袍，處理方式與其他畫作近似。趙雍的一幅《紅衣人馬圖》（圖6-10）（註二十四）也畫著馬和馬伕，該馬伕亦

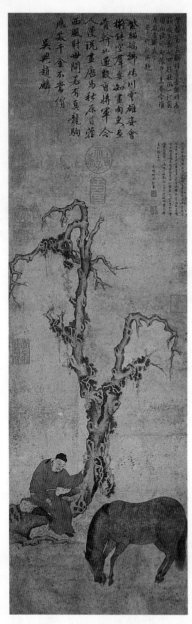

圖6-9 趙麟 相馬圖 軸 紙本
墨‧色 95.7×30.1公分 台北故宮

身穿一件鮮紅色衣裳。故以上述及的這兩個馬畫主題之間似乎歧異不大。我們並無法證明這些主題的確如周密所言是來自於韓幹樣式。不過趙孟頫帶著蒐集到的韓幹畫作回到吳興不久後的這些作品，可以暗示二者之間的某種關聯性。

這種趙孟頫與韓幹之間必然存在的關聯性，我們亦可從最近上海博物館出版的一幅五代畫家趙巖（約九二三）的《調馬圖》中窺出蛛絲馬跡。趙孟頫在這幅畫上留下一段長篇題跋，其中引用杜甫（七一二至七七○）的詩句（然而實際上這是蘇軾（一○三七至一一○一）的詩作）來說明趙巖採用的是韓幹和曹霸（活動於八世紀早期）的畫法。（註二十五）這段題跋的紀年為一三○一年，亦即較顧洛阜所藏手卷的年代晚了五年。我們可由此再次證實趙孟頫是如何地持續深受韓幹影響。

趙孟頫的好友湯垕（活動於十四世紀早期）曾記載其身處當

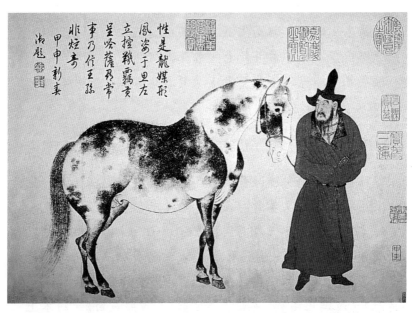

圖6-10　趙雍　紅衣人馬圖　1347　卷　紙本　墨‧色　高31.7公分
美國華盛頓史密斯松尼爾‧弗利爾美術館

世所感受到的那種許多人對於早期馬畫畫家的興趣，趙孟頫的
好友湯垕（活動於十四世紀早期）曾記載其身處當世所感受到
的那種許多人對於早期馬畫畫家的興趣，這股興趣之後即反映
在趙孟頫的品味及觀念中，而湯氏亦對趙孟頫極為推崇，同時
視其為畫家及畫論家。湯垕對曹霸的敘述如下：

> 曹霸畫人馬，筆墨沈著，神采生動，余平生凡四見眞
> 蹟，一《奚官試馬圖》，在申屠侍御家；一《調馬圖》，
> 在李士弘家，並宋高宗題印；其一《下槽馬圖》，一黑一
> 騧色，圉人背立，見鬚眉鬅鬇，奇甚；其一余所藏《人
> 馬圖》，紅衣美髯，奚官牽玉面騧，綠衣閹官牽照夜白，
> 筆意神采與前三畫同。趙集賢子昂嘗題云，唐人善畫馬

者甚眾，而曹、韓爲之最益，其命意高古，不求形似，所以出眾工之。右耳此卷，曹筆無疑，圉人太僕自有一種氣象，非世俗所能知也，集賢當代賞識，豈欺我哉？（註二十六）

在關於韓幹的討論中，湯垕亦提及其所見過的許多韓幹畫作：

韓幹初師陳閎，後師曹霸畫馬，得骨肉停勻法，遂與曹霸並馳爭先，及畫貴游人物，各臻其妙。至於傅染色入縑素，吾嘗見其《人馬圖》在錢唐王氏，二奚官引連錢驄燕支驕；又見一卷朱衣白帽人，騎棗騮五明馬，四蹄破碎如行水中，乃李伯時舊藏；在京師見《明皇試馬圖》、《調馬圖》、《五陵游俠圖》、《照夜白》，粉本上有幹自書「內供奉韓幹照夜白粉本」十字，要知唐人畫馬，雖多如曹韋韓，特其最著者，後世李公麟伯時畫馬專師之，亦可謂優入聖域者也。（註二十七）

湯垕在這兩段評論中建立了馬畫傳統的譜系，即馬畫是從曹霸、韋偃、唐代韓幹，到北宋李公麟及元代趙孟頫一路延續。而既然趙孟頫已廣為這兩段文字中所列舉的收藏家們以及周密所知，則這兩段文字中所提及的那些以馬與馬伕為主題的畫作，趙氏於一二九六年畫《人馬圖》之前就很有可能曾經看過。趙氏至少曾經在他的一幅畫上論及韓幹和唐代畫家是他的繪畫靈感來源，而從趙氏自己留下的詩中，我們亦能得知其對北宋馬畫畫家李公麟的仰慕。（註二十八）

趙孟頫一二九五年從北京回到吳興後的畫作中，在在顯示出其返鄉後的那段時期正是其企圖追摹「古意」的時期。倘若

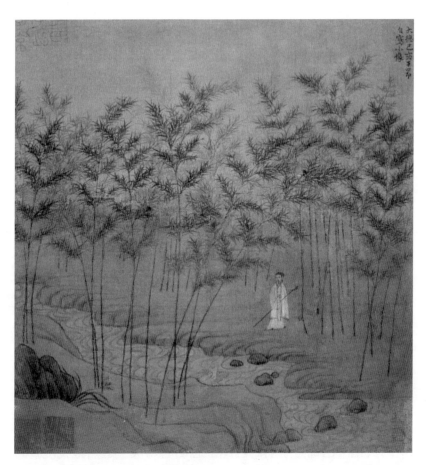

113

圖6-11　趙孟頫　趙孟頫自寫小像　1299　冊頁　絹本　墨・色　23×24公分
北京故宮

我們將最近出版的一幅趙孟頫於一二九九年畫的《趙孟頫自寫
小像》（圖6-11）列入這份摹古作品名單中，則我們又多了另一
個例子來了解此時期的趙孟頫。趙氏在自畫像中將自己畫成一
位中年隱士，佇立於竹林中的清溪之旁，其以標準的青綠敷色
描繪畫中前景的石塊，正深深反映出其意欲追摹其從北京蒐羅
而來的那些唐宋畫作。（註二十九）

我曾多次引用過一則記載，是關於此時期趙孟頫繪畫中心理論的概述。這則記載原先是題在一幅現今已然佚失的趙氏畫作上，但其一三〇一年的紀年卻正巧為本文要討論的這個時期落下一個最好的註腳：

> 作畫貴有古意，若無古意，雖工無益。今人但知用筆纖細，傅色濃艷，便自為能手。殊不知古意既虧，百病橫生，豈可觀也。吾作畫似乎簡率，然識者知其近古，故以為佳。此可為知者道，不為不知者說也。（註三十）

顧洛阜收藏的《人馬圖》及《人騎圖》，與趙氏一二九五年返回吳興後所畫的諸多作品是如此的一致。開始以唐朝和北宋馬畫畫家為師的趙孟頫，不僅止於臨摹模仿古意，他同時更為自己的自由文人精神表現拓展出一塊新疆土。

趙孟頫在畫中安排馬和馬伕的方式與傳統相當不同。馬伕是完全正面像，而馬匹則是在繪畫上很少見到的四分之三正面像。筆法上純粹以線條白描，但仍敷有淺淺的顏色，尤其是馬伕的長袍。已備好了的馬匹配上急切的馬伕，這幅整裝待發的景象必定取悅了飛卿：這位趙孟頫意欲贈畫的對象。而畫上的題識，則進一步透露出趙氏的馬畫其實已經和唐宋馬畫涇渭分明地區別開來。唐宋的馬畫畫家在畫上的題識內容經常是駿馬的名字、高度、長度等尺寸、來自於中亞哪個地區及何時被進貢到皇家馬廄中等這類記錄性文字，這些馬畫幾乎便是官方為留存駿馬資料所作的馬的肖像畫。然而反觀趙孟頫的《人馬圖》，其題識講述的是關於一個人的備忘：這幅畫是為了取悅

其好友「清玩」的饋贈之禮。這絕對是一個新文人精神的表現。

馬畫之所以在元代廣為流行，有人認為與蒙古統治者及官員對馬的特別偏愛有關，這點是可以接受的。元代主要的馬畫畫家，包括趙氏家族三代和任仁發（一二五五至一三二八）及任氏的兩個兒子，都曾於朝廷為官。然而以趙孟頫為例，就如同其寫於《人騎圖》上的題識所述，其對畫馬的興趣從他年輕之時即已萌生，而其時還是蒙古尚未征服中國的南宋時期，這件事也可從許多趙氏的其他朋友與當時的評論家所留下的記事中得到證實。馬畫在南宋時期並不是太流行，因此的確是趙孟頫自己的好奇心（而非蒙古人的嗜馬風氣）將其引上畫馬之途。

趙孟頫應忽必烈之召入京後，其善畫馬的名聲隨即傳遍朝廷。此點可由以下虞集（趙氏志趣相投的年輕好友）之〈子昂畫馬〉詩中見出端倪：

憶昔從公侍書殿，天閑過目如飛電；
池邊儘有吮豪人，神駿誰能誇獨擅，
公今騎鯨隘九州，人間空復看驊騮，
惟應馭氣可相逐，黃竹雪深千萬秋。（註三十一）

這首詩無疑道出趙孟頫在當時的確以善畫馬蜚聲朝廷。然而無論是存世或僅見於著錄上的趙孟頫作品，都看不到任何一張其為了皇帝或高官所畫的馬圖。明確地說，所有一二九六年後的馬畫都是在吳興或杭州完成的，而不是在北京。

趙孟頫的馬畫可以很明顯地分成三階段。第一階段為其早年時期，此時的趙孟頫似乎已發展出一種特別的畫馬技法。其

115

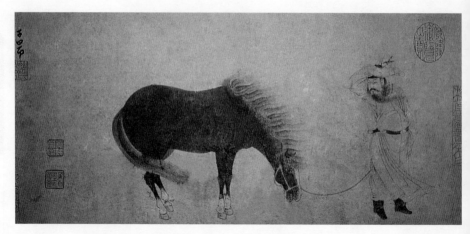

圖6-12　趙孟頫　調良圖　冊頁　絹本　水墨　22.7×49公分　台北故宮

友戴表元（一二四四至一三一○）即以「其藝之至此，蓋天機
所激」（註三十二）指出趙孟頫擁有繪畫天份且其技法已至高
度精熟。《調良圖》（圖6-12）即為趙孟頫早期作品的例子，
（註三十三）圖中之人牽著一匹馬立於風中，線條結實有力，
馬尾與馬鬃被大風吹起，人的衣袖及衣裳下擺亦隨之飄動，而
這股風力與馬伕回首的目光恰巧抵消，形成看似紛亂卻巧妙的
構圖。這幅畫正反映出趙孟頫早年對人馬主題的處理方式。第
二階段為其中年時期（約莫四十多歲），其時趙孟頫剛結束長
年的北方生涯，在繪畫上深受其所看過的許多早期畫家名作影
響。沈湎於懷想古人的趙孟頫蒐集了許多古代大師的作品，如
謝稚（活動於五世紀）、王維（七○一至七六一）、韓幹、韓
滉、董源及王齊翰等，可能還有其他畫家之作，都對其作品有
所啟發。而這也是趙孟頫畫風發展上最令人興奮的時期，他從
古典畫作中汲取他們對繪畫的想法，再重新運用在自己的畫作
上，藉此了解古典大師的藝術。趙孟頫此時期的一些題跋，都
表現出他在摹古之時得到了多麼大的喜悅（請參考上文所述他

一二九六年關於韓幹的題識）。

幾年之後，時當一二九九年，趙孟頫於《人騎圖》上的題識顯示出他對自己更加自信：

> 畫固難識畫尤難，吾好畫馬，蓋得之於天，故頗畫其能。今若此圖，自謂不媿唐人。

與趙孟頫孫輩有親戚關係的陶宗儀（約一三二○至一四○二年後），於《輟耕錄》中曾對趙氏亟欲了解古代大師的企圖心詳加記載：

> 又嘗見公題所畫《馬》云：「吾自幼好畫馬，自謂頗盡物之性。友人郭祐之嘗贈余詩云：『世人但解比龍眠，那知已出曹韓上』。曹、韓固是過許，使龍眠無恙，當與之并驅耳。」（註三十四）

趙孟頫的表兄弟之一趙孟頖，（註三十五）亦曾於趙氏的《人騎圖》上題上相似的跋語。在此所有的資料都顯示，渴望了解古人畫意及試圖親炙古人表現古意，似為此時期趙孟頫最主要的目的。

趙孟頫馬畫發展的第三階段發生於一三○○年，其被指派為四品官集賢直學士及江浙儒學提舉之後的那段時間。這段趙孟頫一生當中最富創造力的時期，與他賦閒家中多年、官場受挫後終於好轉的快樂心情恰能相互映照。《二羊圖》（雖然並非馬畫）（圖6-7）正是此時期最具代表性的作品。如我先前所述，這幅畫正象徵著趙孟頫從早期畫風轉變為新風格，已至臻用最簡單的方法來完成最微妙且具表現性畫面的成就。（註三十六）有人拿《二羊圖》與《古木散馬圖》（圖6-5）（註三十

七）作比較，以了解其中差異何在。《古木散馬圖》畫的是兩匹馬，一為側面，一為正面，立於兩棵乾枯的老樹下。雖然這幅畫是全然用墨，屬於李公麟的畫法，但完全側面及完全正面的兩匹馬其實是一二九五年趙孟頫從北京攜回的唐代畫家韓滉所繪之《五牛圖》的重現，（註三十八）連盤根錯節的老樹也是脫胎於某些唐代古畫。姑不論這幅畫的紀年，如這般將唐、宋畫意融合一氣實是趙孟頫第二階段畫作的典型風格。然而《二羊圖》中的風格卻完全是趙氏自己的，即便這兩隻羊仍然與韓滉遙相呼應，趙孟頫已將其完全轉變成自己的語彙。如我前文所述，相同的轉變也可在趙氏一三〇二年的山水畫《水村圖》（圖6-6）中見到，（註三十九）也難怪將近五十位蘇州地區的文人紛紛在此畫上題寫他們對趙孟頫新奇創意的讚嘆。關於趙孟頫對古意的熱忱，元代劉敏中（一二四三至一三一八）於〈跋趙子昂《馬圖》〉寫道：

> 凡畫神為本，形似其末也。本勝而末不足，猶不失為畫。苟善其末而遺其本，非畫矣。二者必兼得而後可以盡其妙。觀子昂之畫馬，信其為兼得者歟！（註四十）

暫不論風格問題，趙孟頫的《人馬圖》也使典型元代文人畫中的微妙意義具體化。而《宣和畫譜》中所錄唐代李緒太子（七世紀）的話語中，早已預見了畫馬對文人的重要性：

> 嘗謂士人多喜畫馬者，以馬之取譬必在人材，駑驥遲疾隱顯遇否，一切如士之遊世，不特此也。詩人亦多以託興焉，是以畫馬者可以倒指而數。（註四十一）

與趙孟頫同時代的一些鑑藏家，對於趙氏馬畫的意涵亦多有談

論。一位元代早期的詩人方回（一二二七至一三○七）（其亦為趙孟頫好友），即曾為趙氏的一幅馬畫寫詩如下：

> 相馬有伯樂，畫馬有伯時。
> 伯樂永已矣，伯時猶見之。
> 長林之下無茂草，此馬得天半飽饑。
> 一匹背樹似揩痒，一匹齕枯首羸垂。
> 趙子作此必有意，志士失職心傷悲。
> 我思肥馬不可羈，不如瘦馬劣易騎。
> 焉得生致此二匹，馬亦如我老且衰。　（註四十二）

另一位應為明代初期的文人王賓，在趙孟頫一三○一年的《古木散馬圖》上亦題有相似的跋語，其中同時提及上述方回之詩：

> 詩人有言，人爲君王駕鼓車，出與將軍靜邊野，此馬之遭奇遇、馬之獲勝騰讓、馬之光輝也。趙文敏戲筆，乃馳馳散行于蕭疏古木之下，從乎原而息力，就草以自秣，鞭策之弗加，控勒之無施，文敏之意，殆有所喻而然邪？士大夫鞅掌之餘，寧無休逸之思邪？　（註四十三）

　　探討過這些背景後，我們再回來看趙孟頫這張顧洛阜收藏的《人馬圖》，由圖上強烈為古意占據的表現看來，這是一張屬於趙孟頫第二期的畫作。作為饋贈之禮，這幅由唐代模式中衍生而來的繪畫似乎是相當合適的，畫上的題識即如此直率地傳達出這層意涵。然而在這簡單的構圖之下，趙孟頫是否另藏深意呢？

　　如上文所述，趙孟頫一二九五年從北京返回吳興之後的時

光，於他而言並不是一段快樂的日子。他已在北京、山東及其他天子腳下的地方為官將近十年，而忽必烈對他的繪畫才華是如此地賞識。如今新皇登基，他卻因感受到不再被重用而稱病辭官回鄉，不再被指派任何官職。然而儘管如此，趙孟頫在杭州的文人圈中仍舊相當活躍，期間還完成一卷關於《尚書》這部早期歷史著作的評點。而這幅致贈給高官的繪畫是否正訴說其有志難伸的委屈？在此趙孟頫並未留給我們任何線索。

一二九六與一三五九年間，趙孟頫的這幅畫必定已經由飛卿流入其他人之手，不過似乎仍然保留在江南地區。如果飛卿是蒙古人或北方人，則這幅畫很有可能被帶到北京或北方地區。雖然我們無法得知這六十年間此畫到底為何人所有，但它的確是藏在南方的某個角落，這件事實是值得留意的。一三五九年，這幅畫轉入謝伯理之手，謝氏為松江同知，很明顯其應聽聞過趙氏家族的聲望。而建置一幅擁有趙氏三代畫作之手卷的人，也正是謝伯理。

一三五九年，元史上的江南地區正處於緊要關頭。其時正當中國各地反元革命如火如荼地展開，而元代朝廷已然喪失許多地區的控制權，整個中國呈現四分五裂之勢，江南富庶之地則淪為最重要的幾個反元領袖朱元璋（一三二八至一三九八）、張士誠（一三二一至一三六七）、陳友諒和方國珍等人的中心舞台。其中吳興地區，也就是趙孟頫的後代居住之地，更是以南京為根據地的朱元璋及以蘇州為指揮中心的張士誠這兩股反元勢力的角力之所。然而後來張士誠為朱元璋所敗，並於一三五七年投靠朝廷，其在被指派為征討反叛勢力的主元帥後，依舊以蘇州為根據地。趙孟頫之子趙雍及其孫趙麟二人都在這個地區為官，趙雍為湖州路總管府事，管轄吳興地區；而

趙麟則擔任江浙行省檢校。（註四十四）謝伯理就在這個時刻得到趙孟頫的這卷《人馬圖》，之後福至心靈，要求趙雍與趙麟二人在這件手卷中畫上同樣的主題，儘管謝氏與他們二人實是素昧平生。關於謝氏的要求，趙雍和趙麟在這幅手卷中各自的畫段上皆題語誌之：

> 〔趙雍〕至正十九年己亥秋八月，余寓武林，一日韓介石過余，道松江同知謝伯理雅意，俾介石持所藏先平章所畫人馬見示，求余於卷尾亦作人馬以繼之，拜觀之餘，悲喜交集，不能去手。余雖未識伯理，嘉其高致，故慨然爲作，以授介石歸之伯理。云。

> 〔趙麟〕先大父魏國公所畫人馬圖，裝潢成卷，復請家君作於後，而亦以命余，竊惟伯理之意，豈欲侈吾家三世之所傳歟？自非篤於文雅，不能用心若此也。遂不辭而承命。時至正己亥冬十月望日也，承事郎江浙　處行中書省檢校官趙麟識。（註四十五）

從題識上可知謝伯理與趙麟相熟，因趙麟是謝氏管轄境內位階較低的官員。透過這層關係，謝氏便請韓介石（趙麟的表兄）向趙雍提出請求，也因此他得到了這幅擁有三幅相似題材被畫在同一個卷子上的作品。

　　身為趙孟頫的長子，趙雍與趙孟頫相當親近，其年輕時總是跟隨父親來往於官宦與文人圈中，之後更以父蔭在朝及在鄉為官。趙雍亦追隨父親的興趣成為一位有才華的畫家，人物、馬匹、花鳥、山水、界畫以及書法，無所不能。於謝伯理而言，要求趙雍畫上與其父相似的題材以完成這幅趣味盎然的手卷，真是再適合不過了。

或許為了與其父的中國馬伕相互映襯，趙雍選擇描繪一位高鼻長眉、蓄有濃密鬍髯、具有胡人相貌的馬伕（圖6-1），這位馬伕是以四分之三的正面像描繪，並頭戴長繐帽，身著寬長外袍，且腰帶上繫有兩個羽毛裝飾，手牽馬韁。而這匹駿馬則毛帶斑點，以側面取像。這應是來自於唐代馬畫畫家曹霸和韓幹的標準畫法，儘管李公麟諸多人馬圖中的其中一幅《五馬圖》才是其更直接的典型（因為此圖在元朝時期相當知名，趙雍必定曾經看過）。（註四十六）事實上，趙孟頫曾經寫過一首詩稱讚《五馬圖》為一幅大師之作。而趙雍在這件《人馬圖》中展現了他處理這個題材的技巧，如同李公麟一般，他或多或少限制自己不要使用色彩，而僅用白描法描繪。

趙孟頫和其妻管道昇的藝術天分也可以在其第三代趙麟及畫家王蒙身上看到。後者的發展主要在山水畫方面，最後成為元代晚期山水畫的偉大創新者；而前者趙麟則主要追隨家族傳統，尤其是馬和人物題材。同樣地趙麟也以祖蔭及父蔭被授予官職，最後擔任山東地區的莒州同知，而一三五九年其繪製此手卷的第三部份時，仍只是一位檢校。

除了中國臉孔的馬伕迥異於趙雍所畫的胡人馬伕面孔外，趙麟的這段畫與趙雍的那段在安排及構圖上頗為近似。馬匹同作側面像，舉腳欲行，然其毛色以白色為主，僅在頸、胸和背的部份有些許深色斑點，這是與另外兩段畫中馬匹的不同之處。至於馬伕的穿著則與其祖父趙孟頫畫的那段相仿，取其四分之三正面向，雙手握住馬韁。

當謝伯理想要將趙氏三代的作品建置在同一幅手卷上時，如何使這三幅分開的畫面結組成同一幅作品便成為趙麟的難題。不過對趙麟有利的是，他可以先看到其祖父和父親的作

品，然後再選擇一個最好的位置畫上他自己的那段圖，好將三段畫面統合成一單一構圖。而趙麟最終成功地完成這件任務，著實令人激賞。這件手卷一開始便是趙孟頫畫的那位正面立像的馬伕，他的舉動就像唐代的側面人物一般，身子微微轉向左方，好似已預知了其他人的到來；而第二段畫面的馬伕，以其胡人臉孔為全畫製造變化；第三段人馬則又與第一段畫面相回應。其中全畫的三匹馬也呈現出一有趣的變異，再次顯露出其與唐代畫作的相似性。第一匹四分之三取像的馬是純白色，第二匹毛色斑雜，第三匹則帶有些許暗色斑點。整體來說，這三部份的畫面調合交融達成了某種追想唐朝作品遺風的統合，一幅獨特且令人難忘的作品就此誕生。

觀看這件手卷時，我們可以發現一種畫意上的複雜網絡。如同我們上文討論的，趙孟頫最初畫第一段人馬時是以獨立的構圖畫成，他無法知曉以後會有另兩段畫面加進來。他對過去偉大的馬畫傳統，如曹霸、韓幹、韋偃、李公麟與其他畫家了解甚深，但身為一位有創造力的藝術家，他亟欲求變。前文所提到的許多趙孟頫的馬畫，每幅的構圖與表現都有其新穎之處，顧洛阜收藏的這段人馬也不例外。它正反映了其一二九六年企圖為馬畫捕捉一些新意，而最終導出其繪畫《二羊圖》這件無論在技巧、構圖及畫意各方面皆至臻完備境地、代表動物畫巔峰之作的成就。

反過來說，趙雍及趙麟在這件手卷上作畫，則似乎反映出謝伯理意欲把三代馬圖構築成一幅單一畫作的新點子。或許李公麟《五馬圖》的形象早已在謝伯理的心中盤桓許久，謝氏必定很有可能看過李公麟的這幅畫卷。趙雍和趙麟如此急切地接受謝伯理之請，各自畫上相似的構圖使三個畫面結組成一件回

應唐宋馬畫傳統的單一畫作，似也暗示著他們的腦中亦存有李公麟作品的印象。而當他們以描繪過去貢馬圖的形式來繪畫其馬圖的同時，也表達出其對現今統治者的敬意。然而，儘管趙氏三代都想繪出近以李公麟《五馬圖》形式的畫作，如前文所提，趙孟頫卻力求不同，擬欲更微妙地在畫作上反映其內心感受，而非純粹模仿唐宋大家。光憑這點，趙孟頫成為真正的文人畫家，可以在不同的畫類上完全表現其最深刻的感覺，無論是人物、馬、花鳥、竹蘭或山水畫。

趙孟頫的後代畫這類畫的意圖則與其相去甚遠。Jerome Silbergeld在其最近關於台北故宮收藏的趙雍《駿馬圖》之研究中，即認為畫家似乎是想將這件作品獻給蒙古將軍。（註四十七）雖然我們並不了解謝伯理的背景，但他有可能是與蒙古統治者親近的北方中國人，只是當時於南方為官。而即便蒙元朝廷的勢力已搖搖欲墜，趙雍與趙麟卻仍舊忠誠地服侍蒙古人，也因此當他們各自描繪手卷中的畫面時，都似乎將他們的忠誠表現在馬和馬伕身上。且儘管趙孟頫畫作第一段人馬時的用意與他們大異其趣，他們仍然將趙孟頫的那段畫繪入相同的模式中。有趣的是，這個差異可以從三段畫的風格中看出來，形象本身即相當有效地傳達出畫作本身的意義，毋需贅言。

從趙孟頫、趙雍和趙麟三代的畫作中，我們可以很清楚地看出馬畫的確代表不同的象徵意涵。正面來說，這些以唐代模式呈現的駿馬，將唐代這個中國史上最全盛時期的輝煌燦爛具體化，就如同曹霸和韓幹的繪畫中，馬所展現出來的力道、威嚴與優雅，正是中國文化傳統發展到巔峰的象徵。而這似乎正是趙孟頫對唐代馬畫的部份態度並反映出其追尋「古意」的理想。再者，美麗、優雅且具有優良血統的駿馬也可象徵文人。

在官方立場上，貢馬被視為對統治者之敬意與忠誠的表現。然而反面來講，隨著元代文化的發展，馬象徵著文人身處道德價值逐漸崩壞（如元代初年）的世界裡所面臨的困境。所幸元代擁有來自於北宋文人傳統的新元素，李公麟馬畫中全然以白描線條表現的純粹美感是如此被稱頌著。換句話說，元代文人畫家畫馬就如同畫竹一般，這兩種體材的優雅氣質與風格，對他們而言都是文人精神的象徵。然而在元代特殊的政治與文化氛圍下，即使同屬文人，對馬畫抱持不同態度的亦大有人在。馬畫對趙孟頫來說是一種文人畫，充滿了古意與完美文人所具備的高雅品味。但另一方面，蒙古人對馬的酷愛卻可能引起其他文人對馬畫的嫌惡。當趙孟頫與任仁發家族的成員紛紛被指派為元朝官員時，這種觀感日形嚴重。也因此一旦元朝覆滅，盛行一時的馬畫便立時隨之一蹶不振，從此以後也幾乎不再有任何以畫馬聞名的文人畫家出現了。

　　《人馬圖》令我們可以對元代馬畫的複雜意涵窺之一二。對於那些珍視回歸過去傳統以及作為大部分元代文人表率的人來說，這幅手卷處處泛著古意，且傳遞出一種對光輝過往的追憶情懷，與社會已然土崩瓦解的元代時期恰成一強烈對比。而這正是趙孟頫最大的意圖。然而對於蒙古人及親近蒙元朝廷的人士而言，像這樣的馬畫正宣示著他們對這種隨他們四處征戰、助他們登上權力寶座的動物的摯愛，同時也傳達出中國畫家對朝廷的忠心耿耿，趙雍和趙麟畫馬的意圖可能也在於此。不過整體而論，對趙家三代來說，馬的的確確散發出所有他們樂意在其自己身上見到的特質：有才能、引人注目、溫文儒雅和充滿活力。即使畫家們並沒有在其作品上的題畫詩中明確訴說，但相信許多文人看到這些駿馬的形象時，必能了解深藏其

中的微妙意涵。（譯者：黃思恩）

註釋

註一　李鑄晉，〈趙氏一門三竹圖〉，《新亞學術集刊》，「中國藝術專號」，第四期（一九八三年），頁二五九至二七八。

註二　關於這件手卷的討論，請參見以下諸作：謝稚柳，《唐五代宋元名跡》（上海：上海古典文學，一九五七），頁九五至九七，此為首次出版；Laurence Sickman, *Chinese Calligraphy and Painting in the Collection of John M. Crawford, Jr.* (New York: Pierpont Morgan Library, 1962), pp. 101-104，本篇對於本手卷的大部份資料如所有題跋與印章討論最多；Wan-go Weng, *Chinese Painting and Calligraphy: A Pictorial Surrey* (New York: Dover, 1978), pp. xxxi-xxxii (no. 21)。關於趙孟頫馬畫的討論，請參見Chu-tsing Li, "The Freer Sheep and Goat and Chao Meng-fu's Horse Paintings," *Artibus Asiae*, vol. 30, no. 4 (1968), pp. 279-326。在此必須指出的是，筆者經過近年來對收藏在中國各地，尤其是北京故宮的趙孟頫繪畫進行仔細的研究後，對於早期研究中所提及關於趙孟頫部份畫作（包括馬畫）之屬性的看法已有修正。

註三　Louise W. Hackney and Yau Chang-foo, *A Study of Chinese Paintings in the Collection of Ada Small Moore* (London and New York: Oxford University Press, 1940), no. 16.

註四　請參見註釋二關於這件手卷的研究著作。

註五　鄭昶，《中國畫學全史》（上海，一九二八年初版；台北：中華，一九五九年再版），頁十四、一二六。鄭昶在此書中

藉著編纂早期史料，特別是張彥遠的《歷代名畫記》來發展其觀點。

註六　　　張彥遠，《歷代名畫記》（俞劍華編，香港：南通，一九七三），卷五，頁一二〇；卷九，頁一八九。

註七　　　卞永譽編，《式古堂書畫彙考》（台北：中華，一九五八），第三冊，卷八，頁三四八。此畫亦見於其他著錄。

註八　　　福開森（John Ferguson），《歷代著錄畫目》（南京：金陵大學中國文化研究所，一九三四年初版；台北：中華，一九六八年再版），頁四七二上曾著錄過一些作品。其中兩件在安岐，《墨緣彙觀》（台北：台灣商務，一九五六），頁二三三至二三五上亦有紀錄。

註九　　　這幅手卷全卷包括題跋，已被完整地出版在單本書冊《趙孟頫人騎圖》（北京：文物，一九五九）中。

註十　　　趙孟頫的兩幅肖像畫最近已在北京故宮公開展示，一幅為《趙孟頫自寫小像》，請參見穆益勤，〈趙孟頫自寫小像〉，《故宮博物院院刊》，第二十三期（一九八四年一月），頁三七至四〇、五八，圖四。另一幅是無款，《趙孟頫肖像》，據說是晚清時期的摹本，請參見Wan-go Weng and Yang Boda, *The Palace Museum, Peking: Treasures of the Forbidden City* (New York: Harry N. Abrams, 1982), p. 225。雖說這兩幅肖像畫上的趙孟頫皆蓄著長鬚，而《人騎圖》上的男子卻是短鬚，然二者之間仍然有些神似。根據傳統記載尚有幾幅趙孟頫肖像流傳於世，但在此冊需一一提及。

註十一　　關於飛卿的記載附之闕如，這個名字可能只是對元代某位官員的親密稱謂。一九八六年二月十六日美國大都會博物館所舉辦關於中國人物畫的活動中，Jonathan Hay發表了一篇名

為"The Rhetoric of Alignment and the Role of the Groom"的專文，文中首次指出飛卿的官階「廉訪」在當時比趙孟頫的官階高；同時他亦指出由畫中馬伕可以辨識出來的行為舉止看來，這可能是趙孟頫的自畫像。參見Jonathan Hay, "Khubilai's Groom," *RES*, no. 17-18 (Spring-Autumn, 1989), pp. 117-139。

註十二　Chu-tsing Li, *The Autumn Colors on the Ch'iao and Hua Mountains: A Landscape by Chao Meng-fu* (*Artibus Asiae Supplementum* 21, Ascona, Switz: Artibus Asiae, 1965).

註十三　關於趙孟頫從北京帶回家鄉的畫作名單，請參見周密，《雲煙過眼錄》（美術叢書，上海：神州國光社，一九二八），第二集，卷二；任道斌，《趙孟頫繫年》（鄭州：河南人民，一九八四），頁六九。

註十四　Richard Barnhart, *Marriage of the Lord of the River: A Lost Landscape by Tung Yüan* (*Artibus Asiae Supplementum* 2, Ascona, Switz: Artibus Asiae, 1970)。有關《鵲華秋色圖》與《水村圖》的詳細討論，請參見註十二。

註十五　Chu-tsing Li，同註二，pp. 291-297。

註十六　王世杰編，《故宮名畫》(台北：故宮博物院，一九六六)，第五輯，圖四。

註十七　Shou-chien Shih, "The Mind Landscape of Hsieh Yu-yǔ by Chao Meng-fu," *Images of the Mind* (Princeton: Art Museum, Princeton University, 1984), pp. 237-254。在本篇文章中石守謙將《幼輿秋壑圖》定為趙孟頫接受忽必烈徵召前往北京後的作品。而周密所載趙孟頫一二九五年攜回吳興的畫作名單中包括了王齊翰的《巖居僧》（請參見周密，同註十三）：

「王齊翰巖居僧,甚古,徽宗題,一胡僧笑耳,凡口鼻皆傾邪隨耳所向,作快適之狀。」這則記載似乎可以與趙孟頫畫中謝幼輿的情況作比較。而石守謙對趙孟頫這幅作品的定年亦與我們所提出的狀況相符,因為從畫中反映出的趙孟頫對於出仕朝廷這件事的少許不安看來,此畫應是趙孟頫在北京取得王齊翰畫作後所繪。當然這幅畫可能是趙孟頫還在北京或山東時就已完成的。然無論如何,這是一幅以古代畫作為基礎繪成的作品。且不論此畫的風格元素較接近顧愷之(約三四四至約四〇六年)或顧愷之生活時期的畫風,而非五代的王齊翰。趙孟頫從王齊翰的畫上擷取某些靈感來完成其畫作仍是相當有可能。

註十八　　周密,同註十三。

註十九　　請參見註九。

註二十　　同註七,第三冊,卷九,頁三九一。

註二十一　漢唐時期,許多名門士族都被指派至首都長安附近的五陵地區居住,「五陵」這個語詞也因此含有優雅及瀟灑風尚的意涵。

註二十二　《挾彈遊騎圖》請參見《中國歷代繪畫:故宮博物院藏畫集》(北京:文物,一九八四),第四冊,元代,圖八二至八三;《春郊遊騎圖》請參見故宮圖像檔案(Palace Museum Photographic Archive),第YV9號,依照趙雍的題識此畫為一三四七年所繪。

註二十三　同註十六,圖十六。

註二十四　Thomas Lawton, *Freer Gallery of Art Fiftieth Anniversary Exhibition: II. Chinese Figure Painting* (Washington, D.C.: Smithsonian Institution, 1973), pp. 174-177

註二十五　鄭為，〈後梁趙巖調馬圖卷〉，《上海博物館館刊》，第二輯（一九八二），頁二三九至二五九。

註二十六　湯垕，《畫鑑》（北京：人民美術，一九五九），頁九至十。

註二十七　同上註，頁十一。

註二十八　關於李公麟各種面向的研究討論，請參見以下中西方學者的論著：A. E. Meyer, *Chinese Painting as Reflected in the Thought and Art of Li Lung-mien, 1070-1106* (New York: Duffield, 1923)；Osvald Siren, *Chinese Painting: Leading Masters and Principles* (New York: Ronald Press, 1956-58), vol. 2, pp. 39-52；Richard Barnhart, *Li Kung-lin's Hsiao Ching t'u: Illustrations of the Classic of Filial Piety* (Ph.D. diss., Princeton University, 1967)；周蕪，《李公麟》（中國畫家系列，上海：人民美術，一九八二）。李公麟對元代繪畫發展的影響已廣泛受到肯定，關於這個研究主題，請特別參考Richard Barnhart, "Survivals, Revivals, and the Classical Tradition of Chinese Figure Painting," *Proceedings of the International Symposium on Chinese Painting* (Taipei: Palace Museum, 1970), pp. 143-210。而趙孟頫深受李公麟影響亦是眾所皆知，關於這點請參見Chu-tsing, Li, 同註二。

註二十九　穆益勤，同註十。

註三十　這則題識首見於張丑，《清河書畫舫》（上海：錦文堂，一九二六），酉卷，頁十九。

註三十一　陳高華編，《元代畫家史料》（上海：人民美術，一九八〇），頁五六至五七。

註三十二　同上註，頁五五。

註三十三　這幅畫在Chu-tsing Li，同註二，p. 304亦有討論，且亦刊印

於fig. 11中。

註三十四　同註三十一，頁五二。

註三十五　雖然「頜」這個字在畫上看起來很像「籲」，但前者才是正確的。題跋處紀年一二九九年的印章印文為「趙子俊印」，這是其兄弟之號。關於這則題跋，請參見註九。

註三十六　Chu-tsing Li，同註二。

註三十七　同註十六。

註三十八　Chu-tsing Li，同註二。

註三十九　同註十二，pp. 53-69，其中筆者對《水村圖》在趙孟頫繪畫生涯與元代繪畫的發展中所扮演的重要性有深入探討。

註四十　　劉敏中，《中庵集》，收錄在陳高華，同註三十一，頁五九。

註四十一　《宣和畫譜》（俞劍華編，北京：人民美術，一九六四），頁二一八。關於這段記載的討論，亦可參見Chu-tsing Li，同註二。

註四十二　任道斌，同註十三，頁六六。

註四十三　《故宮書畫錄》（台北：故宮博物院，一九六五），頁一〇九至一一〇上有關於《古木散馬圖》的著錄，但卻沒有錄下王賓跋語的全文。這則跋語首見於張丑，同註三十，頁二十。

註四十四　關於元代時期吳興地區環境的變動有許多文章曾作過討論，包括Chu-tsing Li, "Role of Wu-hsing in Early Yü'an Artistic Development under Mongol Rule," John Langlois, Jr., ed., *China under Mongol Rule* (Princeton: Princeton University Press, 1981), pp. 331-370; Jerome Silbergeld, "In Praise of Government: Chao Yung's Painting, *Noble Steeds*, and Late Yü'an Politics," *Artibus Asiae* 46, no. 3 (1985), pp. 159-198。

註四十五　這兩段題識可見諸明清許多著錄中。

註四十六　Osvald Siren, *Chinese Painting: Leading Masters and Principles*, vol. 2, pp. 42-43; vol. 3, pls. 191-192中曾討論並刊登這幅畫作，除此亦曾刊登於其他許多出版品上。

註四十七　Jerome Silbergeld，同註四十四，pp. 178-192。

趙孟頫鵲華秋色圖卷

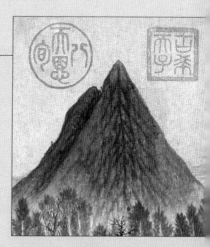

趙孟頫　鵲華秋色圖　卷　局部
台北故宮博物院藏

關於趙孟頫的《鵲華秋色圖》之評述，
恐怕沒有人寫得過李鑄晉教授了。他從
此圖的風格特色談起，從題款去探討它
的時代背景，從畫上的印章和題跋去探
索它的流傳經過，這對一幅畫來說，那
只是其來龍去脈的基本鑑定而已。而李
鑄晉教授為了肯定趙孟頫在畫史上的地
位，及其《鵲華秋色圖》的價值，他將
之與唐代的王維、北宋的山水畫大師和
五代董源的傳統做接續，進而肯定了趙
孟頫尊崇「古意」的藝術思想，《鵲華
秋色圖》的藝術價值也從而奠定。李教
授此篇論述，寫來氣勢磅礡，同時也讓
人感受到他為趙孟頫定位的雄強企圖
心。

元代（一二八○至一三六八年）所有畫家中，趙孟頫可說是最多才多藝，亦是令人最難瞭解的一位畫家。他是第一流的政治家、經濟學家、文士、詩人、音樂家、書法家和畫家。（註一）他的天才可與藝術界的偉人如李奧納度・達・文西（Leonardo da Vinci）、米開蘭基羅（Michelangelo）和彼德・保羅・勞賓斯（Peter Paul Rubens）相提並論。趙孟頫在各方面的成就，顯然比較容易說得出來，但他的畫藝卻仍是中國畫學研究上最困難的問題之一。在傳為高克恭、曹知白、黃公望、吳鎮、倪瓚、王蒙等重要畫家的作品中，就是把一些明顯的臨摹本也包括在內，常常都帶有某種一貫的畫風，使人可以辨認出其一脈相承的獨特傳統。唯就趙孟頫而言，其個人的風格令人難以捉摸，在藝術上的成就則仍是一個謎。

趙孟頫卒於一三二二年，其行狀亦成於這一年，其中這樣寫著：「他人畫山水、竹石、人馬、花鳥，優於此或劣於彼，公悉造其微，窮其天趣。」（註二）從當代的記載，我們得知整個元代的畫家都對他推崇備至。（註三）然而沒有一篇當時人的評語能給我們一個有關他畫風的清楚概念。而趙孟頫博大的藝術成就造成了一個錯誤的觀念：人們都認為他可以任何方法和任何風格來繪畫。這種觀念就加深了整個困難。結果，各種具有不同風格的畫蹟（例如那些未能立即顯出屬於元、明各名家特徵的畫），人們都當作是趙孟頫的作品。（註四）

這些傳為趙孟頫的作品，（註五）為數極多，我們細看一遍，便會立刻遇到很多重要的問題。我們能否以個人風格來分析趙孟頫？我們能否塑造出一個形象，這個形象既可代表這位元代畫家，亦可與當代有關他的記載互相吻合？或許他真的從多方面，以多種風格寫畫，而自己沒有建立個人的畫風，這假

定有可能嗎？最重要的還是，他在中國繪畫的發展史上佔有什麼地位？

　　本文作者為要求得到這些問題中的部份解答，故從事這項研究趙孟頫畫藝的工作。不過關於這位畫家的問題是如此複雜，而資料又如此浩繁，以致我們若要徹底瞭解趙孟頫，必須待未來研究者更大的努力。本文只集中於趙孟頫記錄詳盡、載明年份的畫蹟中一幅。這幅短小的橫卷，題為《鵲華秋色圖》（圖7-1），現存台北故宮博物院。數年前曾在美國的中國故宮文物巡迴展覽中展出。（註六）作者希望把這幅畫的記錄和風格特徵作一詳細研究，然後把這些資料與趙孟頫的個人生活思想，凡是傳為他的意見和理論，以至元代歷史背景聯繫起來，從而確立一個堅固的基礎，使讀者對他的畫藝，包括了他個人的畫風，他對美學的觀念和他在歷史上的地位，得到一個更深的認識。

壹、《鵲華秋色圖》的分析

　　我們研究任何一件藝術品，第一個步驟自然是徹底地審視它是否具有藝術價值，而撇開其畫外證據所引起的種種觀念思想，因為這件藝術品之得以在人們心目中成為不朽，完全視乎它本身的價值。以一幅中國畫來說，這是基本的鑑賞方法，因為有時這件作品上的題款跋尾，牽涉到太多各種的文學思想和歷史文獻，以致人們反而遺忘了它本身的優點。以《鵲華秋色圖》為例，我們必須首先把畫蹟和畫上的印記題款等暫時分開，才能欣賞到這幅畫的特質。

　　這幅短小的橫卷，寬十一‧二五英吋，長三十六‧七五英吋，紙本，水墨及設色，或許由於年代久遠，紙質呈淺褐色，

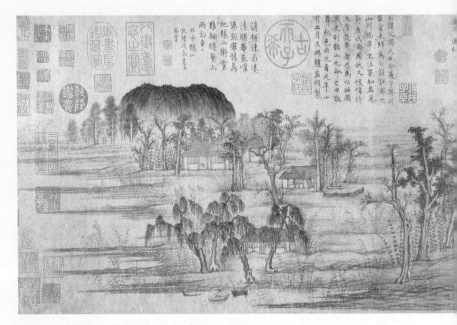

圖7-1　元　趙孟頫　鵲華秋色圖　1295　卷　台北故宮

畫卷各處亦散落著不少裂痕。最明顯的一線裂痕，從畫卷右上
角直貫「乾隆御覽之寶」橢圓形御璽的右面。在趙孟頫題識的
地方，亦有兩行裂痕。幸而畫面並無任何顯著的損壞，故無需
補貼修葺。畫中景物，因以淺色的紙作背景，無論是墨畫的或
是設色的，都非常清楚分明。與前代大多數較深色的絹本畫蹟
相比，這無疑是一個優點。

　　畫中是一片遼闊的澤地和河水，從近景直伸展到遠處的地
平線。在這好像無際的平遠景上，最重要的是兩座山；右方突
立的是三角形，雙峰筆直的華不注山；盤據在左面的是鵲山，
形如麵包，又如水牛的脊背。畫題就是由這兩座山而起的。鵲
華二山與近景之間，樹木繁多，疏落散佈，有楊樹、稚松及其
他各類，後人則只簡稱為「雜樹」。畫的左方，可見山羊四

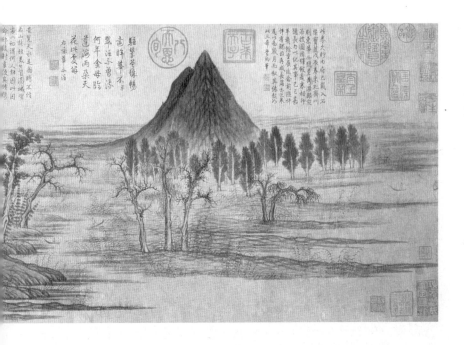

五，在幾所簡陋的茅舍間嚙食。水邊輕舟數葉，舟中漁叟正安靜地工作。其時正是秋天，一片寧靜，有的木葉已脫落了，別的亦赤黃相間。然而村人對這些美景混然不覺，只埋頭於他們日常的生計。但對畫者來說，這一定非常難忘，使他對季節的代謝、自然的雄偉壯觀和人類的渺小，大大感觸。這些情感，都在「愁」這個字所隱含的意境中表達出來。（註七）

這幅畫看來雖似依真景畫成，但畫者實有力地控制著整幅畫的構圖。最明顯的便是他把兩座山排列得平衡相稱；雖則一是尖峭的，一是圓拱的，但這兩種不同的形狀只是為了避免畫面呆板而設。同時，畫中雖然包括很多細節，但基本的結構卻是相當簡單的；只以直線和橫線為主。畫者很巧妙地把這些線條隱藏於林木、茅舍、牲畜、村人和其他景物中。結果各種韻律在全景中互相回應。一言以蔽之，這幅畫蹟可以說把畫者所

眼見的和他心中所想像的交融在一起。

在構圖上，《鵲華秋色圖》的畫面可以分成三段。它的構成，正像一個交響曲的三段樂章一樣。右起第一段以華不注山為主，這座山從地面突起，其尖峭高聳的氣勢象徵著一派莊嚴。從這座山至近景，可見三叢樹木，以第一叢最大，在山腳下列成一行，數約三十棵，全是稚松。深綠的樹和青藍的山互為呼應，樹的垂直線加強了山坡的動力。這叢枝葉茂密的林木形成了一幅簾幕，與之相對的是兩小組雜樹，一組只得兩株，另一組則有三株，樹枝不是光禿，便只剩黃葉數片，其簡單孤寂的樣子正和鵲華二山一樣；其左彎右曲的姿勢和從近景到遠處沼澤上的蘆葦互相呼應。

第二段的中心點轉移到近景來，以一大叢樹木為主，襯托著背景一望無際的沼澤。這些樹木都是幹粗枝短，有的仍保持綠葉，有的葉已轉為火紅或黃，更有全株光禿，只餘虯曲的細枝。這幾棵樹，每棵各不相同，各屬一類，造成一種變化不同、錯綜複雜的感覺。不過樹的種類雖繁，樹幹卻差不多相同。這兩特點互相對立。而生於樹木間的鳳美草，外形都十分類似，於是更加強了樹木間的相同點。林木的直線和沼澤的橫線互相平衡。瀰漫全景，連綿滋生的蘆葦把整部份的韻律契合起來。

第三段最為繁複。雖然這時焦點轉回遠處的鵲山，但由於此山不大，且山形並不特出，因之好像不及華不注山那麼重要。為要彌補這不足，畫者增加了好些景物。其實只有這部份，我們才可看到早期中國畫三步深入從近至遠的畫法。與遠處獨立的山對立，中景畫有三所茅舍，四周圍繞著的樹木，與第二部份的樹木相同。這裏有山羊五頭，著以鮮黃色，此外還

有一排漁網、老農一人。近景以四棵巨柳為主。我們把目光轉移到這裏時，以上不同的景物便顯得調和一致了。一所茅舍半隱於柳樹後，樹前漁叟正從水中把網提出。樹叢的橫蔭和遠處山形遙相呼應。每所茅舍的外形再三重覆同一韻律。直的蘆葦和平的沼澤再次成為調和全畫的基本因素。

在這三段中，畫者極力要把各種景物聯繫起來。這三部份雖然有點像各自分開，但其實亦只是整體中的份子，其間並無顯著的隔離。因之，山與山互相襯托：華不注山垂直的傾向，因鵲山的平橫形狀，顯得更為突出，而反之亦然。由第一段的兩小組樹為之開路而連引到中部的一大叢林。隨著這叢樹亦預期第三段遍佈了的草木。每一段之間都有很巧妙的轉換點。第一段最左面的樹傾向左方，與中段最右面的樹銜接，形成拱狀，這是聯繫兩段的辦法。在圓拱底下，這邊有小舟、蘆葦和狹長的岸線，那邊也不例外。另一個連繫的方法是：中段斜列的樹木，好像繼續華不注山坡斜傾的氣勢，一直至於前景的左側。畫中層次分明的程序由此而生；從第一段背景的尖峭山峰起，經樹叢漸至中景，然後循著上文提到的拱形樹木和斜列的樹，進至中段前景的大叢林木。從這裏，在中段和第三段之間繼續依著同樣斜的方向，我們的目光便移向柳樹，再把往下望的方向轉為向上，便看到村中的房舍和樹木，最後止於鵲山。這座圓頂的山，呈青藍色，披麻皴紋；山的左面有幾株稚松，這是回應畫卷開首主題的結尾畫法。這樣三段都緊密銜接，在風格上造成了一種強烈的統一感。

這三段的和諧，在整幅畫中都可看到。顏色的運用是這和諧的一個重要的因素，（註八）最主要的三個母題（motif）就是以之聯繫起來。鵲華二山著以深藍，而中間的小島則著以淡

藍。除了明顯地用這種花青的藍色外，畫者十分巧妙地運用多種深淺不同的色調。在汀渚和樹葉上所敷的藍色，變化無窮，這是統一畫面之法。與藍色相對，其他的紅、黃和褐色是一個調和的要素，從鮮紅的屋頂起，這暖色逐漸散播到樹葉和樹幹，然後更向外散發，注入所有汀渚之中。西洋畫中最基本的關鍵是輔色的互相作強烈對比，（註九）然而與此相反，這幅畫中的淡藍和深褐色差不多溶為一體。

達到調和一體的第二種方法是用皴筆，二山和汀渚上所用的皴，元人稱為「披麻皴」。（註十）這種筆法一方面有表達的作用，描畫出二山圓拱的體積；另一方面，其自然瀟洒的筆力，對整幅畫的韻律也有很大的幫助。事實上，皴紋的分佈加強了構圖的重要性，尤以沼澤橫展的岸線和二山的垂直線為然。

這幅畫的特點是畫中的筆法。趙孟頫與大多數同一時代或後世的畫家不同。他並不是只用一枝筆來完成整幅畫的。反之，我們可以辨認出他曾用三四枝不同的筆。大概他用最粗的筆來畫第一和第三段的鵲華二山、汀渚的皴紋和稚松。其次他或許用一枝中鋒的筆來畫大部份的樹木和茅舍，以刻畫出微細的地方。再其次，他用一枝幼鋒的筆來畫那些精細的東西，如蘆葦、小舟、人物和漁網。這各種不同的筆法，一方面顯出趙孟頫在用筆方面全能運用自如，另一方面也反映出他力求畫出自然真象的努力。不過，他的筆法已相當磊逸，可作自我表現的工具。這樣一來，我們既可欣賞到這幅畫的粗梗大略，也可看到其中非常精巧的細節。事實上，這層出不窮的技巧就是《鵲華秋色圖》的特色之一。

叢生的樹木雖不若二山單獨地那麼特出，然而毫無疑問，

在整個構圖上佔有重要的地位。和其他景物相比，這些樹木在畫中更顯出一種強烈的不同而又一致的感覺，不但把呆滯平板的趨勢一掃而清，而且還給我們一個自然界紛繁茂盛的印象。這些樹種類不一，在形狀、大小、品種、位置和排列方面亦有差別。雖然如此，但這叢樹木的主要作用，是藉著重覆的形狀、層次井然的組合和互相關連的排列，使畫中瀰漫著一片調和的韻律。最有趣的是以蘆葦作為主要的母題，從近到遠，從畫卷這邊到另一邊都蔓生著；其統一不變的形狀和變化紛紛的樹形成一個對照。所以蘆葦雖然只佔次要的地位，在構圖上卻有幫助樹木達成統一調和的作用。

為要強調這種統一調和的氣氛，畫者在母題的比例和排列方面時出己意。井然有序的排列、分段的間隔、景物的形狀大小不一等等。全是畫者企圖把自然現象湊合到心中景象的種種方法。就這方面看，最明顯的地方就在他處理景物的比例。舉例而言，鵲華二山和附近不遠的樹木房舍比較起來，好像很小；同時，這些樹木和小舟漁叟相比，又顯得碩大無朋；只從尺度種類看，這些樹使畫中其他東西看來細小，相形失色。不過，畫者之用這不相稱的比例，一方面大概是要達到畫面統一。就像以之一面鎮壓著那兩座龐大巍峨的山，一面平和村夫漁叟正從事的生計，從而表現出一種寧靜安逸的感覺。另一方面，也是要使全畫達到一種「古拙」的感覺：這種特色，是從古人的作品中來的，因為即使山形、樹木、茅舍、船隻和人物牲畜等，雖都寫得不全合乎比例，也不具那種媚人的艷麗，卻有他們的獨特與純真的地方，使我們在一般景物的外形之外，還可以深入領略到古人的意境。所以《鵲華秋色》充分地表現出一種超出時間空間限制的能力，把我們引帶到如夢的平靜和

睦的鄉間，使我們獲得一種新的經驗和觀點，以對現實有一個更深的認識。

《鵲華秋色圖》的特點之一是畫中自然真趣，毫無矯飾。這裏沒有令覽者感到透不過氣來的懸崖峭壁，沒有千里連綿不絕的平原，也沒有過於戲劇化的氣氛。反之，圖中所有人物、牲畜和自然景物都好像是我們所處環境中真實的一部份。事實上，畫者在中段設置的水島，直伸展到畫卷的下緣，就像邀請閱覽的人走進他所創造的境界裏。這種彷若親歷其境的特性使人感到親切，使人不知不覺地置身於圖中。這種親切感其實就

是《鵲華秋色圖》的特色。

當然，這種自然的傾向並不像十九世紀中期歐洲繪畫那樣著重於直接描畫出畫者眼中所見的一景一物。在《鵲華秋色圖》中，趙孟頫一點也沒有要把全部景物都細意刻劃的企圖。反之這幅畫是真景的體驗和心中構圖及對古人懷念而鎔鑄的完美結晶。是以《鵲華秋色圖》別創一格，成為繪畫中的精品。畫者依照自己選擇和組合的能力，把自然一變而為趣味盎然的畫題。就這方面看，畫者在畫中表現的簡樸寧靜的景象和一絲懷鄉的愁緒，流露出他渴望著遠離世俗的煩囂喧鬧，重過村夫漁叟恬靜樸實的生活。在動盪不安的大時代，這是中國的文士、詩人和畫家最好不過的逃避現實和面對現實的方法。

貳、趙孟頫的題款與其時代背景

我們既已確定了《鵲華秋色圖》的風格特色，下一個步驟就是查考所有和這幅畫蹟有關的文獻記錄，不論是畫者本人、或其友儕、或後來鑑賞家的印章題款、或是其他收藏家的目錄摘記都包括在內。我們若能明智地運用這些資料，在欣賞及瞭

解這幅畫蹟方面，便會得到頗大的裨益。在這方面，我們非常幸運，因為關乎《鵲華秋色圖》的文獻，涉及這幅畫差不多全部的歷史。我們通過元初的文化藝術來看，對這幅畫蹟在畫史上的重要地位將會瞭解得更清楚。

在年代和內容方面，最有價值的一段文獻自然是畫者的題款和印章，見於畫面上半中部靠左的空白地方。題曰：

> 公謹父，齊人也。余通守齊州，罷官來歸，爲公謹說齊之山川，獨華不注最知名。見於《左氏》。而其狀又峻峭特立，有足奇者，乃爲作此圖。其東則鵲山也。命之曰《鵲華秋色圖》。元貞元年十有二月吳興趙孟頫製。

143

我們若從歷史事實去瞭解這段題字，便可清楚看到畫者作畫的動機。

蒙古人成為中國北方的統治者雖已數十載，但一二九五年在元史中仍然算得是初期。根據中國歷史記錄的方法，一二七九年宋室盡亡，（註十一）那時才是元朝正式統一全中國的開始。由於這個特殊的局勢，金軍自一一二五年把宋人逐出黃河流域，造成中國南北兩方在地理上和文化上的隔閡，至此時仍然存在。事實上，蒙古人在治理整個中國時，常利用這個分裂的形勢。世祖忽必烈汗因為不信任南方人，故下令所有南人（居於淮河以南的人民）在元代社會所分四等人中，列於蒙古人、色目人、北方人之後，（註十二）地位最為卑賤。

在文化上元初中國南北兩方大相逕庭。南方以臨安為中心，以南宋的傳統為主。這時繼續著宋廷早已鼓勵各種蓬勃的活動，人們熱切地討論理學，詩歌以詞為主，而繪畫則以院體為重。另一方面，北方以大都（燕京）為首都，這京城接二連

三相繼為遼、金、蒙古等外族統治。雖則蒙古人早在一二三〇年間已入據中國北部，但北方的文化在十三世紀後半期仍然是萎靡不振，這是由於外族統治者只專心一意於軍事勢力的擴展。不過直至北宋時期，北方既一向是中國文化的中心，所以舊有的傳統仍根深蒂固。這個地理上分裂的形勢，是元初文化發展中最重要的因素。（註十三）

在畫風上，這時期南方為前代宋廷倡導的院體所支配。以花鳥畫（畫院中最盛行的題材）而言，畫風過於濃麗，刻意雕琢，且色彩絢爛。表現方法以情感為重，多涉及傳說軼事，既瑣細，又缺少了唐代、北宋畫蹟中渾厚磅礴的氣勢。只有馬遠和夏珪的畫仍得有一點兒那股勁力；然而就是他們的小冊頁畫，若與北宋的深度和廣度相較，亦只顯得好像太瑣碎了。（註十四）反觀北方，金人畫家的成就雖不能與北宋的畫家並駕齊驅，但他們徹底地承繼了李成、郭熙、米芾和文同的風格。（註十五）以金代最著稱的畫家王庭筠為例，他善畫竹和樹的聲名反比他模仿李成、郭熙二人大氣磅礴的山水畫更為響亮。（註十六）

趙孟頫就是在這樣的文化背景中長大。他生於一二五四年，是宋宗室的後裔，幼從名儒習中國典籍。在仕途上始作宋廷的一名小吏。二十餘歲，他目睹宋朝為強悍的蒙古族所滅，他的前途美夢也隨之粉碎。遂只好退居離杭州不遠的吳興故里，致力於文史、詩、樂、書等古籍方面的研究。不久他的聲名湧溢，成為「吳興八俊」之一，而名重一時的畫家錢選，即是其中一俊。（註十七）

一二八六年元世祖忽必烈派程鉅夫赴江南延攬賢能之士，此舉或許是對當時不滿元政府種族分等政策的文人作為一種和

解。趙孟頫雖是故宋宗室子弟，卻成為受聖寵眷顧的廿餘名士之第一人。據說他這選擇，令他的友人錢選大為不滿。錢選比趙孟頫年長一輩，對南宋忠貞不渝。他從沒起過入仕元廷的念頭，晚年時流連詩酒，以終其身。（註十八）趙孟頫其時仍只是三十餘歲，他的想法大概和其他的人一樣，認為這次元帝搜訪遺逸是千載一時的機會。這種想法是由於在當時的中國，士人學者，凡欲有所作為，仕途便是他們唯一的途徑。（註十九）

中國在元人統治之下，復歸一統，南北兩方的交通經過了一百五十多年的分隔而再次恢復。不過年輕一輩的文士對過去北方文化雖欣慕已久，但政治局勢卻仍未穩定。他們雖曾研習傳統經史，但大部份仍是面對慘淡的將來。（註二十）政府的科舉考試已停止了數十年。（註二十一）南方人常受到歧視，更糟的是他們必須忍受屈辱，眼看著目不識丁、學識膚淺的蒙古人高據了地方和朝廷的職位。在這種種情況下，雖然很多南人都想前往燕京，但真能到達的，則寥寥無幾。（註二十二）

當時南方的知識份子對元政府有三種不同的態度。第一種代表了心存忠節，或是經過一連串挫折的人，他們對故宋忠心耿耿，堅決反對入仕蒙人。這些人中有鄭思肖、龔開、錢選等畫家，他們一生都留在南方，隱居不出。（註二十三）第二種是比較和緩的份子，他們曾在元政府中任職，但目睹燕京官場的黑暗腐敗，寧可解官，速回南方歸隱。這些人中有曹知白、黃公望和王冕，他們任官不久，便厭惡京城的官僚生活，還鄉渡其餘年。（註二十四）第三種人在元政府中官運亨通，但為數很少。如任仁發、朱德潤和唐棣，（註二十五）而趙孟頫是其中最負名望的畫家。

趙孟頫自一二八六年奉詔往燕京，到一二九六年在南方故里吳興作成《鵲華秋色圖》前後十年，其間因公事的緣故，如為經濟貨幣等改革籌劃等事宜，視察儒學、兼管內政軍事、為朝廷編修國史或實錄等，使他有機會遍遊北方。從藝術方面來說，他逗留北方最大的收穫，是和唐代及北宋超卓的繪畫傳統接獨頻繁，因而引起了他對古畫有濃厚的興趣。

一二九五年，趙孟頫自燕京南歸，是年冬在吳興作成《鵲華秋色圖》。他回來時帶回在中國北方蒐求的大量畫蹟和古器物。（註二十六）在他收藏的畫蹟中，有王維、李思訓、董源、孫知微、李成和王詵的山水畫；李思訓、韓幹、周昉、吳道子、黃筌、董源、李公麟和王齊翰的人物畫；至於畜獸花鳥畫方面，他蒐集到謝稚、韓滉、朱熙的水牛畫、出自黃筌及徽宗手筆的花鳥、趙希遠和崔白的兔、徐熙和趙孟堅的花卉、易元吉的竹石猿猴。以上所列，除趙希遠（伯驌）、趙孟堅二人是趙孟頫的親屬外，其餘的畫家都是唐代或北宋人。從他這批藏畫中，我們不難推想到他在北方遊歷時，一定見過更多這些時代的畫蹟。唐及北宋兩代的影響，可能就此改變了他整個藝術生活的方向。

趙孟頫這批由北方帶回來的古畫器物，若與其父趙菊坡（或稱與訔，一二一三至一二六五）載於同一目錄（註二十七）的藏畫相較，便可見出其重要性。最明顯的不同點就是趙父所藏的，全為韓滉、徽宗、黃筌、易元吉、孫知微、崔白、石恪及其他畫家的人物畫和花鳥畫。而趙本人所收的卻有不少是山水畫。雖則這些畫家同是自唐至北宋的人物，而趙孟頫所蒐集的畫蹟中也不乏他們的作品，然而這些人就是形成南宋院體畫風的人物。

杭州那裏的南宋宮廷雖藏有不少前代的畫蹟，且一些高官也有私人收藏的唐代及北宋作品，（註二十八）然而這些畫蹟一定和前揭的藏畫一樣，只投合喜愛院體畫的人，至於年輕一代的畫家，對此既不感興趣，故這些畫亦鮮有人知。就是人們得見其中一二，亦必視之為古物，已不再是一個活的傳統。這是由於元初畫家的風尚，顯出南北方地理上的分裂仍很尖銳：南方以錢選、趙孟堅、龔開、王淵、陳琳等人既濃麗又瑣細的花鳥、馬畫為主；而北方畫家如高克恭、李衎、商琦等則繼承北宋米氏山水和墨畫的畫風。（註二十九）以趙孟頫而言，他早年在南方可能已研習一些南宋以前的畫蹟；他在北方逗留了十年，這段時間當給他一個啟示，把他從南宋畫風中解放出來，又使唐代及北宋成為他心中一股新的動力。趙孟頫就是在這樣的文化和藝術背景中畫成《鵲華秋色圖》的，這幅畫和以上提到元初的兩種畫風，不論在題材，風格和意境上，都迥然絕異，成為一幅獨樹一格、有創新性的畫蹟。

趙孟頫題款中的「公謹」，就是周密（一二三二至一二九八）的字。周密是宋末元初的著名畫家及鑑賞家，（註三十）是趙孟頫及其父的摯交，亦是前揭記述趙孟頫從北方攜回大批藏畫的作者。這幅畫的畫者雖稱他為「齊人」，但這種稱謂只能依照中國以先人居地及其祠廟所在地來定人們籍貫的習俗，方可說得通。周氏家族，正如南宋時代其他的北方人，在一一二六年金人入主中國北方後，早已遷離齊地。周密既生於一二三二年，在北宋滅亡的百多年以後，其家族移居中國南方至少也有兩代了。一二七四年，周密得右丞相馬廷鸞之助，累官豐儲倉所檢察，因此並無一臨其祖先居地的機會。而趙孟頫的故里吳興才是他真正的居地，所以他嘗自稱為「弁陽老人」（弁

山在吳興一帶）。一二七七年，其府第為進侵的蒙古軍焚毀後，他移居南宋時的首都杭州，終身致力於著述及鑑賞的工作。據傳其藏品，不乏有名的書帖畫蹟。（註三十一）

我們把周密和趙孟頫二人的傳略作一比較，便可窺見《鵲華秋色圖》一部份的意義。周密的家族雖源於齊，然而他一生卻與南方人無異。吳興是他的第二家鄉，南宋首都杭州是他效忠朝廷的所在。周密其時將屆五十，他眼見這兩地為蒙古軍佔領，為表忠於南宋，他退隱不出，埋頭於藝術文學的研究工作。另一方面，年輕一輩的趙孟頫受詔仕元。在這幅畫作成的前十年，他有機會遊歷北方，而周密卻沒有這種機緣。一二九五年當他重回南方一遊時，一定對周密敘述他在其祖居地所見所聞的事蹟；且作為一種表示，特為周密畫成這幅《鵲華秋色圖》，使其在對齊地有一個印象。大概由於這緣故，周密以「華不注山人」（註三十二）為其別號之一。

在題款中，我們看到這幅畫另一個不尋常的現象：就是畫者除了命題外，還解釋其中的原因。早期的中國畫，只有一小部份有確實的地點，可以作為畫家和現實直接接觸過的稽考。《鵲華秋色圖》就是其中的一幅。從歷史事實可證趙孟頫本人非常熟識這地方的風景。一二九二年，在元政府詔用的第六年，他被任為同知濟南路總管府事。畫題中所標出的鵲山和華不注山就在此地。他在這裏任職數年，直至一二九五年，被召回京師，作每一帝王駕崩後的慣例工作，為世祖忽必烈修實錄。（註三十三）在這幅畫的真實性和可靠性中，隱含了趙孟頫為其友周密畫出祖居地風光的本意。

鵲、華二山同是濟南府附近的名山。據《山東通志》，鵲

山在濟南城北大約二十里（一里約四分之一英哩），華不注山在城東北約十五里。（註三十四）前者無峰，其形橫展如一幅簾幕；後者與之成一對照，其形突立於地平之上，自為一峰，無其他小山相連。根據傳說，華不注一名，意指一枝秀拔的花莖獨立漂浮水面。（註三十五）由於其形異，故一如趙孟頫在題款中已指出，這是此地最知名的山。但這二山之所以景色特美，引人入勝，是由於四周有秀麗的湖光水色，而濟南亦是由此聞名。事實上，在今天的地理環境，這兩座山已為黃河的河水分隔。元時，黃河經開封後，繼續南流，繞過山東半島，從江蘇北部入海。但在一一九二年以前，則北向流入山東半島，經鵲、華二山之間。是以趙孟頫所畫的湖澤景色實為黃河舊河床的一部份，如今已不復得見。（註三十六）

據題款所云，《鵲華秋色圖》並非成於濟南，而是趙孟頫在其浙江本土依記憶畫成的。是以畫中顯出畫者在位置佈局上，使用了某種程度的自由和選擇權。畫者之所以把二山後面全部的背景略去，用意是把主要的母題侷限於前面的沼澤地。事實上，從地圖上可見，（註三十七）鵲、華二山相距甚遠，但趙孟頫依己意把它們拉到一塊，好像和觀畫者距離相等似的。上文提到他畫中樹木、茅舍、人物等比例的任意畫法，也是屬於同樣的佈局手法。

從題款中，畫者的基本動機顯而易見。由於周密終生沒有還鄉的機會，故趙孟頫把鵲山和華不注山四周地域直接畫出來，作為對其友描述故里風景的一種辦法。既是如此，畫中現出一片憂鬱的秋景，帶著一絲懷鄉的愁緒；這境界很可能使其友渴望回到先人的祖居地。對周密來說，他既寧可在蒙古人滅宋以後退隱南方，深居不出，這幅畫大概只表現出一個獨一無

二的心願，就是重過畫中農夫漁叟的簡樸生活，遠離像他一輩故宋忠臣所陷的政治困境。

題款是用小楷體書成，行氣井然，字亦工整，筆墨頗纖細。每筆都是小心翼翼，筆劃分明，但亦一氣呵成。趙孟頫是中國歷史上最負盛名的小楷書法家，這篇傑出的題款自應出自這位名家的手筆。題字之末，有「趙子昂氏」方印一個；此印常見於其作品上。（註三十八）我們雖然找不到趙孟頫其他的題字或印章，但這兩點證據已夠確定趙孟頫是《鵲華秋色圖》的作者。

參、從印章題跋所見的流傳經過

就印章、題跋來說，《鵲華秋色圖》在中國畫史上可說是裝潢得最豐富的了。就現存的畫蹟來看，除了題款的部份和拖尾的跋外，最主要的空白地方佈滿了愛好藝術的乾隆皇帝的御璽和跋。對於只注重畫中質素的美學家，這種遍蓋印章和滿題畫跋的趣味頗為掩蓋了這件作品本身的精粹。然而美術史家則只注重與這幅畫有關的各種資料，對他們來說，這些印章和序跋，在提供歷史方面，大有作用。我們在這些資料中，確可知悉《鵲華秋色圖》自趙孟頫畫成之日直到今天，其間差不多連續不斷的來蹤去跡。

從表面的證據看，這幅畫的裝裱顯出這件作品歷史上重要的一面。畫面是裝裱在兩幅同樣的織錦中間。織錦和紙相連之處有若干印記。這些印章大部份屬於十六世紀的收藏家項元汴（一五二五至一五九〇），其中一個屬於文璧（即文徵明）的長子文彭（一四九八至一五七三），餘下幾個則是納蘭性德（一六五五至一六八五）及其他後來鑑賞家的。除了這些清楚的印

章外，還有幾個雖是剝落模糊，但仍隱若可辨。有趣的是在這些褪了色的印中，有些只可見到一部份，不是在紙上的部份，便是在絲絹上的那半。其中有些是項元汴的印。這些都顯示出這幅畫最後一次裝裱是出自項元汴之手，其時文彭很可能仍在世，因此這畫末次裝裱的年份，不會晚於一五七三年，即文彭的卒年。從那些隱若可見的印章所示，大概項元汴曾在畫紙和前一裝裱之間蓋上了很多印。總括一句，我們如把此圖定為一幅至少遠至十六世紀的古畫，裝裱的情狀就是最有力的佐證。

一幅可靠的古代畫蹟，其特點之一就是畫中的印章和題跋，大都不是依著明顯的年代和次序排列。不過我們若細加審察，便會發現到其中有某種前後一致的特質，對我們瞭解這幅畫的歷史，大有幫助。《鵲華秋色圖》就是屬於這類例子。畫蹟引首的大字標題，是十八世紀乾隆皇帝的御筆。由於最後一次裝裱是在十六世紀，其時的畫主項元汴必已把題畫的地方留空。畫題書在另一片紙上，這片紙與畫面被一段淡藍色的織錦稱為「隔水」分開。在這段絲織和畫面上，聚集了很多印記，從最早期畫者的私印，到最末期宣統皇帝（統治期間一九〇九至一九一一）的御璽都齊備，還有前揭趙孟頫的題識和乾隆皇帝（統治期間一七三六至一七九五）的跋語數者。不過為了清楚起見，我們必須按照年代次序來討論這些印章跋尾。

繼畫面之後，雖然緊接著是董其昌寫在左側那段隔水上的題跋，但時代較其尤早的跋語則悉書於另一張裱附於這段織錦之後的紙上。這些跋中，以楊載所題的為最早。楊載（一二七一至一三二三）是趙孟頫的摯友，其聲名地位亦是趙孟頫一手提拔而致。他學問淵博，著作亦多，唯前半生四十年間，其才華一直只為南方的友儕輩所知。趙孟頫早年發現了他的才幹，

151

其後終於使他在燕京朝廷中揚名。延祐間（一三一四至一三二○），楊載擢為進士，旋受命為朝廷史官。或許由於這段交情，故一三二二年趙孟頫卒後，元帝命楊載為趙孟頫作行狀。畫成後二年，時楊載仍未赴京，始作跋，從字裏行間已可見出他對趙孟頫的畫藝認識之深。（註三十九）

> 義之（註四十）摩詰，千載書畫之絕，獨《蘭亭序》，（註四十一）《輞川圖》，（註四十二）尤得意之筆。吳興趙承旨，以書畫名當代。評者謂能兼美乎二公。茲觀《鵲華秋色》一圖，自識其上，種種臻妙，清思可人，一洗工氣，謂非得意之筆可乎。誠義之之蘭亭，摩詰之輞川也。君錫寶之哉。他必有識者，謂語語也。大德丁酉孟春望後三日，浦城楊載題于君錫之崇古齋。

君錫這個號雖可能是周密的名字之一，但在他的字號中卻未見記載，而崇古齋亦非其書齋的名稱。所以這段跋語可能顯示畫成後二年間，已由此畫原主周密轉送給一個名為君錫的人。且周密卒於翌年（一二九八），故或因年邁轉贈他人。楊載時年廿七，既是後者的摯友，大概在書法及鑑賞上亦頗負盛名，故其友懇之題跋一則。這三人年齡雖有別，但大約都屬同道中人。他們這群文人，在元人歧視南人的壓迫下，不得不蟄居於當時仍是南方士人集中地的杭州，以書畫等藝遣閒自娛。其後或許再過十餘年之久，楊載才得趙孟頫推薦上京入朝。

根據年份，其次是范梈（一二七二至一三三○）成於一三二九年的跋，文意大致相同。（註四十三）范梈是南方學者，和趙孟頫一樣，曾在燕京的翰林院作官，亦曾在中國南方任行政官之職。他寫道：

趙公子昂，書法晉，畫師唐，為一代之冠，榮際於五朝。（註四十四）人得其片楮，亦誇以為榮者。非貴其名，而以其實也。今觀此卷，殊勝於別作，仲弘所謂公之得意者信矣。

　　一如前一段跋語，文中並沒有道出范梈是這幅畫蹟的物主。這是由於元代的鑑賞家一般都不喜在畫上蓋印以示己物，他們對雋永的書法和題跋更感興趣。（註四十五）范梈在其名款上，加蓋一個刻有「德機」（其號）的圓印。這時期唯一有關畫主的跡象可說是畫蹟左下角歐陽玄的印。歐陽玄（一二八三至一三五七）原籍江西，是位文人，亦曾任高官。（註四十六）和前兩位作者不同，他並無作跋。

　　虞集（一二七二至一三四八）大概曾為趙孟頫另一幅畫題跋，而明代的鑑賞家錢溥（一四○八至一四八八）把它抄到《鵲華秋色圖》中，作為跋語。虞集是元代中葉名重一時的文人，亦任高官，與趙孟頫為知交，對後者的作品最為激賞。（註四十七）跋文原本日期是一三四四年。虞氏謂：

吳興公蚤歲戲墨，深得物外山水筆意。雖一木一石，種種異於人者。且風尚古俊，脫去凡跡。政如王謝子弟，倒冠岸幘，與天下公子鬥舉止也。百世後可為一代規式。士大夫當共寶秘之。

這段跋語和前兩跋之間，隔著另一段織錦。由於時日稍後，紙質自然比較新白。

　　道教詩人及畫家張雨（一二七七至一三四八）的一首詩，也屬同一例子。（註四十八）在他的詩集中，有一首詩是為這

幅畫和周密而寫的。（註四十九）一六三〇年為某人發現，求
其友董其昌抄下來，作為這幅畫的跋。內容提及這位元初鑑賞
家的一生，頗為有趣：

> 弁陽老人公謹父，周之孫子猶懷土。
> 南來寄食弁山陽，夢作齊東野人語。（註五十）
> 濟南別駕平原君，（註五十一）爲貌家山入囊楮。
> 鵲華秋色翠可食，耕稼陶漁在其下。
> 吳儂白頭不歸去，不如掩卷聽春雨。（註五十二）

這首詩跋也是寫在另一片紙上，被另一段織錦分開。由於
習慣上，鑑賞家常備一段長的白紙給後來的文人寫下他們的評
語，且項元汴的印章見於紙與織錦交界處，所以這首詩跋在年
代上雖比項元汴稍後，但在項氏重裱這幅畫時，這段紙必已附
在畫卷上。毫無疑問，張雨這首佳作，把畫中整個意境和感情
融為一體。無怪乎董其昌受託抄錄下來，以之作為這幅畫的
跋。

元代的作者和畫家在他們所題的這些跋中，似乎都從趙孟
頫和周密二人的關係著眼，作為瞭解這幅畫蹟含義的入手方
法。由於二人在元初都同享盛名，故這幅畫蹟必曾被當時的鑑
賞家傳觀過，視為一幀珍貴的作品。我們在下面將更詳細討論
到這點。

這幅畫蹟在明代前半期的歷史不甚詳確，但從十六世紀以
後，卻記載分明。明代最早的跋是由松江知名文人，曾中進士
的錢溥寫的。（註五十三）文中指出他從友人之請，代抄上揭
虞集的跋在這幅畫上。錢溥這篇跋的日期為一四四六年，於此
可證趙孟頫這幅畫蹟，就是在院體和浙派最盛行的時期，仍為

世人所欣賞。

十六世紀，據傳一五五七年，文璧已屆八十八高齡，逝世前二年曾摹寫《鵲華秋色圖》。這幅摹本似間參己意，據董其昌在文璧畫卷上題字，謂後者「擬其（趙孟頫）意，雜以趙令穰」。（註五十四）再者，文璧的畫卷是絹本，比趙孟頫的長三分之一。（註五十五）《鵲華秋色圖》可能曾為文璧所藏，不過畫卷上並無印記可證這種關連。然而正如前文已指出，畫上卻有文璧長子文彭（一四九八至一五七三）的印章。我們確知《鵲華秋色圖》這時曾相繼為兩人所藏，文氏父子在其中一人家中觀賞過這幅畫，頗有可能。二人中第一個是王世懋（一五三六至一五八八），他曾中進士，任高官，工書法，善鑑賞，然其名氣反為其兄王世貞（一五二六至一五九○）（註五十六）所掩蓋。王氏可能比第二位收藏家先藏這幅畫蹟。王家與文家同為江南士大夫的名門望族，這兩家既互相傳看對方的藏畫，交情必很深厚。王氏兄弟雖是名重一時的鑑賞家，但在畫上卻沒有繫印。王世懋在其著述中，謂《鵲華秋色圖》：「山頭皆著青綠，全師王摩詰。」（註五十七）由於文璧和王氏兄弟都是名書法家，他們在畫上的跋，很可能被剪割下來，作為學帖之用。第二人則是人所共知的藏畫家項元汴（一五二五至一五九○），他和文家大概亦有很深的交誼。（註五十八）正如在他其他的藏畫上，項元汴是最先蓋上十多個私印的第一人。在這幅畫上，他把大部份的印蓋在畫面空白處，其他則散佈在紙和織錦相接的地方；正如上文已指出，其用意是要表明這幅畫最後一次裝裱時仍屬其藏品，畫卷右下角的「其」字，亦是項氏藏畫編號的標記。

這幅畫所以成為名蹟，董其昌（一五五五至一六三六）的

激賞也是一個主要原因。董氏且在畫上題跋，共有五則。第一則書在緊接畫面左旁的隔水上，記於一六〇二年除夕之日，自謂一五八二年在項元汴家首次得見此圖。

> 余二十年前，見此圖於嘉興項氏，以爲文敏一生得意筆，不減伯時《蓮社圖》。（註五十九）每往來於懷。今年長至日，項晦伯（註六十）以扁舟訪余，攜此卷示余。則《蓮社圖》已先在案上，互相展視，咄咄嘆賞。晦伯曰，不可使延津之劍，久判雌雄，（註六十一）遂屬余藏之戲鴻閣。

　　不過，董其昌一六〇五年的跋才是最重要的。是則記於范梈跋語後，而兩跋同書一紙。

> 吳興此圖，兼右丞北苑二家畫法。有唐人之緻，去其纖。有北宋之雄，去其獷。（註六十二）故曰師法捨短，亦如書家以肖似古人，不能變體爲書奴也。萬曆三十三年曝畫武昌公廨題，其昌。

從這裏可見董其昌對趙孟頫重要性的重視。這一點下文將有更詳細的論述。另一段一六二九年的跋語顯示出他再次得見這幅畫蹟。由於他在文中提及一個名叫惠生的人展示此圖給他觀賞，所以這個名字可能是指項家中的另一成員。翌年，也是惠生求他把張雨的詩抄在畫上，以此為跋。繼這首詩跋之後，董其昌另題一跋：

> 弁陽老人，在晚宋時，以博雅名。其《煙雲過眼錄》，（註六十三）皆在賈秋壑收藏諸珍圖名畫中鑑定。（註六

十四）入勝國初，子昂從之，得見聞唐宋風流。與錢舜
舉同稱耆舊。蓋書畫必有師友淵源。湖州一派，真畫學
所宗也。

這位明代鑑賞家雖對這幅畫愛之不已，但他除了或曾從惠
生處借閱外，似乎從未能把這幅畫收為藏品。但無論如何董其
昌顯然有機會仔細觀摩此圖，故最深知其歷史性的價值。此
外，他似曾製作了數幀摹本，其中一幅仍存於世（圖7-2）。
（註六十五）雖則他把趙孟頫的橫軸變為立軸，而且只著重於
峰峭的華不注山，但其中大部份的母題，都可在趙孟頫原畫中
見其痕跡。

董其昌的友人陳繼儒（一五五八至一六三九）亦必非常熟
識這幅畫，在《妮古錄》中，他這樣寫道：「《鵲華秋色卷》，
趙子昂為周公謹作。山頭皆著青綠。全學王右丞與董源。」
（註六十六）這似乎是由上述王世懋的評語演化而成的另一說
法，也反映出他和董其昌一六〇五年的跋意見相同。清初「四
王」之一的王鑑（一五九八至一六七七）也是董其昌之友。董
氏卒於一六三六年，王鑑在他逝世前曾前往造訪，故亦得覽觀
這幅畫蹟的機會。（註六十七）

大約至十七世紀初期，張丑（一五七七至一六四三）得見
此圖，並記於其著名的目錄《清河書畫舫》中（一六一六年初
版），同時附有趙孟頫的題字和張雨的詩。他經過一番觀摩
後，加上下面的一段評語：

子昂書畫亦優，然畫實勝書，允為前元絕品。予向見其
《鵲華秋色》一卷，按題蓋為周公謹作，山頭皆著青綠，

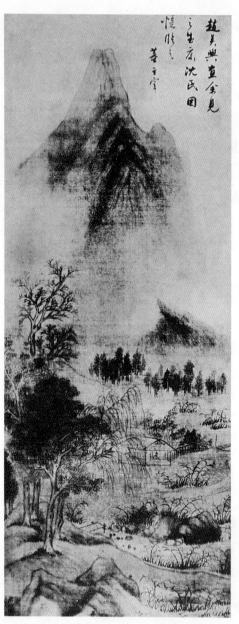

圖7-2 （傳）明 董其昌 仿趙孟頫著色山水 軸
引自《董齋藏書畫譜》 參見註六十五 圖版二十九

全師王維遺法。雖尺許小圖，而具無窮之趣，昔人論書云：『小心佈置，大膽落筆。』又云：『意在筆先，筆盡意在』。此畫有焉。今藏宜興吳氏。（註六十八）

這段評語顯出作者對趙孟頫的作品瞭解透徹，因為提到書法的技巧，趙孟頫這幅畫，一如我在上面說過，是理想和觀察的結晶，而其中的筆法是聯繫整幅畫的因素。

文中提到的吳氏，似是指萬曆年間（一五七三至一六一九）曾舉進士的一名官吏吳之矩（號正志）。張丑指出他藏畫甚豐，其中一幅是黃公望的《富春山居圖》，（註六十九）果若事實如此，那麼吳氏並

非是下一段跋語的作者吳景運了：

> 向見董宗伯臨文敏公《鵲華秋色圖》。今獲觀此卷，更覺
> 一辭莫贊。乃知書畫一致。知之而不能爲之，爲之而不
> 能名之也。壬寅秋八月，謹識於南山閣，荊谿吳景運。

　　由於荊谿是宜興的一部份，而吳之矩亦是荊谿人，我們若
假定這兩個吳氏雖不是同一人，但二人間必互有關連，亦不無
道理。吳景運的跋中只有推崇之辭，並沒有註明自己是畫主。
畫卷全幅，並無吳之矩的印記，可以證實張丑的記載。同時，
這段跋語的日期也引起一個疑問。壬寅這個年份不是指一六〇
二年便是一六六二年。前一日期和董其昌一六〇二年題的跋似
有所衝突，因爲董氏在其中指出項晦伯曾給他看此圖真蹟。由
於這點，故後一日期似較可信。再者，吳景運的跋在董其昌各
跋之後，董氏最後一跋題於一六三〇年，是以一六六二年這日
期更爲確當。（註七十）

　　根據其中一些印章，其時這幅畫大概落在山東膠州的張姓
人家中，張若麒的印顯示出他是張家收藏《鵲華秋色圖》的第
一人。張氏在晚明時曾舉進士，當時民變四起，一六四四年且
引致滿州人得以入據中國；（註七十一）張氏亦有參與其事。
他或許就是在明清交替的動盪時局中，偶然得獲此圖。（註七
十二）他卒於一六五五年，在前一段跋還未書成之前。然而張
家與這幅畫最有關連的是張應甲（號先三）。張應甲定必是張
若麒之子，其印記在畫上亦可數見。一六六三年，他對名鑑賞
家吳其貞展示此圖，吳氏後將此事記下。（註七十二a）

　　曹溶（一六一三至一六八五）在仕途上的際遇，和張若麒
並無大差別。下面的跋出自其手，文筆頗爲雅緻：（註七十

三）

> 世人解重元末四家，不解推重松雪，絕不足恠，不過胸
> 中無書耳。余見松雪畫至夥，絢爛天眞，各極其緻。此
> 爲公謹作圖，用筆尤遒古，殆以公謹精鑑別，有意分
> 《雲煙過眼》（註七十四）中一位耶。卷藏金沙舊家，
> （註七十五）今歸膠州張先三。鵲華兩山有靈，故使主人
> 涉江千里，攫取此卷還其鄉也。曹溶題於雙谿舟中。
> （註七十六）

　　然而在山東並未寄存多久，這幅畫很快又落入他人手中。
第一個是非常著名的收藏家宋犖（一六三四至一七一三），
（註七十七）他以鑑賞家的身份在許多畫蹟上蓋了不少印章，
故名於世。然而《鵲華秋色圖》上卻無任何宋犖的印記。不
久，畫卷輾轉爲康熙朝中一名滿族宰相所獲，後再傳與其子納
蘭性德（一六五五至一六八五）。納蘭性德雖然早逝，但曾擢
進士，不但仕途得意，而且還是一位知名的文學家。（註七十
八）他和項元汴的趣味相同，只在畫上散置印記，而不題跋。
從他那裏，這幅畫大概落入著名的鑑賞家梁清標（一六二〇至
一六九二）之手。也許梁氏既與康熙皇帝交誼甚篤，遂將此圖
獻歸御府收藏。以善畫人像名於康熙一朝的禹之鼎（一六四七
至一七〇五），在《鵲華秋色圖》仍爲梁清標所藏時，或已入
御府以後，作了一幀臨本。而其時著有數冊有趣目錄的名鑑賞
家高士奇，亦曾題跋，敘述這幅畫的歷史。（註七十九）十八
世紀有名的畫家高鳳翰（一六八三至一七四七）也作了一首
詩，重述這段史實。（註八十）

　　由於乾隆皇帝對這幅畫特別感到興趣，故這幅畫的歷史並

沒有因入御府而中止。如上文所述，這位皇帝以大字在畫上標出畫題，繫以無數的御印，而且跋題凡九則，把畫面和題跋部份的空白地方都差不多填滿了。這幅畫的全部印記、題跋，從這一期開始，才得載於御藏目錄《石渠寶笈》（一七四五年完成）的初編中。（註八十一）和乾隆皇帝在其他畫蹟上所題的跋不同，《鵲華秋色圖》的跋，不但顯示出這位君主對這幅畫如何珍視，而且更成為其歷史上一段有趣的插曲。根據這些跋，我們知道乾隆在一七四八年巡狩山東，目觀鵲華二山，因而憶起趙孟頫這幅畫蹟。（註八十二）他對此地景色和趙孟頫的畫藝既非常嘆賞，即命侍從飛騎往北京御府，取來畫卷；遂能以畫蹟和眼前的風景互加印證。（註八十三）他發現到二者同樣雄偉壯觀。在比較中，他修正了趙孟頫的一點錯誤。在其自題中，趙氏謂鵲山在華不注山以東，但兩相對證之下，乾隆卻發現鵲山在華不注山以西。

這段小插曲以後，加上乾隆對此圖珍愛，和各畫家所製的臨本等，其時一定使《鵲華秋色圖》在畫家和鑑賞家的圈子裏，成為一段傳奇。事實上，趙孟頫所畫的兩座山，在文學傳統上，可以遠溯至唐代詩人李白（七〇一至七六二）詠鵲山的一首詩。（註八十四）王惲（一二二七至一三〇四）和趙孟頫是同時代人。一二八四年他遊經此地時寫道：「濟南山水可遊觀者甚富，而華峰濼源為之冠。」（註八十五）十八世紀御藏目錄的編纂人之一阮元，常在其筆記中論及這幅畫的事蹟。（註八十六）總括來說，二山在山東歷城一帶，就其地域志云：十八世紀，「鵲華秋色」早已成為此地名勝，一般旅客都不願錯過的；而且更觸發文人雅士題詠詩詞，鑑賞家則記事評論。這些人中有阮元、高鳳翰和全祖望。（註八十七）

這篇頗長的討論，顯示出從畫外證據方面，我們可以很完整地追溯到這幅畫蹟自趙孟頫題識，一直到今日珍藏於台北故宮博物院其間的歷史。（註八十八）《鵲華秋色圖》所享的聲譽顯而易見，很少中國畫蹟像它一樣有完整的記錄可考；且這幅畫不但與元代有名學者如虞集、楊載、張雨和歐陽玄等有關，亦與後來著名的收藏家如錢溥、文徵明、項元汴、董其昌、梁清標及納蘭性德等有牽連。就年代次序來說，其歷史亦頗合理，並無嚴重的出入。至於紙質、織錦、印章、題跋和裝裱等證據，亦很可信，絕無瑕疵。凡此種種因素，從中國傳統的鑑賞學著眼，都證實了這幅畫是趙孟頫的真蹟。

這篇畫外證據的詳細審查，雖是我們鑑定《鵲華秋色圖》是這位元代畫家的可信作品時，不可缺少的步驟，但我們仍須記著這些畫外證據的用途也有一定的限度。在中國繪畫史上，好事家常巧妙地偽造、變換、臨摹真蹟；剪割重列印章，題跋等事，屢見不鮮。（註八十九）就是在這幅畫，元人題的兩段跋語，亦為明代鑑賞家抄下，插入畫中。雖則很幸運地，抄錄者註明了這兩跋的全部資料。這兩段跋語本身，可作《鵲華秋色圖》可靠性的最佳證據，因為狡獪的偽造家必然把虞集和張雨的跋當作他們的原作，而不令作為抄本的。無論如何這些記錄只可用作佐證。我們還要做的是審視畫內的證據，即畫中各方面的風格，看看《鵲華秋色圖》作為一幅元初畫蹟，能佔怎樣的地位。

不過在研究畫風上，這些印章和題跋順序地給我們提供極重要的端倪。因為除了這幅畫明顯的傳奇性事蹟外，這些證據使我們明瞭歷代畫家和鑑賞家對這幅畫及其作畫者的各種見解。他們常把這幅畫和王維、董源的作品連在一起，不斷申說

畫中的古意，又提及山頂著以「青綠」之色，更企圖通過趙孟頫的書法來論此畫。這些都是我們要轉移方向，深入研究《鵲華秋色圖》風格的主要原因。我們若要鑑定和瞭解這幅畫蹟在歷史上的重要地位，必須把這些線索和風格特色聯繫起來，作為基本的入手門徑。

肆、《鵲華秋色圖》與王維《輞川圖》

除了顧及表現方法、美感和文獻記錄等外，我們心中會立刻興起一些問題：何以見得這幅畫蹟是元初的作品？這幅畫蹟中是否有些特色只能在這時期才找得到，而別的時期卻沒有？為要找到更確切的答案，風格分析的範圍，特別是有關歷史方面，必定要推得更廣。我們若從中國畫風格的歷史事實看這幅畫蹟，或許可以更準確地指出《鵲華秋色圖》自成一家的因素。

前文所論各種美的因子都有其本身的歷史淵源，這些因子合起來看，常呈現出風格的來蹤去跡，清楚得令人驚詫。《鵲華秋色圖》可說是其中一例。這幅設色，據真景而成的畫，特重「青綠」之色，畫中分為數節的結構，忽大忽小的景物等，在風格上，都似以唐代山水為楷模。就在前揭的題跋，其中數則同認為《鵲華秋色圖》的風格源於唐代或八世紀時的畫家王維。這見解至為重要。我們須知這是趙孟頫的摯友楊載首先提出來的，繼之者有年輕一點的范梈，他和這位畫家是同一時代的人。三百年後，陳繼儒、董其昌二人重申此說，其在中國畫史上的根深蒂固，可以想見。是以，我們要清楚明白《鵲華秋色圖》作為一幅元畫的重要性，就必須在中國繪畫方面，研究一下王維的畫風。

王維（六九九至七五九）逐漸登上中國美術傳統峰巔的情形，已是人所共知。（註九十）在有浪漫色彩和奢華的明皇統治期間，他在長安的朝廷中任高官，亦是名重當代的詩人。他曾在宦海中浮沉，漸漸養成了隱士的性格，潛心於佛理。但在繪畫方面，當時的評畫家並不把他看作第一流的畫家。唐末，朱景玄在評論畫人時，把他列入第二等的「妙」品中。（註九十一）另一位九世紀中期的畫史家張彥遠，對他的作品也不特別感到興趣。（註九十二）自唐迄宋，在重要的畫史記錄中，很少畫家被認為師法王維的畫風。（註九十三）

北宋末期，由於文人成立了各種關於繪畫的理論，（註九十四）人們對美感的看法隨之而改變，而這位詩人畫家此時才得嶄露頭角，為人所重。一〇六〇年，這新理論的領導人蘇東坡，在長安以西的開元寺中看到王維畫的一些壁畫後，很受這位唐代畫家的畫藝感染。他以王維和當時聲名較盛的吳道子相比，寫下了這句名言：「吾觀二子，皆神俊。又於維也，斂衽無間言。」（註九十五）由於這新的評價，王維開始得以在中國山水畫中享有崇高的地位，直至後代不衰。

蘇東坡對王維作新的評價，無可否認，主因之一是王維畫中具有一種特質。我們不妨細味一下張彥遠這段記載：

> 王維……工畫山水，體涉今古……原野簇成，遠樹過於
> 樸拙，復務細巧，翻更失真。（註九十六）

這段文字明顯地表示唐時的畫，以「細巧」為準則，而王維卻不善於此，反之，他以「簇成」、「樸拙」勝，而這種風格在張彥遠的眼中，卻是「體涉今古」。隨著文人畫的興起，人們在衡量一幅畫的高下時，逐漸排斥力求精細的「形似」，而以

表現自由為新的標準。這一轉變，使人們從設色畫轉愛水墨畫，重表現過於技巧，求簡去繁。（註九十七）

王維雖聲譽鵲起，但其時並沒有任何文人畫家隨其畫風。不論是從畫竹、線條或是米氏畫風來說，文同、李龍眠、米芾和蘇東坡都各有其獨特的風格。王維的風格就是對十一世紀末的畫家們，已像是距離甚遠。舉例而言，米芾在《畫史》中，提及王維只有兩點：一是善畫雪景；二是關於山莊輞川的畫蹟。根據米氏，當時差不多所有的雪景畫都已為人（錯誤地）認作是王維或其門人所畫的。米芾對王維的新興趣，在元人對這位唐代畫家的看法上，有決定性的影響力。（註九十八）

南宋時，畫院牢牢地控制著繪畫的法則，朝廷的畫師對文人畫派都不屑一顧。反之，在北方金人統治下，文人畫卻能繼續下去。雖然並無任何金人畫家被認為是王維的繼承者，但北方畫家多師法文同及米芾，（註九十九）這一現象大概使王維的聲名，持續不衰。前文提到趙孟頫在元初始與中國北方接觸，由此給了他繪畫上一個新的方向。

趙孟頫對王維感到興趣，除了友人的跋證明外，他自己的評語也可為證。其中有一段是這樣寫的：

> 王摩詰能詩更能畫，詩人聖而畫入神。自魏晉及唐幾三百年，惟君獨振，至是畫家蹊逕，陶鎔洗刷，無復餘蘊矣。（註一〇〇）

這種對王維的新評價，使他差不多成為許多元代畫家的模範。其時不少題跋都推許王維為達到高超境地的典範。舉例來說，黃公望為其友曹知白的《群峰雪霽圖》題的跋謂：「此圖……有摩詰之遺韻。」（註一〇一）另一例是元末史家陶宗儀給王

蒙題的一首詩，其中有：

> 黃鶴山中夙著聲，丹青文學有師承。
> 前身直是王摩詰，佳句還宗杜少陵。（註一○二）

元代對王維的新興趣，大概是當時畫評中文人理論吸引力的必然結果。所有的評畫家和畫史家對他推崇備至，特別是提到他在山水中的地位。這些元代評畫家中，有些評論唐代畫家時，常附合《宣和畫譜》的意見，但他們更改了這本宋代畫錄不少的觀念，在此便可見到元人的新態度。舉例來說，湯垕的《畫鑑》是一本有關元代文人理論的論著，其中一段提到山水畫的地方，是根據《宣和畫譜》的山水敘論。但《畫鑑》改變了各時期重要畫家的排列次序，表現出元人新的見解。《宣和畫譜》這本目錄中，提到有名的山水畫大師如下：

> 至唐有李思訓、盧鴻、王維、張璪輩，五代有荊浩、關同，是皆不獨畫造其妙，而人品甚高，若不可及者。至本朝李成一出，雖師法荊浩而擅出藍之譽，數子之法遂亦掃地無餘。如范寬、郭熙、王詵之流，固已各自名家，而皆得其一本，不足以窺其奧也……。（註一○三）

但在湯垕的書中，整個見解都大為改觀：

> 如六朝至唐初，畫者雖多，筆法位置，深得古意。王維、張璪、畢宏、鄭虔之輩出，深造其理。五代荊、關，又別出新意，一洗前習。迨于宋朝，董元、范寬、李成，三家鼎立，前無古人，後無來者，山水之法始備。三家之下，亦有入室弟子二三人，終不逮也。（註

（一〇四）

　　值得注意的是宋代目錄中，唐代名家以李思訓為首，而王維是其中之一，但元代的作者卻把王維冠於唐代各畫家之先，且一點也沒提到李思訓。元代這種不同的見解，顯示出王維在元代畫家和評畫家的心目中，是如何的重要。

　　由於這種新見解，王維對元代繪畫影響很大。對元代畫家來說，他們既深信文人對繪畫的理論最為正確，王維遂成為一個理想的畫家。他所以對整個元代有無比的吸引力，就是由於在遇到政治劇變時，抱著佛家與世無爭，及時引退的態度；在晚年時退出政治生涯，回村莊歸隱。對於那些面對同樣政治局勢的元代畫家，王維給了他們新的啟示和鼓舞。所以跋文的作者自然把《鵲華秋色圖》和王維的作品相較。王維著名的《輞川圖》也是一幅真景的畫蹟，畫的是其山莊四周的景色，這山莊位於藍田附近，距京師長安不遠。他們特別指出趙孟頫的《鵲華秋色圖》源自王維此圖，而且可以與之媲美。

　　《輞川圖》卷在中國畫史上是最有名的畫蹟之一，人們一提起王維，便會說到這幅畫。自唐至元，差不多所有的評畫家提起這幅畫時，便肅然起敬。（註一〇五）其時大概有不少的臨本存在。我們確知北宋畫家郭忠恕曾臨過此圖。（註一〇六）在文學作品中，這幅畫曾是元初中國北方儒家最有影響力的學者劉因（一二四九至一二九三）一篇文章的主題，他自稱在一二七三年得見此畫。（註一〇七）由於劉氏是北方人，且一生居住北方，所以如果我們認為他所說的《輞川圖》是真蹟的話，這幅畫其時便是在北方了。元初的官員王惲為一部份燕京御藏珍品編有畫目，其中亦載有《輞川圖》，或至少是這幅名

圖7-3 唐 王維 輞川圖 卷 由郭忠恕臨本之一六一七年刻本翻印

畫的臨本。（註一〇八）在這部目錄的序言中，作者謂蒙古人
在一二七六年攻陷杭州後，把南宋宮中大部份的藝術品運往燕
京，成為世祖忽必烈新御府藏品的一部份。但由於劉因在一二
七三年已見此圖，即在御藏品還未增加的前三年，所以此圖必
定不是從杭州運到燕京的畫蹟之一，而是早已為燕京的御府收
藏。無論如何，在元初期間，這幅橫卷的真蹟或是臨本，或通
過文學記載，似已聞名於中國全境，因此啟發了趙孟頫，更使
在他畫蹟上題跋的友人產生二畫相類的意識。遺憾的是，王維
這幅橫卷的原本今已不可得見。不過，從兩方面看，此畫的聲
譽至今仍持續不衰：一是在後世所有畫史論著中，此圖仍為世
所推崇；二是各代都有這幅畫的臨本。（註一〇九）其中一六
一七年的石刻本，是根據北宋郭忠恕的臨本（圖7-3）製成

的。這個石刻本似能給我們一個唐代畫風比較可靠的跡象。（註一一○）我們可把這幅橫卷和趙孟頫的《鵲華秋色圖》作一比較。

從風格的原則著眼，這兩幅畫卷都有很多相似的地方。首先，從各種跡象看，王維的畫，一如趙孟頫的畫，是更直接寫實地把輞川一帶的風景畫出來。雖則這幅畫的內容和篇幅有點屬於全景，而《鵲華秋色圖》僅是短小的橫卷，一眼便把整幅畫面收入眼底；但二者都能給人一種身臨其地的感覺。二圖既以清楚明確為重，故所畫的地點和一景一物，對見過當地真景的人來說，立即便認得出來。換句話說，二者都是忠實和直接的畫蹟，目的在把畫家所見的自然景象表達給觀畫的人。這就是二圖所共有的真實感。

二圖所用達到這寫實目的方法甚多。為要清楚辨認起見，

畫者企圖把某些特別的景物、山巒、屋宇、果園、樹叢或其他
東西隔開來，王維的畫用的就是此法，畫中一連串的母題，如
輞川莊、華子岡、孟城坳，都在其四周景物中顯得特別誇大。
趙孟頫以差不多同樣的手法，使鵲、華二山顯得特出，如利用
二山濃鬱的「青綠」色及其多姿多彩的外形，更特別把二山與
背景隔絕。其次，這兩位畫家都用不一致的比例來畫景物。這
一點在王維的畫中比較易見。趙孟頫的畫在前文已討論過。王
維畫中的景物較趙孟頫的更形忽大忽小。他的山巒和屋宇、樹
木、人物相比，顯得非常細小。事實上，這種畫法大概就是典
型的唐代畫風，所有景物的比例都以其在畫中的重要性而定。
趙孟頫運用比例的手法雖較為巧妙，但與唐代畫風的一般法則
仍然是一致的。

　　二畫處理空間遠近的方法，亦有很多相同點。二者都現出
一種使地面微向前傾的趨勢，給觀畫者一個有利的地位看清全
景。地平面一步步地從近一直伸展到遠方。《輞川圖》中的從
近至遠的進展，是以起伏的山巒表出，這些山層把我們的視線
從近處引到遠山；《鵲華秋色圖》則以平地及汀渚表出，從前
景直通到地平線。兩位畫家為要保存清楚分明的遠近，都沒法
確保某一高度的景物，不致重疊在更高的景物上面。由於這個
原因，他們把前景一些樹木的高度縮小。遠在王維畫卷下緣大
部份的樹，和趙孟頫畫卷左面的柳樹，都可看到這奇特的手
法。為了同樣的理由，畫者在從近至遠到某一程度時，便立刻
封蔽了後面的景色。王維把山巒一重重地疊起，而趙孟頫則置
二山於地平線的兩端。

　　二圖都以題字來標明不同的地域，由此可見畫者力求真實
的目的。王維當然效法前人，在每一景物或地方之上加上名

稱；趙孟頫則用較巧妙的方法，在畫上的題字中，道出這幅畫的目的，並標出地名。他寫題款的地方，也和整個畫面的構圖有關，這是元代的一種新發展。

二人畫樹的方法互相比較之下，我們可看到很有趣的一點。在兩幅畫中，一般樹木都很矮小，畫者在樹幹下了很大的工夫，又隨己意排列樹叢，喜畫種類不同的樹。趙孟頫畫中很多類型的樹，如楊柳、稚松、禿樹，在王維的畫中亦可看到，雖然這些樹在唐畫中比較普遍化，而在元畫中卻顯得較為獨特。另一相同的地方是樹的排列和位置。王維畫樹，位於主要地方的畫得比較細緻，種類也容易辨認，而遠處的樹則常作松林。趙孟頫仍然採用這種設計，他把一列稚松靠近鵲華二山，在近景及中景則畫了種類紛繁的樹木。唐代另一標準的畫法，在《輞川圖》中可以一見的，就是樹木散聚，集一、二或三棵為一叢。趙孟頫雖更進一步在畫的中央畫很多種類不同的樹，但這或多或少的佈置也是沿用這種方法。同樣地，在畫茅舍時，王維和趙孟頫二人都在屋的四周畫了樹木，更藉著大部份筆直的樹和一般平的房屋的對比，及一成不變的茅舍和林林總總的樹木，使畫面更為生動有趣。

這兩幅畫所共有的重要特色，就是畫面分數段組合而成。由於這是中國藝術品中年代久遠的畫法，所以在這幅唐代作品中當然十分明顯。《輞川圖》中，每一節都有其重心點，或是屋廬、或是果園、或是竹叢。片段與片段之間，通常都由一蠻高聳的山分隔開來。所以這結構是由分段組成的，而不是完全統一的。趙孟頫在畫中，正如前文已指出，為要打破分段組合所造成的刻板氣氛，力求得到更大的統一效果，對構圖雖稍加改良，但其中三部份的分隔仍甚顯明。

從這些比較論點，王維和趙孟頫所共守的畫法，顯而易見。更正確點，由於二人之間隔了幾個世紀，趙孟頫在畫中以力求師法王維的畫法。至少這在前揭《鵲華秋色圖》的跋中，已得到證明。加以風格上的比較，就更能確立這種關係。（註一一一）

我們如果把《鵲華秋色圖》和《輞川圖》作一比較，便可在二者的相同點中，看出趙孟頫所以復興唐體的基本動機，那麼我們也可以在其相異的地方，辨別唐代和元初的畫風。因為就是有了這許多相似的地方，我們也絕不會把《鵲華秋色圖》當作一幅唐畫的。是以我們只要分析一下二者的不同點，便可解決這幀作品是否真能表現元人作風的問題。

前文已略論及一些不同的地方。二人所用的片段結構，其實手法各異。《輞川圖》中，每一節是一個明確的區分，而本身有點像是「空間的單位」，與其他各節完全脫離。這些單位的整個次序，在本質上完全是附屬性的，就好像把唐以前大部份畫蹟中間插入的文字除去（如顧愷之的《女史箴圖》），然後把每段畫面砌在一起一樣。但結果仍缺少了真的畫面融和氣氛。反過來看，正如上文已分析過，《鵲華秋色圖》這幅短小的橫卷，雖可分為三部份，但實際上在美感方面，本應作為一幅獨立統一的畫看。

差不多就像一首音樂作品一樣，橫卷中保持著一種順序，甚至戲劇性的發展。這種技巧在元代這樣後期的時代是典型的。畫中分段的結構只是表面性的；和交響曲的三篇樂章、或戲劇中的三幕劇無大分別。《鵲華秋色圖》中的三節片段是緊密組織中的份子。在這些片段中，有一個遠——近——遠的移動；若從另一構圖看，畫中的發展順序，由山峰聳現於樹巔的

片段，進至一節有樹無山的片段，繼至最後的片段，其中的樹木、房舍、人物、家畜和山崗，全都顯得調和。在這方面，《鵲華秋色圖》中所表現的感情和意境都十分和諧一致。

《鵲華秋色圖》中景物的比例雖然並不一致，例如人物、漁舟和樹木之間的關係，但這大小不一的比例並不十分顯明，至少比《輞川圖》的不一致成份要少些。我們感到唐畫中某些景物的比例較其他的為大，所費工力較多，是由於畫者要表示他認為這些景物較為重要和有意義；但在《鵲華秋色圖》中，畫者之所以不顧正常的比例，則是為求達畫中更完美的統一調和的氣氛。前者強調自己的見解，後者則畫出意味深長的畫面。

再者，《輞川圖》中，每一景物，不論是房屋、樹木、果園或山，差不多都能獨立存在，整幅畫是由很多獨立的母題湊合而成。但正如上文已指出，《鵲華秋色圖》的母題都由整個結構支配著，就和戲劇或樂章一樣，雖然仍各保有其獨立性，但卻全部緊結在一起。

王維畫中著重實物，趙孟頫的畫則虛與實相稱。這是二圖間最主要的不同地方，反映出兩種時代畫風。由於這原因，這位唐代畫家認為畫中必須塞滿了一塊塊石、一棵棵樹、一所所房屋，直至畫面上的空間都差不多被填滿。對一位認為繪畫只需把自然景物直接地描畫出來的畫家，這是必然的畫法。而他的畫自然是以實物構成的。反過來看，趙孟頫這幅畫則從畫面構圖著手，為此，他省去不需要的細節，以實和虛平衡畫面的布局，從這些地方可見出他高度的選擇手法。

總括來說，這兩幀作品的不同點顯示出，《鵲華秋色圖》雖有一些明確回復唐體某種風格的地方，然而卻不是唐代的作

品。這幅畫有另一套的理論，另一種看法和表現，更有另一種心理展望的方式。元畫的基本原則就隱藏在其中。元代的山水畫所共有的因素是：畫家企圖再捕捉到唐代及北宋的神韻畫出更自然合理的比例，更為從近至遠的連續描寫；根據對自然的觀察使畫蹟更有實感；和表現出更親切的感情，更連貫的意境和詩意。趙孟頫在畫中嘗試消除刻板的分段結構，介入一種逐步自近至遠的微妙統一感，畫出複雜，紛繁，種類變化萬端的感覺，採用更放逸的筆法。在這些畫法中加入了其時代的精神。我們從這幅畫的唐代風格和元代重要特徵的綜合，才可看到畫者傑出的才華。

伍、《鵲華秋色圖》與北宋山水卷傳統

作為一幅畫蹟，《鵲華秋色圖》站在山水卷的偉大傳統的中流，而畫卷是中國藝術性表現最獨一無二的方式。在上文的討論中，我們以趙孟頫的畫蹟和王維《輞川圖》的臨本比較過。然而這幅唐代橫卷和趙孟頫師法唐體的嘗試，其間相距達五百年之久。在這段時間裏，這種體制的畫已經過多次的變革。趙孟頫摒棄南宋傳統、重法他認為是高古的唐體，為要徹底瞭解他這個動機，我們列出一些卷軸作為例子，藉以研究這種體制在宋代發展情形。（註一一二）

雖然傳為前代畫家的卷軸，今日仍存世的為數不少，但毫無疑問，亦無瑕疵的不朽作品卻寥寥無幾。不過近年來，一部份的卷軸已由一些學者加以研究，亦有一些因考古發掘得以見諸世人。這些畫蹟對我們確定卷軸發展的過程，有很大的幫助。其中有些在某種情況下可直接和《鵲華秋色圖》作一比較。在這方面，我們要討論的有三幅畫蹟。

第一幅橫卷是《江山雪霽圖》（圖7-4），絹本。前在天津時，為中國收藏家羅振玉所藏，今則藏於京都的小川廣己氏。像大部份其他雪景圖，這幅畫也是傳為王維畫的。不過這一推論似乎只在十七世紀初期才開始的。畫上兩跋，一是董其昌題的，另一是其友人，亦是這幅畫當時的物主馮宮庶題的。文中都說這幅畫，正如很多中國名畫的典型背景，是很偶然地被「發現」到的。畫上既無署名題款，所以畫主和董其昌這位鑑賞家的跋，就成了唯一的證明。根據當時一般人的見解，以為這幅卷軸既是一幅古畫，同時又是雪景，所以必是南宗山水的開山祖王維的作品無疑。另一幅同樣性質的畫，題為《長江積雪圖》，以前也是羅振玉所藏，今在火奴魯魯美術館（The Honoluln Academy of Art），近來米澤嘉圃教授在研究這幅畫的一篇論文中，主張藏於小川廣己氏的畫蹟是一幅可能是根據唐代而臨真蹟的第二副本，至於原來這幅真蹟是否是王維所畫，卻不可得知。所謂「第二副本」，其意是北宋時有人摹寫過原畫，而藏於小川廣己氏的畫可能是這幅摹本的臨本。雖然他認為那幅《長江積雪圖》是屬於明中葉文徵明一派的作品，但並沒有斷定藏於小川廣己氏的畫屬於何時，只說可能比那明中葉

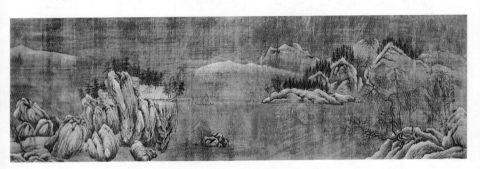

圖7-4　北宋人臨唐人原作　江山雪霽　卷　日本京都小川廣己收藏

的臨本稍早。（註一一三）從風格特色看，小川廣己氏的橫卷可以看作是北宋末人臨摹唐代雪景的一幅畫蹟，亦可算是米芾提及其時傳為王維典型作品的一幅。由於畫中有著古雅的氣質，這幅卷軸似反映出一幅唐代真蹟的形象；然而同時，畫中煙雲變幻，常用渲染的技巧，這些都是明顯的北宋畫風跡象。無論如何，這幅畫若不是北宋人仿唐代雪景的作品，便是這幅北宋畫非常相似的臨本了，而二者都能反映出其時的風格。這既是一幅含有濃厚北宋畫風的橫卷，我們大可以之作為一個例子。這幅畫或許是北宋不甚知名的畫家臨摹唐畫的一幅作品；這種情形就和傳為王維所作的山水論著類似，這些論著若說是成於北宋，反較為恰當。（註一一四）

這幅橫卷畫的是狹長的河景；一片寧靜的河水，背後是連綿的遠山，其中一些清晰可見，另一些則隱約為雲霧所掩。畫卷開首，近景即有一堆石塊或是隆突的土岸，給觀畫者開出一個起點，投入畫中。在這裏，叢生的樹木作為指引線，導我們的目光到對岸的山巒。這些山一步步地往遠方移動。與此同時，中景的一葉小舟及近景的石塊把我們帶回前面的近景。就在這裏，近景聳見了一塊突兀大石，其陡峭的形狀和隱伏的動力，一變上節景色中的和平寧靜氣氛和動作。石堆之上是一小方平地，上蓋樓房，四圍有樹。這島形巨石漸漸轉為狹長的平地，我們的視線再次被引到對岸的另一山巒，而山下似有村莊。這系山巒開始漸遠的，另一座挺立的山立即出現。山腳小徑直通小橋，把我們領到一處清幽的境地，這裏瀑泉一簾，把來自迷濛背景的水流瀉下，和河水匯合。畫卷到此便告終止。

既是一幅可能是北宋人仿唐真蹟的作品，這幅畫顯出了兩個時期的風格，有時二者各自分明，有時卻融為一體。《輞川

圖》在這方面可作為一個很有趣的比較。這兩幅橫軸雖然都似是北宋人仿唐的臨本，但《輞川圖》是石刻，且相傳以郭忠恕的臨本為據，看來更像是忠實地從一幅唐畫構圖臨摹出來；而《江山雪霽圖》看來則像是一幅根據唐代真蹟而成的作品，但已為畫者隨意刪削。由於這原因，兩幅畫之間的歧異非常顯明，表現出兩個時代的風格。

在處理遠近的方面，變化頗大。《輞川圖》中的處理是從近景一步步的有次序的直移到遠山；《江山雪霽圖》則有很清楚的三步深入空間的進展，表出獨立的近景、中景和遠景。這在卷首部份尤為顯著，猶如依著非常刻板的公式而形成。近景長了各種高大的樹木。中景的樹特別矮小，以松為最多，大都是生於山丘之上。然而我們轉移到背景時，遠山都是禿然無樹。雖然為了變化畫面，畫者偶或省去其中一二景，但這三景分明獨立，在整幅畫中都是一樣。緊接卷首部份之後，我們在由石塊而小舟而遠山、這深入的程序中，便可看到畫者直接運用這個設計。但其後是平頂的大石盤據著整條河，更把中景和遠景遮蔽。其後當這大石逐漸轉小，成為一小段有樹的平地時，先是遠山，跟著中景也開始重現。從遠近畫法所含的新邏輯感和這種遠近發展的變化所含的戲劇性進展來看，這種構圖似乎到了北宋，才新成立。

同樣地，小川廣己氏所藏的畫，亦有很多其他的風格是由《輞川圖》蛻變而來。畫中仍然保有《輞川圖》中把景物遠近的層次、愈遠愈高的佈置法，差不多全沒有重疊的成份。不過這種畫法在這幅畫中已運用十分純熟，以致我們簡直毫不察覺。但這張畫雖以這種佈置法為構圖原則，其中不免有例外的地方。舉例來說，如中景的山就較遠山為高。不過畫中大部份

依照這種層次的排列。我們在《輞川圖》中看到用遠方山巒作為屏障，遮蔽水平線的手法；這幅畫也運用得同樣巧妙。整個山系變化起伏，以致我們渾然不覺其遮蔽地平線的屏障作用。

在處理單獨的景物時，我們看到二圖間有更密切的關連，這也是《江山雪霽圖》在這方面寫法唐體的跡象，畫石塊用粗略的輪廓，再加一些內線和暈染，而形成了一堆有凹凸感的假山石；石上散佈幾點墨，用來代表生在上面的植物。這些都使人聯想到王維畫中的畫法。畫中的樹只有數種，全都是從想像中畫成，並無真樹為憑。這和《輞川圖》中刻板的畫法一樣。凡此種種都使這幅畫產生一點古意。然而這些形式雖是因襲而來，但畫中景物的佈置，卻顯出不同的地方。王維畫中過份擠迫的現象，在這裏變為密疏兩種境地的巧妙均衡。一片水色和雲霧，與堅實的石堆和山巒，便有互相交替的作用。再者，《輞川圖》中每節都有誇大其中某一景物，以作重點的手法，而後一圖中，物體的比例已更為統一，雖然以我們科學的眼光，仍未能算十分準確，但至少卻屬於較自然了。

最重要的改變在於整幅畫的構圖。唐畫中的分段結構雖仍隱若可見，如中央略有些樓房的巨石，差不多把畫卷分為兩部份；但全卷已不再襲用《輞川圖》的刻板分段法。取而代之的是一連串微妙的變化，使整幅畫如一闋音樂作品那樣有韻律和戲劇性。卷首最先同引入近、中、遠三景，從近漸遠，從右到左。然後藉著小舟和近石，整個發展的方向又再折回危石突立的近景。這近景逐漸縮小之時，遠山亦漸出現，而此時卷尾的中景隨之接替為主題。這裏的變化，從高山一轉而至清秀的瀑泉。整幅畫中雖然間有稍微斜向的動力，但原則上，直線和橫線還是最主要的結構，而所有景物都和畫面平行。這些因素看

來雖然簡單，但有助於達成畫中和諧的氣氛。

如果我們可以把這兩幅畫蹟看作是唐代及北宋山水傳統的代表作，那麼《江山雪霽圖》雖有古雅的氣質，但其中的新風格卻很明顯。首先宋畫之理開始瀰漫全景。無論遠近距離、樹叢石堆、一般的比例和順序的發展這種種畫法，都有一定不變的原則。其次，從具有更戲劇性的形式來看，它不但打破了刻板的分段結構，更造成一種詩的韻律；畫面的發展過程亦因而更為調和。凡此種種都使這幅畫帶有一種調和想像的新感覺，而這點就是宋畫的特徵。（註一一五）

和《鵲華秋色圖》相比，藏於小川廣己氏的畫也有很多重要的相同點。二圖之間或多或少都共有這些基本的畫法：如微向前傾的地面、實物和水的平衡、前景種類不同的樹和中景清一色的松樹間的明確分隔、以直線和橫線為主的結構，以及畫中戲劇性的發展過程。從圖像學來說，兩幅畫都有用皴筆畫成的石塊，標準的樹木種類，特別是那些顯著的松樹，有故事性的林木中房屋，及水邊的魚網等。由於《江山雪霽圖》被公認為是摹自唐人真蹟，這兩幅畫的相同點顯出趙孟頫回復唐代畫法的企圖，換句話說，亦顯示二者都是出自同一風格和圖像淵源。

然而作為一幅元畫，《鵲華秋色圖》無意中洩露了某種程度的折衷方法。從正面把畫面嚴格分為三段和個別處理景物的比例來看，趙孟頫顯示出自己切望能直接重法唐體，這在這幅畫和王維畫中的關係，便可看見。然而同時，由於他生活在十三世紀的末期，故其復古的意念仍為所處時代所影響。首先，他就避開了唐畫中對實物極端的重視，轉向實與虛的均衡；這特徵在《江山雪霽圖》中已可看到，但在南宋的山水畫中就更

為顯明。同樣地，他雖然企圖模擬唐代畫樹的方法，但在種類、數目及繁複方面遠遠過之。再其次，他以地平線襯托鵲、華二山，徹底擺脫前人習用山巒作為遠景的屏障的畫法，凡此種種，都可見出《鵲華秋色圖》是趙孟頫綜合其南宋背景及其欲得唐畫風格而成的例子。

　　第二幅能反映出宋畫次一步合理發展的畫蹟是一幅長的橫軸，題為《瀟湘臥遊圖》，前人傳為李龍眠的作品，今藏於東京國立博物館（圖7-5）。（註一一六）畫長約十三英呎，從近到遠，畫的都是山巒、江湖。如果《江山雪霽圖》看來好像是一幅仿唐作品的北宋畫蹟，那麼從畫中的山巒、樹形及層次井然的戲劇性發展看，這幅畫則像是屬於北宋的時代。作為一幅巨大的全景畫，所畫的山巒、江湖直伸展到遠方，故這幅畫的細節反不若全面的效果耐人尋味。畫中的處理方法都很合理，不若小川畫那麼刻板，且表現方法亦顯得更為自然。近景、中景、遠景有時連接，有時分開。雖然遠處的山仍帶有屏障的作用，但這些山已被推得更遠，成為合理的背景，已不若前人畫中的遠山那麼明顯地作為背景的屏障了。小川畫雖有依稀的煙雲，景物的基本畫法卻仍是採用直線。但在這幅畫中，我們可以看到筆法的運用，範圍更廣：如描畫房屋、小舟和人物，則

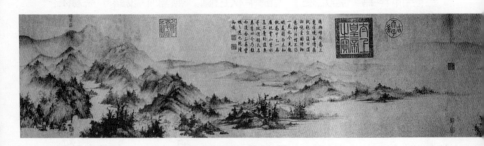

圖7-5　北宋末期　瀟湘臥遊　卷　日本東京國立博物館

用細筆；畫樹用粗筆；畫山時用更粗筆，差不多已是渲染的方法。結果整幅畫都籠罩著很柔和的氣氛，恰能抓著河上的煙霧和氣息。如果《江山雪霽圖》可以看作是一幅具有王維畫風的北宋作品，那麼《瀟湘臥遊圖》由其筆法和渲染都應屬於北宋和南宋過渡時期看，雖大概成於十二世紀，但卻似是一幅與董源畫風（註一一七）有關更典型的江南山水畫。

然而這幅畫中仍有很多源自《江山雪霽圖》風格的地方，這些地方把二者連在一起，成為同一時代的作品。整幅橫卷中的戲劇性結構，重視整個效果，而不重細節的地方，重複母題以創造韻律、虛與實的均衡、以及直線和橫線的調和，這一切都是北宋畫風的跡象。

我們不難看出趙孟頫在畫《鵲華秋色圖》時，大概曾受一些如《瀟湘臥遊圖》這類性質的畫卷的影響。一片無際的汀渚、陸地和河水間的均衡、V字型的構圖，這些都像給趙孟頫的畫傳襲了。一條小溪從近景蜿蜒流過兩旁的高山大石，直至遠景。這細節在《輞川圖》、《瀟湘臥遊圖》和《鵲華秋色圖》這幾幅橫卷都可看到，是把後者和前兩幅畫連在一起的因素。不過南宋初年的一些風格雖仍存在，這位元代的畫家卻立意避開南宋的作風。他在山水畫中設色，摒棄煙雲的氣氛，用皴筆代替渲染，以及他重於畫出高山、樹木、房屋等細節而不計較全部的效果，在露出他和唐代的密切關係，而與南宋反無關涉。

第三幅可以用來和《鵲華秋色圖》比較的畫蹟，是一幅近年才發現的壁畫，題為《疏林晚照》，畫於道長馮道真墓中的北牆。這個墓塚位於山西大同附近的山邊，建於一二六五年（圖7-6）。（註一一八）其時山西雖已為蒙古人佔據，然而中

圖7-6　元　疏林夕照　1265年　山西大同馮道真墓壁畫

國北方仍存著北宋畫風，卻使這幅畫蹟反映出北宋和元初的風格。這幅畫對於我們的研究特別重要，因為畫的右側不但有標題，而且似是直接從一幅畫卷傳寫到壁上的。這幅畫雖比趙孟頫的畫卷要大三倍（270×91公分），但其實亦只是把一幅卷放大，以適合牆壁的面積而已。

全畫構圖大致上可分為兩半：左面的風景，主要是起伏的山巒，把一座較大的山圍在中央。近景的村莊有樹叢房屋，這些山就聳現於村莊之上。那座主山，巍峨地矗立於整個村莊之上，墨色比四周的山濃，使我們不期然想起今在台北故宮博物院范寬所畫《溪山行旅》中的名山。畫的右面風景，又自迥然不同。近景村莊以外，是連綿千里的空曠景色，村莊之上是一列矮山，襯著煙霧和河水的背景，河上泛著兩葉輕舟。再遠一點，我們在畫的右上角還可看到另一列山系，直伸展到遠方。

從風格上看，這幅畫奇怪地雜揉了兩種傳統，一是范寬一脈的北宋畫風，這從左半可見；右半側反映出一種南宋初的畫風。這兩種畫風介於上文論述過的《瀟湘臥遊圖》和夏珪的風

格之間。畫者受范寬的薰陶顯而易見；假使直接的啟發不是來自這位大師，也必是來自北宋末的某位畫家。畫中高山的主客觀念便已說明這點。用煙霧來分隔前景和背景的畫法也是從宋代承襲來的。畫的左部沒有中景，可見畫者仍遵守著北宋大部份畫風的法則。群山仍然形成一幅屏障，遮蔽了地平線，而其他景物都因中間高山的雄偉氣勢變為次要。同時純與畫面平行的正面佈置和直橫線為主的結構。也很容易看得出來。

反過來看，畫的右面好像被一種南宋初的畫法所支配。這裏的畫面很清楚地分為三景，中景是渺茫的空間，或差不多全是空白；這是南宋風格的標準構圖。雖然中景矮小的山巒和馬遠、夏珪二人畫蹟中常用的公式不大相同，但一般的概念卻顯然仍在。事實上，我們若以波士頓博物館所藏夏珪的《風雨歸舟圖》（圖7-7）（註一一九）來作一比較，便可以看到二者在構圖上的關係。除了畫中三景外，在直橫線的結構中出現了一線斜向的動力，畫者加意描繪前景的景物（特別是樹木）作為表達感情的工具，以及中景全作煙霧或空白，這些風格都很清楚表現了出來。和這幅壁畫比較，夏珪的作品似乎代表了演變過程的後期，這演變最先在大同壁畫上出現，可說是北宋末和南宋初過渡時期的餘影。我們在這幅壁畫中會留意到前景的景物並未十分引人注意、煙霧籠罩的範圍並未盡量擴張，而斜向的佈置亦只隱若潛伏。這種畫法和《瀟湘臥遊圖》的略似。

在這方面，這幅壁畫有一點值得我們特別注意，就是其中的筆法。若與夏珪用筆的方法相比，這裏明顯地有幾點不同的地方。夏珪用的筆鋒很粗，用來畫「大斧劈」和遠山的渲染技巧，這些筆法在南宋著稱一時。但我們看看壁畫的筆法，便會發覺絕不相同。山面畫的不是「大斧劈」而是皺紋。這種皺紋

就顯示這幅畫仍和北宋有關。山頂上有更多墨點用來象徵遠處
樹木。近景方面，畫者比較著意畫出細微的地方，以分辨出各
種各類的樹木。然而夏珪的畫和壁畫雖各有不相同之處，二者
的筆法卻仍有很相似的地方。這幅元初畫蹟的筆法雖不像夏珪
那樣廣大，但在處理樹木和房屋上表現靈活，而且其中一些遠
山也有運用渲染的技巧。

　　這幅一二六五年的畫大概是十三世紀中期中國北方典型的
畫蹟。北方人既尚折衷的精神，他們先受金人統治，一二三〇

圖7-7　南宋　夏珪　風雨歸舟　冊頁　美國波士頓美術館

年以後又轉落於蒙古人手中，在繪畫時遂趨於師法北宋和南宋的風格。然而從金人畫史所載，北方畫的基本結構皆源自北宋，其時在山水畫方面很多人都法米氏畫風，在竹方面則師文同。與此同時，北方各地並非全然不知南方的輝煌發展。北方儒學受十二到十三世紀南方理學家的影響很大，從這種學術情形便可得到證明。（註一二○）馮道真墓中的壁畫，風格上的基本畫法屬於北宋末年，但筆法卻與南宋的作品接近。從這一脈思路看，這幅壁畫似與藏於京都高桐院李唐的兩幅山水畫技巧相近。這兩幅山水畫都具有南宋初的畫法。（註一二一）

從以上所討論各點看，這幅畫奇怪地雜揉了兩個傳統，卻仍未能將二者融合為一。畫面兩半的對比太明顯，以致不調和。一面是高遠的例子，另一面則畫出平遠。（註一二二）我們在畫的右半好像從高往下俯瞰，但在左半卻要從下往上仰望。一面著重煙霧的氣氛，另一面卻表出一群既強又碩的實物。明顯地，這幅折衷性的畫是由一個當地畫家所畫的。有趣的是，據掘墓的人說，這幅畫和道長在大同附近家鄉的景色完全一樣。（註一二三）然而無論畫中的景物和真景如何相似，風格上的結構卻反映出這幅畫確是淵源自北宋末南宋初。

趙孟頫一二九六年的畫蹟，雖與這幅壁畫相距只有三十多年，但與之比較，卻有顯著的不同。這位南方畫家似乎對范寬冠絕古今的畫風不大感到興趣。把兩種風格混淆在一起也與他的興趣不投。最明顯的是筆法的運用。趙孟頫用各種的細筆來畫出不同的效果；但這幅前三十年的作品筆力之放逸，有時使其中一些細節，例如大點子等，不能達到畫者心目中的效果。明顯地，趙孟頫努力要師法前人的模範，而不仿效北宋末的畫風。

不過，從歷史上說，當這位南方畫家在一二八六年至一二九五年間遊歷中國北部時，像這幅墓中壁畫的畫蹟一定非常普遍。是以我們再細察這幅作品時，當有更大的收穫。無疑地，其中有些風格在某方面確能把這兩幅山水畫連在一起。山石的皴筆、山頭的墨點、樹叢的種類、這些畫法都像傳到《鵲華秋色圖》中。在構圖上，畫在微向前傾的平面，表現空間所用「愈遠愈高」的畫法和直橫線的結構，都是二圖所共有的。然而在《鵲華秋色圖》中，這些相似的畫法並非最顯著的特徵。

從這些畫的比較，作為自北宋至元初繪畫發展過程的認識，我們可以更清楚地看到趙孟頫這幅畫在歷史上的地位。由於他對元代以前的中國畫都有認識，所以這幀作品自然而然有某種折衷的思想，這是說，唐代、北宋、甚至南宋的某些因素，促成了建立個人的風格。明顯地，趙孟頫的目的並不止是繼續他那時的北方畫那麼簡單，而是往更古遠的唐代探求新的啟示。在這探索中，他摒棄夏珪和其他院體畫家的南宋畫風，且在某一限度內，甚至不顧如藏於日本的《瀟湘臥遊圖》長卷和一二六五年的墓壁畫一類北宋末的畫風，而藉著自己個性的傾向，把握住唐代作風的精華，而達到一個融合古今的新結晶。

陸、《鵲華秋色圖》與《水村圖》

趙孟頫要在過去探尋新的風格，來解救當時藝術的窒塞空氣的決心，我們細察他另一幅比《鵲華秋色圖》稍後完成的山水畫，亦可看到。在很多傳為這位元代大師的山水畫蹟，其中一幅比其他的特出，在神韻或風格上，都和這幅一二九六年的畫蹟最為相似。這是另一幅短卷，題為《水村圖》（圖7-8）。

（註一二四）從畫外證據來看，《水村圖》的歷史，即使不過於《鵲華秋色圖》，也至少與之同樣重要。（註一二五）這一卷是紙本，和《鵲華秋色圖》長度相若，但不著色，全用水墨；畫上有畫者親題兩款，俱屬佳作。第一題包括兩部份：題籤在畫的右上角，畫者的署名、印記、一三○二年的日期及為友人錢德鈞作的題字在左下角。趙孟頫以小楷最負盛名，像在《鵲華秋色卷》一樣，這些都是用近於小楷的字體寫的。不過在這裏，字跡較圓潤，筆意更弛縱，可見他在書法上的成就。款末的印和《鵲華秋色圖》中的一模一樣。但在這幅橫卷中，他所用的印章不止一個，另外還加上「松雪齋」這個長方的直印，標出他書齋的名。（註一二六）次題在第二側之左，字體較大：

> 後一月，德鈞持此圖見示，則已裝成軸矣。一時信手塗抹，乃過辱珍重如此，極令人慚愧。

　　和周密一樣，錢德鈞也是一位文人，且是南宋末的一名官吏。蒙古人統一中國後，他自願從一切活動中退隱。一如那位「齊人」，他並非江南人，而是來自淮水一帶。宋亡後，他在吳（蘇州）定居，與其摯友、元代翰林學士陸行直為鄰。陸行直在分湖畔本有別業，又為其友另築一所。錢德鈞遂在這裏蟄居了十餘年，日以詩書為伴。（註一二七）據錢德鈞為這幅畫題的詩跋，趙孟頫在一三○二年為他畫成這幅顯然是虛構的畫。然而錢氏在一三一四年移居友人為他蓋的別莊時，卻發覺整個湖景竟然和趙孟頫畫中的景色相同，（註一二八）這真是天衣無縫的巧合了。趙孟頫這幅畫蹟因此可看作是江南典型的風景。

圖7-8　元　趙孟頫　水村圖　1302年　卷　北京故宮

　　就畫外證據看，這幅畫蹟是所有傳為趙孟頫的作品中資料最多的一幅。只是元人的跋已有五十則左右，其中包括畫主錢德鈞的三段跋語，內容述及這幅畫的背景，並以之與其別業比較。其他跋中，有畫者之弟趙孟籲的跋，另一段是吳興八俊之一的姚式所題，而趙孟頫也是八俊一員。（註一二九）這幅畫在未入乾隆皇帝御府之前，曾落在文徵明之手，文氏且加以臨摹。後為董其昌所獲。（註一三〇）和《鵲華秋色圖》一樣，這幅畫在所有重要的目錄，從十七世紀初的《清河書畫舫》到十八世紀中葉的《石渠寶笈》初編都有記載。（註一三一）畫中的印章雖比較少，但仍可見出其中許多收藏家亦曾是《鵲華秋色圖》的畫主。這些人包括了王世懋、項元汴、張應甲、納蘭性德和乾隆皇帝。（註一三二）從文獻上來看，《水村圖》和《鵲華秋色圖》都可作為趙孟頫最有佐證的可靠作品。

　　在風格上，前者和後者在多方面都很相像。畫中的題材都是一樣：一片湖澤景色，襯著群山的背景，充滿了濃厚的真實感。雖然《水村圖》或許如前文所述，是屬虛構的作品，但趙

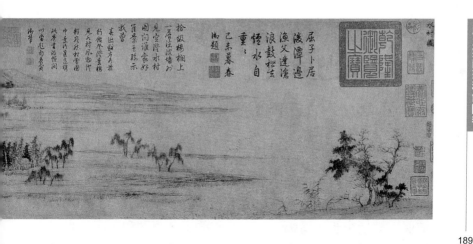

189

孟頫熟識江南湖區一帶的景色，他在作畫時，必有賴於此。畫中仍然保留了分段的結構，不過已大不顯著；從近景逐步進至遠景的次序仍在，主要的景物亦不大互相重疊。很多景物在二圖中都一再重現，如：散佈在沼澤的楊柳、遠山腳下的稚松、近景茂密繁雜的叢木、疏落的簡樸農舍、小舟漁網、蘆葦蓬生的汀渚、皴點的群山等。一如《鵲華秋色圖》，這幅卷軸也顯出畫者同樣深感到自然景物的種類不同和繁複，然而欲能在所有景物外形中，藉著抽象的直線和橫線，造成同樣有條不紊的次序。這些都是用同樣放逸自然的筆法畫成，表達出他個人的詩意和內心的感情。在所有傳為趙孟頫的山水畫中，這兩幅畫可以代表他這一個最獨創時期的特徵，也是趙孟頫個人風格的明顯跡象。

然而二圖雖有這些相同的地方，《水村圖》卻顯示出趙孟頫自一二九六年完成《鵲華秋色圖》到作此畫這六年間顯著不同的畫藝。他這時已放棄色彩，只用水墨。他的筆力愈趨雄厚放逸，顯出他是一位能多方面運筆的大師。他很巧妙地置近景於右方，遠山於左方，這樣就消除了明顯的分段結構。更顯著

的是，景物的一般比例已更正確；從近景進至遠景的過程亦較
為平順，這是由於視界大大擴展的緣故，使地面看來不太前
傾。最重要的是《鵲華秋色圖》中幾個主要母題的分離獨立，
在《水村圖》中，已由次要的山巒、林木、房舍、輕舟等結合
成的全體一致效果取而代之。雖然據趙孟頫的題字，這幅畫可
能代表他較自由放逸的意體，而《鵲華秋色圖》則代表他較形
式化的古雅風格；但這兩幅畫的整個觀念和風格結構是如此迥
異，故從其中便可見出他畫藝上從一個階段到另一階段的合理
進展。總括來說，這幅一三〇二年的畫蹟更調和，而且表現出
一種更微妙的詩意。畫中雖有真實感，但仍不失為一幅理想的
山水畫，隱含著畫者想從塵囂喧鬧的世界遁入另一個和平寧靜
境地的願望。這幅畫可說是趙孟頫畫藝的新結晶。

　　這兩幅畫之間，《鵲華秋色圖》的特徵是：顯著的分段結
構、平衡到差不多是對稱的佈置、繁多而又各自獨立的母題、
鮮明色彩的運用、縮小高山的比例、誇大樹木和房舍等。和王
維的《輞川圖》比較起來，這些特徵似乎和唐代的山水畫法有
關。但《水村圖》中的特徵，如：母題及情境的融和合一、給
予所有景物一個合理的比例、擺脫對稱的佈置、從設色轉為水
墨山水等；好像使這幅畫和前論《江山雪霽圖》、《瀟湘臥遊
圖》所顯示的宋代畫風連在一起，從其風格的演變，我們可以
看到趙孟頫的新方向。

　　無疑地，像《鵲華秋色圖》一樣，《水村圖》中的元跋，
不少也舉出王維和《輞川圖》，作為趙孟頫靈感的主要淵源。
（註一三三）和前一幅橫卷不同，這幅王維的畫常被題跋的人
用來和江南的風景比較，特別是近蘇州名勝太湖一帶的分湖。
這幅畫從地理上看，似乎很矛盾，因為王維居住在長安一帶，

不在江南。但我們若把整個問題就歷史事實而論，這幅畫便變得非常合理了。王維雖然遠在北方的長安一帶作官，但在元代的文人畫家心目中，卻成為詩境山水的開山祖。趙孟頫在過去歷代搜尋新啟示的時候，就是為了這原因對他發生極大的興趣。然而，正如前文所述，王維的畫風在元代已變得很遙遠，對於年輕的畫家一定已成為差不多是不可企及的理想；但在繪畫的意義上，其畫風逐漸併入江南的傳統，因而把後者在元畫中提升到最重要的地位。

在趙孟頫這兩幅山水畫的關係中，也可得見元畫的演變過程。前文已論述過趙孟頫曾受唐和宋的影響。基本上，《鵲華秋色圖》的風格理論是因唐畫的啟發而來。我們在這幅畫中認為是可能的宋代風格，如同樣的母題、瀰漫畫面的意境、著重於直橫線的佈置、分段的結構和近中遠三景的清楚劃分，都在《水村圖》中出現。事實上，以上其中的一些風格因素，特別是瀰漫的意境和分明的三景，都似能顯示出趙孟頫從唐代轉移到北宋畫風。若和《江山雪霽圖》、《瀟湘臥遊圖》相比，《水村圖》在風格原則上顯出了一些承襲的地方。這三幅畫都表示出三景的分明、特出的意境、以細節組成一個集中的效果、尤重直橫線的佈置、合理的比例和戲劇性發展等。是以，我們可以作一結論，就是在許多文人題跋上，雖仍以《水村圖》和《輞川圖》連在一起，然而趙孟頫在畫中似乎已離開了比較典型的王維畫風，轉向可作為江南一派有關的北宋畫風，這種畫風已在《瀟湘臥遊圖》中表明。

不過，和《鵲華秋色圖》一樣，《水村圖》確是一幅元初的作品。這幅畫和以上提及的兩幅北宋畫相比，更顯示出一些不同的地方。在遠近的處理方面，從近景移往遠景的過程，比

北宋更平順合理。我們可以跟著一條想像的小徑，從畫右下角近景的樹叢開始，越過中景的村落，隨著沼澤曲行，到達遠山，最後從右至左，繞著山腳而行，直至左面的大山。一般來說，這幅畫和《鵲華秋色圖》一樣，也湊合整幅畫的全部景物為一個連續不斷、有次序的戲劇性般構成的發展，不過這發展在這裏比較明白易見。這大概就是典型的元代特徵。然而《水村圖》最能代表元代的標記卻是畫中的筆法，由於受了文人畫的影響，這種放逸、揮灑自如的筆勢，已遠離北宋純是作描繪和處理實物的筆法。這時在近乎一種乾筆中，每一線條都顯出各自的獨特性，因而造成了更具個性的筆意。和《鵲華秋色圖》相比，這些筆法顯出一種更放逸縱橫的性質。每一線條都更分明，每一點略為變大。與此同時，山巒、樹木和其他景物都好像消除了一二九六年那幅畫蹟中景物頗明顯的「古意」。特別是前景的樹叢和中景的柳樹，都有一股強烈生長的氣息，確定了整幅畫的風格和意境。筆法雖然放逸，但並未因誇耀書法的功力而忽略了表現的作用。（註一三四）

《水村圖》中除了主要的北宋影響外，我們還可以看到一點南宋山水畫的法則。雖然構圖仍以直橫線為主，但主要景物已斜行排列，便已十分明顯。從右面近景的樹叢起，止於左面的山。這條斜角線在北宋的《江山雪霽圖》中便已隱約存在，但在這裏卻帶有和南宋特別有關的新意義。這一點在畫中對近樹和遠山的強調，而把中間的景物，置於低調這例已可得見。我們只要把一些公認的南宋作品細察一下，如在波士頓博物館夏珪畫的一幅冊頁，題為《風雨歸舟圖》，便可看到這種關聯。（註一三五）在這方面，趙孟頫這幅畫可以和元畫中如曹知白作於一三五〇年的《群山雪霽圖》（圖7-9）相較；曹知白

畫中雖明顯地企圖回復北宋體，但其斜角線和特別強調近景樹叢等，仍然保留了一些南宋的痕跡。（註一三六）我們可以作這樣的結論：作為一個元初的畫家，趙孟頫回顧以往中國畫的整個傳統。在他個人的進展中，他表現出能集唐代、北宋、南宋的畫風，達成一個最後的融合結晶，給他所處時代的中國山水畫另闢蹊徑。這就是他最主要的貢獻。

然而趙孟頫就是真的效法了南宋，他自己大概並不十分覺得有這一回事。和他同時的人，都知道他努力師法唐體。在政治上，他有很多理由要擺脫南宋朝廷所崇尚的風格。不過他在早年或甚至中年一定觀賞過不少南宋的作品，而且也許還學過南宋的畫風。所以，正如我們在《鵲華秋色圖》所見，在回復王維的堅決努力之後，他好像原在《水村圖》中，轉而把所有前代的種種繪畫傳統溶混成一爐。

不過畫中就是有南宋的成份，其作用也是不大。綜合來看，趙孟頫這幅畫成為他在宋元間政治劇變之後為中國繪畫尋求新的方向、摒棄南宋畫風這一奮鬥的重要證據。一二九六年的《鵲華秋色圖》是他斷然脫離南宋、堅決回復唐代的標記。就是在一三〇二年完成的《水村圖》中，雖然可見到一點南宋的成份，但畫中基本的表現方法卻大大不同。我們再次以夏珪的《風雨歸舟圖》作比較，便可看到《水村圖》在差不多所有主要的觀點上，完全與前代相違。在構圖上，雖然二圖都依著三景分明的方法，但這幅元畫卻不追隨前人在中景保留空白的風尚，而畫了一大片沼澤作為重心。和這幅圓扇畫不同，《水村圖》雖然強調了右面的樹叢和左面的山，但並沒有企圖以近景的樹叢作為主題。反之，這幅畫的興趣中心，不在畫中的任何一部份，而是湖邊村莊的全景。在遠近的描繪方面，趙孟頫

圖7-9　元　曹知白　群峰雪霽　1350年　軸　台北故宮

著重於連續的、差不多沒有中斷的自近而遠的描寫，而夏珪則幾乎全部留空中景。另一點重要分別就是筆法。夏珪畫遠山用渲染法；趙孟頫則用源自北宋的皴。渲染是南宋技巧中重要的一部份，但趙孟頫絕少用到。反之，他幾乎全以乾筆畫的線條為主。夏珪的表現方式，常用淋漓水墨的色調變化；趙孟頫則靠線條多方面的運用。在線條和外形上，夏珪用的筆法，人們稱為「大斧劈」，而趙孟頫則用「披麻皴」。

夏珪另一幅最可信的傑作，是今藏於台北故宮博物院的《溪山清遠圖》。（註一三七）這幅作品和《水村圖》有同為橫卷，同為紙本，同樣的用墨多於設色。我們把二圖放在一起，便會發現趙孟頫一樣脫離差不多凡屬南宋的風格。這幅南宋作品中，有一個差不多連綿不絕，層次有序的動力，被各種斜角、突變所支配。與此相對，《水村圖》表現出一片安寧靜止的風景，由形式上平衡和有條理的，以橫線為主，而插以短小的直線為輔，而又本身完整的構圖所支配。它擺脫了長卷中對虛無和雲煙的濃厚興味，而以可觸可見的實物為主。夏珪的山形突崛，用「大斧劈」的筆法畫出嶙峋突兀的尖角；趙孟頫的山比較重形式，用「披麻皴」的線條表現了較自然和較圓的形態。夏珪的樹通常是高大秀緻，枝幹虯屈奇特；但趙孟頫的樹則是矮小挺直，和自然的樹完全相似。所以在風格上，《水村圖》和《鵲華秋色圖》都表現出趙孟頫對抗南宋畫法的意志。

從這樣的看法，我們便容易明白趙孟頫的偉大成就。他重新體驗過自晉唐到他那時代中國繪畫的整個發展後，最後藉著回復王維畫風為名，創立了能表現詩意及個人內心感情的新江南山水畫風。趙孟頫並不是一個專事模仿的畫家，因此他重法唐體只是一個新的綜合。一個類似義大利文藝復興時代的古典

195

主義。可幸的是,元代統治者因為對藝術不感興趣,所以不但從沒有設立畫院,而且不去干預畫家們的發展。有了這種自由,而本身又是儒者,趙孟頫接受了人文畫的理論,從中回復王維和北宋的畫風,藉此重新形成他個人繪畫的進展。在他以前,文人畫從來都被看作理論高於畫風,現在有了他的綜合,元初時遂成立了文人山水畫的確定風格,把唐代和北宋的傳統從顯示宇宙間充滿的磅礴大氣,一變而為江南山水畫中表現出個人對自然的感情。這好像是王維的詩,終於變成了畫。

從這發展中,趙孟頫為後代的畫家開闢了新的途徑,特別是元末的山水四大家,和明代的吳派;更為三百年後董其昌的畫論定下基礎。在這方面,我們可以看到比趙孟頫年輕一輩的黃公望,其畫藝差不多就是趙孟頫影響下的直接產物。他的

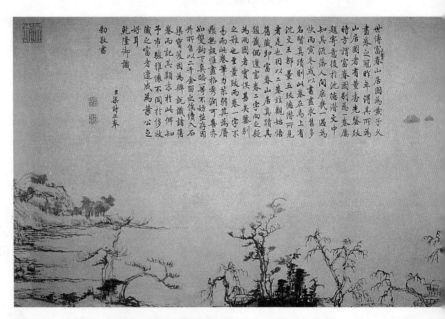

圖7-10 元 黃公望 富春山居 卷 台北故宮

《富春山居圖》（圖7-10）（註一三八）雖是一幀頗長的橫卷，但其中的結構，亦只是把這位元初大師的新方法延長而已。畫面既不是由分段組成，也不是一段段加上的。像趙孟頫的作品一樣，其中顯出的戲劇性的結構，在卷終之前，達到高潮。在筆法上，黃公望雖然比趙孟頫更放逸，更自然，而且更具情感，但他也是受了後者所開闢的途徑的影響。同樣地，吳鎮的畫藝，正如在他的《洞庭漁隱圖》（圖7-11）（註一三九）可見，亦似直接或間接從趙孟頫而來，雖然掛軸和橫卷所引起的問題不同，但畫中由近景到遠景構圖的逐步發展、為求得一個更戲劇化，而非平衡的從近至遠的發展所佈置的景物、直橫線的一般結構、以及暢順、自然，雖仍帶有寫景作用的筆法；都表現出是源自趙孟頫《水村圖》中的畫風，以倪瓚來說，在

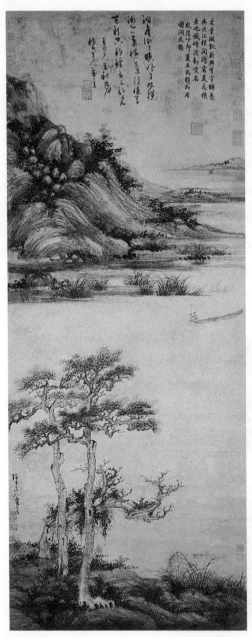

圖7-11　元　吳鎮　洞庭漁隱　1341年　軸　台北故宮

《容膝齋圖》（圖7-12）（註一四○）中，也反映出和吳鎮畫中同樣的理論，雖則這些理論不是以完全相同的形式表達出來。倪瓚之傾向貞潔單純，以及他頗乾的筆法，表現出他個人的風格。但他所追隨的方向和畫法亦是受了趙孟頫的影響。

　　從這方面觀察，趙孟頫在歷史上的重要性顯而易見。對於很多江南一帶鬱鬱不得志的畫家和文士，趙孟頫的發現必定成為一個啟示。對於他們，這個新的發現變成了一個新的表現方式，即可一面緬懷中國傳統的輝煌成就，另一方面亦可表達其個人的志趣、夢想和見解。趙孟頫的不朽就在其中。

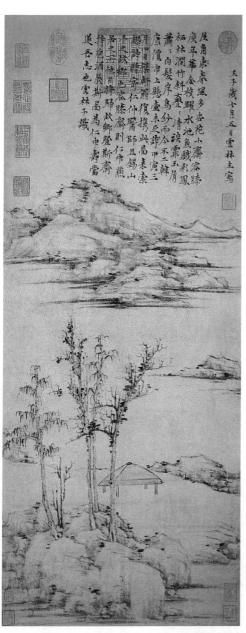

圖7-12 元 倪瓚 容膝齋 1372年 軸 台北故宮

柒、《鵲華秋色圖》與董源傳統

《鵲華秋色圖》中所有的元跋，都好像一致以趙孟頫的繪畫源自唐，而非宋代；但晚明的評畫家如陳繼儒和董其昌卻指出唐和北宋畫風是趙孟頫的來源，這是值得注意的一點。這見解所根據的理由甚為複雜，但從我們以上所論，也可解釋其中一二。在《水村圖》中，至少可找到一個元代和明代見解的聯繫點，因為有些跋雖仍指出王維是趙孟頫這幅畫的根源，但至少有一個元代的作者舉出五代至北宋的董源。不過，這個關係直到明代才漸較普遍的為人們所提及。

明代的評畫家把趙孟頫和董源連在一起時，在《鵲華秋色圖》

中一定看到一些很特別的地方。他們的見解必以某些風格為根據；同時要有一種藝術的基礎。但在這一切之內，隱伏了明人對美術史的觀念，特別是董其昌一派的見解。不過，我們在徹底討論這點之前，應先研究一下董源的畫藝。

董源和王維一樣，也是很晚才得到人的瞭解。（註一四一）五代時，他在南唐的首都建康（南京），作后苑副使，遠離黃河流域，故在大部份北宋的美術史論者中，只是一個模糊的人物。事實上，他並未被人看作是山水畫的宗匠。舉例來說，在郭若虛的《圖畫見聞誌》中，北宋山水畫的三大派別分別列出李成、關同和范寬。（註一四二）在同書中，有一段關於董源的有趣敘述：

> 善畫山水，水墨類王維，著色如李思訓。兼工畫牛虎，肉肌豐混，毛毳輕浮，具足精神，脫略凡格。有滄湖山水，著色山水，春澤放牛，牛虎等圖傳於世。（註一四三）

這段關於董源的描述頗為奇特，反映出十一世紀後半期人們對他的看法，特別是在一個北方作者的眼中。

像王維一樣，董源之被人擁為重要的畫家，是北宋後期文人畫運動的結果。舉例來說，米芾是最先對這位畫家作新評價的人之一：

> 董源平淡天真，唐無此品，在畢宏上。（註一四四）近世神品，格高無與比也。峰巒出沒，雲霧顯晦，不裝巧趣，皆得天真。嵐色郁蒼，枝幹勁挺，咸有生意。溪橋漁浦，洲渚掩映，一片江南也。（註一四五）

事實上，除了僧巨然是董源在南京最早的弟子，在記錄上米芾及其子米友仁，同被稱為畫山水最先師法他的人。大概就在這個時候，徽宗御藏的目錄《宣和畫譜》也對董源有新評價，尤著重他的山水畫：

> 大抵元所畫山水，下筆雄偉，有嶄絕崢嶸之勢，重巒絕壁，使人觀而壯之，故於龍亦然。又作《鍾馗氏》，尤具思致，然畫家止以著色山水譽之，謂景物富麗，宛然有李思訓風格。今考元所畫信然。蓋當時著色山水未多，能傚思訓者亦少也，故特以此得名於時。至其出自胸臆，寫山水江湖，風雨溪谷，峰巒晦明，林霏煙雲，與夫千岩萬壑，重汀絕岸，使覽者得之，真若寓目於其處也。（註一四六）

十一世紀末，知識廣闊的沈括，在他的《夢溪筆談》中，寫下了關於這位畫家最具啟示性的一段：

> 江南中主時，有北苑使董源，善畫，尤工秋嵐遠景，多寫江南真山，不為奇峭之筆。其後建業，僧巨然祖述源法，皆臻妙理。大體源及巨然畫筆，皆宜遠觀，其用筆甚草草。近視之幾不類物象，遠觀則景物粲然，幽情遠思，如覩異境。如源畫《落照圖》，近視無功，遠觀村落，杳然深遠，悉是晚景遠峰之頂，宛有反照之色，此妙處也。（註一四七）

在所有這些對這位五代至北宋畫家作品的讚賞中，我們不難發現到他們常特別舉出其山水畫中的一種特質：江湖、溪谷、重汀絕岸，都是用粗筆畫成，宜於遠觀，同時表現出很強

烈的真實感。事實上，這些特質，也和他們在王維的作品見到
的大同小異。不過在這裏表現的程度更為濃厚而已。毫無疑
問，由於文人畫家被同樣的風格所吸引，故董源得以在後來畫
史上嶄露頭角。

董源在元代最後被提升為山水畫的宗祖。元代評畫家和文
人畫的代表人物湯垕，對董源的讚賞不遺餘力：

『董源天眞爛漫，平淡多姿，唐無此品，在畢宏上。』此
米元章議論。唐畫山水，至宋始備，如元又在諸公之
上。（註一四八）

事實上，中國的山水畫到北宋的三大宗師時已達到高峰。湯垕
把董源尊為其中一人。關同所佔的地位因之遂為董源所取代。

宋畫家山水超絕唐世者，李成、范寬、董源三人而已。
嘗評之：董源得山之神氣，李成得山之體貌，范寬得山
之骨法；故三家照耀古今，為百代師法。（註一四九）

這位作者在其論著中曾作另一同樣的見解，我們在論王維
時，已引述過。（註一五〇）另一位元代美術史家夏文彥在論
述到這三位畫家時，所下的類似評語，也許亦是以這個見解為
據。（註一五一）除此以外，黃公望在〈寫山水訣〉中，一開
始便下這樣的評語：

近代作畫，多宗董源、李成二家，筆法、樹石各不相
似，學者當盡心焉。（註一五二）

這種種見解都顯示出在元代，董源漸漸把關同、范寬和李
成擠開，成為山水畫中最具影響力的畫家，至元末，無可否

認，他已成為所有著名畫家所取法的最大宗師。（註一五三）

　　元末畫家從宗法其他宗師轉到仿效董源，這一轉變，顯然有些地理上的原因。早期的名家大多數都是北方人，在黃河一帶任官。范寬善畫懸崖峭壁；李成則以畫平原景色和寒林著稱。董源在長江流域的建康任事，只有他能在南方山水的江湖沼澤中，描繪到雲霧和四時的更迭。因此他漸被公認為江南風景的一流畫家。值得注意的是，十一世紀後期的北方作者中，如郭若虛和郭熙，對他似乎不大推崇，但和南方比較有關連的，如米芾和沈括，則對他的畫藝仰慕不已。（註一五四）對於大部份都是南方人的元代畫家來說，董源的畫風最是宜於取法的新方向。

　　下一步應做的事，自然就是看看董源的作品，是否和《鵲華秋色圖》有直接的關係。遺憾的是我們所處的地位，並不如在研究王維時那麼有利，現存傳為這位江南畫家的作品頗為分歧，以致不能給我們任何實據，來形成一個關於其畫風的肯切概念。（註一五五）不過，在傳為他的作品中，有三幅畫似顯出和趙孟頫的畫蹟有若干關連。第一幀是題為《瀟湘圖》的橫卷（圖7-13）。（註一五六）這幅畫有董其昌書於一五九九年及一六○五年的二段跋語作為鑑定。和他同時的王鐸在一首詩中也讚賞不置。從畫上的半印「司印」來說，這幅畫至少是元代以前所作，而流傳到元代的畫。（註一五七）這幅短卷是絹本，水墨及設色，畫的景色，前景蘆葦蓬生，背景山巒起伏，都和《鵲華秋色圖》相似，二者顯然有相當的關係，然而這張《瀟湘圖》，原來都似乎是一張長卷的尾段，因為另一張長卷題為董源《夏景山口待渡圖》（圖7-14），現長約十餘尺，而其末尾一段，卻大半與《瀟湘圖》相同，由此可見二畫有直接的關

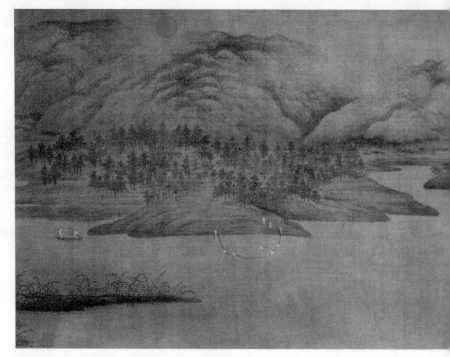

圖7-13　五代　董源　瀟湘圖　卷　北京故宮

係。二者相比較之下，可以見到《瀟湘圖》或許是二者之較古
的一卷，凡山巒、樹木、沙洲、蘆葦、人物等，都似較實而重
刻劃，但是《夏景山口待渡圖》卻和趙孟頫的《鵲華秋色》，
有許多更相似的地方，最顯著的是一排柳樹，和《鵲華秋色》
中的，簡直是完全相似，而在整個構圖上，《夏景山口待渡》
以遠山為背景，而中段則集中近景的群樹，也與《鵲華秋色》
的大概佈置相同，其他如蘆葦的散佈，以及注重橫的沙洲與直
的樹木的對比等，二畫都有許多相似之處。從這來看，如果能
夠證明這二張畫成於元初之前，趙孟頫之受了這兩張傳為董源
畫卷影響而作他的《鵲華秋色圖》，似乎是極有可能的。

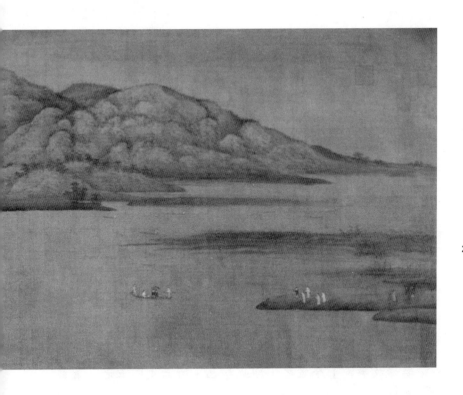

　　在周密的《雲煙過眼錄》所載趙孟頫在一二九五年自燕京所帶回的畫中，有一張董源的畫，其中所載如下：

　　董源《河伯娶婦》一卷，長丈四五，山水絕佳，乃著色
　　小人物，今歸莊肅，與余向見董源所作《弄虎故實》略
　　同。（周密，《雲煙過眼錄》，《藝術叢編》，台北：世
　　界書局，一九七五，第一集，第十七冊，《書畫錄》
　　上，頁八十九）

其後，清康熙時的姚際恆，在其《好古堂書畫記》也有記載：

　　董北苑《瀟湘圖》大卷。高一尺五寸，長五尺許，縑素

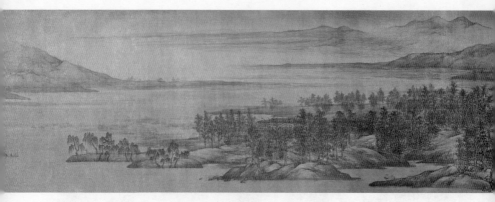

圖7-14　（傳）五代　董源　夏景山口待渡圖　卷　遼寧省博物館

完好。作大江疊巘，深林稠木，含煙蓄雨之狀，備極奇
觀。前作著色小人物，江濱巨野之地，樂工數人奏樂，
擁二妹及侍女一，舟將抵岸，舟中坐紅衣人，上張蓋，
及群從環列。嘗見《雲煙過眼錄》云：「趙松雪所藏，
有董源山水一卷，長丈四五，絕佳，乃著色小人物，如
娶婦故事。」今案之，即此卷也，所云丈四五者，蓋截
其後多矣。明董思白得此卷，始定爲《瀟湘圖》。跋中
云：「卷有文壽承題，董北苑字失其半，不知何圖也。
既展之，即定爲《瀟湘圖》，蓋《宣和畫譜》所載，而以
選詩爲境。所謂『洞庭張樂地，瀟湘帝子遊』耳。」觀
思翁此語，因知周草窗未喻此，故以爲娶婦故事。壽承
所題，亦必相訟以爲田家娶婦圖。思翁勘出，不欲道
破，以彰前人之短，故云字失其半。其鑑賞既精，而盛
德又若此可敬也。惜其未曾印合草窗之書。其爲吳興所
藏，歷傳爲娶婦的故事，及爲後人裁割大半，均未之知
耳，此卷思翁篤愛，每十年一題，三十年凡三題之。
（姚際恆，《好古堂書畫記》，《藝術叢編》，台北：世界

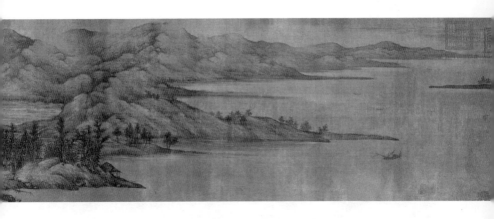

書局，一九七五，第一集，十七冊，卷上，頁九）

　　由此而言，趙孟頫在一二九五年所帶回吳興的畫中，就有一張董源的畫。當時大概完好，也許和今日之《夏景山口待渡圖》一樣長，但後來則為後人割去大半，僅餘最後一小段，這就是董其昌認為的《瀟湘圖》，直傳到現在，仍保持這張畫，由此我們可以說趙孟頫的《鵲華秋色圖》，一定有受了這樣的一張畫的影響的。然而奇怪的是，如果《瀟湘圖》就是趙孟頫所帶回南方的河伯娶婦卷的話，《鵲華秋色》卻似受《夏景山口待渡圖》的影響較多。目前這張夏景圖，有柯九思天歷三年（一三三〇）的跋，而虞集在其《道園學古錄》中，也有一首詩係為此卷而作（卷廿一，一九四頁），故也和趙孟頫的時候，距離不太遠。姚際恆之認為《瀟湘圖》即趙所攜回者，亦未必全對。因此，或者只能說，趙孟頫所帶回的，是一張像今日《瀟湘圖》及《夏景山口待渡圖》的畫，也許就是其中的一張。（註一五八）在元人的著錄和別集中，二畫都有提到。是否趙全看過這二張畫，則不能證明。可是趙孟頫之從這二張畫中之一取材，來作他的《鵲華秋色圖》，都是沒有問題的。至少，我們可以說，有二張這樣的畫，不管有沒有款印，但在元

朝，都被認作董源的畫，而且發生了很大的影響了。（註一五九）

　　第三幅作品是《寒林重汀圖》，絹本、水墨及著以淡色，

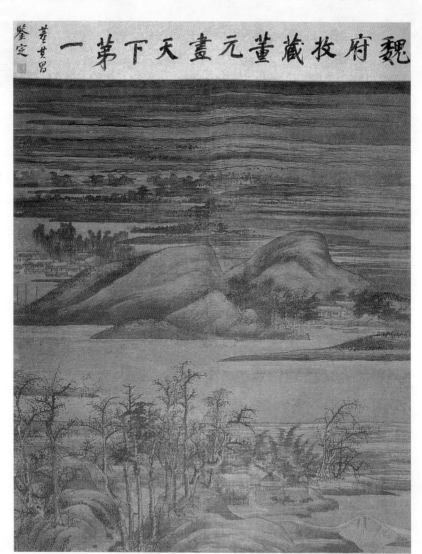

圖7-15　五代　董源　寒林重汀　軸　日本兵庫黑川古文化研究所

今藏於日本兵庫的黑川古文化研究所（圖7-15）。（註一六〇）和《瀟湘圖》和《夏景山口待渡圖》不同，這是一幅立軸。但雖有更多令人深刻印象的文獻記錄，然而這也似是一幅由董其昌鑑定的作品，畫上有二個印鑑，是宋和元宮殿的。（註一六一）畫題曾載於《宣和畫譜》。（註一六二）在三幅畫中，這幅畫的風格和趙孟頫的畫蹟最為相似。三景距離分明，其間以一片河水分隔，和《鵲華秋色圖》一樣，這幅畫畫的是澤國風景，以江湖之水川流其間。前景有一條狹長的土地，從右面出現，止於距畫面左緣不遠，這裏四周是一叢高大的蘆葦，使人聯想起趙孟頫畫中同樣的物象。中景有一大片陸地，直伸出畫的二邊。右面的小橋通往屋舍所在，這裏最特出的地方，就是一叢種類不一的樹木，排列的位置也和《鵲華秋色圖》中的樹木差不多，遠方岡巒起伏，前面右側有一村落，後面左側亦有另一村莊，再遠一點，是一望無際的沼澤，直伸展到畫的上緣。從近景、中景較細意描畫的景物到遠方很放逸草茂的景色，可見筆法的變化。

這幅畫中，有不少景物使我們聯想到北宋的畫蹟。舉例來說，我們可以把台北故宮博物院所藏范寬的《溪山行旅》（註一六三）作為比較的根據。只在尺寸上，這二幅畫在中國畫蹟中都以篇幅最大著名。（註一六四）這幅傳為董源的《寒林重汀》中，畫遠近深入的過程，有畫出近、中、遠三景分隔的明顯企圖，頗近於范寬作品中的表現法。這幅崇山峻嶺的畫卷中，戲劇性的發展是漸漸地披露出來，最先以近景的大石堆作為對比，然後進至中景各種不同的景物，一簾飛瀑把大石分而為二；樹叢和房屋都好像遮蓋了大石的表面。繼至最後的高潮：峻峭絕壁的垂直動力，這峭壁阻擋了畫面上半的全部視

域，因而表達出大自然山嶽的氣勢威力。同樣地，河景山水畫表現的戲劇性發展：首先輕輕略過前景蘆葦蓬生的小撮澤地，然後進至中景有樹林農舍的複雜島嶼，最後才到一小組遠山，我們的視線循此直達遠方，這是詩意的抒情表現法。由此可見，范寬山水畫中不絕上升的發展，似乎代表北方山水的「高遠」，而傳為董源作品中的連綿遠景，則像是江南一帶「平遠」的例子。最後，這幅嚴冬河景中顯著的直線和橫線所造成的一般感覺，使人想起范寬作品中的結構。

　　然而雖有這些相同的地方，但這幅河景看來不全似是北宋的作品。其中一點是畫中的細節與細節間，都有爭著顯得特出、引人注意的傾向。近景的蘆葦，中景的樹木，遠處形如麵包的山丘，甚至遠方的瑣細樹叢和小撮土地，都像要我們加以注意，這和范寬的作品大相逕庭。前者的作品中，所有的細節都很巧妙地附於最顯著的意境和情感上。另一點是，河景的複雜構圖，從這些細節便可得見，如：近畫右緣的橋渡，隱蔽於樹叢或山岡後的房屋，參差蔥鬱的枝葉和整幅畫中細節上常見的緊密重疊。凡此種種，都把這幅畫和那幅十一世紀的作品劃分開來。再者，畫中的筆法頗不均勻，例如描畫中景的石塊樹木，過於戲劇化的光暗對照：中部洲渚上房舍後的木葉所用的扁筆和不自然的突兀遠山，都顯露出一個後期專家試摹寫一幅北宋的畫蹟。一般來說，這大概是一幅成於十四世紀以前的畫蹟。也許是金人之作，而被認為是董源的畫，到了元代，它給元代大師如倪瓚、吳鎮的畫風，有一個重大的影響。

　　這三幅傳為董源的作品，雖各有不同的風格特徵，但也有若干共同點。三幅畫都使人聯想到那些論著中常提到和董源有關的概念，如江湖景色、用草筆畫成、宜於遠觀、籠罩著雲霧

水氣這一類典型的江南山水。正如從上文可見，三幅畫中既沒有一幅可以完全確信是這位建康（南京）畫家的作品，也沒有一幅是能完全確定成於十世紀，所以這些畫都完全不能供給我們任何關於這位江南畫家的確實資料。不過從歷史觀點來看，重要的是這三幅畫都似乎以董源的名字流傳到元，而後再經董其昌鑑定是董源的作品。因此這些畫雖或未能給我們一個有關這位十世紀畫家的真正形象，但卻清清楚楚給我們顯示了從元人到董其昌或十七世紀初人們對董源的看法。元朝已是差不多三百年之後，董源的形象已變得那麼遙遠，以致不但他所有的人物畫和龍畫，就是他仿李思訓風格畫的著色山水畫，都似乎被人遺忘了。根據米芾所說，十一世紀所有的雪景和詩意山水都被認為是王維畫的，這是由於他那時剛獲得了文人山水畫始創者的地位。和王維一樣，董源成為元代的理想畫家，集王維畫風，文人畫和江南山水，而融為一體。

211

　　我們討論趙孟頫的作品，最特別的是在這三幅傳為董源的畫中，特別是《夏景山口待渡圖》和《寒林重汀圖》，都有不少細節和前論趙孟頫畫蹟中的細節有關連。事實上，我們若假定《寒林重汀圖》，和《鵲華秋色圖》多少互有關係，也不是毫無根據。而且我們可以找到一些文獻記錄以資佐證。（註一六五）但二圖中的景物都表現出充分的相同點。畫中都有一些如房舍、橋渡、輕舟、樹木等的敘述性因子。而蘆葦、樹木、山丘、房舍和澤地甚為相似。二畫也沿用刻板的佈置和片段的分隔。

　　就在這方面我們才能夠明白為何董其昌的跋語之一，以《鵲華秋色圖》「兼右丞北苑二畫家法」。由於這幅畫所有的元跋都只認為《鵲華秋色圖》和唐代畫家有關，而從來沒有提到

這位五代的建康畫家，但如今從畫與畫間的關係來看，這種關係已十分明顯。不過，我們如果更深入地研究趙孟頫對董源的興趣，我們或許可以更清楚這位十七世紀鑑賞家心中的思想，同時亦明瞭這位元初畫家究竟有何目的。

趙孟頫對董源感到興趣這一事實，從不少實例可以證明。我們知道一二九五年趙孟頫居留北方後，在帶回家鄉的畫蹟中，有一幅是董源的山水畫。（註一六六）趙孟頫所作的詩中，有一首是「題董源、《溪岸圖》」。（註一六七）雖然其中意象並不十分明確，不能組成一幅畫來作比較，但詩中已充份地指出煙雲景色，雨洒洲渚的林莽，使人想起文學著作所記的董源風格，現藏於故宮博物院趙孟頫的一封書信中，可以看到他對這位前代畫家一段有趣的評語，其文謂：

> 近見雙幅董源著色大青大綠，真神品也。若以人擬之，是個無拘管放潑底李思訓也。上際山，下際幅，皆細描浪紋，中作小江船，何可當也。又兩幅《屈原漁父》，又一幅《江鄉漁父》，皆董源絕品，並雙幅，不得不報耳。……（註一六八）

再者，標準的元代畫史著作中，雖沒有指出啟發趙孟頫的人是誰，只提到他是從唐體發展開來，但在夏文彥的《圖繪寶鑑》中，卻記載著其子趙雍師法董源的山水。（註一六九）因此我們大可以假定趙雍所採這路線，很可以代表他父親的志趣。

我們回到上文已討論過趙孟頫的二件手卷，便可看到這二幅畫中都反映出這種興趣。《鵲華秋色圖》的敷彩，使我們想起各種記載中關於董源的一些風格。郭若虛謂董源「善畫山水，水墨類王維，著色如李思訓。」稍後一點，他指出董源曾

畫「滄湖山水」、「著色山水」。（註一七〇）然而，最能使人聯想到這位十世紀畫家的地位，就是《鵲華秋色圖》雖然明顯地是關於黃河流域一處真實的地點，但看來像是典型的江南山水，尤過於北方的風景。畫中很明顯地沒有巨大的山嶽，代替的是江湖景色，襯以綿延到遠方的澤地。這些都是北宋人描述的典型董源特徵。

然而在《水村圖》中，我們可以找到董源和趙孟頫之間更明確的關連。在四十八段元跋中，有些雖仍認為這位元代畫家受王維的影響，但至少其中一段則究竟提到了這位十世紀的畫家。這首詩是蘇州的錢良佑（一二七八至一三四四）寫的：

> 每憐北苑風流遠，筆底精神此日同。
> 春吹孤村無限意，題詩輸與杜陵翁。（註一七一）

我們要揣度趙孟頫畫蹟中能反映多少董源的風格，當然是困難的事。但這位作者之提及這位十世紀畫家，是頗重要的。

這裏所述趙孟頫的二幅畫蹟中，雖然大部份題跋的人指出王維是主要的淵源，但亦有暗示到他對董源的興趣，因為元初時，趙孟頫專心一意師法王維這位唐代畫家，希望在畫中獲得啟示。正如夏文彥的評語中指出，趙孟頫「書法二王，畫法晉唐，俱入神妙」。（註一七二）毫無疑問，這至少有些是由於王維在元代在詩畫方面的地位。作為一個詩人，王維在宋、元兩代都很著名，這是由於他愛好自然和他的人格，都和晉朝的田園詩人陶淵明的志趣相同。我們可以明白，元人認為趙孟頫師法這位唐代畫家，是值得讚賞的事。

然而到十三世紀末，距王維所處時代已五百多年，王維一定已由真實性變為傳奇性的人物。那時他的《輞川圖》，成為

文學上和美術傳統上的一部份，除了臨本外，在詩文中亦常被提及，其詩人的聲名一定促成了他作為一個詩意山水畫家的重要性。對於元代的畫人，他成為一個理想的畫家，特別是在當時的社會，大部份的文人學者都尚逃避醜惡的現實。在尊崇讚賞中，他們一定忽略了他畫藝中其他方面，只把他塑造成一個典型的文人畫家。（註一七三）在他們的眼中，王維是雪景和水墨畫的一代宗師，但由於其時他的作品存世不多，所以他已好像高不可攀了。

反過來看，董源的情形卻不同。他既是一個江南的畫家，當時南北二方的人大概都可看到他的作品。他以同樣的題材：沼澤、江湖、雲霧掩映的景色，和放逸的草筆著名，自然是王維的繼承者，這點在郭若虛的評語中已可得證。（註一七四）和王維的情形一樣，元代畫家把董源理想化，重新塑造他的形象。他們完全忽略他的龍畫和人物畫，也不顧他對李思訓作品的興趣，只強調他師法這位唐代的文人畫家。

在這過程中，王維和董源二人都好像溶為一體，變成一個形象，因為他們二人都近乎相輔相成。王維的學養，事業和人格，都似和文人畫理論中的理想文人非常吻合。但他存世的作品卻太少，以致不能發出啟迪元代畫家的真實力量。就是他有一些作品在十三世紀仍然可能得見，但也必被大量傳為他的但非真的作品所掩蓋，使這位畫家的形象變得朦糊。另一方面，從事業和性格來說，董源是一個不甚顯赫的人物，但他既師法王維：對探求文人畫風泉源的元代畫家來說，是不可多得的指引。更重要的一點是，他是來自江南一帶的最早的山水畫家，他既被看作是那一派山水畫的理想畫家，遂代表了元人合理的選擇。一種集這二位畫家大成的山水畫，從這時開始發展，到

後來對元畫的影響力最大。對這個背景有了瞭解，我們便明白
為什麼根據元代作者，董源漸漸被公認為北宋期間最偉大的山
水畫宗師。

　　無可懷疑，三百年後，董其昌回顧這個新的畫風時，便以
之作為他對文人畫所下見解的根據。其時王維的作品一定已非
常罕見，就是董源的畫蹟也寥寥無幾，只有承繼他們二人傳說
的元畫家作品卻大量地保留。董其昌回顧以往，藉著元畫重建
文人畫的畫風。有了這一根據，他再進一步和友儕定下南北二
宗山水畫的理論。他把南宗看作偉大的中國美術傳統的主流，
以王維為鼻祖，另一方面把董源高舉為江南山水的傑出代表。

　　不過就是董源的形象也是那麼模糊不清，以致他亦不得不
倚賴元代的作品來組成一個形象。在上文已提到這位明代評畫
家鑑定為董源所作的三幅畫蹟，其中一再出現的景物，在他看
來一定是屬於這位十世紀畫家的風格，以這三幅畫和趙孟頫的
《鵲華秋色圖》和《水村圖》比較，我們發現董其昌對董源畫
風的看法，大概是從這位元代畫家的作品中形成的。由於大多
數元人著作都認為元末四大家或多或少師法董源，也由於這四
大家的作品，在風格形成的過程中直接或間接地受趙孟頫的影
響，所以我們若把趙孟頫看作據王維、董源組成新畫風的始創
人，亦甚合理，雖則這位明代評畫家因為一個理由，不願全力
稱譽這位元初畫家這個成就。關於這個理由，我們稍後將會加
以說明。

捌、《鵲華秋色圖》與趙孟頫的藝術思想

　　到目前為止，我們所討論趙孟頫師法唐及北宋畫風的目
的，和元代畫評中常見的名詞「古意」似乎有關。事實上，趙

孟頫在他認識的畫家和書法家中，常極力提倡「古意」的思想。由於這原因，他常常被人們，特別是近代的美術史家，誤會是元初「保守傳統主義」（Conservative traditionalism）的魁首，和元末代表「主觀的浪漫主義」（Subjective romanticism）的畫家如倪瓚、吳鎮對峙。（註一七五）現在，在更徹底的瞭解《鵲華秋色圖》和《水村圖》後，我們當繼續從一般的元代畫評中，重新審查趙孟頫的各種主要觀念，以求對他的「古意」概念得到一個更清楚的認識。

一般來說，「古意」的強調，在元代是很自然的。在一個像中國那麼古老的國家，凡是古舊的東西都會引起人們的敬意。不過，這名詞在中國畫論中日漸通行，似乎亦是和文人畫理論之得勢相附而行。關於這點，十一世紀末葉的二本論著就是一例。二書同時用到這個名詞，但用法各異。郭若虛的《圖畫見聞誌》，雖有一些提及古代的地方，卻很少用作判斷精品的標準。但在米芾的《畫史》，這名詞有時是「古意」有時是「高古」，都常用來稱許畫家或美術作品。（註一七六）從這時起，這名詞便成為文人畫評中不可缺少的字彙。元時，這個名詞在各種畫論中習用日久，竟成為繪畫新方向的基礎。

「古意」是源自中國複雜文化傳統的典型名詞。是以西方術語中，並無相等的字眼，前文有些地方引述到時，便以（archaism）「仿古主義」來代替，但由於「仿古主義」的對象是指一些古老、陳舊和絕了跡的東西，且含意常是否定的；所以用這個字眼來代表趙孟頫畫蹟所反映的各種概念，並不十分適當。為此，我們採用（classicism）「古典主義」這個比較肯定的西方名詞。在一般用法上，根據韋伯斯特字典（Webster's Dictionary），這是指「在批評上，已公認為正式標準的文學或

藝術所包含的理論和特徵，這些理論和特徵原屬希臘和羅馬的文學藝術，且具有清晰、簡潔、莊嚴和正確的風格。（註一七七）作為一個模範，古典主義常被用作評判的標準，帶有理想的成份。從其歷史含義看，這個名詞則暗示一段時間性的距離。正如古典主義在西方文化中的形成過程經過很多個階段。在中國，重新捕捉古意的企圖在各時代也有很大的變化，有時像十九世紀擬古典主義（Neo-classicism）那麼銳意模仿，有時其創造性和義大利文藝復興時代的正式復興不相上下。由於這種種含義，「古典主義」這名詞，用來等如元代畫評中的「古意」，似最為適當。

我們在趙孟頫的畫蹟和著作中，可以更清楚明瞭元代的古典主義。我們既已研究過他二幅主要的畫蹟，現在便轉從他的著作著手，看看他怎樣表達自己的見解。遺憾的是，在趙孟頫的著作中，我們找不到他連貫有系統的理論，在標出他名字的文學著作中，有一本純粹是文學性質的，而另一本卻是頗令人懷疑的作品。在《松雪齋文集》中，（註一七八）我們看到的多是他自抒己意或公事作的詩文。除了幾首為前代畫家題的詩外，並無直接提到繪畫的地方。另一方面，《趙氏家法筆記》（註一七九）卻集合了各種不同的摘錄，有關於繪畫技巧的，有關於方法的，更有關於各種作畫步驟的，但都沒有一定的編排。然而，重要的部份，大多是著名畫論中的片斷；如郭熙的《林泉高致》、（註一八〇）饒自然的《繪宗十二忌》、（註一八一）和傳為王維、荊浩、李成及其他人論六法及其他傳統法則的短文。（註一八二）由於趙孟頫富有創作的心思，故這本論著一點也不能代表他的天才任何一面。

要知道一些他的見解，我們只有討論一下和他同時代人的

著述。舉例來說，元代美術史家夏文彥在他的《圖繪寶鑑》（序文成於一三六五年）中，舉出趙孟頫的一些官爵之後，隨著以精要的評語，把趙孟頫的成就總括起來：著以精要的評語，把趙孟頫的成就總括起來：

> 榮際五朝，名滿四海；書法二王，畫法晉唐，俱入神
> 妙。（註一八三）

這段評語，加上夏文彥把趙孟頫置於元代部份之首一事，就顯示出元末時這位宗師如何受人敬重的了。從這數語看，那時似乎已不能對任何畫家賦予更高的稱揚了。

　　然而，這一段並非夏文彥提及趙孟頫唯一的地方，在很多其他的條目中，除了提到他的名字外，還引述他對繪畫的一些意見，我們細察一下這些記錄，便會對《鵲華秋色圖》所反映的傾向更為清楚。在論及元初畫家陳琳時，他這樣寫道：

> 陳琳……善山水、人物、花鳥，俱師古人，無不臻妙。
> 見畫臨摹，咄咄逼真。蓋得趙魏公相與講明，多所資
> 益，故其畫不俗。論者謂宋南渡二百年，工人無出此手
> 也。（註一八四）

　　這段評語大部份都是出自元代另一作者湯垕的。湯垕給陳琳畫出更明確的背景，其文謂：「江南畫工，其先本畫院待詔。」（註一八五）趙孟頫指導陳琳的觀念，或改變了他的方針，這裏清楚顯示出其重要性，特別是由於後者以畫工名於當代，大概受其「先人」的影響，又循南宋院體一路的畫風。我們最要注意的是，趙孟頫把陳琳解放出來的方法，是指導他師法古人。

這位作者在論另一位元初畫家王淵時，這樣寫道：

王淵……杭人。幼習丹青。趙文敏多指教之，故所畫皆師古人，無一筆院體，山水師郭熙，花鳥師黃筌，人物師唐人，一一精妙，尤精水墨花鳥竹石，當代絕藝也。（註一八六）

在這段評語中，趙孟頫的重要性更為明顯。毫無疑問，他曾引導王淵學習唐代北宋的名家，使他有一個新的方向遵循，具有意想不到的結果。（註一八七）論到第三個畫家，夏文彥謂：

陳仲仁……善山水、人物、花鳥。為湖州安定書院山長。日與趙文敏論畫法，文敏多所不及。後見其寫生花鳥，含毫命思，追配古人。嘆曰：『雖黃筌復生，亦復爾耳。』其見重如此。（註一八八）

我們看這段評語時，一定會留意到一點，就是所有元代的作者，都知道趙孟頫的重要地位。這樣看來，「文敏多所不及」一句，並非貶斥趙孟頫，而是推許陳仲仁的詞藻而已。最重要的是，整段評論還是強調趙孟頫是那時代首屈一指的畫論家；而從他稱頌其友可與十世紀時的畫家黃筌匹比來看，趙孟頫常教人效法古人。（註一八九）

除了這三位畫家外，一定還有很多畫人受趙孟頫思想的影響。雖然夏文彥並沒有明確其地論述他們。舉例來說，趙孟頫全家差不多都是畫家。其夫人管道昇工書法，善畫墨竹、梅蘭；（註一九〇）其子趙雍，畫山水「師董源」，而「善人馬」；（註一九一）另一子趙奕，以能書畫名；（註一九二）

其孫中有二人，一名趙鳳，所畫蘭竹，直追乃父趙雍的畫蹟，以致人們常誤以為出自其父的手筆；（註一九三）另一名趙麟，和父親趙雍一樣，善畫人馬。（註一九四）除此以外，其弟趙孟籲，亦為知名的畫家。（註一九五）而元末四大畫家之一王蒙，是他的外孫。（註一九六）我們可以說，所有這些畫家，在理論和風格上，一定都深受他的薰陶，因為他是開其家族傳統之先驅。

趙孟頫對董源的興趣，我們在這些畫家中可見一二。最重要的是書中指出趙雍師法這位十世紀的畫家，這事實也可反映出他父親在繪畫方面的志趣。（註一九七）由於王蒙被認為師法巨然，而巨然的風格和董源最為接近，且又同在建康任官；所以這亦是趙孟頫志趣的遙遠跡象。另一位畫家鄭禧，雖不是其家族的一員，夏文彥也有記錄下來：

> 善畫山水，學董源筆法。用墨清潤可愛。畫墨竹禽鳥，
> 全法趙文敏。（註一九八）

作者一再提到董源。雖則今天鄭禧的作品已不可多見，但這位元初大師向不少同時代的人傳播思想觀念，於此亦可以得證。

如果我們進一步把夏文彥列出的畫家一覽，便會發現泰半的元代畫家都師法北宋的畫家。這些人中，有很多是趙孟頫的摯交好友。先世來自「西域」的高克恭被稱為「始師二米，後學董源、李成，墨竹學王華。」（註一九九）從米體轉效董源、李成畫風這一轉變，是否是由於趙孟頫的影響，當然不易解答；但其友人這轉變反映出元初繪畫的趨勢，這個趨勢是趙孟頫一手造成的。另一位朋友李衎，據傳「始學王澹游，後學文湖州」。（註二○○）這些記載，都進一步顯示出元初繪畫

的普遍趨向；不是重法董源，便是效北宋的文人畫風。反過來看，夏文彥雖亦提到元代有些人師法南宋，但這些畫家實際上只佔少數。（註二〇一）這大概是受趙孟頫影響的另一跡象。

如果夏文彥這本書反映出趙孟頫的古典主義在元初畫林如何深入各階層，那麼另一本有關元畫的重要著述，湯垕的《畫論》似亦能反映這位元代畫家的文人畫基本理論。從內容的各種證據看，這本書比夏文彥的還要早，成書日期當在趙孟頫死年一三二二年後十年之間。（註二〇二）這本論著陳述了一些趙孟頫的見解，文中提到他們的地方凡六見，比提到任何一位元代畫家的次數要多。（註二〇三）在其中一段，湯垕表示趙孟頫是他最敬佩的元代畫家：

> 今人收畫，多貴古而賤今。且如山水、花鳥，宋之數人，超越往昔。但取其神妙，勿論世代可也。只如本朝趙子昂，金國王子端，宋南渡二百年間無此作。（註二〇四）

湯垕其時仍是最具影響力的權威，他對趙孟頫如此推崇，就像三十多年後的夏文彥一樣，仍然附和著那偉大藝術人格的無比影響力。在這段評語中，他雖然似乎非難人們盲從以古畫為貴的時尚，但他在原則上並不加以反對，而且還暗示著其時古典主義的普遍流行。

作為一本理論的著作，《畫論》代表了元代文人畫最基本的見解。湯垕批評同時代的人只以「形似」來評畫，忽略了氣韻的整個觀念。（註二〇五）他這主要的見解，和蘇東坡的起共鳴。其中最重要的一段是這樣的：

221

觀畫之法，先觀氣韻，次觀筆意、骨法、位置、傅染，
然後形似，此六法也。若看山水、墨竹、梅蘭、枯木、
奇石、墨花、墨禽等遊戲翰墨，高人勝士寄興寫意者，
慎不可以形似之。先觀天眞，次觀筆意，相對忘筆墨之
跡，方得爲趣。（註二○六）

　　傳統的六法，在這新的排列下，明顯地應和著文人畫的概
念，定立了新的評價等第，以氣韻為最主要的因素，形似則是
最不重要的。（註二○七）這其實就是趙孟頫的見解。雖然在
《鵲華秋色圖》和《水村圖》兩幅畫中，我們都留意到趙孟頫
的畫法有某種程度的真實感，但這並非他根本關心到的，因為
在他的畫中，也好像常常都樂於加入己意，以求達到更調和的
畫面和更深入的感情。這種特質，可以說和這裏引述湯垕評語
中的氣韻相若。湯垕既稱譽趙孟頫是自北宋以來中國最偉大的
畫家，毫無疑問，心中一定認為趙孟頫是最能達到他在書中定
下的理想的人。他常常引述趙孟頫，而後者又符合他所定的全
部資格，使我們不禁懷疑他的思想或許源自這位畫家的作品。

　　然而我們細讀湯垕的論著，便會發覺到作者的看法，和北
宋文人的看法有某種不同的地方。對於北宋的文人，正如前文
所述，他們雖然對王維和董源感到興趣，但文人畫可說是一個
新的發展，望向將來，每個畫家都確立自己新的風格和畫法。
是以蘇東坡和文同精畫墨竹；李龍眠善「白描」；米芾獨創其
米點畫風。（註二○八）然而湯垕常在提及古人時，其文人理
論則雜揉了一點古典主義。換句話說，他回望如唐代北宋的過
去畫風。這就是趙孟頫的主要見解。這使我們再次懷疑湯垕的
論著，大概多少是把趙孟頫的畫法和理論整理編排而已。從我

們在這兩幅畫所討論過各點來看，這似乎是大有可能的。趙孟
頫和錢選有一段常為人稱道的對話，記於一三八七年，我們在
其中可以看到一些這樣的見解：

趙子昂問錢舜舉曰：『如何是士大夫畫？』舜舉答曰：
『隸家畫也。』子昂曰：『然余觀唐之王維，宋之李成、
徐熙、李伯時，皆高尚士夫，所畫蓋與物傳神，盡其妙
也。近世作士大夫畫者，其謬甚矣。（註二〇九）

這兩位元初名畫家的對話，不論是否真有其事，然而卻給
了我們一些概念，知道直至其時，文人畫多少只是一個理論，
還沒有明確的畫風，這一派比較確定的風格，似乎在趙孟頫以
後才成立。所以很可能這新的畫風是由他一手塑成的。

王維和董源在中國繪畫新獲得的重要地位，也是在湯垕這
部論著中反映出來的。事實上，這部論著形成了中國繪畫的新
歷史，對後世各代影響至大。上文提到他在論山水畫發展時，
改變宋人對各畫家重要性的看法，提出他自己的新方式，以王
維列於唐代畫家之首，董源則冠絕北宋畫家。（註二一〇）他
又把郭若虛對北宋三大宗師的觀念更改，以董源代替關同，組
成了他對山水畫三大畫風的新系統：「董源、范寬、李成，三
家鼎立，前無古人，後無來者，山水之法始備。」（註二一一）
在這個見解裏面，一定也潛伏著趙孟頫發展開來的理論和風
格。

在《清河書畫舫》（序文成於一六一六年）中，張丑引述
趙孟頫的話。這段記載據說是趙孟頫題在他一三〇一年的一張
畫上。這幅畫成於《水村圖》前一年。

作畫貴有古意，若無古意，雖工無益。今人但知用筆纖
細，敷色濃艷，便自以爲能手。殊不知古意既虧，百病
橫生，豈可觀也。吾作畫似乎簡率，然識者知其近古，
故以爲佳。此可爲知者道，不爲不知者說也。」（註二一
二）

雖然這段文字在一六一六年以前的文獻中都不可得見，但內容
和趙孟頫的思想互相吻合，所以大概也頗爲可信。我們把這段
文字分析一下，便可見出其中的見解和《鵲華秋色圖》及《水
村圖》中的完全相同。他看到當時人們常注重工巧，所以文中
所強調的古意，多少是和工巧對立。和他同時代的人的時尚，
包括了他文中的「用筆纖細」、「敷色濃艷」，這些風格都好像
有接源自院體畫風，與馬夏體並存的優美精細花鳥畫相近，山
水畫則不大相似。與這個趨勢對立，他形成了自己的畫風，雖
然「似乎簡率」，但實在卻是「近古」。這就是他給陳琳、王淵
這一類畫家的勸告，二人在他指點新方向以前都是注重院體的
畫家。這就是他「古意」理論，或是古典主義的真諦。

我們回顧中國的美術史，便會發現到趙孟頫這種古典主
義，如在《鵲華秋色圖》和《水村圖》所見，是一個有決定性
的革新轉變。中國繪畫從最早的成長時期直至宋代末葉，都只
是向著改良技術和克服各種描繪的困難，一路平穩地發展。到
宋代，徽宗畫院的自然主義支配一切，且繼續影響南宋設於臨
安（杭州）的畫院；這時描繪的觀念已成爲標準，以致表現的
問題反被人遺忘了。面對這種潮流，文人派的畫家主張以氣韻
和形似相抗。他們以提倡墨戲來自我表現，從而使中國繪畫趨
向更簡練、更集中，減少了象徵和描畫的成份。然而在這期

間，雖有不少畫家師法前代某些大師的畫風，但卻從來沒有大規模的復古運動。

元初人們正值中國遭到社會劇變，一定強烈地感到一段時間上的距離。為要重接上傳統，趙孟頫憑著他的博識廣見，在古典主義中找到他所需要的解答。在他領導下，這成為一個普及的活動，雖然這個活動決非有組織的。大多數的元代畫家，特別是那些居於江南的，都似乎全心全意地響應這個發展。結果，有元一代，這個由趙孟頫發起的古典主義，持續不衰。從這時起，中國繪畫的發展差不多只是起伏著古典主義或仿古主義，視畫者的畫法而定。明初的繪畫發展是回復南宋的院體。十五世紀末葉，為改變這一趨勢，沈周及後來其門人文徵明發起另一種古典主義，藉以承繼元代的文人傳統；（註二一三）而其他在蘇州的畫家，如周臣和仇英，則流於裝飾性的仿古主義（Decorative archaism）。到了十七世紀，董其昌再次提倡這文人古典主義（Literati classicism），繼續同一趨勢，再進一步，由此看來，趙孟頫的古典主義，可以看作和歐洲的文藝復興同具劃時代的重要性，雖則後者的性質並不完全相同。

回顧一下元代初期，我們看到在這個時代，所有傳統的價值都被推翻，而主要的文人學者全都在努力找尋一條出路，這整個情形，在繪畫方面顯露得最為清楚。對於一些人，特別是那些效忠於宋的，如錢選等，孫君澤也可能是其中之一，都認為唯一可能的路線，就是繼續南宋的畫風；由於這時已沒有任何畫院限制，所以筆法可以更靈活自由。（註二一四）至於其他的人，特別是那些來自中國北方的，如高克恭、商琦、劉貫道和其他數人，解決的方法似乎只有繼續李成、郭熙和米芾的畫風，這些畫風在金及元初時的北方已是根深蒂固的。（註二

一五）更有別的畫家，如亦是北方人的李衎及其子李士行，則藉金代王庭筠所傳授的文同和蘇東坡的墨竹畫風，作為他們應走的方向。（註二一六）有一小部份人，如來自淮河流域的龔開，甚至探索光怪陸離的題材。（註二一七）這些趨勢或多或少只是繼續著南宋或北宋末某些風格，並無任何新的解決辦法去應付當時新的需求。

趙孟頫這位來自江南中心地區的典型南方人，其才華學識，比起大部份和他同時的畫家都要廣博，他終於為江南的畫家找到新的途徑。我們上文已分析過他的《鵲華秋色圖》和《水村圖》，又討論過他的思想觀點，從這裏便看到趙孟頫個人在山水畫尋求新的解決方法，漸亦變為江南大部份畫家所要追求的。他的古典主義，他對唐畫的興趣，他重法王維和董源，他極力提倡文人畫；這一切在元代中葉及末葉時，都為名重一時的畫家們接受。更明確地說，他自己把古來所有的題材，都嘗試過，如人、馬、花鳥和山水；又把各種不同的風格嘗試過，如《鵲華秋色圖》、《水村圖》、著色山水畫和水墨畫等，對於年輕一輩的畫家，這些試驗都極為可貴。在這方面，元代的水墨畫較青綠山水為普及，這一現象似乎是趙孟頫從《鵲華秋色圖》到《水村圖》試驗得來而轉變的結果。同樣地，人們對墨戲比較對刻劃的山水和竹圖，有更濃厚的興趣。這另一跡象早在趙孟頫從一二九五年到一三〇二年的進展中顯明。最重要的是，大概由於這位元初畫家嘗試過畫各種傳統的主題，使元代的畫家漸漸明白到山水畫最宜於文人表達個人的感情。

趙孟頫在中國繪畫所佔地位的重要性，董其昌在一六三〇年為《鵲華秋色圖》題跋時，似已十分明白。其結語謂：「湖州一派，真畫學所宗也。」湖州是趙孟頫所居府治之名，吳興

亦在其內。董其昌以這派為畫學之宗，就表示出他因得到這位早期畫家的思想而感激莫名。事實上，這句評語有點含意不清，但也許董其昌有意如此。同一跋中，除了趙孟頫外，他也提到了周密和錢選。周氏在元初也居住此地；而錢選以工花鳥畫名於當地。三人都以畫家、詩人和鑑賞家著稱。所以他們合起來，便成為歷史上這段艱苦時期最重要的一群領導人物。董其昌在跋語中所指的大概是整體來說，不過，就是果真如此，趙孟頫既在這位十七世紀的批評家的評語中受到特別推崇，當然仍是三人中最重要，最具影響力的一個。

　　然而，湖州所指的並不止此。我們研究一下此地的歷史，便會看到其特出的文化傳統。在中國畫及書法史上，這一州可以誇耀一些最顯赫的名字。（註二一八）三國時代（公元三世紀）的曹不興，是這一州內的吳興人。從文獻記載，他的畫藝常帶有傳奇性和魔力的意味。中國早期兩位最偉大的書法家，王羲之及其子獻之，在東晉時代（公元三一七至四二〇）曾作吳興太守。唐時，另一位有名的書法家顏真卿（八世紀初期）亦曾任此職。宋代，這裏出了一位早期的山水畫大師燕文貴（十世紀末期）。但湖州之在中國藝術中這樣聞名，是由於文人畫的兩大魁首，文同和蘇東坡（二人同為十一世紀後期人）都和此地有關。由於不可思議的命運，文同從來沒有腳踏實地，因為他在接任湖州太守之職途中去世，但後人卻常稱他為「文湖州」。（註二一九）他的表弟蘇東坡繼他任此職，雖然任官不到一年便罹禍。（註二二〇）十二世紀，效董源、巨然畫風的畫家江參亦居此地。（註二二一）這些都指出這地域富有藝術傳統，對元代畫家當有不少的影響。無疑地，有了趙孟頫家族數代的畫家再加上錢選、唐棣和評畫家夏文彥等吳興的人

物，更有包括了趙孟頫和錢選的著名「八俊」；且其地處於蘇州和杭州之間，無怪乎湖州一帶，是元初古典主義的繁榮滋長中心，是十三世紀中國的翡冷翠（佛羅倫斯）！

董其昌的跋指湖州是畫學所宗，其中可能暗示了這種種輝煌事蹟。在這一列著名書法家和畫家中，最佳的代表莫如趙孟頫，因為他是一位能綜合這兩種藝術的大師。這位畫家之能以文人畫為其古典主義的根本信條，也從文同和蘇東坡二人的名字獲得無比的支持。總括一句，董其昌跋語的用意，毫無疑問是指出趙孟頫是湖州一派的主要人物；這整個趨勢之得以併入中國畫的主流，完全是歸功於他。

事實上，董其昌把趙孟頫推崇到這世代受人尊敬的地位上，是有更深一層的理由，這是因為他揚名後世的畫論，大部份都可溯源於這位元代的大師。趙孟頫把文人的理論傳給了明代的畫家，由是產生了這些觀念，認為繪畫非為裝飾，而是作畫者個人的表現；畫家的高尚品格亦是畫蹟質素的重要關鍵。董其昌主張「行萬里路，讀萬卷書」是畫家不可缺少的訓練。這個見解也和趙孟頫的古典主義思想相應和。最重要的，這位元代畫家復倡王維、董源，使後者最後得提升到文人畫風最崇高的地位。這早已為董其昌一派畫史最重要的理論，即南北兩宗山水畫的理論定下根基。的確，董其昌的理論只是有元一代所積聚力量的頂點，而這些力量主要都是由趙孟頫一手發起的。（註二二二）

趙孟頫的畫之以古典主義為主，在他許多活動中也反映出來。他是當時最負盛名的書法家之一，以四世紀的二王（即王羲之、王獻之）為師，從而演化出他自己個人的風格。（註二二三）就是今天，他仍是人所共知的小楷和行書大家。（註二

二四）這兩種字體分別見於其《鵲華秋色圖》、《水村圖》的題識。詩歌方面，他摒棄感傷情調豐富的詞，效法漢、晉及唐代較早的詩體。（註二二五）治古經籍方面，他為周代漢代的史傳作法，這是他表達自己的政治和社會思想的一種方法。（註二二六）他又是一個有成就的音樂家，上溯音樂及古琴這樂器的源起，使中國音樂重獲生機。（註二二七）在這各方面，其中有些雖不及繪畫的成就那麼特出，但也可見出古典主義是他的學識和美術整個發展過程（後者可見於前論的兩幅山水畫蹟）中的中心思想。

玖、趙孟頫的人格與成就

　　有了這個背景，我們可以把《鵲華秋色圖》作為門徑，藉此瞭解趙孟頫這個元初人物的整個人格。他既聰穎過人，又多才多藝，正好為宋室服務；但卻因宋亡，而本身又是宗室之後，所以陷於進退維谷的境地。不過，經過多年賦閒，當他被召為元世祖忽必烈效力時，便毅然面對不忠於宋的指責，寧願接受工作的召喚，不願像他許多朋友一樣終生隱居，以他自己的看法，直接效勞或能使元代統治者認識到中國的偉大傳統。是以他大膽地建議錢鈔的改革；（註二二八）常欲剷除作惡多端的丞相桑哥；（註二二九）接連地主張刑罰應不上大夫之身的權利。（註二三〇）凡此種種都是發自這基本的動機，就是面對屈辱和蔑視，他也要把傳統的儒家理想引用到這新的朝代。在這方面，一半由於他個人的努力，他在其一生之內得以親眼看見中國傳統的真義漸為元政府接納，如重立儒學及恢復科舉考試。（註二三一）

　　另一方面，他雖然接受了元人的統治，但對所有宋的遺臣

都非常瞭解和尊重。明顯地，《鵲華秋色圖》和《水村圖》都是為這些在元初由於對故宋忠心耿耿、因而隱居不仕的人畫的。在這方面，他的摯友中有些也處於同樣的背景，如畫家錢選和書法家吾衍。（註二三二）另一位友人吳澄和他一樣受元帝之召，在一二八六年赴京任職，但數月後由於鬱鬱不得志，便決然回到南方。趙孟頫寫了一封信送他，其中不但表示出真切的同情，而且還流露出自己欲作南歸的願望。（註二三三）然而他後半生仍多留居燕京，在元廷中服務，一面忍耐，一面敢作敢為。無疑地，他要從事更多積極的措施，不願逃避現實。

　　不論他仕元朝廷的動機是為了名或利，他的政治生涯並不見得順利，事實上，他似乎心中常感到負荷背棄了家世的重擔。在他的著作中，有不少的詩都表現出他既感懊悔，亦覺良心有愧。最明顯的一首詩，題為《罪出》：

　　在山為遠志，出山為小草。（註二三四）
　　古語已云然，見事苦不早。……
　　誰令墮塵罔，宛轉受纏繞。
　　昔為水上鷗，今如籠中鳥。
　　哀鳴誰復顧，毛羽日摧槁。……

趙孟頫的夫人，畫家管道昇曾作詞一首，趙孟頫作《漁父詞》二首和之，詩中似亦隱藏了同樣的意象。夫人寫道：

　　人生貴極是王侯，
　　浮利浮名不自由，
　　爭得似，一扁舟，
　　弄月吟風歸去休。（註二三五）

趙孟頫和之：

> 渺渺煙波一葉舟，
> 西風落木五湖秋，
> 盟鷗鷺，傲王侯，
> 管甚鱸魚不上鉤。
> 儂住東吳震澤州，
> 煙波日日釣魚舟，
> 山似翠，酒如油，
> 醉眼看山百自由。（註二三六）

這些詩詞和他文集中其他更多的作品，都表示出他希望和那些隱士一樣，在蒙古人統治下不出，回到樸實自由的生活。

　　不過他雖然懷著這種心情，但他受召入仕元人亦已成為事實。在他題陶淵明《歸去來圖》這幅畫的詩中，他揭露出他選擇此途的理由：

> 生世各有時，出處非偶然。
> 淵明賦《歸來》，佳處未易言。
> 後人多慕之，效顰惑蚩妍。
> 終然不能去，俛仰塵埃間。
> 斯人真有道，名與日月懸。
> 青松卓然操，黃華霜中鮮。
> 棄官亦易耳，忍窮北窗眠。
> 撫卷三嘆息，世久無此賢。（註二三七）

在這首詩中，他說出關於出仕或歸隱的問題，正如他一樣，每個人都應該自己決定。但毫無疑問，他對這位感發後世隱士的

四世紀田園詩人非常敬慕。這就是他常能瞭解那些忠心遺臣，而他們也樂於和他結交的原因之一。《鵲華秋色圖》和《水村圖》中似亦表達出同樣的心境和感情。

總括來說，我們在他這種天才橫溢經驗淵博的性格裏，看到元初醞釀著一股和故宋遺民相反的力量，使中國歷史，在政治上、文化上和藝術上都轉向新的路線。不過，由於元人腐敗的統治所撓，故他所建議的政治改革，只得有限的成功。他重新提倡中國古代偉大文學傳統的努力，也為元統治者一方面輕視文人才幹，另一方面令有創作天才的士人從古典傳統轉向其時盛行的散曲、戲劇和傳奇故事這種手段所溶解。就是在繪畫方面，他的馬和人物畫蹟，其中雖不乏有趣的新創，也只成為唐代畫風最後的主要回應。然而在山水畫和書法中，他卻能夠藉晉、唐、北宋的偉大傳統來應付中國歷史上這個重要時期的新美學需要。他循著文人畫的思想，把王維、董源的風格和他自己對自然的感受融為一體，由此確立了江南山水的畫風，以此作為他自己的心血結晶。正如《鵲華秋色圖》和《水村圖》所反映的，這種新的山水畫，含有更親切的詩意，更真實的感覺，更放逸更美的筆墨。為後世的中國畫立下了基礎。

然而趙孟頫雖有這種種成就，但後代的畫家和文人對他卻常常不甚完全瞭解。他對故宋的不忠，在他本是操履純正的人格上成為不可磨滅的污點，不但以儒家的評價標準來衡量，就是以文人畫的條件亦然。就是在有元一代，關於他的批評和誹謗的傳說已經出現。到明代，這些謠傳就更為普遍，由是遮蔽了他在藝術上的成就。畫家中如文徵明是能賞識他成就和人格的一個，但其他一些人卻不能諒解他的不忠。在這方面，董其昌是最典型的一個例子。從上文可見，他深明趙孟頫在中國繪

畫的重要性，所以對這位元代大師崇慕備至。然而，他對趙孟頫在政治上所處的不幸地位，特別是他和宋代的關係，感到困惑，結果，在他的著述中，他有時貶斥這個畫家的人格，但在別些文章中，卻又讚許後者的果敢成就。（註二三八）大概是由於這矛盾的態度，使董其昌不常稱許這位畫家。在他論述文人畫一脈傳統的名作中，他追溯源流，以王維為始創者，隨後是董源、巨然、李成、范寬、更至北宋的李龍眠、王詵和二米，接著就是元代四大畫家，一點也沒有提到趙孟頫。（註二三九）然而董其昌以前的評畫家，一般都似乎已感到趙孟頫在構成中國繪畫方向的特殊地位；但自董其昌以後，作者們則以稱譽元末四大家為主題。不過，從《鵲華秋色圖》中數跋，及其著述很多地方可見出，董其昌心底下是很明白趙孟頫作為中國繪畫轉捩點的重要性的，這在以下的評語中便可得見：

> 元時畫道最盛，唯董、巨獨行，外此皆宗郭熙。其有名者：曹雲西、唐子華、姚彥卿、朱澤民輩出。其十不能當倪、黃一。蓋風尚使然，亦由趙文敏提醒品格，眼目皆正耳。（註二四○）

從這方面，我們才能完全領悟《鵲華秋色圖》上董其昌一六○五年所題最透切瞭解的跋語。我們在這裏不妨再引述一次：

> 吳興此圖，兼右丞北苑二家畫法。有唐人之緻，去其纖。有北宋之雄，去其獷。故曰師法捨短，亦如書家以肖似古人，不能變體為書奴也。

（譯者：曾嘉寶）

註釋

註一　趙孟頫生平事蹟最詳盡的記錄是楊載（一二七一至一三二三）修纂的〈趙文敏公行狀〉，成於一三二二年，即楊載之卒年；今附於其子趙雍（生於一二八九年）所編的《松雪齋文集》中，其摯友戴表元（一二四四至一三一〇）作序，一三三九年刊印。其他關於這位元代畫家的標準傳記都據此而成。顯著的一篇如《元史》（明初編成），卷一七二；另一篇增補而成的紀傳載於柯劭忞編，《新元史》（成於晚清至民國初年，一九三〇年出版），卷一九〇；近代有關趙孟頫的生平及作品的著作，最詳備的有冼玉清的〈元趙松雪（一二五四至一三二二）的書畫〉，《嶺南學報》，第二卷，第四期（一九三三年六月十日），頁一至七〇。相關中文論文包括：李霖燦，〈論趙孟頫的書畫〉，一九五八年七月十四日，台北中央日報增刊；張隆延，〈以書為畫—趙松雪〉，《文星月刊》，第九卷，第五十二期（一九六二年二月一日），頁三十六至三十七；蔣天格，〈論趙孟堅與趙孟頫的關係〉，《文物月刊》，一九六二年十二月，頁二十六至三十一。相關日文研究，特別是趙氏的書法，最精微的討論見於外由軍治，〈趙孟頫研究〉與〈趙孟頫年譜〉，《書道全集》（東京都：平凡社，一九五六），第十七卷，《中國：元明》，頁一至十八。西文參考資料中關於趙孟頫生平最詳細的討論是 Herbert Franke, "Dschau Mongfu, das Leben eines chineschen Staatsmannes, Gelehrten Jahresubersicht（趙孟頫：一位中國政治家及學者的生平），" *Sinica*, vol. 15, pp. 25-48。特別注重其繪畫方面的有 Osvald Siren, *Chinese Painting: Leading*

Masters and Principles（中國畫：名家與理論）（New York: The Ronald Press, 1956）,vol. 4, pp. 17-24; Benjiamin Rowland, Jr, *Encyclopedia of World Art*（世界美術百科全書）（New York: McGraw-Hill Book Co., 1960）, vol. 3, pp. 363-366。而不少關於趙孟頫較早期的論文，在上列各書之書目中都有提到。

註二　　　　楊載，〈趙文敏公行狀〉，《松雪齋文集》，外集。

註三　　　　《圖繪寶鑑》（序文成於一三六五年），卷五，作者論及趙孟頫，謂：「名滿四海」。另一本重要的元代資料是《輟耕錄》（序文成於一三六八年），卷七，頁一，文中謂：「以書法稱雄一世，畫入神品」。

註四　　　　請參見Osvald Siren, 同註一, vol. 4, pls. 15-23；藏於台北故宮博物院的畫蹟，其複印本載於《故宮書畫集》（北平：國立北平故宮博物院古物館，一九三一）、《故宮名畫三百種》（台中縣霧峰鄉：國立故宮博物院，國立中央博物院共同理事會，一九五九）及《故宮名畫》（台北：國立故宮博物院，一九六六）。西方學者對這位畫家的早期典型看法，見於Berthold Laufer這段評語「……以我所見，趙孟頫的畫，比其他畫家的有更多臨本，甚至近代註明年份或不註明的摹本也有。我本人不但看過，而且收藏了數十幅趙孟頫的畫，但並不相信其中任何一張是真的，我仍在翹首等待有幸能親眼看到趙孟頫真蹟的一天。從我所見的臨本中，我認為古今以來，他被人稱賞過度。而查理士・弗利爾先生（Mr. Charles L. Freer）這位見聞廣博、志趣高雅且評論中肯的收藏家，對我這個見解也不約而同。」請參見 "The Wang ch'uan t'u' a Landscape by Wang Wei（王維山水《輞川

圖》），" *Ostasiatische Zeitschrift*, vol. 1（1912-1913），p. 38。

註五　Osvald Siren, 同註一, vol. 7, pp.102-104中編的趙孟頫傳世作品評註表中，包括了七十四幀作品。除此以外，作者曾看到的這表中並未提到的作品，也為數不少。

註六　這幅畫蹟最先在一九三○年代初期，由故宮博物院複製成一卷，包括題籤和所有的跋語。近年全畫重新複印設色，載於《故宮名畫三百種》，同註四，第四冊，圖版一四六。美國舉行的故宮藝術品展覽會的目錄中，亦有這幅畫的片段，見 *Chinese Art Treasures*（中華文物）（Taipei: Institute of Chinese Culture, 1961-1962），pl. 69。這和James Cahill, *Chinese Painting*（Geneva: Skira; distributed in the U.S. by World Pub. Co., Cleveland, 1960），pl. 103相同。這幅畫一部份的複印本亦可見於L. Sickman and A. Soper, *Art and Architecture of China*（中國的美術和建築）（Baltimore: Penguin Books, 1956），pl. 122B。

註七　《道園學古錄》，卷三，頁一，虞集（一二七二至一三四八），〈題趙孟頫《秋山圖》〉一詩的意境。

註八　傳世的元代山水畫中，雖然著色的不多，但元人的論著中，如黃公望的《寫山水訣》（收錄於《輟耕錄》，卷八，頁一至四）常提及繪畫時敷色的技巧。

註九　中國人有關著色的畫論，固遠不及十九世紀西方國家關於輔色理論之詳備。以藍色和黃褐色對比的用法，一定是對色彩化合的直覺反應。自從班固（三二至九二）的《漢書》以來，中國人在傳統上都以「丹青」這名稱來稱一般美術，這是頗有趣的一點。參閱《辭海》，子部，頁九十五。

註十　　　「披麻皴」一名詞，最早見於黃公望的《寫山水訣》中，載於《輟耕錄》，卷八，頁一，後來則稱此種皴法之一種為「荷葉皴」。

註十一　　南宋首都臨安（杭州）在一二七六年為蒙古軍攻陷時，宋室遺裔，由忠心的臣子將領擁戴，在南方勉強苦苦支持，直至一二七九年，為蒙古軍所追，面臨被俘，由其中一位忠臣背負，跳崖投海溺死。

註十二　　關於元人生活這一方面，請參見箭內亙著，陳捷、陳清泉合譯，《元代蒙漢色目待遇考》（台北市：台灣商務印書館，一九七五）。但最詳備的著作是蒙思明，《元代社會階級制度》（北平：哈佛燕京學社，一九三八）。

註十三　　關於元初這一方面，參閱Frederick Mote，"Confucian Eremitism in the Yüan Period（元代儒者歸隱的風氣），"Arthur Wright eds., *The Confucian Persuasion* （Stanford, Calif.: Stanford University Press, 1960），pp. 202-240；孫克寬，〈元初儒學〉，收錄於《元代漢文化之活動》（台北：台灣中華書局，一九六八）。

註十四　　近年紐約市的亞洲大廈（Asia House）曾舉辦南宋藝術品展覽，請參閱Asia House Gallery New York eds., *The Art of Southern Sung China*（中國南宋的藝術）（Text and catalogue by James Cahill）（New York, 1962）。

註十五　　根據《圖繪寶鑑》中論及金代（一一一五至一二三四）的部份，金代是北方緊跟著北宋的朝代，其畫家多師法北宋的名家或文人畫家。

註十六　　現存王庭筠最傑出的作品是《古木枯槎圖》，這幅短橫卷現藏於京都有鄰館（藤井家藏品），印本見Osvald Siren, 同註

一, vol. 3, pl. 320及James Cahill,同註六, p. 96。

註十七　這些提及趙孟頫生平的地方，大部份以註一所列的資料為據，特別是楊載修纂的〈趙文敏公行狀〉。張羽（一三三三至一三八五）在他的《靜居集》（《四部叢刊》本），卷二，頁七提到「吳興八俊」。趙孟頫是否為錢選入室弟子這一問題，請參閱James Cahill, "Ch'ien Hsüan and His Figure Paintings（錢選及其人物畫），" *Archives of the Chinese Art Society of America*, vol. 12（1958）, pp. 12-13，他在文中支持錢氏與趙氏二人的師生關係；Fong Wen, "The Problem of Ch'ien Hsüan（錢選的問題），" *Art Bulletin*, Sept., 1960, p. 188, note 68，方聞在此文中則不同意這見解。其實趙孟頫自己澄清了這一點，在其〈送吳幼清南還序〉一文中，薦其友人與吳幼清交往，其中包括「吳興八俊」數人。在這篇文中，他特別提到其中一人敖君善，稱之為「吾師」，提到錢選和其他數人則只稱「吾友」（《松雪齋文集》，卷六，頁十）。錢選是趙孟頫繪事之師這一傳說，雖或有其事，但關係似並不太深，而為後人過度強調，這大概是由於曹昭，《格古要論》（成於一三八七年）常引述他二人論及文人畫真義的談話而生。

註十八　錢選的生平概略，見上註James Cahill的論文；另除了方聞的論文外，尚有Richard Edwards,〈錢選和他的初秋〉, *Archives of the Chinese Art Society of America*, vol. 7（1953）, pp. 71-83，文中論及錢選的昆蟲畫。在中國畫史論著中，有關錢選的最基本材料見於《圖繪寶鑑》，頁九十八。事實上，在前註所引趙孟頫的序中，已反映出趙孟頫與錢選之間的關係，在前者出仕元廷以後似乎仍是十分融洽。有關二人交惡的傳

說，大概是元末或明初時人，為要貶斥趙孟頫對故宋的不忠所捏造出來的。

註十九　　　關於中國士人對出仕元人的看法，可參閱F. Mote，同註十三。周祖謨，〈宋亡後仕元之儒學教授〉，見《輔仕學誌》（中文本），第十四卷，第一至二期，頁一九一至二一四；Li, Chu-tsing, ˝Rocks and Trees and the Art of Ts'ao Chih-Po（曹知白《樹石圖》及其畫藝）,˝ *Artibus Asiae*, vol. 23, no. 3-4（1960）, pp. 153-280（另有單行本）。

註二十　　　筆者在上註論文中已指出曹知白是處於同一環境的例子。

註二十一　科舉考試直至一三一五年才得以重新舉行，時仁宗（統治期間一三一二至一三二〇年）在位，對於中國文化最為欽慕。然而就是在這種考試中，也有蒙古人、色目人、中國人之等級分別，每一等人都有規定的名額。參看陳安仁，《中國近世文化史》（上海：上海書店，一九九一），頁二〇八。趙孟頫亦曾參與修正考試制度事宜。

註二十二　註十七所引趙孟頫給吳澄的書信中，就是人們陷於這個困境的最佳例證。他們二人在應世祖忽必烈之命、北上赴京的途中第一次相遇。一二八六年至京都後，吳澄幡然有歸志，趙孟頫在這封信中也承認他有同感，亦有去意，然終偃留北方。趙孟頫在有些情形下，對燕京的境況大表不滿。在他的〈送高仁卿還湖州〉一詩中（《松雪齋文集》，卷三，頁十二），他以京師的苦寒天氣和江南冬暖百花亂發的情景作對比，暗示他對江南的鄉思。

註二十三　這一類的畫家活動，可參閱《圖繪寶鑑》，卷五；James Cahill，同註十七及F. Mote，同註十三；後者特別論及鄭思肖。一般人都以趙孟堅是這類畫人之一，然而近年蔣天格在

論文中（見註一）認為他早在一二六○年，即蒙古軍攻陷南方以前就已逝世。

註二十四　關於曹知白，參閱註十九所引的拙作。關於黃公望的仕途，可參見潘天壽、王伯敏合著，《黃公望與王蒙》（《中國畫家叢書》，上海市：上海人民美術出版社，一九五八），書中對此有很簡明的摘要；同一叢書中另有洪瑞，《王冕》（一九六二），書中亦對王冕一生作詳盡的評論。

註二十五　任仁發是一位善繪馬及人物的畫家，十四世紀前半期在元廷作官，為都水庸田副使（《佩文齋書畫譜》，卷五十三，頁八）。朱德潤及唐棣的簡短事略及其官位，可見於《圖繪寶鑑》，頁一○二。

註二十六　記於周密《雲煙過眼錄》（《美術叢書》，第二輯，第二集），卷二，頁十三至十六。

註二十七　同上註，卷二，頁十八至十九。

註二十八　上註周密同一著作中，記錄了在杭州宮中及散落在南方私人收藏中為數甚夥的唐代及北宋（其中亦有一二幅南宋）畫蹟，這些記載中，最生動的描述是敘述周密在一二七五年，即京師陷於蒙古人之手前一年，觀看御府藏品。再者在另一著述中，我們知道在一二七六年十二月間，杭州的御藏書畫都運往燕京；請參閱王惲的《書畫目錄》（《美術叢書》，第四輯，第四集，頁二十一至三十九）及張心滄，"Inscriptions, Stylistic Analysis and Traditional Judgement in Yüan Ming and Ch'ing Paintings（元明清畫的題款、風格分析及傳統鑑評），" *Asia Major N.S.*, vol. 7, no. 1-2（Dec. 1959），p. 211。事實上，王惲既是其時翰林院中的學士之一，所以他所著的目錄是他為在京師所見一部份御藏而作的。另一規模宏大的

收藏是宋丞相賈似道的藏品，雖然他在宦途中罹禍，但他的鑑賞學識最為當時人所推崇，參閱Herbert Franke, "Chia Ssu-tao（1213-1275）: a 'Bad Last Minister' ?," Arthur Wright and Denis Twitchett ed., *Confucian Personalities*（Stanford, Calif.: Stanford University Press, 1962）, pp. 217-234。

註二十九　錢選是吳興人，趙孟堅居於海鹽附近，王淵和陳琳同來自杭州，這些地方全都在今日浙江省北部。另一方面，龔開原籍淮陰，在今江蘇北部。這些資料可見於《圖繪寶鑑》，頁九九至一〇二，及《畫鑑》，頁五十七至六十。高克恭先世來自西域，後居山西大同，李衎原籍薊邱，離燕京不遠，商琦來自山東曹州，然而這三人在南方留過一段頗長的時期，結交了不少南方畫家，有關他們的資料，可見於《圖繪寶鑑》，卷五。

註三十　　周密的生平在標準著作中都有載，如《新元史》，同註一，卷二三七，頁四；《湖州府志》，卷十九，頁三十一；《續歷城縣志》，卷四十三，頁二至三等皆把有關周密的主要資料作了摘要。另一同樣性質的著作是《周草窗年譜》，這本書是顧文彬《過雲樓書畫記》（序文成於一八八二年）的補遺。不過《過雲樓書畫記》並不完全準確。夏承燾所著的《唐宋詞人年譜》是很詳盡的年代記，文中很精要地把宋末元初時關於周密生平的著述連貫起來，有關周密的年代日期，本文作者大致上依照此書。

註三十一　周密是元初見聞最廣，記事最詳，而又最多產的作家之一。他對古物、書畫的鑑賞力已為人所共知，而他的著述後人都認為是當時最佳的資料，他亦以能畫名，工梅、竹及蘭，然其作品今已全佚，參閱《圖繪寶鑑》，頁九十七。

註三十二　這個雅號在《續歷城縣志》，卷四十一，頁二至三其傳略中

有載。

註三十三　這些生平事蹟，是由楊載所修的〈趙文敏公行狀〉節錄，見《松雪齋文集》，頁二至三，趙孟頫亦有不少的詩抒述他對濟南生活的感想。我們看後自然會感到他對宦途失意，渴望能像白鷗那樣自由，參閱《松雪齋文集》，卷四，頁十七。

註三十四　《山東通志》，卷三十一，頁三至四。

註三十五　同上。根據這資料，山名的第二個字，應讀為「跗」音，而不讀「不」音，「不」即花萼之意。

註三十六　自一一九二年到一八五二年之間，黃河從開封入淮河，南流出海，參閱E. O. Reischauer and J. K. Fairbank, *East Asia: The Great Tradition*（Boston: Houghton Mifflin, 1958），p. 20。

註三十七　這區域的地圖可見於《山東通志》。圖上畫的河流隨著今日在北方的河道，流經二山之間。

註三十八　這幅橫軸上的印，一般人都認為是趙孟頫最可靠的印。請參見孔達、王季遷合著，《明清畫家印鑑》（上海，一九四〇），頁五二五，第二的印即是以此印為根據；《鵲華秋色》卷上其他許多收藏家和鑑賞家的印章，亦為這本印鑑的二位作者，採用為典範印出，這幀作品上只有趙孟頫這個印，也顯出這是一幅可靠的畫蹟，因為贋品上常有很多作畫者的印。

註三十九　關於楊載的一生，參閱邵遠平，《元史類編》（成於清初），卷三十五，頁十一。

註四十　東晉時代，山東臨沂的王羲之（三二一至三七九）在中國歷史上，被公認為是最偉大的書法家。其傳略可見於《晉書》，卷八十。

註四十一　《蘭亭序》可說是王羲之最有名的作品。公元三五三年，王

義之及四十餘書畫友，雅集於浙江紹興的蘭亭，《蘭亭序》就是他們為慶祝春節所寫的詩的序文，據傳字跡之精妙就是王羲之自己再也不能重寫出來。根據很多有關這書帖的傳說，這篇序文啟迪了後世很多有名的書法家，都刻意加以臨摹，而真蹟則數百年來由其家族相傳，其後卻為唐太宗施計佔得，為防止這本書帖落入他人之手，他命令把這篇序文和他同葬。從那時起，就是臨本也為人們所渴求，今天最近原本的臨本傳說是十五世紀初成於東書堂那本，然而就是這個臨本今日亦僅可見於一石刻搨印本而已。這搨本最近曾有複印本（王羲之《蘭亭》字帖複印本，一九六二年台北出版）。

趙孟頫嫻熟王羲之書法，特別是這篇《蘭亭序》，這一點可從他自己的著作證明。在《松雪齋全集》續集一至四頁，有不少跋是為王羲之書帖寫的。然而他最欣賞的還是《蘭亭序》，雖然那時已只是石刻的印本而已。顯然他藏有定武石印本，在他為這個石印本題的多篇跋中，第一篇是在一二八九年題的，即在他畫成《鵲華秋色圖》前六年。一三一〇年，他乘舟北上，隨身攜了這本石印字帖，就在三十二天旅程中，寫了很多篇跋。在另一篇中，他指出在一二九五年，即畫《鵲華秋色圖》同一年，他的友人藏有石印本的印版，趙孟頫遂其請，作了一篇《蘭亭序》的副本。所有元代的作者都指出他的書法以晉人為宗，即王羲之。參閱《圖繪寶鑑》，頁九十六及《輟耕錄》，卷七，頁一。

註四十二　據稱是郭忠恕摹寫的《輞川圖》卷，今所見的只是石印本（參閱以下註釋一一〇），序跋甚多，其中一篇謂楊載藏有郭忠恕臨本，這段記載可見於姚惟清的跋，姚氏是何人，未

詳，但當是與楊載同一時代的人。

註四十三　范椁的傳略，載於《元史》，卷一八一。他原籍江西的臨
　　　　　江。他的名字似乎有點不符合的地方。在他的傳略中，他被
　　　　　稱為范椁，但在這段跋語的署名，末一個字是「杼」，這二
　　　　　個字並不通用。由於他的號是德機，所以這不可能是別一個
　　　　　人。故宮博物院江兆申兄，認為其原名或為范杼，「因『機
　　　　　杼』同為織布之用，名『杼』故字『德機』，古人中此例甚
　　　　　多，如『亮』字『孔明』，『飛』字『翼德』是也。元史作
　　　　　椁，或是改名，改名有因犯『廟諱』改者，亦有犯主試官
　　　　　『諱』改者，原因不一而足。」

註四十四　這是指趙孟頫曾仕元代五朝皇帝。從世祖（忽必烈）的統治
　　　　　期一二六〇至一二九四年開始，到成宗一二九五至一三〇
　　　　　七，武宗一三〇八至一三一一，仁宗一三一二至一三二〇，
　　　　　到英宗一三二一至一三二三。在歷史上，這是頗確實的，因
　　　　　為趙孟頫在一二八六年受忽必烈詔書，死時為一三二二年，
　　　　　在英宗在位期間。

註四十五　就是以這幅畫卷為例，趙孟頫只用一個印，而楊載且未繫
　　　　　印。范椁有一印及署名，所以他們之中，沒有一個多用一
　　　　　印，這裏所指二段跋語都沒有顯出是書寫的人藏有這幅畫。
　　　　　收藏者遍蓋印章，似是十六世紀才開始的，特別是始自項元
　　　　　汴這位收藏家。

註四十六　歐陽玄的傳略，載於《元史》，卷一八二，及《新元史》，同
　　　　　註一，卷二〇六，他原籍江西的盧陵。

註四十七　從《道園學古錄》中一些為趙孟頫畫蹟題的跋語，可見虞集
　　　　　對趙孟頫畫藝的欽崇，虞集被稱為元代四大詩人之一，《輟
　　　　　耕錄》，卷四，頁十至十一記載趙孟頫曾為他潤飾一首詩。

虞集是四川人，他的生平記於《元史》，卷一八一。

註四十八　張雨原籍浙江錢塘，二十多歲便離家作道士，明初士人劉基曾為他作傳，在張雨自己的詩集《真居先生詩集》中也有載。他的正史本傳是據此篇而成的。他是趙孟頫和楊載的朋友，其傳略載於《新元史》，同註一，卷二三八。

註四十九　這首詩請參見張雨，同上註，卷三，頁八。這本詩集在一八九七年刊行。其中亦包括了趙孟頫的款識。

註五十　　這句詩是指周密著作之一的《齊東野語》。

註五十一　整句都是指趙孟頫而言。別駕是輔助一州行政的官名。這是指趙孟頫在山東濟南路總管府事時的官位。平原君是周末戰國期間趙國的公子，以好客慷慨著名，在這裏，作者大概以趙國公子來指趙孟頫。

註五十二　在這裏，「儂」在吳人的方言中是用來自稱的，在江南一帶通行，由此看來，這是指周密的家族在吳地（包括了杭州和吳興）既居數世，已自認為吳人，而不再是他祖居齊地的人。

註五十三　錢溥的一生可見於《明史稿》，卷二八五，頁九。

註五十四　趙令穰（大年）是宋代畫家，活躍於一〇七一至一一〇〇年間。和趙孟頫一樣，他也是宋宗室子。董其昌的跋載於《文徵明彙稿》（上海：神州國光社，一九二九），頁九十五。

註五十五　同上註，頁九十五，這在十九世紀初鑑賞家吳榮光所寫的跋提到。在這段一八三四年的跋語中，他這樣寫道：「惟松雪卷白牋本，高與此（文代臨本）準，而長不過二尺一寸，此卷絹本，長至三尺五寸……」。

註五十六　王氏兄弟的傳略見於《明史》，卷二八七。

註五十七　汪珂玉，《珊瑚網》（成於一六四三年，台北市：台灣商

務，一九八三），卷二十三卷，頁一三六七。

註五十八　項元汴的年譜是吳榮光所作。關於項氏收藏的經過，參閱R. H. van Gulik, *Chinese Pictorial Art as Viewed by the Connoisseur*（鑑賞家眼中的中國畫）（New York: Hacker Art Books, 1981），pp. 401-402。

註五十九　根據各種記載和目錄，這是李龍眠最著名作品之一。據知兩幅傳為李氏所畫的畫蹟，都是同一畫題，今仍存於世。其中一幅是廢帝之弟溥傑帶出故宮的許多幅畫蹟之一，請參閱陳仁濤，《故宮已佚書畫目校注》（香港：統營公司，一九五六），頁五。除此亦曾刊印於《遼寧省博物館藏畫集》（北京市：文物出版社，一九六二）中，圖版二十四至三十五。是書編者以這幅畫是北宋末畫家張激所作，而不以為是李龍眠的作品。這幅畫的另一幀，今在華盛頓的弗利爾美術館（Freer Gallery）很可能在遼寧那幅畫是董其昌在跋中所指的一幅。然而董氏把這幅畫卷和《鵲華秋色圖》相連，頗令人費解。

註六十　這個名字雖然未能確實究是何人，但他看來必是項元汴的後人，非子即孫。

註六十一　延津劍最先見於《晉書》，卷三十六，〈張華（二三二至三〇〇）列傳〉。哈佛大學楊聯陞教授點出這個出處，作者深表謝意。

註六十二　顯然地這反映出董其昌對唐代及北宋畫的個人見解。在這篇論文第七節將有更詳盡的討論。

註六十三　這就是上註及註二十六至二十八所揭周密的著作。

註六十四　賈秋壑的正式名字是似道。在註二十八已引述過。他是一個很有創見的人物，宋末時為丞相，在經濟措施上進行多項革

新，激起中國南方世家大族的反對，因此遂被貶黜，且在放逐期間受害。由於這樣，從此他在中國史書上都受人責難，稱為「末代佞臣」。近年來Herbert Franke（見註二十八）的論文為賈似道辯白，認為他是宋亡之前極力挽救當時危機一個有膽識的革新家。不過在藝術圈子裏，賈似道對書畫的鑑賞力不但聞名，而且常得人們的尊敬。這種才學，至少在畫史上，可彌補他作為一個政治家的佞名。參閱周密，《癸辛雜識》，〈後記〉，頁二十九至三十，及《輟耕錄》，卷一，頁二十一。

註六十五　十八世紀的阮元謂董其昌曾摹寫趙孟頫這幀作品多幅，請參見《續歷城縣志》，卷八，頁二十一，其中一幅立軸，可能就是本書從齊藤悅藏，《董盫藏書畫譜》（大阪市：博文堂，一九二八），國版二十九複印的一幀。董其昌在畫的右上角題道：「趙吳興畫，余見之成康沈氏，因憶臨之。」這段附註有點難明，由於董其昌對趙孟頫這幅畫十分熟識，當應更明顯地鑑明這幅畫，這就成為我們懷疑這幅董其昌摹本是否可靠的根據，從畫本身看，無疑這是一幅摹寫趙孟頫畫蹟的畫，但卻很可能是一幅臨本的摹本。

註六十六　陳繼儒，《妮古錄》，卷二，頁六。這句話似附和董其昌的跋，或是董跋附和這句話。

註六十七　郭味蕖編，《宋元明清書畫家年表》（北京市：人民美術出版社，一九五八），頁二三四提及此事。他以梁章鉅（一七七五至一八九四）的《退盫題跋》作為他這句話的出處。

註六十八　張丑，《清河書畫舫》（一九二六年版），酉部，頁十七。

註六十九　同上註，戌部，頁二十三，其中謂「近見吳氏藏公《富春山圖》一卷。」清初不少的著述提到這幅畫卷被焚毀的奇怪故

事時，都證實這位吳氏即吳之矩。溫肇桐，《元季四大畫家》（香港：香港幸福出版社，一九六〇），頁二十一至二十二亦有摘錄。

註七十　　根據與這幅《鵲華秋色圖》複印本附在一起的故宮博物院原有記載，及引自宜興縣志，吳景運在一六五三年擢進士。這個日期使他一六六二年的跋更為可信。

註七十一　參閱一九二八年出版的《清史列傳》，卷七十九，頁五十。由於他常常轉換投誠的對象，從明代到李自成，到吳三桂，而終之則擁護滿清，所以他在傳略中受到頗不客氣的評論。

註七十二　舉例來說，項元汴的藏畫是晚明最著稱的巨大收藏之一。清初為千夫長汪六水佔為己有。參閱臧勵龢等同編，《中國人名大辭典》（上海：商務，一九二一），頁一二一四。

註七十二a　吳其貞，《書畫記》（上海市：上海人民美術出版社，一九六三），頁四七四記載了他在一六三五年至一六七七年間所看到的書畫帖。其中這樣寫道：「以上三圖（包括《鵲華秋色圖》是張先山（三？）攜至吳門（蘇州）訪余於莊家園上。觀賞終日，不能釋手。先二山東膠州人，閥閱世家，乃翁（張若麒？）篤好書畫，廣於考究古今記錄。凡有書法名畫在江南者，命先三訪而收之。為余指教某物在某家所獲去頗多耳。時癸卯正月十日。）

註七十三　曹溶的生平傳略，可見於《中國畫家人名大辭典》，頁四〇七；《中國人名大辭典》，同註七十二，頁九九一；及《清史列傳》，頁七十八。

註七十四　這是以上註二十六至二十八提到周密同一目錄。

註七十五　作者所能找到的就是：金沙是南通一地的小鎮，在長江北岸的江蘇省。其地是否有人曾收藏這幅畫蹟，頗難證實。另一

方面，金沙很可能是宜興或江南地區中的一個小村落，若然，意即指上文指出那些收藏者其中一人的居處。

註七十六　雙谿大概是山東膠州中的地名。

註七十七　《續歷城縣志》，卷八，頁二十五至二十六所載這幅畫的歷史中有提及這本書引述《鄉園憶舊錄》為此點的出處。然而這幅畫卷中並沒有宋犖的印或跋，可說是奇怪的事。可能他只藏有臨本之一，而說以為就是真蹟。宋犖的傳略，可見H. Giles（瞿氏），*A Chinese Biogrophical Dictionary*（中國名人辭典）（London: B. Quaritch; Shanghai: Kelly & Walsh, 1898），第一八三七條。

註七十八　這位早逝的滿洲學者的傳記，可見於趙爾巽等編，《清史稿》（出版地不詳：出版者不詳，一九二七），卷四八九，頁二十六，及《清史列傳》，卷七十一，頁二十二。朱彝尊（一六二九至一七〇九），《曝書亭集》，卷五十四提到這幅畫曾為納蘭性德的父親所藏，後傳其子。參閱《周草窗年譜》，頁三六二。

註七十九　禹之鼎是揚州人，康熙時作朝廷的畫師。他的小傳載於《中國畫家人名大辭典》，頁二六〇。關於他摹寫趙孟頫畫蹟的記載，出自《續歷城縣志》，卷八，頁十八至十九，其中引述高鳳翰（一六八三至一七四七）為這幅畫所題的跋，此跋載於其《南阜詩集》中。高鳳翰指出高士奇曾為這幅畫的摹本題過跋。同一書中頁二十五至二十六，另一地方也是這樣引證。

註八十　前註所揭《續歷城縣志》中的二個出處也有提及。

註八十一　《石渠寶笈》，初編，卷三十三，頁一，最近這記錄已刊印於《故宮書畫錄》，卷四，頁一〇五至一〇九。

註八十二 參閱清史編纂委員會編纂，《清史》（台北市：國防研究院，一九六一），第一冊，頁一四九，其中記述了乾隆在一七四八年巡視山東的情形。

註八十三 由於直至十九世紀初期黃河還未改道，依循原來流過鵲山和華不注山之間的舊河床，所以其時這地方的風景當與趙孟頫所畫的無大差異。

註八十四 李白的伯父其時恰為濟南刺史，他和這位伯父乘舟共遊鵲山湖時，寫了三首有關這地的詩。參閱《全唐詩》，第三冊，頁一八二六。

註八十五 王惲，《秋潤先生大全集》，卷三十八，頁四至五。這本書中也有一首寫華不注山的詩，見卷十，頁一。

註八十六 《續歷城縣志》，卷八，頁二十一引述《小滄浪筆談》一書，其中包括了阮元對這幅畫歷史的評論，有關這點的其他記錄，亦可見於他的著作《石渠隨筆》。

註八十七 《續歷城縣志》，卷八，頁一至二中很多這類的記載，這些長篇文章，大多出自清代學者和官員的著作，顯示出那時候已成為很著名的傳說。

註八十八 這幅畫以後的歷史，當然成為中國故宮藏品歷史的一部份。參閱那志良，《故宮四十年》（台北市：台灣商務印書館，一九六六）。

註八十九 欲得一個中國書畫偽造的概念，參閱R. H. van Gulik，同註五十八，頁三七九至三九二；E. Ziircher, "Imitation and Forgery in Ancient Chinese Painting and Calligrahhy（中國古書畫的臨摹及偽造）,"*Oriental Art, N.S.*, vol. 1-4（winter, 1955），pp. 141-146；張心滄，同註二十八，pp. 207-227；方聞，"The Problem of Forgeries in Chinese Painting, Pt.1（中

國畫贗品的問題，第一篇），" *Artibus Asiae*, vol. 25, no. 2-3 (1962), pp. 95-140.

（註九十）　　關於王維在中國畫的問題最精要的討論是Osvald Siren, 同註一, vol. 1, pp. 125-135。亦可參閱滕固，《唐宋繪畫史》（北京市：人民美術出版社，一九五八），頁三十二至三十六；童書業，《唐宋繪畫談叢》（北京市：中國古典藝術出版社，一九五八），頁三十二至三十七；何鑾之，《王維》（《中國畫家叢書》，同註二十四）；莊申，《王維研究》（香港：萬有圖書公司，一九七一）。

註九十一　　參閱《唐朝名畫錄》，《美術叢書》，第二集，第六輯，頁七。

註九十二　　張彥遠對王維畫藝的評語，見《歷代名畫記》，卷十。

註九十三　　舉例來說，在郭若虛的論著中提到所有北宋畫家，只指出董源師法王維，參閱《圖畫見聞誌》，卷三。

註九十四　　有關宋畫標準的改變，參閱A. Soper, "Standard of Quality in Northern Sung Painting（北宋畫蹟的質素標準），" *Archives of the Chinese Art Society of America*, vol. 11 (1957), pp. 8-15; O. Siren, *The Chinese on the Art of Painting*（中國的畫藝論），pp. 38-90。至於文人畫發展，參看滕固，同註九十，頁七十一至八十三。

註九十五　　見《蘇東坡集》。

註九十六　　張彥遠，《歷代名畫記》，卷十。

註九十七　　文人畫與「形似」之間的問題，作者在關於曹知白一文（見註十九），頁一七四至一七九中已作討論。

註九十八　　十一世紀末，米芾是最欣賞王維的一個。不過其時的畫家似乎一般都對他感到興趣。郭若虛的見解雖是比較保守的，但

在一〇七〇年前後著述時，已承認他山水畫中的巧妙，見
《圖畫見聞誌》，頁二十二。另一個欣賞王維畫藝的重要人物
是沈括（一〇三一至一〇九五），他與蘇東坡、米芾同時，
這位文人興趣極廣，不但喜好美術和文學，而且對科學亦感
到興趣。他的〈圖畫歌〉開首二句是這樣的：「畫中最妙言
山水，摩詰峰巒兩面起……」，見俞崑編，《中國畫論類編》
（台北：華正，一九七五），頁四十五至四十六。跟著是寫李
成、荊浩、關同、董源、巨然等的歌詞。從他把這位獨一無
二的唐代大師置於這一列山水畫家之首，便顯出了他對王維
的推崇了，再者，在其名著《夢溪筆談》的評論中，也可見
到他對這位宗師極高的評價，見沈括著，胡道靜校註，《夢
溪筆談校證》（北京：中華書局，一九六二），頁五四二至五
四六。舉例來說，沈括在其中一段這樣寫道：「書畫之妙，
當以神會，難可以形器求也，世之觀畫者，多能指摘其間形
象、位置、彩色瑕疵而已，至於奧理冥造者，罕見其人。如
彥遠畫評言王維畫物，多不問四時，如畫花往往以桃、杏、
芙蓉、蓮花同畫一景。予家所藏摩詰畫《袁安臥雪圖》，有
雪中芭蕉，此乃得心應手，意到便成，故造理入神，迥得天
意，此難可與俗人論也。」這就見出沈括的見解，就是不完
全相同，也與蘇東坡的意見非常接近，從而反映出北宋期間
一段理論的趨勢。沈括居於杭州，這地方就是早在北宋那
時，大概已代表新意選出的南方中心了，這是頗重要的一
點。關於一些米芾對王維的評語，參閱他的《畫史》（《美術
叢書》，第二輯，第九集，第一冊），頁三、十九、二十。

註九十九　有關金人畫蹟的主要資料，載於《圖繪寶鑑》，頁九十三至
九十六。在整部份中，最明顯的一面是畫家們都特別喜歡畫

墨竹，這就顯示出文人畫影響之大，除此以外，另一現象是人們都師法李龍眠的人物畫和米芾的山水。雖然這本書中有關金代畫家的記載或會反映出其作者夏文彥這位來自浙江吳興的南方人的有限知識，及其對文人畫的偏好，但至少卻表露出那時文人畫在中國北方的強大影響力。

註一〇〇　這段評語，是為王維的《松巖石室圖》所題的跋語。趙孟頫原刊於一三三九年的《松雪齋文集》十卷中並沒有載，但卻見於其後增補而成的《松雪齋全集》，這段跋語就在其中的續集。

註一〇一　參閱拙作關於曹知白的論文，見註十九，頁一六五。

註一〇二　出自《南邨詩集》，請參見溫肇桐，同註六十九，〈王蒙〉一節，頁十所引述。

註一〇三　《宣和畫譜》，頁二五二。這段是這本北宋畫目錄中「山水敘論」的一部份。

註一〇四　《畫鑑》，頁七十四至七十五。

註一〇五　王維所作的《輞川》，不論是畫或是詠詩，都給後來的畫家和詩人有很大的啟示。從朱景玄的《唐朝名畫錄》以下，所有重要的畫論著述都一定提及這幅畫蹟，很多元代作者都有引述此圖，這是頗值得注意的。這些人中，我們只略舉一二，有：王惲，《秋澗集》，卷二十五，頁十七；虞集，《道園學古錄》，卷十，頁六及袁桷，《清容居士集》，卷四，頁十九。

註一〇六　米芾的《畫史》（《美術叢書》，第二輯，第九集，第一冊），頁三中記這幅卷軸有多幅摹本。元時，郭忠恕的摹本以為楊載所藏（見註四十二）。明代董其昌亦有提過這幅摹本。

註一〇七　《靜修先生文集》（《四部叢刊》本），卷十八，頁六至七，

頗有趣的一點是，劉因對王維不忠於唐帝，頗有微言。從這裏可見那時人們墨守成規，不顧其時的真實情形，必要對君盡忠，才算做到儒家倫理的標準。

註一〇八　《書畫目錄》(《美術叢書》，第四輯，第六集)，頁七。

註一〇九　在英美的博物館中，據知下列的博物館藏有《輞川圖》的摹本，大英博物館（British Museum）、西雅圖美術館（Seattle Art Museum）、紐約大都會博物館（Metropolitan Museum of New York）、華盛頓弗爾美術館（Freer Gallery of Art）及芝加哥美術館（Chicago Art Institute）。京都小林市太郎和貝塚茂樹二位教授各收藏一幅更肖似這幅的臨本。其他的私人藏畫中，傳為文徵明摹寫的臨本，今在芝加哥的Stephen Junkunc III的藏品中。另一幅傳為王翬摹寫的臨本，為紐約翁萬戈所藏。這二幅畫都不像其他那些直接摹寫，而是加入己意的摹本，變動頗多。

　　《輞川圖》摹本仿本的分析，是已故羅里教授（Professor George Rowley）在普林斯頓大學（Princeton University）講授中國畫時重要的一部份，作者在分析這幅畫的石印本時，很多見解都是源自羅里教授。

註一一〇　有關這幅石刻本，參閱B. Laufer, "The Wang Ch'uan T'u a Landscape by Wang Wei"（王維山水《輞川圖》），'' *Ostasiatische Neitschrift*, vol. 1 (1913), pp. 28-55；及同一學報 vol. 3 (1914-1915), pp. 51-61，福開森（J. C. Ferguson）關於這幅畫的評論。

註一一一　我們可以這麼反駁，《輞川圖》摹本的石刻既成於十七世紀，絕不應以之代表唐代畫風可靠的法則。在這方面，我們可以借助其他若干已確定為唐代的作品，雖然這些畫可能不

是橫卷。人物畫方面，有閻立本的《歷代帝王像》內十三帝王，藏於美國波士頓美術館；幾幅傳為周昉畫的幾張仕女圖的摹本，分別藏於堪薩斯城、大阪及北平三地博物館中。佛像畫方面有不少仍見於敦煌的石窟中。如第一○三窟的畫，相信是畫僧玄奘往印度的途中。同樣地我們在閻立本的卷軸，或在很多敦煌的佛教幡幟及壁畫上，都可見到不一致比例。在遠近的佈置上，我們可以這幅石印本和敦煌第一七二號石窟關於西方極樂世界的畫（參見O. Siren, 同註一, vol. 3, p. 56）作一比較，壁畫清楚顯出空間在逐步進展時，景物並無多大重疊；或與第三二三窟中的海景圖一部份（參見O. Siren, 同註一, vol. 3, p. 63）相比，則圖中的水和陸地，由近至遠都是互相重疊，使我們能想到趙孟頫畫卷中的同一情景。至於樹的畫法，表現出同樣原則的例子，不可勝數。我們只要提出在正倉院《仕女圖》中，或在敦煌壁畫上所見的孤木，作為比較的論點。在這些圖畫中，雖然樹木仍是多從想像中畫出來，與自然無直接的關連，但作畫者都對其種類感到興趣。披麻皴的運用似乎頗難追溯，因為大多數今存唐代作品，除了暈染之外，並無用皴筆。然而從記載上，王維被稱為第一個發明用皴法來畫山的人（參閱現藏於故宮博物院，傳為王維所畫之十分古雅的《雪景圖》，其中有些地方微露皴紋。這幅畫，載於參見O. Siren, 同註一, vol. 3, p. 98）。無論如何，這幅畫一六一七年的摹本中密密麻麻的皴紋，大概是經過多次摹擬，後人加入的結果，因為早在郭忠恕的時代，山水畫家已常用皴法了。

稱為慶陵的遼陵寢，位於內蒙古。內有一組壁畫，畫的是一年四季，雖然成於一○三○年左右，但亦成為一個類似《輞

川圖》中風格原則的最佳例子。作為遠離中國藝術活動中心的落後作品，這組壁畫似很完整地保留了唐代的畫風，故對一六一七年傳為郭忠恕摹本的石刻的可靠性，可資佐證。以保存最好的《秋景圖》作為一例（見秦嶺雲，《中國壁畫藝術》（北京市：人民美術出版社，一九六〇），圖版五十四；及Sherman E. Lee and Wen Fong（李雪曼、方聞），*Streams and Mountains without End: A Northern Sung Handscroll and Its Significance in the History of Early Chinese Painting*（溪山無盡圖）（Ascona: Artibus Asiae Publishers, 1955），pl. 16），我們可以看到同樣的分段組織，對景物應有比例的疏忽，對鹿和樹木一類寫實細節的興趣，以向前傾的地平面來限制空間和把高山排成一幅橫過畫面的屏風，遮蔽遠方。在這裏，作畫者處理景物的方法一如《輞川圖》那樣集為一大組實物。所有的景物在畫面上很平均地散佈開來，帶有一些舞台的氣氛。畫樹方法和王維的處理法相同，而且亦能預先見出趙孟頫圖卷中的畫法。由於這幅壁畫和趙孟頫的作品畫的同是秋天的景色，前一幅畫開始畫的和諧季節氣氛，在後一幅畫中似終能找到最佳的表現方法。

如果這些例子使我們對以上所論《輞川圖》中的唐代畫風略有所知，那麼我們亦可以這些例子證明趙孟頫的《鵲華秋色圖》是畫者立意藉王維畫風回復唐體這一爭論點。

註一一二　關於中國畫橫卷體制的討論，參閱Sherman E. Lee and Wen Fong，同上註。

註一一三　米澤嘉圃，〈傳王維《江千雪霽圖》〉，《美術研究》，第二〇五期（一九五九年七月），頁一至一四〇。在文中他亦有討論到中國畫中的王維畫風。關於這幅畫的一些討論及畫上

跋語的譯文，可見於O. Siren, 同註一, vol. 1, pp. 130-131。除此並無刊印過任何關於這幅畫的論文。整幅畫載於伊勢專一郎，《支那山水畫史—自顧愷之至荊浩》（京都：東方文化學院，一九三四）；George Rowley, *Principles of Chinese Painting*（中國畫的法則）（Princeton, N.J., Princeton University Press, 1959）, 2d ed., pl. 15。

註一一四　這些傳為王維所作的論著，包括〈山水訣〉（或〈畫學秘訣〉）及〈山水論〉等，均可見於各畫論集子中。

註一一五　作為一幅摹寫唐代作品的北宋臨本，沒有多少畫能和它相俱或比較。然而與今故宮的趙幹《江行初雪圖》（見《故宮名畫三百種》，同註四，頁五十）相比，亦有若干相同的地方，特別是戲劇性的發展、遼闊的河景、重覆母題來創造韻律、和諧的意境、以直線和橫線為主的構圖等。雖然趙幹畫中的風格比較進步。同樣地，雖然格式不同，但《江山雪霽圖》和故宮的范寬《溪山行旅圖》（參見《故宮名畫三百種》，同註四，頁六十四）亦共有同樣的風格原則。二幅畫同樣有三步的深入自近至遠的情序、直線和橫線為主的構圖、戲劇性的結構及以季節情境作為主題。

註一一六　這畫中間部份印在松下隆章、鈴木敬合編，《宋元名畫》（市川市：聚樂社，一九六一），第三冊，圖版二十七；及《中國宋元美術展目錄》（東京都：東京國立博物院，一九六一），圖十八。畫中有不少的跋，最早一則成於一一七〇年。十八世紀時這幅畫成為御藏珍品之一，《石渠寶笈》亦有記錄。鈴木敬在《宋元名畫》中論及這幅卷軸，稱這是北宋末文人畫興起的代表作，島田修二郎，《宋元畫》（東京都，一九五二），頁三十中認為這幅畫的年代當在北宋和南

宋的過渡時期，是一幀近似米芾畫風的作品。

註一一七　關於董源畫風的討論，見本文第七節。

註一一八　參閱《文物》，一九六二年，第十期，頁四十五。此墓是在一九五八年十月發現的。墓塚日期以碑上所刻馮道真的死年為據，除了這幅主畫外，在其他的牆上還有不少壁畫。

註一一九　載於一九三三年富田幸次郎編的《波士頓美術館所藏中國畫集》（*Portfolio of Chinese Paintings in the Museum of Fine Arts, Boston*），圖版八十五；及J. Cahill, 同註十四, p. 45。

註一二〇　關於元初儒學的發展，特別是在北方的情況，參閱註十三所引的兩個參考資料。

註一二一　關於這兩幅畫，參閱島田修二郎的，〈論京都高桐院所藏山水畫〉，《美術研究》，第一六五期（一九五一年），頁三至四。同樣地，這幅在大同附近的壁畫可與若干其他畫蹟作一比較。短軸山水如牧溪的《漁村夕照》，今屬東京根津美術館的藏品（載於O. Siren, 同註一, vol. 3, pl. 34及松下隆章、鈴木敬合編，同註一一六，第一冊，圖版十九），在時間上雖大概與馮道真的壁畫同期，但這幅壁畫既像是北宋末畫風的後期作品，故牧溪畫實際上亦似山水畫發展較後的作品。

註一二二　這些名詞，最先見於郭熙成於十一世紀末論山水畫的《林泉高致》。

註一二三　根據發掘者的報告，這幅畫的景色和葬於這墓塚中的道長的家鄉相似，其家鄉即大同附近稱為七峰山之地（參閱《文物》，一九六二年，第十期，頁四十一）。這一說法的可信程度仍是一個問題，特別是這景色中包括了各種奇怪的因素。

註一二四　這幅畫在國畫各種目錄中都有詳細的記錄，如《清河書畫舫》（卷十，頁四十八）、《式古堂書畫彙考》（卷十六，頁十三）

及《石渠寶笈》（初編），後兩書都把所有的題款跋語記錄。自第十七世紀末或十八世紀初，這幅畫成為北京的御藏，大概是由收藏過《鵲華秋色圖》那些收藏家呈獻的。然而在比較近期的歷史中，這幅畫和趙孟頫其他畫蹟的際遇頗為不同。民國初年《水村圖》流出故宮，可能是廢帝溥儀賞賜給其弟溥傑。當一九二四年政府接管了整個故宮時，管理人把這幅畫列入遺失了的畫蹟中，參閱陳仁濤，同註五十九，頁十二。很可能這幅畫被帶到中國東北部，在溥儀於長春成立偽滿洲國時，成為御藏畫之一。第二次世界大戰末，當俄人進侵東北九省時，整部藏品都散佚。然而，這幅畫最近才出現，刊出。

註一二五　關於這幅畫，本文研究的有關部份，在風格及畫上若干可見的印記和題字方面，都以複印本為根據。然而，沒有複印的部份，特別是長列的跋語，作者以《式古堂書畫彙考》（序文成於一六八二年）及《石渠寶笈》（序文成於一七四五年）作為根據。這兩部書有些出入的地方，如《式古堂書畫彙考》和《鐵網珊瑚》（成於一六○○年）所載整幅畫上的跋差不多都相同，且更同出《石渠寶笈》沒有記錄的兩段跋語。這兩跋，一是高克恭題的，另一是鄧文原題的，二人同是元代著名的書法家。這兩跋必是原書的一部份，但由於二人的聲名，可能在十七世紀末被剪割下來，成為獨立的書帖，其時當《式古堂書畫彙考》（成於一八六二年）成書後及此書在那世紀末或十八世紀初成為御藏之間。

註一二六　這個印的出現，或可以證明他在一二九五至一三○二間建成這間書齋。以其齋得之古琴「松雪」名之。

註一二七　關於錢德鈞的傳略，可參閱《元史選》全集，甲部，頁二十

六；及《中國人名大辭典》，同註七十二，頁六一三，這位
文人在中國史上的聲名，雖然其詩詞的造詣，但至少有一部
份是由於趙孟頫為他畫了這幅畫的緣故。這裏舉出的兩本參
考書，都以《水村圖》作為他傳略的起點。

註一二八　這是出於錢德鈞成於一三一五年的跋文〈水村隱居記〉，參
閱《式古堂書畫彙考》，卷十六，頁一二四。

註一二九　有關趙孟頫和這些人間關係的參考資料，見註十七。

註一三〇　《式古堂書畫彙考》，卷十四，頁一三〇。根據陳繼儒所
述，提及文徵明曾摹寫這幅畫；引述《清河書畫舫》時，指
出這幅橫卷曾在王敬美和董其昌之手。

註一三一　根據歷代著錄畫目，下列的目錄中曾提及這幅畫：張丑，
《清河書畫舫》，卷十，頁一四八；朱存理，《鐵網珊瑚》，
卷二，頁二十三；汪珂玉，《珊瑚網》，卷八，頁十；張
丑，《書畫見聞表》，頁五；陳繼儒，《妮古錄》，卷二，頁
五；李日華，《六研齋筆記》，第一集，卷十四，頁八十
六；吳昇，《大觀錄》，卷十六，頁十三；朱彝尊，《曝書
亭書畫跋》，頁十一；及卞永譽，《式古堂書畫彙考》，卷十
六，頁十三。這裏未列舉的資料還有不少。

註一三二　《水村圖》和《鵲華秋色圖》間最主要的不同，就是乾隆在
前者所題的跋語，不及在後一幅作品上所題的那麼有趣。然
而在《水村圖》中他也說明自己在一七七〇年巡幸地點時，
亦曾攜同這幅畫蹟與真景作一比較。

註一三三　元人所題的跋中，其中六則以這幅畫和王維或特別指《輞川
圖》加以比較。而且，其中一篇以之與唐代畫家盧鴻的名畫
《草堂圖》相比，這幅畫差不多可與《輞川圖》齊名，而所
表現的意境也和王維的極相似。參閱這幅畫的兩幅臨本，一

在故宮博物院（*Chinese Art Treasures*，同註六，pl. 4）；另一在日本大阪前阿卸房次郎所藏，現存大阪市立博物館，請參見《爽籟館欣賞》，第二冊，圖版二十六。

註一三四　有關元畫中書法因素的討論，參閱拙作論曹知白一文（見註十九），頁一五五，特別是註六及頁一八七至一八八。

註一三五　見註一一九。

註一三六　參閱拙作論曹知白一文（見註十九），其中詳細地討論到這幅畫。

註一三七　載於《故宮名畫三百種》，同註四，圖一一五及*Chinese Art Treasures*，同註六，圖五十七。

註一三八　載於《故宮名畫三百種》，同註四，圖一六一及*Chinese Art Treasures*，同註六，圖七十四。

註一三九　載於《故宮名畫三百種》，同註四，圖一六三及拙作論曹知白一文（見註十九），圖版九。

註一四〇　載於《故宮名畫三百種》，同註四，圖一八六及拙作論曹知白一文（見註十九），圖版十一。參閱方聞，"Chinese Painting: a Statement of Method（中國畫研究法），"*Oriental Art*, summer, 1963, pp. 72-78。

註一四一　欲詳究董源，參閱O. Siren, 同註一, vol. 1, pp. 208-214及陳仁濤，《中國畫壇的南宗三祖》（香港：統營，一九五五），頁四十九至五十五。

註一四二　《圖畫見聞誌》（《宋人畫學論著》，台北市：世界書局，一九七五），卷一，頁三十八。

註一四三　同上註，卷三，頁一一〇。

註一四四　畢宏，河南人，八世紀初期一位善畫山水、松、石的畫家。根據文學上的資料，他的發展和風格，似與王維的相若。這

可能就是米芾如此推許他的原因。其生平概略，可見於朱鑄
禹，《唐宋畫家人名辭典》（北京市：中國古典藝術出版
社，一九五八），頁二〇五至二〇六。

註一四五　《畫史》（《美術叢書》，第二輯，第九集，第一冊），頁五。

註一四六　《宣和畫譜》，卷十一，頁二七八至二七九。

註一四七　沈括，同註九十八，頁五六五。

註一四八　《畫鑑》，頁二十一，參見以下註二〇二。

註一四九　《畫鑑》，頁三十七。此見解在元人畫論中的意義，參見拙
著〈曹知白《樹石圖》及其畫藝〉，同註十九，頁一六七至
一七〇。

註一五〇　同註一〇四。

註一五一　《圖繪寶鑑》，頁三十六。夏文彥這本成於元末的著作，雖
不及湯垕的評論那麼有系統，但他有很多見解都似乎受湯垕
的影響，其中對山水三大宗師的觀念就是一例。

註一五二　黃公望，《寫山水訣》，《輟耕錄》，卷八，頁一。

註一五三　拙著〈曹知白《樹石圖》及其畫藝〉，同註十九，頁一六六
至一七〇已略述這個發展和曹知白畫藝的關係。

註一五四　米芾的先人雖是山西太原人，但他居於江南的吳地。他一生
最喜遊歷，特別是長江流域和中國南部。是以在他的著作
中，他成為最能欣賞江南山水的人。前提到的沈括是杭州
人，他的見解與米芾的相若。

註一五五　在O. Siren所列的表中，傳為董源畫蹟的有二十幅，見O.
Siren, 同註一, vol. 2, pp. 32-33。

註一五六　此畫複印本見O. Siren, 同註一, vol. 3, pls. 164-165；陳仁濤，
同註一四一，圖版七；L. Sickman and A. Soper, 同註六, pl.
89。

註一五七　這幅畫的文獻記錄雖然未經全部刊出，祇與一幅載於《式古堂書畫彙考》，卷三，頁四三四同樣畫題的畫的記錄卻相合。這另一幅畫中有三段跋語，出於董其昌之手，日期為一五九九、一六○五及一六一三年；另一段無日期的跋語是王鐸題的及明代收藏家袁樞的兩個印。在第一段跋語中，董其昌指出在圖卷外面，有出自文三橋（文彭）手筆的畫題。除此之外，另有兩個半邊的印，一個除了一小角外已不能辨明，另一個印在左面只見有「司印」兩個字，這可能是元代官府印「紀察司印」的一半。這幅畫據謂在十多種目錄中都有記載，以《清河書畫舫》為首，參閱陳仁濤，同註一四一，頁七。

註一五八　《夏景山口待渡圖》卷，除了柯九思跋外，還有奎章閣的虞集、李洞，及雅琥等的跋，柯虞二跋都提及這是董元的畫，如果所有這些跋都真，則這畫當到於元以前無疑，而為這幾位奎章閣學士鑑定了。但是，作者未能親見此畫，無法完全斷定此畫的真偽。惟據《宣和畫譜》，則董源有此一畫，而虞集《道園學古錄》中，亦載有此畫，然此畫是否即所謂河伯娶婦者，則不可得而知。以作者推測，趙孟頫一二九五年自燕京帶返吳興者，可能為現在瀟湘圖之原卷，亦即周密認為河伯娶婦之一卷也。原畫並無題，而娶婦者亦係忖測，而該畫或因過殘，元朝人臨之，而命名為《夏景山口待渡圖》，後經鑑書畫之奎章閣學士跋，而流傳至後世，或者各跋原在《瀟湘圖》者，蓋經數人之鑑別而定也，然後於臨本成後，將各跋附於臨本上，而原畫亦僅留一小段較完好者，以故《瀟湘圖》今僅有王鐸及董其昌跋，而未有元跋也，其實原畫即在元流傳，且經趙孟頫收藏，應有元人跋語也。今

僅書此，以證將來研究結果。

註一五九 關於這兩張畫和《鵲華秋色圖》的關係，請參見Richard Barnhart, *Marriage of the Lord of the River: A Lost Landscpe by Tung Yüan* (Ascona: Switzerland: Artibus Asiae, 1970)。

註一六〇 欲知其著錄的詳細解釋，參閱松下隆章、鈴木敬，《宋元名畫》，同註一一六，第三冊，釋義，頁一至二。鈴木敬在撰寫這些解釋時，以這幅畫屬於北宋和南宋之間，而米澤嘉圃卻認為是成於南宋末的作品，不似出自董源的手筆。像《瀟湘圖》一樣，這幅畫之與這位十世紀宗師連在一起，亦是從董其昌開始；他在畫上寫了一行大題字，其中這樣說：「魏府所藏董源，天下第一。」魏府似是指明初首都南京的名門大族之一。根據鈴木敬，這家人中，最出類拔萃的是徐達，他是明太祖朱元璋手下的一名大將，其後在太祖即位後任高官；死後賜給他的諡號是魏侯。這就是董其昌在題字中所指的魏府了。

註一六一 這兩個印：「緝熙殿寶」屬南宋理宗時（一二二五至一二六四）；「宣文閣寶」是元代末帝時所用的。米澤嘉圃認為這兩個印都是偽造的（見上註的參考資料）。另有「萬鐘」一印，大約是萬曆時米萬鐘的。

註一六二 和《瀟湘圖》一樣，這幅畫的畫題亦可見於董源作品的列表中，刊於《宣和畫譜》，卷十一，頁二八一。且《梅道人遺墨》中，有提到此圖，貝瓊之《清江貝先生詩集》四卷，亦有提及此畫之詩，故此畫在元朝已甚著名，惟所載此畫，是否即今黑川之《寒林重汀》，仍難完全確定也。

註一六三 范寬這幅名畫，載於《故宮名畫三百種》，同註四，圖版六十四；*Chinese Art Treasures*，同註六，圖十八。

註一六四　范寬這幅畫的尺寸是八一‧二五×四〇‧七五吋，傳為董源的畫約為七一‧五×四六吋。

註一六五　二畫都見於《宣和畫譜》中，但無法知其是否即今二畫，元人別集中，虞集有詩〈夏景山口待渡圖〉（《道園學古錄》，卷二十一，頁一四九），貝瓊有〈題董元《寒林重汀圖》〉（《清江貝先生詩集》，卷四，頁一七一）。

註一六六　見註二十六。事實上，在帶回來的畫中，有多幅是董源的。其中一幅是著色的人物圖《山水絕佳》。另一幅是以石塊及水作背景的龍圖。關於這一卷畫，周密亦提到他曾看過董源其他同樣的人物畫。

註一六七　《松雪齋文集》，卷二，頁九。

註一六八　《晉唐五代宋元明清名家書畫集》（南京，一九三七），圖版五十四。

註一六九　《圖繪寶鑑》，卷九十六。

註一七〇　《圖畫見聞誌》，頁四十六。

註一七一　《式古堂書畫彙考》，卷十六，頁一二七。錢氏在一三一〇年前後作吳郡的儒學提舉。

註一七二　《圖繪寶鑑》，頁九十六。

註一七三　根據一些關於唐畫的早期論者，王維除了在山水畫別出新意外，更能畫其他的題材。他的人物畫大概仍存世，如大阪阿都房次郎所藏的《齊南伏生像》。在記錄中，由於他是虔誠的佛徒，所以曾為佛寺的牆畫了很多畫。然而後人只主要指出他是一個偉大的山水畫家，特別是雪景圖，用墨屬於較靈活的一類。在宋末和元代的論著中，他差不多只被當作是位偉大的山水畫家，很少人提到他其他的藝術活動。

註一七四　在郭若虛的評論中（《圖畫見聞誌》，頁四十），董源被認為

師法王維和李思訓二人，然而因為晚明時人們企圖把王維和李思訓分為中國山水畫上的兩大相對的趨勢，所以董源和李思訓的關係很少人提到，而他和王維的關係，在中國山水發展史的主流卻常有引述。

註一七五　O. Siren, 同註九十四, p. 109.

註一七六　《畫史》（《美術叢書本》），頁六、七、九、十一。書中每段的含義各有不同，然而一般的概念都甚連貫。

註一七七　*Webster's Collegiate Dictionary*（韋伯斯特字典）（1947, 5th edition），p. 186.

註一七八　這本文集在一三三九年，即他死後十七年首次刊行。由其子趙雍所編，其摯友載剡源（一二四四至一三一〇）作序。由於載氏的序文日期是一二九八年，可能是為更早的版本寫的。這個版本已不可得見。

註一七九　《趙氏家法筆記》（《涵芬樓秘笈》，第四集，第二十九冊，上海：商務印書館，一九一八）。參閱丁福保、周雲青合編，《四部總錄　藝術編》（上海市：商務印書館，一九五七），第一冊，頁七三二關於此書的評論，其中包括了余紹宋在《書畫錄解題》的評語。余氏以為這本被傳為趙孟頫的書，是由多篇早期的文章組合而成，所以沒有顯露多少趙家一脈的見解。最近台北丁念先所藏之明李日華手書《趙氏家法筆記》，亦在《藝壇》月刊，第一至八期連載。

註一八〇　郭熙，《林泉高致》，收於虞君質，《美術叢刊》（台北市：中華叢書編審委員會，一九六四），第一輯，頁一一七至一三二。

註一八一　饒自然，《繪宗十二忌》（北京市：人民美術出版社，一九五九），第三輯，頁一三九至一四二。

註一八二　都收在于安瀾編，《畫論叢刊》（北京市：人民美術出版社，一九六〇）內。

註一八三　《圖繪寶鑑》（《藝術叢編》，台北市：世界書局，一九七五，第十一冊，《元人畫學論著》內），卷五，頁八十二。

註一八四　同上註，頁八十三。

註一八五　《古今畫鑑》（《藝術叢編》，台北市：世界書局，一九七五，第十一冊，《元人畫學論著》內），頁四十五。

註一八六　《圖繪寶鑑》，頁八十六。

註一八七　O. Siren所列名家作品（參見O. Siren, 同註一, vol. 7, pp. 140-141），存世的王淵作品中，大多是他的花鳥體，能與這些著錄上的見解相合的畫蹟，寥寥無幾。

註一八八　《圖繪寶鑑》，頁八十六。

註一八九　在現存數幅傳為陳仲仁所作的畫中，似乎沒有一幅作品的質素值得趙孟頫這麼高的讚語。

註一九〇　參閱《圖繪寶鑑》，頁九十一及《松雪齋文集》外集，頁十七至十九。

註一九一　《圖繪寶鑑》，頁八十二。

註一九二　《吳興備志》，卷十二，頁三十五。

註一九三　《圖繪寶鑑》，頁八十二。

註一九四　同上註。

註一九五　同上註，頁八十三。

註一九六　同上註，頁八十八。夏文彥稱他為趙孟頫的甥，一般以為謬誤。從年代比較看，王蒙像是屬於較年輕的孫輩。有關這問題的討論，可見於潘天壽、王伯敏合著，同註二十四，頁十二。一說元時「甥」即外孫之意。

註一九七　《圖繪寶鑑》，頁八十二。據文獻記載，除了管道昇外，趙

雍在這個家族中常是最近他父親的一個，所以這是十分可能的。

註一九八　《圖繪寶鑑》，頁八十八。

註一九九　《圖繪寶鑑》，頁九〇。高克恭更詳盡的傳略，可見於《新元史》，同註一，卷一八八；莊申，〈元代外籍畫家的研究〉，《中國畫史研究》（台北市：正中書局，一九五九），頁一四七至一七〇。

註二〇〇　《圖繪寶鑑》，頁八十二。有關李衎更詳細的討論，可見於 A. Lippe, "Li K'an and seine, Ausfuhrliche Beschreibung des Bambus', Beitruge Zur Bambusmalerei der Yüan Zeit（李衎及其《墨竹圖卷》對元代墨竹畫的貢獻），" *Ostasiatische Zeitschrift*, 1941-1943。

註二〇一　夏文彥這本書頗能反映出當時人的鑑賞力。書中確有鄙視南宋畫風的偏見，其中雖有提到幾位師法馬夏體或南宋院體的畫家，但他們所有的作品都似乎不見於中國。然而幸虧得日本人保藏，孫君澤的一些畫蹟今仍存世，參閱《宋元名畫》，同註一一六，第三冊，圖版二十八至二十九。無論如何，夏文彥的記錄是指元代仍殘存著南宋畫風的最佳證明，亦可作為明初重建畫院的聯繫。

註二〇二　見《中國畫論類編》，同註九十八，頁四七六，俞劍華從其中證據推測這篇論文成於一三二八年左右，這一推斷頗值注意。一九五九年出版《畫鑑》新版，由馬采編成，日期亦無大差別；他認為《畫論》和《古畫鑑》今雖似兩本論著，但原來本是一書，故把二書全為一書，題為《畫鑑》。

註二〇三　湯垕在寫這本論著時，多賴米芾的《畫史》，並常引述其中的內容。

註二〇四　《畫論》(《藝術叢編》(台北市：世界書局，一九七五，第十一冊，《元人畫學論著》內)，頁九。

註二〇五　在註十九所提拙作中，這問題有更詳細的討論，頁一七六至一七九。

註二〇六　《畫論》，頁九。

註二〇七　參閱註十九所提拙作關於這段的論述，頁一七七。

註二〇八　關於這發展的簡要討論，參閱滕固，同註九十，頁七十一至八十三及O. Siren, 同註一, vol. 2, pp. 11-52。

註二〇九　J. Cahill, 同註十七, p. 14.

註二一〇　參閱註一〇三、一〇四所提出的兩段文章。

註二一一　這個意象出自《圖畫見聞誌》，頁十九。湯垕的評語見《畫論》，頁十。

註二一二　《清河書畫舫》，酉部，頁十九。

註二一三　在這方面，值得注意的是文徵明最喜趙孟頫，他摹寫了《鵲華秋色圖》和《水村圖》。

註二一四　參閱島田修二郎、米澤嘉圃，《宋元繪畫》，頁十九至二十二及方聞, 同註十七, pp. 173-189。

註二一五　《圖繪寶鑑》，頁七十九至八十一，論及金的部份。

註二一六　參閱註二〇〇所引論李衎一文。

註二一七　參閱《圖繪寶鑑》，頁八十三及《古今畫鑑》，頁四十四。

註二一八　張遹周，《吳興備志》，卷二，頁十一提及一些有名的畫家，這些人或多或少都與湖州有關。

註二一九　見于鳳，《文同、蘇軾》(《中國畫家叢書》，同註二十四，一九六〇)。文同的傳略載於頁一至七。

註二二〇　同上註，頁二十至二十一引述到這件事。

註二二一　根據《唐宋畫家人名辭典》，同註一四四，頁五十七至五十

八頁，江參是浙江西南部的衢州人，但在吳興住過一段頗長的時間。

註二二二　Nelson Wu（吳訥孫），"Tung Ch'i-ch'ang（1555-1636）：Apathy in Government and Fervor in Art," Arthur Wright and Denis Twitchett（丹尼士‧徹赤特）ed., *Confucian Personalities* (Stanford, Calif.: Stanford University Press, 1962), pp. 260-293.

註二二三　這是元代各作者共同的意見：楊載的評語載於《松雪齋文集》本傳，頁十一；夏文彥的在《圖繪寶鑑》，頁二十八；陶宗儀的在《輟耕錄》，卷七，頁一。

註二二四　這是關於趙孟頫書法在中國史上的一般觀念。然而在他的行狀中，楊載稱他除了草書和小楷外，更能篆、隸及草書各體。

註二二五　參閱吳梅，《遼金元三代文學》（上海，一九三六）。

註二二六　《松雪齋文集》，本傳，頁十一。

註二二七　《松雪齋文集》，卷六，頁一至三可見到這兩篇樂論。

註二二八　《松雪齋文集》，本傳，頁二至二。

註二二九　同上註，頁六。

註二三〇　同上註，頁四。

註二三一　這些制度都是始於仁宗，這位最與中國人友善的皇帝的一朝（一三一二至一三二〇）。

註二三二　陶宗儀，《書史會要》（一九二九武進陶氏逸園影刊明洪武本），卷七，頁五的〈吾衍傳略〉中提到。

註二三三　《松雪齋文集》，卷六，頁九至十，雖然有時這種與朋友思想的同感，只是文學上一般的習慣，但正如筆者在註二十二指出，其時趙孟頫這種南歸的願望是頗真切的。

註二三四　遠志和小草都是草藥名，最先見於《世說新語》關於謝安的故事。趙孟頫引用這名稱當有雙重意義。

註二三五　《松雪齋文集》，卷二，頁十二。

註二三六　《松雪齋文集》，卷三，頁十三至十四。

註二三七　《松雪齋文集》，卷二，頁十四。

註二三八　舉例來說，在《畫禪室隨筆中》，董其昌評趙孟頫所以短壽，皆因他品格不高。

註二三九　董其昌，《畫眼》，收於虞君質編，《美術叢刊》，同註一八〇，第一輯，頁二八二。

註二四〇　同上註，頁二九二。同一文中的另一段評語（頁二八六）也顯示出同樣的見解：「王叔明畫，從趙文敏風韻中來，故酷似其舅（？）。又泛濫唐宋諸名家，而以董源王維為宗，故其縱逸多姿，又往往出文敏規格之外，若使叔明專門師文敏，未必不為文敏所掩也，因畫叔明筆意及之。」

趙孟頫二羊圖卷

趙孟頫在這幅《二羊圖》上自題：「余嘗畫馬，未嘗畫羊，因仲信求畫，余故戲為寫生，雖不能迫近古人，頗於氣韻有得。子昂。」從畫作的觀點看，趙孟頫作品的妙處在於它能夠吸取唐畫的精髓，從而演化為一個新的綜合。此圖趙孟頫只用水墨和較自由的筆法，已見他有點脫離唐人風格。從內涵看，此畫雖自稱戲作，然卻被後人解讀為蘇武的忠節（高貴的綿羊）和李陵的背叛（低首的山羊），以此來論趙孟頫仕元的窘境。也許趙孟頫在戲寫二羊圖時，很可能心中早已負荷著這個沉重的道義重擔。

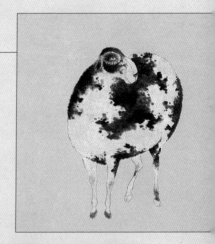

趙孟頫　二羊圖　局部
美國華盛頓弗利爾美術館藏

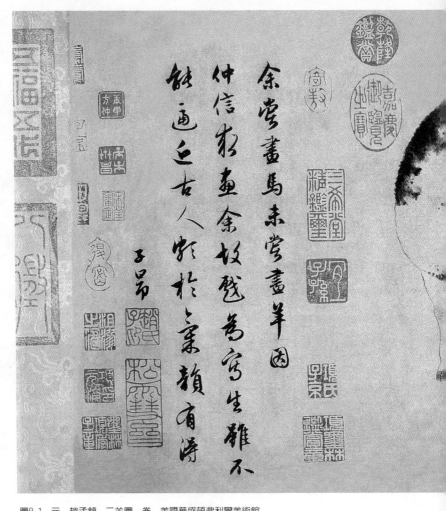

圖8-1 元 趙孟頫 二羊圖 卷 美國華盛頓弗利爾美術館

(一) ① 趙孟頫簡介 ② 畫作的基本說明

元代畫家，以趙孟頫（一二五四至一三二二）最多才多藝。書畫詩文之外，又兼學者、政治家、經濟學家、音樂家於一身。他的個性與天才，差不多支配了元代初期的文化；而他的書畫，對於整個元代以及後世書畫的發展，都有決

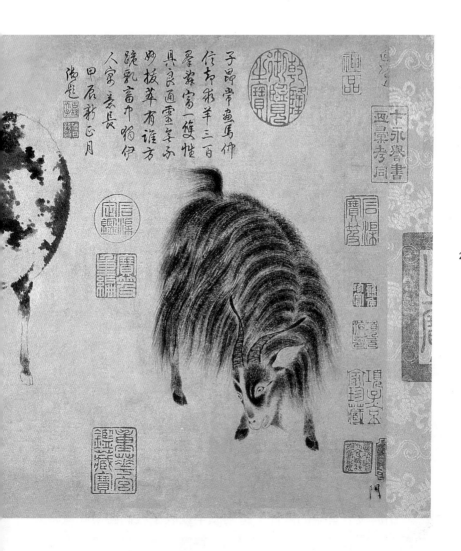

定性的影響。他的畫藝曾以佛道、人物、山水、竹石及馬羊等
著名。然而在一般人心目中，他畫馬的成就，可算最高。可
是，對其畫馬有較深認識的人，卻是極少。（註一）關於此
點，有多篇行狀傳記早已提及，而且也認為是他最高成就。因
此而引致一般人都誤把許多元明畫馬看為他的作品。（註二）

本文因就此問題，作較詳細討論。然而，要把趙孟頫所有的畫馬拿來作詳盡的研究，範圍實在太廣。因此，本文單以他的《二羊圖》作為討論的焦點。此一手卷，目前藏於美國華盛頓之弗利爾美術館（Freer Gallery of Art）（圖8-1）。（註三）因為這張畫藏美已久，所以西方許多學者，都曾略有論及；如瑞典之喜龍仁（Osvald Siren）、德國之Wilhelm Cohn、美國之席克門（Laurence Sickman）、勞倫（Benjamin Rowland, Jr.）及李雪曼（Sherman Lee）等。表面上，《二羊圖》看來似乎是一張很簡單的短卷，其實卻是極其深刻奧妙的。（註四）

《二羊圖》全畫，僅十吋高二十吋長。除了兩頭羊之外，空無所有，亦無背景。右面的山羊，站立的姿勢是身軀朝右，頭部向左彎），作者利用羊背上的線條把這個彎自然地顯示出來。羊身上又長又直的毛畫得非常工細，兩旁的毛輕軟地垂下來。整個形象顯得渾身是勁。這頭山羊弓起身軀，頭部前伸，幾達地面，張口瞪眼，尾巴上翹。相反地，左面的綿羊昂然而立，身朝左，頭仍轉右。圓胖的羊身上覆著的卷毛，是以不同色調的墨畫出。綿羊以四條瘦小的腿支撐著身軀；三條腿是直立的，另一條則微彎。羊的頭高昂，面露一片平靜安詳的神態。

由於沒有背景的關係，這兩頭羊就成了我們觀察此畫時的焦點，更使我們對二者之間對比的特徵不容忽略。舉例來說，二羊站立的姿勢是反向的，它們的身軀朝著相反的方向，而頭部迴轉，使兩個主題產生聯繫。山羊的俯視和綿羊的昂首成一對比；而且，前者表現出動態，後者卻是靜穆，而從容自如的。不過這兩頭同被稱為「羊」的動物間最明顯的差異，是見於那些飄垂的長毛和那些卷曲的短毛。這兩頭不同種的羊一併

造成了一個獨立的構圖，彼此互相維繫，差不多就像中國人熟悉的「道」的圖畫象徵。

從質素方面看，這幅畫在所有傳為趙孟頫的動物畫中，就算不是最精之選，總也是傑作之一了。許多早期這類題材的畫，常是設色而且筆觸細巧的。相反地，趙氏的《二羊圖》是純粹用墨和各種筆法畫成的。畫者用一枝頗乾的筆畫出山羊那長直的毛質，又用一枝較潤濕的筆來強調綿羊身上各處斑爛的卷毛。這兩頭羊的身體各部，如頭、耳、眼、雙角和四足，都是用不同的筆法畫成的。事實上，畫中二羊所具有的寫實法，顯示出畫者對於傳統中國畫的技巧，曾經受過嚴格的訓練。然而在作畫時，他寧可只用水墨而不用那較為傳統性的敷彩和細緻筆觸。這兩頭羊乍看起來雖然簡單，但卻反映出趙孟頫登峰造極的畫藝。

這幅畫的畫法看似簡單，但畫者卻能把綿羊和山羊畫成有血有肉的動物，栩栩如生。作為一個大宗師的作品來說，這點就是最重要和最令人敬服的地方。就是沒有了背景，它們仍能好像穩穩地站在地上。而且，它們不像那些漢代石浮雕中定了型的動物；它們有自己獨特的表情，差不多就像具有一些人類的性格。這就是趙孟頫寫實主義的一部份，亦即他題識中的所謂「寫生」。

除了上述種種形象上的分析外，二羊之間的關係也頗堪玩味。它們是否如喜龍仁所說的正準備一戰？然而山羊雖較似有意挑釁，但它的雙眼卻並沒有和綿羊相遇，這一點就推翻了這個可能性。不過，在中國人的心目中，都認為山羊和綿羊比較起來，山羊較野，不屬於家畜。趙孟頫的繪畫可能就是依據這簡單的對比而成的，因為綿羊看來確是靜止的，一動也不動，

既安閒，甚至有點傲然之態；而另一方面，山羊看來頗為活躍，既機警，又自覺，好像被某種壓力所支配似的。畫者似乎故意加入一點幽默感。這種對比造成了不少緊張的氣氛，使這幅作品產生了意想不到的豐富形象和含義。這種刺激性的緊張氣氛或許就是趙孟頫在他的題識中所說的「氣韻」吧。

（二）題跋款識，印鑑的處理

從表面證據看，《二羊圖》在趙孟頫的作品中，可說是文獻記載最為詳盡的一幅了。（註五）這幅畫開首便是趙氏的親筆題識，是用他著名的秀逸行書寫的，其文云：「余嘗畫馬，未嘗畫羊，因仲信（註六）求畫，余故戲為寫生，雖不能迫近古人，頗於氣韻有得。子昂。」

在他的署名下有兩個印鑑：第一個刻有「趙子昂氏」的四方印是在趙氏作品中最常見的；（註七）下面第二個長方形的印，刻著「松雪齋」三個字，這是另一個標準的印。（註八）題識、印鑑、加上圖畫就形成了趙孟頫的獨創構圖。

雖然畫上沒有其他元代的印鑑或題跋，但我們可以想像到這幅畫可能從仲信那裏落入他人手中。不過，由於元代的收藏家不常在他們所藏的畫蹟上繫印，所以我們也沒有辦法肯定這個可能性。關於這幅畫的畫主，最早的記載見於那段唯一餘下的跋語。題跋者名良琦，是一個住在蘇州的僧人。（註九）他在文中指出是在一三八四年題於顧瑛（一三一〇至一三六九）家中的。由於顧瑛早在那一年以前離世，且其驚人財富的大部份亦已遺贈其子，故其宅第很可能已歸其子所有。（註十）由此看來，這幅畫可能一度落入顧瑛本人手中，因為他是當時富甲一方的文人之一（其他還有倪瓚及曹知白），藏有最特出的

名畫、法書、善本書籍和銅器。（註十一）顧瑛之可能收藏了趙孟頫這幅橫卷，也是很自然的事。所以在明代初年，這幅畫仍存於顧家，這在良琦題的跋語中也曾作如是的暗示：

余嘗讀杜工部畫馬讚云：「良工惆悵，落筆雄才。」未嘗不歎世之畫者難其人也。晉唐而下，姑未暇論，至如近代趙文敏公書畫俱造神妙，今觀此圖後復題曰：「雖不能逼近古人，氣韻有得。」非公誇奇，真妙品也。好事者其慎保諸。吳龍門山樵良琦寓玉峰遠綠軒題，時為洪武十有七年秋七月十九日也（圖8-2）。（註十二）

和這段跋語附在一起的是四個印鑑，一個在前，三個在後，全都屬於良琦禪師的。這段跋語雖是在顧瑛死後十六年題

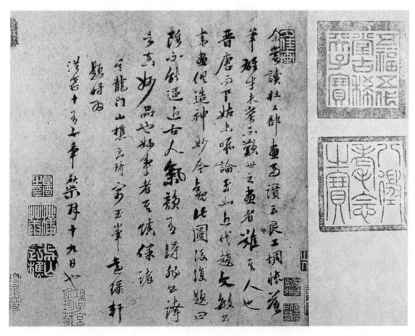

圖8-2　元　良琦　題跋　趙孟頫　二羊圖　卷　美國華盛頓弗利爾美術館

的，但文中仍能反映出在一三四○年間當顧氏成為詩人畫家的祭酒時籠罩著他人格的那種氣氛。這種氣氛似乎一直至明代初期仍能持續不衰。（註十三）

這幅今藏於弗利爾美術館的橫卷，畫上現存的跋語僅餘前文所舉良琦跋（即是說，如果我們不把十八世紀乾隆皇帝在《二羊圖》上面所題的跋語計算在內的話）。可是，根據十七世紀初以來的各種目錄記載，這幅畫卷後面原來另有八段題跋。編纂於十八世紀末葉的乾隆御用目錄《石渠寶笈》續編中有一則注釋，指出這些早期著錄的八段跋語早已散佚。（註十四）可見在乾隆得到這幅畫之前已經失去了。幸而在較早期的書畫目錄卻保存下來。

根據李日華（一五六五至一六三五）《六研齋三筆》所載，趙孟頫這幅橫卷上有以下各家的題跋。（註十五）這些跋語，亦見於郁逢慶的《郁氏書畫題跋記》（序文成於一六三四年）；（註十六）卞永譽編的《式古堂書畫彙攷》（一六八二年）；（註十七）以及一七○八年康熙御修的《佩文齋書畫譜》。（註十八）今據以上資料所載，把已佚的八段跋語轉錄於此。

良琦的跋語之後，緊接著是袁華（一三一六至一三八四以後）的跋。袁氏崑山人，是詩人，也是書畫鑑賞家。他與顧瑛交誼，是人所共知的。洪武初年，袁華在蘇州作儒學教授，後來他因受謀叛罪名牽連，被捕下獄，死在獄中。（註十九）他所題的跋文如下：

趙文敏公為仲信寫二羊。展卷間，如行河湟道中，與游裘索帶之牧羝奴，逐水草而棲止。昔稱「廊廟材器，稽

古入妙」者，信矣。汝陽袁華書於鰲峰寓舍。（註二十）

在這段跋中，袁華企圖藉這幅畫使人聯想到中國西北的草原地區，這種關係在下一段由張大本題的跋中更為明確。張大本是顧瑛、袁華和良琦的摯友，他是和上述的兩位題跋者同時觀賞到這幅畫的。其文稱：

> 昔李伯時好畫馬。遇大比丘戒墮馬胎，乃畫一切佛得三昧。（註二十一）松雪翁亦善畫馬。今披此圖，又善畫羊，觀龍門所題，想亦含此意。又惜其丹青之筆，<u>不寫蘇武執節之容，青海牧羝之景也</u>。為之三嘆！東郭牧者張大本，寓崑山客館，與琦龍門同觀，書此。

蘇武（公元前一三九至六○以後）漢武帝時以中郎將被派作與匈奴通好的特別使節。公元前一百年，蘇武被匈奴強留。其族的首領可汗著令他歸順，但蘇武不受高官的利誘，堅決不降。匈奴人遂對他虐待，把他棄於山洞中，既乏口糧，也缺食水。然而蘇武卻能生還無恙。後來他被放逐到青海的大草原看守一群公羊，限他等到他的羊群中生出小羊來才能回來！十九年後，漢廷終與匈奴修好，蘇武遂得釋放。蘇武對漢帝的忠心耿耿，長期受苦，已在中國歷史上贏得美譽。從那時起，蘇武塞外牧羊的形象就成為在長期苦難中能忠貞不渝的象徵。（註二十二）袁華在題上面那段跋時，雖然沒有提到蘇武的名字，但顯然正在暗示這個故事。以下的幾段跋語中，這個故事也是主要的重心。

隨後的一橫跋語是<u>偶武孟</u>所題的。他在洪武年間任官，與上面的幾位題跋者是同時代人，很可能也是同時觀賞到這幅畫

的。他題了以下的一首詩：

> 王孫長憶使烏桓，（註二十三）因念蘇卿牧雪寒。
> 落盡節旄無復見，寫生傳得兩羝看。
> 義陽偶武孟。（註二十四）

偶武孟跋文以下四跋，大都是出自方外隱者之手，也許是鑑於所處的政治環境，所以沒有署姓名。以下所列是其中三段：

> 水晶宮中松雪翁，（註二十五）玉堂歸來金蓋峰。（註二十六）樓船如屋載珍繪，四壁展玩青芙蓉。江都之馬（註二十七）膝王蝶，（註二十八）彩筆臨摹最親切。如何此紙意更新，不寫驊騮寫羝羯。昔余遊宦灤河東，大群濈濈晴沙中。長髯巨尾悦人意，幾回立馬當春風。只今撫卷頭如雪，復爲王孫畫愁絕。也知臨筆感先朝，不寫中郎持漢節。戒得人。

此處先朝亦指宋而言，比較趙孟頫與蘇之不同。

> 吳興毫素妙如神，暫寫柔毛便逼眞。
> 沙漠已空人去遠，春風塞草幾回新。
> 東竺山人至皖。
> 居延歲晚朔風寒，荒草茫茫木葉乾。
> 山羚自肥羝自老，也知曾屈子卿看。
> 崑丘遺老。

以上所引的七段跋語，可能是題於同一時期，即首段跋語所標明的一三八四年。從以上看，前四位題跋者可以肯定說是

那一個時代的人，同時也是顧家的密友。在顧瑛的詩集中，屢屢提及這些人，可見他們之間的友情之篤。由於其他三位題跋者亦和前數段跋語一樣表示相同的意見，更由於最後一人自稱為「崑丘遺老」，所以很可能這些都是元末至明初與顧家相往還的人。同時，「崑丘」指的是「崑山」，即顧瑛的居地，亦是這群鑑賞家雅集之所。（註二十九）

繼續是原畫已脫跋文中第七段，其文曰：

> 松雪翁胸中妙奪造化，故戲筆寫羊，即得其眞。宛如敕勒川上，風吹草低而見之也。（註三十）
> 石城居士爲友橘金先生題。

這位石城居士可能是李傑（一四四三至一五一七）。李氏本身是一位進士，亦是當代的顯赫之士。由於他是常熟人，而常熟距崑山不遠，所以他很可能就是這段跋文的作者。（註三十一）

脫去的跋文中，末段是李日華（一五六五至一六三五）所題的。李氏亦是進士，官至高位，且被認為是明末最著名的鑑賞家之一。前揭的《六研齋三筆》是他的著作之一，書中所記的都和書畫有關。這幅畫上各段題跋的詳細記載，盡見於此書。李氏收錄所有成於他以前的題跋，而後來十五世紀的目錄也把他的題跋收錄。他把前人跋語中的意見總括起來，並且加了自己的見解：

> 子昂肖物之妙，無所不造極。此二羝乃其偶作，而宛然置人於黃沙白草間。評者紛紛徵蘇卿事，我恐此妙趣正復當面蹉過也。吾深嘆其亡羊。

春波，竹懶，李日華。

　　末二句顯出李氏對趙孟頫的畫藝，有深刻的瞭解。他似乎不同意前人徵蘇武事以附會趙氏此圖，而於末句以亡羊而譏學者但知有蘇武持節一事，而於子昂畫中妙趣了無所得之意。不過其語內之亡羊，是否有雙重意思，影射趙之亡羊，卻是頗可以玩味的。（註三十二）下文當再有詳論。

　　乾隆的御跋，在日期上是最遲的一段。跋文寫在繪畫的範圍內，反映出這位皇帝的自大心理。由於他無緣得見那些遺佚的跋語，所以其中跋文的意思和其他的大為不同。

　　子昂常畫馬，仲信卻求羊。三百群辭富，一雙性具良。
　　通靈無不妙，拔萃有誰方。跪乳畜中獨，伊人寓意長。
　　（註三十三）

　　我們且不管他詩中的末句，這位皇帝之注重這幅畫的技巧和表現法，與其他題跋者之強調這幅畫的含義，成為一個有趣的對比，顯示出明清鑑賞家之間的不同觀點。此跋題於一七八四年，加以這幅橫卷記錄於御用的《石渠寶笈》續編，由此顯示出這幅弗利爾美術館所藏的畫蹟，直至乾隆皇帝統治的末期才進入宮中。在這本目錄中，編纂人插入下面一段關於已佚數跋的按語：

　　謹按：是蹟據僧良琦跋，乃顧瑛家所藏也。又見《真蹟
　　日錄》（張丑著，一五七七至一六四三），（註三十四）
　　及《書畫彙考》（卞永譽著，成於一六八二年），亦首載
　　琦跋。後有袁華、張大本、偶武孟、無名氏、東竺山

人、崑丘遺老、石城居士、李日華八人詩識。今俱佚。
蓋爲市賈割去，另爲一卷矣。（註三十五）

末句所述，對於已佚的題跋，只是一種隨便的解釋而已。實際
的理由似乎較此嚴重得多，不過編纂者在舉出這個記辭時所處
的環境，也是我們可以體會得到的。這個問題，下文將會再加
討論。要之，這就是目前從跋文題識中所能找到關於這幅畫的
歷史了。

關於這幅畫的歷史，其他可作補充的證據可以在印鑑和別
的文獻記錄中找到。從大部份的跋語中，我們得知這幅作品在
十四世紀末洪武年間曾受到一群鑑賞家的激賞，獲得一致好
評。我們從十五世紀所得唯一可能的記載，就是李傑所題的跋
語，如果他真是那個在真蹟上自署爲「石城居士」的人的話。
十六世紀期間，這幅畫成爲一戶豐姓人家的藏品，其中尤以落
於豐道生（註三十六）之手爲然。豐道生的先世，歷代爲鄞縣
（今浙江省寧波）的官吏，他在一五二三年得舉進士，尋且擢
官，顯名於時。據說罹禍後，他曾一度被放逐於外。重返家園
後，退隱不出，終生致力於學術的研討。他搜羅的書籍達一萬
冊，並築書室收藏。這所書室大概建於蘇州，成爲他渡其餘生
的處所。（註三十七）

豐道生曾收藏趙孟頫這幅畫的事，唯一的跡象見於《華氏
真賞齋》這部目錄。（註三十八）這幅畫很可能在數代以前已
落入豐家，因爲自元末開始，這家人已是非常顯赫的了。然
而，史家稱，豐道生晚年性情愈趨怪異，死時貧困潦倒，病魔
纏身。這幅橫卷之所以易主，成爲居於浙江北部嘉興的項元汴
（一五二五至一五九〇）的有名藏品之一，大概就是由於這個

理由。項元汴的印鑑，在畫上可見的共十六個，大部份印在畫的兩旁，不少印鑑只餘半邊，顯示出這幅畫後來曾經再作裝裱，以致印鑑的另一半被割去。

當這幅畫仍為項家產物時，李日華在割裂部份題了最後一跋，也是很可能的事。李氏與項氏二人同是嘉興人。李氏既是當地素負盛譽的文人，大概很有機會欣賞到項家所藏的書畫，因此可以在他的著作中，特別是前揭的《六研齋筆記》，把他看過的畫蹟記錄下來。《二羊圖》在明末一些目錄中也有記載，如郁逢慶的《書畫題跋記》（序文成於一六三四年）、汪珂玉的《珊瑚網》（序文成於一六四三年）及顧復的《平生壯觀》（序文成於一六九二年）。

十七世紀期間，尤其是在一六四四甲申年大亂後，這幅橫卷輾轉落入不少名收藏家的手中。正如畫上的印鑑所示，這列人名包括安徽桐城的方亨咸，順治進士，亦是書畫家；（註三十九）卞永譽，以其父為漢軍名將，曾任雲貴總督，因此在康熙朝官運亨通，任福建巡撫，後遷刑部右侍郎，然以書畫鑑賞名於時，有《式古堂書畫彙考》六十卷，為書畫研究之巨作；（註四十）還有原籍河南的宋犖（一六三四至一七一三），他歷任江蘇江西巡撫，後來又在朝廷任吏部尚書，加太子少師，但最名聞於時的卻是身為詩壇祭酒及書畫鑑賞家。（註四十一）由於只有卞永譽的印鑑押於畫面和今日所見的框裱上，可見這幅畫最後一次的裝裱，是在成為卞氏藏品之前或後，而很可能就是他把那些已佚跋文割去的。（註四十二）

由此看來，這幅畫大概是在康熙帝統治期間，自宋犖的手中落入宮中的，但更可能在稍遲的乾隆年間才流入宮中。由於其中二印還待鑑定，故此二印仍可能給我們提供有關十八世紀

時這幅畫的畫主。現存的唯一跡象，就是乾隆皇帝成於一七八
四年的御題，顯示出這幅畫在他統治的後期才成為御藏珍品。
如若這幅畫早在他統治初期已成為他的藏品，則乾隆必會在更
早的日期題上詩識，正如在另一篇較早的拙作中所論趙孟頫
《鵲華秋色圖》及別些畫蹟的情形一樣。

民國成立初年，廢帝之弟溥傑從宮中運出一批畫蹟。趙孟
頫這幅畫大概就是其中之一。一九三一年，這幅畫為弗利爾美
術館購得。不過，由於此畫並沒有列於故宮所失名畫清單中，
（註四十三）因此可能在較早時已被帶出宮廷。無論如何，這
幅畫因此得以避過厄運，因為不少以前宮中所藏的畫從北京轉
運天津，稍後在偽滿期間，又再運往長春，最後當偽滿於一九
四五年崩潰時，便散佚迨盡。（註四十四）

目前這幅畫畫面蓋滿印章，十分凌亂，這是應由乾隆皇帝
承擔責任的。雖然他只押了十三個璽（和項元汴比較，項氏的
印鑑有十六個之多）和題了一些跋語，但他已使這幅畫變得面
目全非。他的璽面積特大，更惱人的是全部佔著那些極端重要
的範圍，就在畫者或早期的鑑賞家，包括項元汴在內，都沒有
觸動過的空白上。尤以乾隆的題識和御璽為然，二者佔據了二
羊之間的地方，不幸地壅塞了那十分需要而且含意無窮的空
白。我們若要力求純正，領略到二羊間空白的重要性，就必須
能假想這幅畫的原來情形。

二羊之間的關係，二羊與題識，甚至與趙孟頫自己的印鑑
的關係，在畫者設計這幅畫的原狀中（圖8-3），是十分對稱
的。這段題識是不可或缺的，不單只是由於其中的含義，亦因
它是整個構圖中組成美感的部份。這兩頭動物誠然自成一組，
形成一個差不多完整的圓圈，但仍留下空位，這個空位在心理

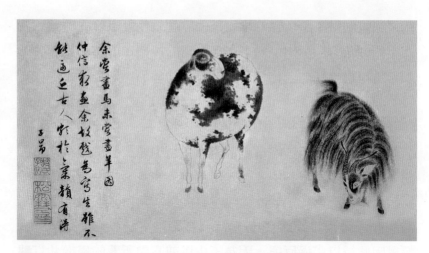

圖8-3　元　趙孟頫　二羊圖　卷　恢復原狀（未加後人藏印及題跋）

上應以一段題識來補上。就像畫者在以寫實的筆觸畫就二羊
後，試圖誘導我們明白他的寓意，就是除了外表的樣子外，那
藏於他心中更重要的含義不但在題識的字裏行間中暗示，而且
由抽象的文字形狀更完滿地表達出來。

　　另一方面，從美學的觀點看，其他的印鑑和跋文並不一定
增加這幅畫的價值（除非我們以現代「普普」派藝術的觀點來
著眼）。不過，從文獻記錄方面而言，它們卻給這幅頗為質樸
的作品留下了一個多姿多采的背景。對於一個訓練有素的鑑賞

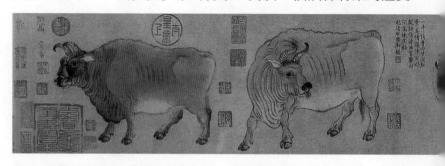

圖8-4　唐　韓滉　五牛圖　卷　北京故宮

家來說，所有這些因素都會在他的想像中引起各種不同的聯想。然而最重要的是，對於這幅畫的可靠性，它們給予我們有力的佐證。（註四十五）

（三）《二羊圖》與韓滉《五牛圖》的關聯

《二羊圖》是在空白的背景上畫上兩隻羊，一幅如此的構圖竟然成於元代，可以肯定地說是受了古代名家的影響。趙孟頫自題的序文中已指出此點，同時顯示他在作畫時心中的意念。北京故宮博物院近年所印的一幅畫，對於趙孟頫所受的影響，可能給我們提供了一點線索。這幅題為《五牛圖》的作品（圖8-4）是一幅短小的橫卷、紙本、用墨及設色，傳為唐代的韓滉（七二三至七八七）所作。（註四十六）趙孟頫的摯友周密（一二三二至一二九八）是元初最著名的鑑賞家之一，根據他的《雲煙過眼錄》，趙孟頫在一二九五年從北京把大量的畫蹟攜回他的家鄉浙江吳興，其中一幅即為韓滉所畫的《五牛圖》。（註四十七）在這幅今藏於北京的畫上，除印鑑之外，還有趙孟頫三跋。由此看來，這幅就是曾為趙孟頫本人收藏的畫，大概是毫無疑問的。（註四十八）以下是他所題三跋：

余南北宦游，於好事家見韓滉畫數種，集賢官畫有《豐年圖》、《醉學士圖》最神，張可與家《堯民擊壤圖》筆極細，鮮于伯幾家《醉道士圖》與此《五牛》皆真跡。初，田師孟以此卷示余，余甚愛之。後乃知為趙伯昂物，因託劉彥方求之，伯昂欣然掇贈，時<u>至元廿八年（一二九一）</u>七月也。<u>明年六月攜歸吳興重裝，又明年濟南東倉官舍題。二月既望趙孟頫書。</u>（圖8-5）（註四十九）

由此看來，跋文是題於一二九三年的。趙孟頫雖然在一二九二年便已把這幅畫攜返他的故鄉吳興，但在他同年往濟南作通守時，一定又把它帶回北方。後來他在一二九五年解官重返吳興時，他再隨身帶回此畫。這段事實，周密曾記錄下來，於此可證趙孟頫如何珍視這幅畫。（註五十）

第二跋以行書寫成，與前一跋的正楷迥異，文曰：

右唐韓晉公《五牛圖》，神氣磊落，希世名筆也。昔梁武欲用陶弘景。弘景畫二牛，一以金絡首，一自放於水草之際。梁武嘆其高致，不復強之。此圖殆寫其意云。子昂重題。

由於畫中共有五頭水牛，而這段軼事則稱只有二牛，可見趙孟頫把這幅畫解釋得有點言過其實。然而細看之下，我們發現他的觀點也並非完全是無稽之談。在五頭水牛中，最左面的一頭確是絡以金製的韁繩。另一方面，最右的一頭水牛，背景所畫的小樹至少也算得上是田疇隴畝的跡象。是以很可能畫者在作畫時心中確存有這個故事，不過他自作主張，把水牛的數

圖8-5　趙孟頫　三跋　唐　韓滉　五牛圖　卷　北京故宮

目從兩頭增至五頭。這段跋語雖然沒有日期，但其位置是在前一段的左面，且從其含義與風格看，都似屬於一二九三年以後。（註五十一）

第三跋是在更後才題的：

> 此圖僕舊藏，不知何時歸太子書房。太子以賜唐古台平
> 章，因得再展，抑何幸耶！
> 延祐元年三月十三日集賢學士正奉大夫趙孟頫又題。

這三段跋語筆法情形，可以肯定是出自趙孟頫之手。同時自三跋觀之，此即為周密在《雲煙過眼錄》中提到韓滉所畫的那幅畫，當無疑議。三跋都顯出趙孟頫如何稱賞這幅畫。再者，他既收藏了這幀作品多年，定必諳悉此圖，且更受其影響。的確，此圖和趙孟頫的《二羊圖》相較一下，便會呈現出二者間若干明確的關聯。

細看韓滉的《五牛圖》，便會發現雖然五頭水牛若非以輪廓畫出，便是以正面的立體形象畫出；但畫者企圖在色彩和姿

勢上，使它們略作變化。在同一主題的範圍內製造出變化這個
概念，是唐人構圖中典型法則之一。在這裏，畫者把五頭水牛
畫於一幅差不多毫無背景的橫卷上，用微妙的變化來避免單獨
的氣氛，對於這種構圖上的技巧，趙孟頫似乎極為明瞭。事實
上，在他所畫的《二羊圖》中，他已攝取了這幅畫若干最佳的
特點。首先，山羊的姿勢與韓滉畫中最右面的水牛所立的姿勢
不無相似之處，二者的頭都是往地面低垂。同時，山羊略為縮
小的四肢位置，可能是脫胎自中間那頭水牛。綿羊的姿勢很可
能是以第四頭水牛為藍本，而一身羊毛則仿自右起第二頭水牛
身上的斑點紋。總而言之，趙氏這幅畫與韓滉作品之間在繪畫
上的關連，已足夠顯示出前者很受後者的影響。

我們對這個關於啟迪趙孟頫的主題繼續下去，便會發現趙
孟頫受唐人的影響，並不止於韓滉的畫。在另一篇關於趙孟頫
的文章中，我已把他在中國北方各地經過十年宦遊後所得的經
歷對他在山水畫中（尤以受唐人影響的《鵲華秋色圖》為然）
進展的影響詳為敘述。（註五十二）就水牛畫來說，根據周密
的《雲煙過眼錄》所載，趙孟頫在一二九五年從北京帶回來的
畫中，另一幅《三牛圖》是與顧愷之（三四〇至四〇七）同時
的晉代畫家謝稚所畫的。（註五十三）我們雖然沒法知道這幅
畫畫的是什麼，但這個在一個構圖內把五頭水牛易而為三的主
意顯出和趙孟頫《二羊圖》中二畜排列的方法較為相近。

再者，周密曾記錄元初江南一帶的若干藝術藏品中包括水
牛和駿馬的畫蹟。由於趙孟頫是人所推戴的高官及名聞一時的
書畫家，所以他必曾有機會接近不少這些私人藏品。舉例來
說，其中的一位收藏家趙蘭坡，大概是他的遠房叔伯，曾藏有
很多出自唐代名家如韓幹、陳閎、戴嵩和韋偃等手筆的馬、牛

圖。（註五十四）趙孟頫可能看到過的畫蹟雖然今已不存，但我們也可以藉數幅署著這些畫家名字的作品作一比較。今藏於台北故宮博物院中的一幅畫有兩頭酣鬥水牛的畫蹟，就是相傳為唐末畫家戴嶧的作品；（註五十五）而另一幅前為偽滿皇室所藏的畫蹟，畫的是同樣的構圖，卻被傳是他的兄弟、韓滉的弟子戴嵩所畫的（圖8-6）。（註五十六）雖然文獻記錄和風格都不能確證這些傳為戴氏兄弟作品之說，但二圖的同樣構圖以及互相關連的傳說，似乎指出同屬源自唐人，是以這兩幅畫可以拿來看作曾經影響趙孟頫《二羊圖》的某類畫蹟。從周密所

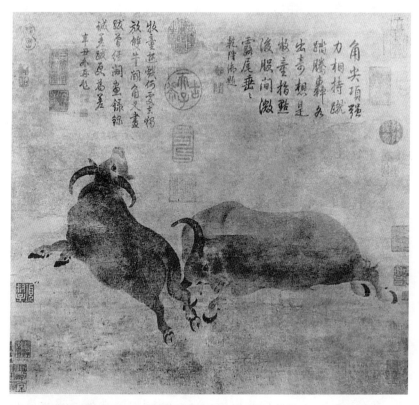

圖8-6　（傳）唐　戴嵩　鬥牛圖　冊頁　北京故宮舊藏

載元初各家藏畫的目錄中各條看，趙孟頫可能披閱過不少像傳為戴嵩所畫的那類作品，至為明顯。（註五十七）

在戴嵩所畫的那幅畫中，二牛正在狠鬥之際。右面那頭牛向前猛衝，頭部低垂，雙角向另一頭牛直刺；而這頭牛則正向左方急轉，頭往上翹，顯然表示既驚惶、又痛楚。像這種兩頭水牛忙於搏鬥的構圖，似乎是典型的唐人畫法。至於設計周詳的排列位置，如橫線與斜/直線、低垂的頭與上昂的頭、襲擊者與被襲者等的對比，亦屬典型。畫中強烈的動作氣氛、畫者對表現出二牛身體和肌肉的興趣、渲染的畫法、以至全無代表性的背景，同屬唐畫的特徵。傳為戴嵩的作品與韓滉的《五牛圖》雖然差異很大，尤以筆法方面為然，但這兩幅畫卻可作為把唐代動物畫和趙孟頫的畫作一比較的根據。

《五牛圖》可以肯定和《二羊圖》有關，而《鬥牛圖》只是可能與之有關；但在這兩幅畫中，我們可以看到趙氏如何從唐代畫家的構思中借鏡，然後再將之一變而為一些絕不相同而又嶄新的東西。正如我在論趙氏的《鵲華秋色圖》時所指出，這點就是這位元初大師最具創新力的一面。趙孟頫作品的巧妙處在於他能夠吸取唐畫的精髓，從而演化為一個新的綜合。大致上，他仍保留著幾分唐代動物畫中分段的間隔、并然有序的排列和寫實的宗旨。這種繼往的精神就是趙孟頫畫法中正統的成份。但在《二羊圖》中，他把分段的間隔很巧妙地附屬於一個獨立的整體，而兩半則相輔而成；又以複雜而精密的構圖來替代并然有序的排列。如果唐畫在組織上似乎多少是附屬性質的，那麼元畫卻是在一個單獨的組織中達至統一。趙孟頫作畫手法，高妙絕倫，以至他的題款在整個概念中所起的作用，較元代以前畫蹟上的題款所起作用遠為重要。這數行字體雖然在

構圖的左面自為一個體系，但實際上卻是造成畫面統一的部份，而且由於這數行墨蹟具有雙重作用，既可和二羊作為對比，同時亦因與二羊同為水墨的產物而相輔相成，故這數行墨蹟已成為構圖中不可或缺的部份。

　　或許這兩幅唐畫和趙孟頫那幅元畫之間最大的分別是由於畫者的寫實手法不同。在《五牛圖》中，舉凡有力的輪廓、色彩、渲染、立體構圖、以及對肌肉和解剖特徵的興趣，都是唐畫中最典型的，使人強烈的感到面積和體積。水牛的身軀似乎充滿了整個空間，其體態健碩，至為明顯。戴嵩的《鬥牛圖》，也同樣表現出體力和動作，這些都是唐人寫實主義的一部份。相反地，趙孟頫在《二羊圖》中只用水墨和較自由的筆法，已見出他有點脫離唐人風格。再者，他以四分之三面把兩頭動物畫出，又把二羊的大小依照圖畫面積縮小，二羊的體態因而減少了不少威風凜凜、勁力十足的感覺。所以雖有真實的細節，但個別的因子或單獨一頭羊卻不會佔據了我們全部的注意力。除了純粹的描繪之外，還有別些更能引起我們興趣的地方。在二羊互相關連的細節中存著一個強烈的對比。但若個別來看，每一細節卻沒有什麼特別的意義，各部份都是相輔相成的。就是在畫面和趙孟頫自己的題識之間，也有這個共同的需要存在，換句話說，這幅畫最重要的部份是其中各種對比和共同點所產生的詩意。趙孟頫所追求的是節奏、抒情的詩意和「神韻」。

　　我們如果把《二羊圖》和趙孟頫同一時期的其他作品比較一下，便會發現這種不同與相同間的詩意是他那時期作品中一貫的作風。在趙孟頫成於一二九六年的《鵲華秋色圖》中，（註五十八）我們也可以看到唐代的形體寫實主義同樣變為元

初詩意的寫實主義。關於這個題目,我在別的地方已作詳細論述。如果正如我以前所說趙孟頫在《鵲華秋色圖》中把王維的唐代因素一變而為一闋新創的交響樂,那麼韓滉《五牛圖》中的唐代因素便一變而為一闋室內樂了。在趙孟頫的畫藝進展過程中,他曾盤桓於這詩意寫實主義的問題,這兩幅畫似乎就是屬於他這時期的作品。趙氏第三幅作品《竹石圖》是一幅絹本小畫,今藏於台北故宮博物院(圖8-7)。(註五十九)這幅畫在繪畫觀念上亦顯示出十分類似的地方。雖然我們在唐代找不到這一類畫的雛型,但那同樣的基本構圖原則(不對稱的平衡)把這幅畫和《鵲華秋色圖》及《二羊圖》連在一起。右面的新篁和左面的石塊同為一些較矮小的植物所包圍,而二者亦相輔相成,使整幅畫充滿了節奏勻稱的波動。正如其他的畫一樣,《竹石圖》是元代詩意寫實的典型表現。(註六十)

　　我在前一篇關於趙孟頫的論文中,曾討論過《水村圖》,這幅一三〇二年的作品,雖然題材截然不同,但在日期、畫法、以至神韻上,大概是與《二羊圖》最接近的例子了。(註

圖8-7　元　趙孟頫　竹石圖　冊頁　台北故宮

六十一）在前揭的作品中，《竹石圖》可算是趙孟頫最早期的作品，畫成的時間約為一二八〇年間或一二九〇年初。這幅絹本的畫並無畫者署名，只有印鑑二方及頗為一律的筆法，這些都是他早期作品的跡象。除了這些跡象外，畫中比較上有限的深度和旁向的動作，顯然都把這幅畫置於其他畫蹟之前。第二幅作品是成於一二九六年的《鵲華秋色圖》，這幅畫大部份有賴於趙氏對唐代山水畫、以至於色彩運用和明顯的分段間隔的認識。那段正式的長篇題款，開始在構圖中佔一個重要的地位，在第二和第三部份之間與尖聳的華不注山峰成為心理上的平衡。到第三階段，《二羊圖》和《水村圖》都顯出趙氏已能支配他所師法的楷模，而且能夠達到自成一家的表現手法，這時是在一三〇〇年後，他這幅動物畫大概就在這時完成。最值得注意的是，這兩幀作品都是以水墨作於紙上，而題款在構圖中佔著重要的地位。正如《二羊圖》一樣，《水村圖》後面緊跟著一段長的題款，雖然這段題款並非與畫蹟同時寫成的，但如果我們只看圖畫本身，我們仍會覺得《水村圖》這個標題之所以置於右上角，而日期、題辭及署名之所以置於左下角，是由於畫者企圖使畫中自右下角至左上角斜行的動作得以平衡。然而最主要的是，二者之所以緊密聯繫在一起，是由於在一個統一的構圖中各物體都融在一起，畫中更高更空曠的感覺和濃厚的詩意寫實氣氛。

　　事實上，把唐代的寫實主義一變而為詩意的寫實主義，是元畫最重要的特色。正如我在另一篇文章中指出，在曹知白（一二七二至一三五五）的作品中，雖然他的畫藝是從北宋發展到元代，多於從唐發展至元，但也可以發現到同樣的演變過程。（註六十二）吳鎮（一二八〇至一三五四）畫藝的早期進

展，大抵也是和這個畫風演變平行，（註六十三）正如另兩位來自北方的元初畫家高克恭和李衎風格上發展的方向一樣。（註六十四）不過只有在趙孟頫的作品中，我們卻看到這個演變的經過情形。趙氏在他的《二羊圖》題款中自認不能逼肖古人，無意中便透露出他靈感的主要來源：唐代的動物畫。但他這幅畫亦屬「寫生」之作，顯示出確實的寫實痕跡。同時亦為「遊戲」之作，暗示著一種強烈的個人畫法，是以他自喜「頗於氣韻有得」，而不求只達到把二羊的樣子畫得形似。從這段題款便見出趙孟頫是何等地自覺到自己正從事的工作，同時說明為何他在那個時代為人一致尊崇，不但是他所作的畫蹟和書法，就是他的畫論也受到推許。（註六十五）正如《二羊圖》中首段跋語所示，僧良琦顯然對趙孟頫的成就深為瞭解，並且對他的評價極高。

（四）趙孟頫與李公麟的馬圖

中國的動物畫最先見於新石器時代的彩陶，到商代可能已很普遍。所作的畫主要是為了巫術的需要。雖然這樣早期的畫今已不存，但商代末年青銅器皿上的飾紋都是野獸的形象，一如在當時可能見到的畫一樣。除此之外，在戰國時代銅壺上的狩獵圖中，也常刻有野獸。動物圖像與巫術間最有力的聯繫，大概可見於十二宮圖或名為「四神」的方向符號，就像見於若干漢代銅鏡或稍後六朝墓穴壁畫上那些一樣。《宣和畫譜》（成於一一二○年）關於動物畫的引論，對於動物畫的源起作以下的說法：

乾象天，天行健，故爲馬。坤象地，地任重而順，故爲

牛。馬與牛者，畜獸也。而乾坤之大，取之以爲象。若
夫所以任重致遠者，則復見取於易之「隨」。於是畫史所
以狀馬、牛而得名者爲多。至虎、豹、鹿、豕、獐、
兔，則非馴習之者也。畫若因取其原野荒寒，跳梁犇逸，
不就羈馽之狀，以寄筆間豪邁之氣而已。若乃犬、羊、
貓、貍，又其近人之物，最爲難工。（註六十六）

這篇敘言中關於牛馬的記載，明顯地帶有巫術的意義。這
兩種動物在畜獸畫史中佔著重要的地位，同時給予後代畫家頗
爲獨特的圖像和意義來遵循，大概就是基於這個原因。近年在
唐代首都長安附近的永泰公主墓中，發掘到一些淺浮雕圖像，
日期可上溯至七〇六年。墓碑上有一連串的野獸，在一個十二
宮圖中各自據守一定的位置（圖8-8）。（註六十七）

唐時，一個重大的發展把馬在各類的畜獸中提升到前所未
有的崇高地位。隨著漢武帝（公元前一四〇至八五）的例子，
帝王將帥愛好馬匹，在狩獵及戰爭時使用。外國的使節，特別
是來自中亞細亞的，知悉了中國人的嗜好，便紛紛以各種駿馬
作爲貢物。畫家們常奉命繪畫馬圖，所以馬圖盛極一時，畫家
如韓幹、韋偃、曹霸和其他不少人都以畫馬著稱。（註六十八）
張彥遠的《歷代名畫記》在敘述韓幹生平中詳論中國馬圖的歷

圖8-8　唐　永泰公主墓石棺蓋上所刻動物

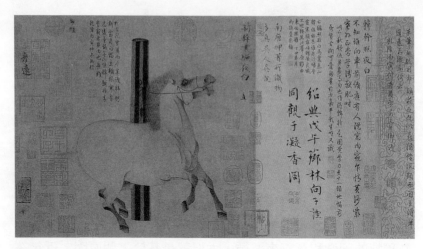

圖8-9　唐　韓幹　照夜白　卷　美國波士頓美術館

史：（註六十九）

　　古人畫馬有《八駿圖》，或云史道碩之跡，或云史秉（註
七十）之跡，皆螭頸龍體，矢激電馳，非馬之狀也。
晉、宋間顧、陸之輩，已稱改步，周、齊間董、展之
流，亦云變態。雖權奇滅沒，乃屈產蜀駒，尚翹舉之
姿，乏安徐之體。至於毛色，多驪騮驃駿，無他奇異。
玄宗好大馬，御廄至四十萬，遂有沛艾大馬，命王毛仲
爲監牧，使燕公張說作《駉牧頌》。天下一統，西域大
宛，歲有來獻。詔於北地置群牧，筋骨行步，久而方
全，調習之能，逸異並至，骨力追風，毛粉照地，不可
名狀，號「木槽馬」。聖人舒身安神，如據床榻，是知異
於古馬也。時主好藝，韓君間生，遂命悉圖其駿。則有
玉花驄、照夜白等。時岐、薛、寧、申王廄中，皆有善
馬，幹並圖之，遂爲古今獨步。

馬圖所以在唐代受人歡迎的另一個原因，是因馬能代表譬喻，至少這是一部份宋人的見解，如《宣和畫譜》中記擅於畫馬的唐江都王李緒一條可見：

　嘗謂士人多喜畫馬者，以馬之取譬，必在人材駑驥遲疾，隱顯遇否，一切如士之遊世。（註七十一）

　　由於馬圖畫的都是名駒，所以唐代畫家所採取的基本畫法是集寫實主義和理想主義於畫中。韓幹畫的一幅橫卷《照夜白》，今為波士頓美術館藏品（圖8-9）。（註七十二）這是現存這類畫中的表表者。正如上文所指出，照夜白是玄宗最寵愛的駿馬之一。據謂韓幹曾對這匹馬和其他的馬小心觀摩，認為這些馬都是他的「老師」，這種態度顯示出他寫實的畫法。（註七十三）雖然現在這幅畫已經修改不少，但仍是我們今天所保留唐代馬圖的最佳例子。畫中一匹生氣勃勃的駿馬正企圖從綑縛著它的木樁脫身。堅牢的木樁和駿馬的騰躍動作成一對比。畫得最好的部份是馬頭，正如唐代大部份人物畫也是如此。馬的鼻、口和顎的部份昂得很高，眼和口都張大，鬃毛筆豎，這一切都顯示出韓幹能夠把握到如何表現出這匹馬的體力。唐畫的典型特徵是輪廓的勾劃、井然有序的排列、濃厚的體積感覺、對體力表現的興趣以及對於動作的強調。

　　韓幹在唐代各大家中，其作品是最能影響趙孟頫所畫馬圖的一個。趙氏藏有韓幹的畫蹟數幀，（註七十四）而且曾多次表示對韓氏佩服得五體投地，自認無法達到這位前代大家的成就。（註七十五）這幅《照夜白》上雖然沒有印鑑或序跋足以證明趙孟頫曾收藏過或看過這幅畫，但他知道有這幅畫，是大有可能的事。周密所撰的目錄曾提及一幅韓幹畫的《照夜白

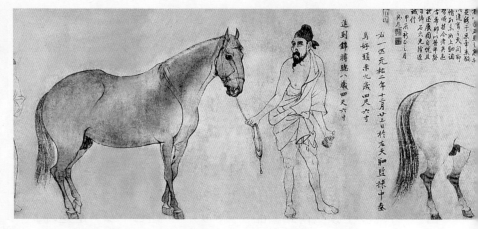

圖8-10 北宋 李公麟 五馬圖 卷 部份 藏地不明

圖》，為元世祖忽必烈南征時手下的經略司知事申屠大用（致
遠，忍齋）所藏。（註七十六）這幅《照夜白圖》就算不是我
們正在討論的一幅，也至少是同樣畫題的另一幅畫。趙孟頫既
名顯於時，又常周遊各地，他曾有機會欣賞到申屠所藏的畫
蹟，是毫無疑問的。

　　韓幹的畫風，接步其後的在宋代有文人畫家李公麟（一○
四○至一一○六）。據《宣和畫譜》中李氏的長篇傳記所載，
李氏極喜收集古畫，所藏包括顧愷之、陸探微、張僧繇、吳道
子的畫蹟。「凡古今名畫，得之，則必摹臨，蓄其副本，故其
家多得名畫，無所不有。」（註七十七）李公麟的畫曾受多家
影響，由於他早年對畫馬最感興趣，故韓幹對他的影響最深。
不過，他臨摹時，並不只是蹈襲前人，而是把前人之意與一己
之意融會貫通，另立一體，自成一家。（註七十八）

　　在他那幅常被人認為就是前曾藏於日本（註七十九）有名
的《五馬圖》（圖8-10）中，雖然仍沿用一些唐畫的特徵，如
分段的間隔、輪廓表現法和井然有序的排列，但李氏畫的五匹

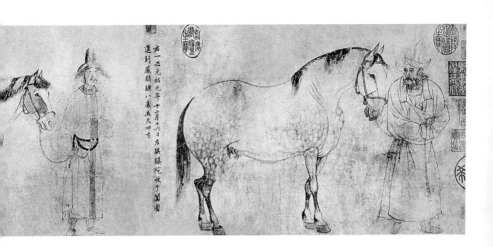

馬,有著較精細的輪廓線條,極少渲染和肌肉的細節描寫。那更柔和、更富體形的線條成為重要的特徵。再者,李氏比諸唐代畫家更喜把五匹馬作個別的處理。正如喜龍仁所稱,李氏企圖把每一匹馬和馬夫連在一起,故所畫的馬和馬夫都具同樣的姿勢、態度、甚至同樣的面部表情。(註八十)李公麟為要把自己的精神注入畫內,又為了畫中達到更大的統一性,故有意地作出這種種的嘗試。這個新鮮的作畫法,正如近年班宗華(Richard Barnhart)指出,是李公麟所創立的,以作為文人畫運動的一部份。李氏把唐人的楷模和文人的表現力融於一爐。(註八十一)

　　趙孟頫熟知李公麟的《五馬圖》,似乎是無疑問的。這是趙氏在世時最為人所傳誦的作品之一。根據前揭周密的《雲煙過眼錄》,兩位常與趙孟頫往還的友人曾藏過這幅《五馬圖》:即上述趙氏的遠房叔伯趙蘭坡和他的摯友王芝(子慶)。(註八十二)再者,趙孟頫個人對這幅畫的興趣,亦見於其文集《松雪齋集》中一首論及這幀作品的詩。(註八十三)

從一般傳為趙氏的畫蹟的數目，可以想見他受這幅畫的影響之深；趙家三代所畫的三幅馬圖，都是直接模仿自李公麟《五馬圖》而成的。（註八十四）

我們把《二羊圖》和《五馬圖》作一比較，便會發現二者雖然題材與構圖各有差異，但其間仍有顯著的相同地方。二畫之相似，不在個別的細節，而在大體上的畫法。舉例而言，《五馬圖》中喜以古人為模擬對象，在每一單位內使兩個形體調和的企圖、馬和馬夫之間的關係、各匹馬不同的外形、畫中的親切感以及較近乎書法體的畫法，在趙孟頫的《二羊圖》中，差不多都完全承襲過來。不過同樣地，這種借鏡手法絕非是因襲，而是具創新性的。李公麟把韓幹的畫風從唐一變而為宋，曾經過一番過程，而趙孟頫在他那個時代再表揚唐代畫風，也是經過同樣的過程，而趙氏已能設法把握到李公麟的祕訣。

趙孟頫在元初作畫的目標，很可能是受李公麟模仿唐畫的興趣所影響。李公麟是十一世紀末葉文人畫運動的一份子，參與其事者包括蘇東坡、文同、米芾和黃庭堅。李氏雖與其他畫家一樣著重水墨和書法體的線條，但他所追尋的方向卻與蘇氏和文氏對墨竹的興趣及米氏對山水的獨好略有分別：他的目標牽涉到對古蹟的觀摩。在這種取法前代方面，李氏是所謂文人古典主義（Literati Classicism）的中堅份子。他專力於道釋、人物和馬這些比較傳統的題材，對橫幅的偏好，再加上他所用的線條變化無窮，或為了表達的種種理由，或為了激發更大的美感。

趙孟頫特別受惠於李公麟的畫法，同時大體上也受他的文人畫理論與實踐的影響，這是眾所周知的。李氏的名作今天仍

存的，就是前揭的《五馬圖》和《孝經圖》，這兩幅畫趙氏都曾加以模擬。（註八十五）趙孟頫與錢選之間一段為人樂道的對話，亦能反映出他對李氏的傾慕。這段對話最早見於成於一三八七年曹昭的《格古要論》。（註八十六）趙以李與其他數位畫家「皆士夫之高尚，所畫蓋與物傳神，盡其妙也。」後世很多作家也常提到趙、李之間的關係。陶宗儀在《輟耕錄》所引的一段是最有卓見的：

> 又嘗見公題所畫馬云：「吾自幼好畫馬，自謂頗盡物之性，友人郭祐之（註八十七）嘗贈余詩云：『世人但解比龍眠，那知已出曹韓上』。曹韓固是過許，使龍眠無恙，當與之並驅耳。」然往往閱公所畫馬及人物、山水、花竹、禽鳥等圖，無慮數十百軸，又豈止龍眠並驅而已哉？（註八十八）

由於陶宗儀與趙孟頫兒孫輩份屬親戚，（註八十九）上文所引一段記錄應是可靠的。元代畫史家和畫論家的觀點是趙孟頫的畫藝淵源自韓幹和李公麟的畫風，但卻把他們的概念和畫法一變而為自己的風格。正如筆者在論他的山水畫《鵲華秋色圖》時所指出，這種創新性的取法前代奠定了趙孟頫的古典主義。從他獲得元代作家的普遍歡迎，可見趙孟頫在畫馬方面達到新的領域，《二羊圖》是另一幅成功的作品。

在前一篇論文中，我曾藉很多元代典籍，指出趙孟頫是元初最負盛名的文人領袖，對當代其他畫家及畫論家以及元末的畫家深具影響。他的聲名顯赫，完全是由於他具有古意的基本概念。他本人也深知自己作品中存著這個因素：

作畫貴有古意。若無古意，雖工無益。今人但知用筆纖細，傳色濃艷，便自爲能手。殊不知古意既虧，百病橫生，豈可觀也？吾所作畫，似乎簡率，然識者知其近古，故以爲佳。此可爲知者道，不爲不知者說也。（註九十）

這段理論是在一三〇一年發表的，而《二羊圖》據說就是成於這一時期。

另一段提及古代名家的資料見於《二羊圖》上趙氏的親筆題款。我們觀賞這幅畫，同時又讀到這段題款，自會明白趙孟頫的意向和思想，他吸收前代畫風，又再加以創新的能力。《二羊圖》亦能達到「似乎簡率，然識者知其近古，故以爲佳」的境地。在這幅畫中，趙孟頫把握到唐畫與宋畫的精髓，並且以新的畫法使之重賦活力。這就是趙孟頫心目中文人畫的原素。

唐代名畫家曹霸所畫的一幅馬圖，趙氏曾加評論。這段評論，見於和他同時代人湯垕的《畫鑑》所引的話：

唐人善畫馬者甚眾，而曹、韓爲之最。蓋其命意高古，不求形似，所以出眾工之右耳。此卷曹筆無疑。圉人、太僕，自有一種氣象，非俗人所能知也。（註九十一）

自蘇東坡那首傳誦一時的詩出現後，（註九十二）「不求形似」的概念在元代受到特別重視。故趙孟頫的評語把曹霸畫中可與元代畫法相銜接的各方面點出。由於曹霸和韓幹被公認爲那時代最工於畫馬的畫家，我們很難想像到曹霸這位唐畫大師的畫可以叫作非寫實派的作品，只有把趙氏的評語置於前揭

一連串的畫中，包括韓幹的《照夜白圖》、韓滉的《五牛圖》、李公麟的《五馬圖》和趙孟頫自己的《二羊圖》，我們才能明白趙氏不求形似的概念。事實上，在所有這些作品中，所畫的動物都非常逼真，而且用筆精到，然而形似並非畫中的最終目的。反之，這些畫的「氣韻」是由於其他因素達致的。是以對趙孟頫來說，形似是必然的，但他的畫的真正鵠的是詩意的韻律，是把形象涵義和古意揉合一體，這一切都在他的《二羊圖》中表達得淋漓盡致。

（五）

由於《二羊圖》和前人所畫馬圖之間互有聯繫，故我們在一些趙孟頫自己所畫的馬圖中找出與《二羊圖》的關係，也是頗合理的。趙孟頫的名字雖然見於不少馬圖上，但在概念、構圖和技巧上堪與弗利爾美術館所藏的這幅畫相比的則寥寥可數。其中一小幅絹面的橫幅卻是顯著的例外。這幅畫名《調良圖》，筆法細緻，畫的是一個馬夫和他的馬在一陣吹向右面的狂風中站著。這幅作品早已收入一集畫冊中，今藏於台北故宮

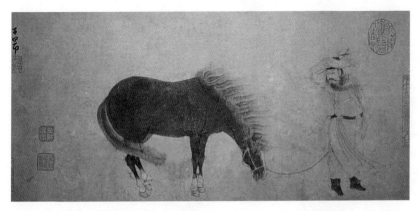

圖8-11 元 趙孟頫 調良圖 冊頁 台北故宮

博物院（圖8-11），（註九十三）雖然和前面所論的其他畫蹟一樣，畫中一點背景的跡象也沒有，但馬和馬夫都畫得極具強烈的寫實感，藉著擺動的馬尾、飄拂的馬鬃、和馬夫拍動的衣裳、捲纏著的鬍子，把風的動力逼真地反映出來。

這幅藏於台北故宮博物院的畫和《二羊圖》之間在技巧上雖然有異，但二者仍有不少相似的地方。首先在若干細節上，如山羊飄垂的長毛和馬尾及鬃毛，以至馬夫的鬍子都甚相似。同樣地，三頭動物的腿都是筆直而細長。這兩幅畫中都有兩個主體，構成有趣的對照，在小冊頁畫中，黑色的馬身和馬夫身穿的白衣成一對比；馬的精確側面輪廓和人四分三面的相反站立姿勢、低垂的馬頭和馬夫微傾的頭、以及對馬的橫面強調與其看守人直立的姿勢。雖然這兩幅作品都沒有背景的跡象，但二者同樣具有一種空間的感覺。另一點共同的特色，亦為二者與唐代畫法歧異之處，就是對馬和人的體力和外形不再加以重視。畫者絕沒有強調馬匹的肌肉或外貌的企圖。畫中亦不特別描寫動物和人身內在的能力和體力。這小幅畫雖然表現出強烈的動力，但卻不是由於內在的力量，而是由於外面的風力所致。反之，兩幅畫對主題的韻律和感受更感興趣。更令人驚異的是二圖中心理因素的雷同。在馬圖中，人與馬之間正如綿羊和山羊之間，存有同樣的緊張氣氛；兩對形象都是被心理和形體的因素聯在一起，雖則這種關係在馬圖中比在弗利爾美術館所藏的那幅為明顯。總而言之，雖然所依的楷模有異，但這兩幅畫可能同屬一個畫家的手筆。這幅馬圖必然有若干雛型，即如那些常被傳為韓幹和其他畫家所作的畫蹟。李公麟大概亦是以這類唐代畫蹟作為其前揭《五馬圖》的雛型。不過，由於趙孟頫的《調良圖》與《五馬圖》的技巧頗有差別，故他必定是

直接取材自唐代某位畫家的作品，而絕非借助於李公麟。在概念和畫法上，《調良圖》似屬較早期的作品，大概成於一二八六年他到大都後的初期，而《二羊圖》則顯出較後期的畫法，應成於一三〇〇年間。

在質素和藝術性方面，其他和這二圖同屬一類的畫蹟極為罕見。其中一幅較近的例子是最近曾刊印過的《人騎圖》。（註九十四）這幅橫卷今藏於北京故宮博物院（圖8-12），這幅畫是趙孟頫所畫馬圖中記錄最詳盡的一幅，畫的是一員騎在馬背上的官吏。畫蹟本身設色、紙本、筆調工巧。趙孟頫親筆的題款有三段，首段成於一二九六年，次段題於一二九九年，其他的畫跋則出自他的兄弟趙子俊之手，其中一跋題於一二九九年。但和前揭的兩幅比較，《人騎圖》在質素上瞠乎其後。人與馬都畫得生硬。是以這幅今在北京的畫大概可能是一幅根據趙孟頫原畫而成的摹本。所寫的題款，尤以前兩段為然，在技巧上都顯出同樣的弱點。另外兩幅畫著馬夫和馬的同類畫蹟，

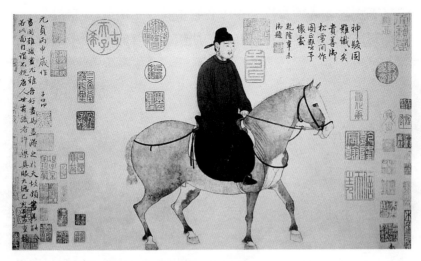

圖8-12　元　趙孟頫　人騎圖　卷　北京故宮

是和趙雍、趙麟（其子及孫）所畫的《趙氏三世人馬圖》。一
幅現為耶魯大學博物館Ada Small Moore藏品，另一幅則屬紐約
顧洛阜（John Crawford）藏品。（註九十五）

　　另一幅紀錄完備的作品<u>《秋郊飲馬圖》</u>，是一幅設色的小
橫卷，成於一三一二年，此畫前曾為著名的鑑賞家梁清標（一
六二〇至一六九一）所藏，現藏於北京故宮博物院（圖8-
13）。（註九十六）然而，與《二羊圖》和《調良圖》相比，
這幅畫的質素又略為遜色。這大概也可能是一幅根據趙孟頫原
畫的摹本。不過，其構圖卻特別可觀，因為<u>此畫顯示出一種並
非完全源於唐代藍本的馬圖，而是把馬和山水混在一起的嶄新
嘗試。</u>這次一三一二年的嘗試，可反映出趙孟頫晚年進行的新
嘗試。（註九十七）至於一幅今藏於弗利爾美術館的設色、紙
本、描寫群馬渡河的同樣畫蹟，雖然畫上亦繫有趙孟頫的印鑑
和署名，但看來似屬於這個新趨勢中更後期的作品。（註九十
八）

　　在現存元人所畫馬圖中，有數幀多少是屬於《二羊圖》一
類的畫蹟，可以拿來作更詳細的比較。為首的一幅橫卷是《駿

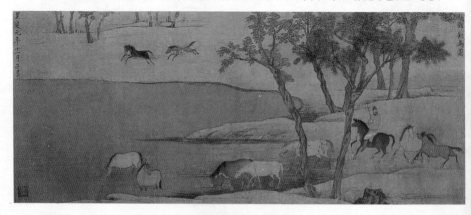

圖8-13　元　趙孟頫　秋郊飲馬圖　卷　北京故宮

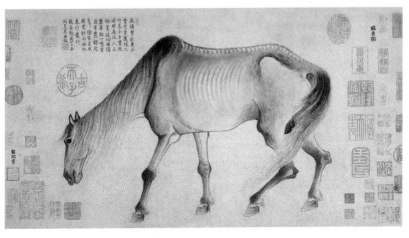

圖8-14　元　龔開　駿骨圖　卷　大阪市立美術館阿房部次郎藏品

骨圖》，畫者是和趙孟頫同時代人龔開。此畫今屬大阪市立美術館阿房部次郎藏品（圖8-14）。（註九十九）畫中的主題是神采奕奕的千里馬，這是人所共知的。但畫中的馬卻顯得著實瘦骨嶙峋而且憔悴，以致畫中各跋咸認為大概即象徵畫者作為一個宋代遺臣，在元初過著潦倒絕望的生活。（註一○○）由此看來，他是取材自唐代詩人杜甫關於一匹遭到慘淡下場的千里馬的詩，藉以反映他在元人統治下的際遇。<u>為要藉傳統的十五根肋骨來強調馬身骨骼畢露，主要的骨架都勾劃得清楚分明，其中包括了脊骨、肋骨、四足和其他各部的關節。這種重視體格分明的畫法似乎把《駿骨圖》和唐代聯繫起來，正如一些畫跋</u>也提出這個說法。事實上，舉例來說，題跋者中如倪瓚，也指出龔開是由上自唐的曹霸、韓幹，經宋的李公麟、下迄元初的趙孟頫所組成元人公認為最偉大的畫馬傳統發展開來的。畫中對光與影的強調、對馬的體格和身軀各部分明勾劃的重視，在在都反映出和唐畫中如韓滉的《五牛圖》更密切的關

係。然而,這匹神駒大為遜色的不朽性、飄拂的馬尾和鬃毛、怠率的筆法和最重要的、象徵的性質,全都和趙孟頫的《二羊圖》有連帶關係。

趙孟頫的《調良圖》和《二羊圖》以及龔開的《駿骨圖》之所以成為元人表現法的一部份,是由於這些畫同是脫胎自唐代楷模。在摹擬的手法上,元代的畫家並不能常與唐畫大家匹敵,這一事實夏文彥在他的《圖繪寶鑑》(序文成於一三六五年)中也斷然作出以下的評語:

佛道人物,仕女牛馬,近不及古。(註一○一)

這段評語雖然只是重覆郭若虛在十一世紀所下的定論,然而仍是十四世紀畫論家的見解。(註一○二)在若干畫蹟中,如趙孟頫的《調良圖》和任仁發今在北京故宮的一幅同樣題材的畫(圖8-15),(註一○三)其畫者因適逢當時人重燃起對古代畫風的興趣,而鞍馬遂得以再次成為重要的題材,故其基本目的,只是踵繼曹霸、韓幹和李公麟所留存下來的主題。

動物畫的新趨向正式始於龔開的《駿骨圖》,而在趙孟頫的《二羊圖》則更為明顯。龔開把一向典型的唐代馬一變而為代表他個人處境的象徵,由是已替文人畫中的馬圖另闢蹊徑。

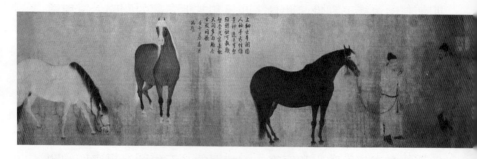

圖8-15 元 任仁發 出圉圖 卷 北京故宮

倪瓚和其他後世鑑賞家為這幅橫卷所題的各段跋文可以證明他
們對這個新趨勢的瞭解。是以馬成為一個象徵，代表處於困頓
逆境中的人的精神也能超然物外。趙孟頫繼續探求這象徵性的
一面，似乎更進一步，他用新的題材，同時極力著重於象徵的
涵義。趙氏之所以受到後世畫評家和畫家一致推崇，完全是由
於他的創新畫法。

　　趙孟頫在《二羊圖》所採的方向，與元初文人對繪畫的概
念完全一致，正如我們也記得，文人畫之得以發揚光大，乃得
力於北宋的一班畫家，他們各自工於不同的題材，畫風也各異
其趣，如文同和蘇東坡精於墨竹，李公麟擅馬和人物，米芾長
於山水。元初期間，這種獨立性由錢選和趙孟頫繼承。趙氏似
乎探索過文人畫中所有的可能途徑，而終於把山水、竹和馬重
新確立為一般文士所接納的題材。

（六）

　　南宋時馬圖已趨衰落，只殘存於一些牧童和水牛畫中，成
為次要的題材。不久，就是在這類畫中，主要的重點開始從水
牛和馬轉移到牧童和背景的山水上。然而元代初年，畫人對馬
的題材又發生了新的興趣。這次的復興是基於若干理由的。最
明顯的是<u>新統治者造成的需要</u>，蒙古人愛好馬匹是眾所周知
的。這種需求引致在燕京或各省任官的畫人如趙孟頫和任仁
發，都被請為畫馬。不過，馬圖之得以再成為時尚還有其他的
原因，其中之一是<u>知識份子的領導人物企圖為藝術摸索到一個
切實的途徑，以適應新政治環境下所產生的難題</u>。正如我在上
文指出，趙孟頫正是一位知識份子的畫家，他把前人所畫過的
各種題材加以實驗，包括了「山水、竹石、人馬、花鳥」，而

每一種都能畫得淋漓盡致。（註一〇四）從他的各項實驗，產生了為後世定下的新方向。因此他對馬、牛圖和文人畫間關係的見解，是值得檢討一下的，而他在元畫一般發展過程所佔的地位，也是同樣深具意義的。

趙孟頫曾稱自小便愛畫馬，他這段記述見於前揭的《輟耕錄》；而上述《人騎圖》中的一段文字亦表達同樣的見解。這幅畫蹟本身即使是一幅後人的臨本，但所抄錄的題款仍具體地表現出趙孟頫的思想：

> 吾自小便愛畫馬。爾來得見韓幹眞跡三卷，乃始得其意云。（註一〇五）

由於蒙古人佔領南宋首都臨安（杭州）時，趙孟頫已二十餘歲，所以上文的記載，暗示這位年輕畫家對畫馬的興趣，是在蒙古人佔據中國以前產生的。倘若這是實情，則趙孟頫早年已開始成立他的新見解，企圖追尋一個異於南宋的繪畫方向，而不是為了迎合一個主子的需求。在他的摸索期間，趙孟頫繼續他自童年已開始對研習經史典籍的興趣；他轉向前代的宗師學習。上文所引的記載暗示他最早研習的畫很可能並非真蹟，李衎在探求文同和王庭筠的真蹟時也曾同樣嘗過這種經驗。（註一〇六）趙氏遊歷過中國多處地方，又曾在大都（北京）任官，得到不少欣賞前代名手真蹟的機會，正如我們所知，湯垕的《畫鑑》引述他曾自言：

> 唐人善畫馬者甚眾，而曹、韓爲之最。蓋其命意高古，不求形似，所以出眾工之右耳。此卷曹筆無疑。圉人、太僕，自有一種氣象，非俗人所能知也。（註一〇七）

這裏最主要的字眼是「高古」和「不求形似」，而這些就是趙孟頫在前代名家所要追求的理想。從另一段記載，可以見出他對這些質素的見解是如何的，他在寫給元代最有名的書法家之一鮮于伯機的信中說：

都下近見晉人謝稚《三牛圖》，妙入神。非牛非麟，古不可言。（註一〇八）

我們雖然沒有謝稚的畫蹟可以參證，但我們可信他的畫很可能是影響趙孟頫《二羊圖》作品中的一幀，因為在趙氏於一二九五年從大都攜回的珍品中，此畫是其中之一。（註一〇九）

趙孟頫的知識日進，一部份是由於他得自前代的發現。一二七六年他二十三歲，正值南宋首都陷落，直至一二八六年他三十三歲受忽必烈之詔仕元這十年之間，他埋頭研究古經籍、古代音樂、繪畫及書法，這一切必然已為他最後所採的方向作好了準備。在他所畫的馬圖和山水畫中，他一力追求一些把這種「古意」作具體表現的東西，因為這是前代畫評家入於「神品」的畫蹟所必具的因素，而一個畫家只有在超越了形似時才能達到「非牛非麟」的境地。

專心致志於「古意」，是文人畫的理想之一。在趙孟頫之前，這種精神在李公麟的作品中最能表露無遺。趙氏偶然發現「古意」的情況，究竟是始於他對唐、宋畫的研究，還是他對李公麟的作品和思想的研究，我們頗難作出定論。然而，可以肯定的是，這個文人的理想盛行於元初吳興一帶，尤以錢選和趙孟頫二人的倡導不遺餘力，正如從上文已引的一段膾炙人口的對話可以見之：

趙子昂問錢舜舉曰：「如何是士夫畫？」舜舉答曰：
「隸家畫也。」子昂曰：「然觀之王維、李成、徐熙、李
伯時，皆士夫之高尚，所畫蓋與物傳神，盡其妙也。近
世作士夫畫者，其謬甚矣！」（註一一○）

這段對話就是趙孟頫自己在追求文人畫奧妙時有所發現的跡
象。他不滿於當時人對士夫畫的見解，藉著他博覽古人畫蹟和
自己創新的努力，從而進一步把握到其中的玄妙。

要明白趙孟頫對文人畫的特別貢獻，明末鑑賞家李日華所
下的評語，頗值得玩味：

趙文敏畫馬，雖然以伯時為師，而其古淡渾成，若無意
標奇處，實得物態之自然。昔人謂圖鬼魅者易奇，寫狗
馬者難巧。然狗馬之中，亦有出奇取異者。是亦鬼趣
也。元人畫馬：任月山太庸，龔翠巖太奇，惟子昂得馬
之真，蓋其性喜畫馬。少時遇片紙，輒畫而後棄去。精
能之極，合乎自然，非淺造者可窺也。（註一一一）

趙孟頫如何努力達到這種逼真的感覺，在下面這段關於他
的軼事中可見一斑：

趙承旨畫滾馬，管夫人隔垣窺公作滾馬形，自此絕筆。
蓋傳神之妙，能使生馬之神，收入筆端。（註一一二）

李公麟在十一世紀末提倡「復古」的思想，以這種思想作
為文人畫的理想之一，趙孟頫從李公麟學到這些奧妙的一部
份。他把繪畫作為古典文化訓練的一環，這是他最基本的成
就，這種思想，使趙孟頫和不少後世畫家受益不淺。

元代的畫家和鑑賞家，對文人的新概念和傳統馬圖之間的重要關連都極為瞭解。當時，年輕的郭畀自一三〇八年至一三〇九年在杭州所寫的著名日記顯出他對趙氏的欣慕。他為趙孟頫所畫的一幅馬圖題了一首詩：

> 平生我亦有馬癖，曾向畫圖求象龍。
>
> 曹韓已矣伯時遠，昂公筆底寫追風。（註一一三）

倪瓚為趙孟頫一幅馬圖所作的長詩中，亦表現出同樣的見地，一再把他的畫風源流上溯至曹霸、韓幹和李公麟。（註一一四）

在畫馬的傳統上，趙孟頫的重要性並不全在於他的畫蹟，而在他對李公麟所確立的思想深為瞭解。無論趙孟頫畫馬時所用的技巧為何，即如他師法唐人，他那個人的、予人親切感的筆觸和他趨於書法的畫法等，李公麟也早已用過。趙孟頫的作為就是在相距約二百年後，正當文人畫這一方面為人忽略之際，重新追溯李公麟所畫人馬的各個階段，而且更進一步把古典主義的思想從人物和馬圖中擴展到山水畫。這個努力的結果，可見於他的《鵲華秋色圖》和《水村圖》。在這兩幅作品中，他已把古典的因子轉向一個嶄新的美感的目標—以詩意感作為傳統所謂「氣韻」的新表現法。

在這方面，《二羊圖》是一幅很可玩味的過渡時期的作品。正如趙孟頫在他的題款中說，他以前從未畫過羊；從畫馬改為畫羊，這個有趣的實驗反映出趙氏創新的精神。他畫了不少受曹霸、韓幹和李公麟影響的馬；亦已體會到文人畫的精髓在於古典主義、人文主義和書法的重要性。但他進而探求一些新的東西，以充實他作品中的繪畫和圖像內容。在這方面，

《二羊圖》比他所畫的馬更堪玩味。趙孟頫從他批閱過和收藏過的馬、牛圖發展出一個新的題材,並且寫下這評語:

> 雖不能逼近古人,頗於氣韻有得。

趙孟頫所帶給文人畫的是美的質素,是對形體、韻、和詩意感的重視,這在文人畫發展中確立了一個新境地。

(七)

到目前為止,《二羊圖》的形式方面已經闡釋過,但要徹底瞭解文人畫的涵義,我們必須進一步探求畫者的心靈,才能明白其作品中豐富的想像力和學識。這幅畫看來似乎很簡單,其實卻蘊含著奧妙的情感。趙孟頫在《二羊圖》的題款中並沒有指明文中所暗示的意思。不過一再審查後,我們可以找到一個有趣的假定。

張彥遠《歷代名畫記》的敘論,開首便強調繪畫在傳統上的重要性,是在於「成教化,助人倫,窮神變,測幽微,與六藉同工,四時並運」。(註一一五)從《宣和畫譜》中,我們知道繪畫題材有傳統的分門別類,都是視其教化功能而排列先後的。(註一一六)於是道釋題材的圖畫,常高踞首位,而人物畫則次之。我們翻閱宋代以前的畫蹟,其中的宗教和故事性的畫都顯出基本的訓誨意味。所以,文人畫家要研究的最重要難題,就是怎樣使其他題材亦能符合這種訓誨或教化的目的。

在成於十七世紀初的《清河書畫舫》中,張丑在記述韓幹時所下的有趣評語和我們的問題也有關聯:

> 古人以良馬比君子。故名手馬圖,亦可入齋室清玩。此

外如包虎、何貓、易猿、崔魚等製，雖爲前人推許，僅可張茶坊酒肆也。（註一一七）

這裏必須一提的是良馬的意象，自古以來在詩詞中被用來象徵賢德之士。在杜甫讚許韓幹所畫馬圖的一首詩中，良馬被稱為象徵帝王的龍的遊伴。（註一一八）由是，馬之被列入特殊階級，是由於其駿逸高貴的氣質，而這些氣質都為人公認適合於象徵君子的。既是如此，馬圖的新作用就此得到確立。無疑地，人們把曹霸和韓幹所畫的馬都看作是高貴勇武精神的具體表現。在李公麟《五馬圖》這幅文人畫中，象徵主義必然是作畫最主要動機之一。趙孟頫關於《五馬圖》的詩句，最能表達李氏心中的思想：

> 五馬何翩翩，蕭洒秋風前。君王不好武，蒭粟飽豐年。
> 朝入閶闔門，莫秣十二閑。雄姿耀朝日，滅沒走飛煙。
> 顧盼增意氣，美龍戲芝田。駿骨不得朽，託茲書畫傳。
> 誇哉昭陵石，（註一一九）歲久當頹然。（註一二〇）

是以毫無疑問，李公麟和趙孟頫都是熟悉以馬喻人的傳統。而且趙氏實在對這幅畫感到莫大的興趣，傳說他本人也曾臨摹過這幅畫蹟。（註一二一）

如果馬圖含有濃厚的象徵成份，那麼，水牛和羊這些畫又如何？首先，我們必須轉回到韓滉《五牛圖》上趙孟頫所題的第二段跋文，其中一段敘述畫家陶弘景所畫水牛的故事：

> 昔梁武欲用陶弘景，畫二牛，一以金絡首，一自放於水草之際。梁武嘆其高致，不復強之，此圖殆寫其意云。

這是趙孟頫解釋韓滉的畫一法，他的見解正確與否是很難臆測的，因為畫者並沒有直接指出其中的涵義。然而水牛畫在中國畫史上卻並不常和馬圖享有同樣的地位。雖然前揭的《宣和畫譜》企圖給水牛畫加上巫術的意義，但在傳統上，人們把它看作屬於某種類的畫多於作為重要的訓誨性主題。是以趙孟頫把韓畫作訓誨意義的看法，是頗令人詫異的。畫中五頭水牛之一，即最左面那頭，確是被金鉻繫著，而其他的水牛都是自由自在，或立或動；最右一頭後面還有植物一株，以示田野之意。雖然兩頭水牛和五頭水牛之間數目有別，不過這些卻是趙孟頫把這幅畫和陶弘景的故事聯在一起的基本因素。

無論事實如何，最值得注意的是在文人畫中，畫者意中的觀畫者的學識和教養，在奠定其作品的涵義，確能起相當重大的作用的。因此，就是韓滉無意把水牛和前揭的故事連在一起，但趙孟頫既已確立了這個聯想，自然使他覺得此畫更為寓意深遠。趙氏因讀《南史》或張彥遠的《歷代名畫記》，必熟悉陶弘景的故事無疑。（註一二二）他以象徵成份作為文人畫的入手方法，遂開始明白到形體和美感方面以外還有別的東西。水牛畫在他心目中引起這樣的象徵的意義，這一點事實最為重要，因為這可以對他自己的動物畫，特別是《二羊圖》，透露若干端倪。

在他的題款中，趙氏只提及他畫這兩頭動物時是「戲為寫生」，並沒有說出任何關於這幅畫的涵義。但倘若他替別人的畫蹟，如韓滉的《五牛圖》和李公麟的《五馬圖》加以詮釋，那麼他選綿羊和山羊這個罕見的題材時，心中必然也有所寄託。他雖沒有公然道出，但畫中可能隱藏的意義，都可見於那數段畫跋了。在明初人所題的跋語，其中數段，包括了張大

本、偶武孟、戒得人、至�starts、崑丘遺老和石城居士的，都提及蘇武這位象徵中國歷史上忠貞不屈精神的人物其人其事。有趣的是，在大多數的畫跋中，題者都接續縷述這個故事，並且慨嘆趙孟頫本人卻缺乏這種忠貞的熱忱。由於趙孟頫是宋室的王裔，他的出仕五朝元帝，在他的人格上永留瑕疵。同樣深具意義的是，凡表露這種效忠思想的畫跋，都是題於明初的洪武年間（一三六八至一三九八），而其時蒙古人已不再統治中國。在新的中國人政權下，民族主義的情感非常激昂，因此這些題跋者遂得以公開發表趙孟頫《二羊圖》中的政治意義。

有元一代，文學和藝術作品常含隱喻，這是因為在蒙古人統治之下，文人只能間接表示他們的憤懣。以文人畫來說，元初不少畫蹟也暗有所指的。宋室遺臣中，名畫家鄭思肖據說在畫蘭（蘭花亦代表忠貞）時不畫地面，藉此表達他對元人入主的哀傷。（註一二三）龔開和任仁發二人的事業雖然各異，但都以象徵性的手法來畫馬。龔開是宋室的忠臣，曾在宋末一朝作官。他拒仕元人，而且常表明自己對故宋的忠心，因此不斷受到迫害。正如上文所述，今藏於大阪市立美術館的《駿骨圖》，大概是譬喻一個忍辱受苦的人。（註一二四）另一方面，任仁發在蒙古人手下作高官，任職都水庸田副使，然而他在今藏於北京故宮博物院的《二馬圖》題款中，也指出文士所受的苦和瘦馬一樣，與肥馬成一對照，雖然他所指的文士並不怎樣明確，但他對這些知識份子的同情是相當明顯的。（註一二五）由此可見，象徵性的表現法在元代大概是非常盛行的。

身為一個文人畫家，趙孟頫當然熟悉象徵性的表現法。他畫《二羊圖》時，很可能心中已有蘇武的故事。趙氏以前雖沒有很多畫羊的畫家（《宣和畫譜》只舉了五代時一名畫家羅塞

翁，以他為最工於畫羊的能手），但在趙氏所處之世，這個題
材並非罕見。事實上，趙孟頫本人也似曾畫過一幅這樣題材的
畫。這是一幅題為《蘇李泣別圖》的絹本畫，載於兩部明末清
初的畫目中，一部是吳其貞纂的《書畫記》，另一部是姚際恆
纂的《好古堂書畫記》。前者謂其作者於一六七三年在杭州親
見此畫，並加以如下的描述：

> 畫蘇武李陵作別，有號泣狀，有一羊立在前面，有留戀
> 之態。左右車夫人馬，皆似候起程意思。用筆工細，而
> 有秀嫩之妙，非松雪妙手，孰能到此。爲超妙入神之
> 畫。

　　吳氏隨謂此畫為一位鑑賞家姚友眉所得，而姚友眉可能是
姚際恆之父。姚際恆在其目錄中關於此畫的記錄，與吳其貞的
甚為相近：

> 趙松雪《蘇李泣別圖》，大橫幅，畫羊銜蘇衣，蘇顧羊痛
> 泣，李慘容對之。其餘男婦，及橐駝、馬、羊之類以百
> 數。氣韻生動，筆致精微，全法唐人，爲文敏畫中第
> 一。

　　既然這兩位鑑賞家都一致認為這幅畫蹟是趙孟頫傑作之
一，那麼這位名家曾畫過如此的一幅畫，也是不無可能的。遺
憾的是此畫今已不存，或是存而不為人所知或不曾刊印過。從
這兩部著錄的描述中我們可以得到關於這幅畫的若干概念。文
中強調這幅畫師法唐人，這點似乎使這幅畫和趙孟頫的基本見
解保持一致；工細秀嫩的筆法也把這幅畫置於其早期作品之
列。然而此圖所畫的羊，卻會和趙氏在《二羊圖》題款中聲稱

以前未嘗畫過羊的題材的話互相衝突。或許我們只能把他的話解釋為他從未單獨畫過綿羊或山羊，因為此畫的主題是在那兩位歷史人物，而不在於羊。很可能《蘇李泣別圖》是趙氏早期的畫之一，而且成於宋亡後至他一二八六年受詔赴京之前這段時期。這時他抱有錢選的古典觀念，公然表露對宋室忠心耿耿，而所畫的畫筆緻工細，盡量師法唐人作品，這些特色都已為這兩位鑑賞家在記錄這幅畫時描述過。顯然《蘇李泣別圖》比《二羊圖》早約十五年之久。

元代還有其他數幀畫，同樣是以蘇武為主題的。和趙氏同一時代的文天祥（一二三六至一二八三）是宋代的忠臣，他曾在最後數次戰役中率兵和入侵的蒙古人對抗，後來終於被擒，因不屈的精神而就義。文天祥曾為李公麟所畫的《蘇武忠節圖》題了一首詩，其時正當一二七六年的艱苦時期，蒙古軍直撼宋都。（註一二六）另一位宋室忠臣是上述的鄭思肖，他亦曾題詩一首，稱頌一幅題為《蘇李泣別圖》的畫，此畫標題和前揭那幅傳為趙孟頫作的一樣。（註一二七）第三幅畫是傳為錢選畫的《蘇李別意圖》，不過此畫大概是屬於十四世紀時的作品。這幅今屬紐約Ernest Erickson氏藏品，而借展於瑞典斯得哥爾摩遠東文物館（Museum of Far Eastern Antiquities）的畫蹟，亦可證實這個題材在元代曾一度盛行。（註一二八）再者，畫史中載趙孟頫的兒子趙雍（生於一二八九年）曾畫過一幅蘇武牧羊的畫，雖然此畫必是成於趙孟頫所畫之後，但可作為趙雍的靈感得自其父的跡象。（註一二九）

趙氏那個時代已為人知曉而又流傳到今世的一幅橫卷《蘇李別意圖》，是這個題材中最耐人尋味的一個例子。此畫據傳是周文矩（十世紀）所作，今藏於台北的故宮博物院（圖8-

16）。（註一三○）正如展覽會的目錄指出，畫中「文矩」的署名是後人加上的，而且此畫的風格也不能證實這個傳說是合理的。無疑這幅橫卷似乎屬於遼代（九○七至一一二五）的畫風，畫中有若干元初人的跋語，其中包括了李孟這位曾於成宗（一二九五至一三○七）及武宗（一三○八至一三一一）朝中在北京任宰相的有名學者，和在一二八六年奉忽必烈皇帝之命往南方搜訪遺逸入仕元廷的程鉅夫，而趙孟頫即在他搜訪到的二十餘人之首；此外還有比趙孟頫年紀稍輕、亦為趙氏好友的虞集。其中一段跋語的日期是一三一六年，而最後一段則為一三八五年。這些日期顯示出這畫必定成於元代以前，加以其中的畫風，明確地指出是屬於遼金時期中國北方的作品。

在一九六一至一九六二年台北故宮藝術品展出於美國的目錄中，根據這些畫跋的意見，把此畫的標題改為《蘇李別意圖》。這個標題之正確性，至少以元明鑑賞家的見解而論，似無疑問。畫中的羊群居左，中間是兩位舊友相會，而背景則一片雪白，這個主題可證畫跋中的見解無誤。這些見解，全都一致表揚蘇武的貞忠，貶斥李陵叛國，向匈奴投降，這可說是中

圖8-16　無款　蘇李別意圖　卷　台北故宮

國歷史上最感人的情景之一。

這幅蘇武與李陵的畫之所以特別和趙孟頫的《二羊圖》有關，是由於趙氏必定知曉這幅畫。在《蘇李別意圖》的印鑑中，便有他的「天水郡圖書印」，這是此畫曾屬於其藏品的明證。（註一三一）而一段題於一三八五年的跋語，更提到趙孟堅和趙孟頫的印鑑都曾繫於此圖。（註一三二）不過，在兩次詳細比較過這些圖章後，覺得「天水郡圖書印」是唯一可以與趙孟頫有關的證據。然而，這一方印章與他通常所用的並不相同。其實，「天水郡圖書印」這一印，是凡姓趙都可用的。因此，卻也不能認作是確實證據。可是，由於李孟及程鉅夫都是與趙孟頫同時，又同在元廷任官，且又甚為友好，他曾看過這張畫的可能性極大。但是，假如他真的曾看過此畫，以他這樣的題跋名手，何以不在這張畫上一題呢？這一事實也並不值得詫異。由於趙氏身處特殊情勢，若流露任何與愛國有關的情感，自然是於他不利的。另一方面，對於其他在此畫題跋的人來說，他們雖仕於元廷，但忠於國家的問題卻不值得爭論。事實上，他們可以公然表達他們對蘇武的欽敬。舉例而言，第一位題跋者李孟（一二五五至一三二一）是原籍山西的北方人，且是一位曾仕於數朝元帝的文士，他的跋語寫道：

陰山漠漠朔風寒，抱節行人鬢已殘。

忽見故交空灑淚，可能攜手入長安。

第二位題跋者程鉅夫（一二四九至一三一八）原籍湖北，然而在入仕元廷的士人中，他是南方知識份子最早的一個，他的跋文如下：

牧乃不如羝，聚食殊欣欣。

問君何爲爾，於此見故人。

故人本良家，祖父多奇勳。

出身事戎伍，志與衛霍群。

豈期一蹉跌，遂并陷所親。

今晨忽邂逅，握手生悲辛。

相持放聲哭，我哭非爲身。

爾淚入九泉，我聲徹高旻。

昔爲雪窖囚，今作王家珍。

節旄雖盡脫，我脫不可塵。

衛青和霍去病同是漢代著名的大將軍，二人在公元前二世紀時和匈奴交戰，戰績彪炳。文中在論到蘇武和李陵二人不同的事業時，程鉅夫明顯地是同情前者，因為蘇武和上述的兩名大將同樣偉大。第四段詩跋是虞集（一二七二至一三四八）所題，他原籍湖南及江西，在元代中葉位至高官。其跋謂：

歸心已絕重欷歔，使節能還萬死餘。

六合一家無外患，皇華杖杜兩舒徐。

以上這些跋語，和元代及明初鑑賞家所題的其他數跋，都或多或少以歷史的眼光來論述蘇武李陵相會的問題，而對元初的環境和人格個性則絕口不提。由於他們之中有些是北方人，而其餘的則是南方人，他們無需像趙孟頫那樣負著為國盡忠的責任，是以在討論這幅畫的主題時，他們可以毫無忌憚地一舒己見。這些題跋者的語氣和態度，與趙孟頫所畫那幅橫卷中明初一班人的迥然絕異，這是因為後來那班人對趙孟頫在元初所

處的困境全部十分了然的緣故。

我們把《蘇李別意圖》和《二羊圖》作一比較，便會發覺二者之間的關聯，而趙孟頫所隱藏的涵義，亦會變得更為分明。雖然二圖間沒有多大顯著的相同點，但細察之下，便能看出趙孟頫是特別得益於這幅畫的。二圖同是橫卷，而構圖亦同是以二人或二畜為中心。日期較早的那幅，用的是典型的敘述性風格，畫的中央畫有二人，左面穿白衣的是蘇武，右面穿黑衣的是李陵；左方的背景畫一牧人及羊群，後面是白曚曚的山巒，而李陵的侍從馬匹則立於右方。畫者嘗試用象徵性的畫法，羊群所聚之處，土壤肥沃，而人馬所立四周，則貧瘠荒涼，二者成為強烈的對比。再者，整群羊都畫得生氣勃勃，而那邊的人馬則或呼呼入睡，或作憩息狀。最有趣的是一頭站在高處的綿羊，它的兩角上翹，正在上面傲然觀望整個情景，其站立的姿勢，和趙孟頫畫中的綿羊完全一樣。有漢一代，是後世所有中國人都公認為是中國歷史上最偉大的朝代，看來趙孟頫這位敏感而創作力豐富的畫家，因這個忠於漢室的膾炙人口故事中這感人的場面而觸發起靈感，他把這幅畫和他畫這個題材的較早期作品，以及韓滉的水牛圖、韓幹和李公麟的馬圖中所得的概念，戲劇化地把過去和現在綜合起來，成為嶄新的藝術性表現。

在《二羊圖》中，左面綿羊的傲氣似乎反映蘇武的精神，而山羊的屈辱神色則似代表李陵。二羊的佈置亦反映出是淵源自那幅台北故宮博物院所藏的畫。就是空白的背景也似乎暗示雪地和沙漠的荒蕪。若謂趙孟頫有意使他這幅畫和台北故宮所藏的那幅別離情景有關連，此說雖頗令人懷疑，但以文人畫的象徵性畫法觀之，這似乎就是實情。他對故宋盡忠的問題，使

327

他不能明言蘇武牧羊的故事所含的隱喻，而且，把這個主題實實在在地畫出來，就像那幅關於兩名漢將相別的較傳統性畫蹟那樣，也絕不會適合這位元代畫家的目的；他早年曾經試過以傳統的方式來畫這幅畫，但現在既身為一個譽滿天下的學者和官員，他下筆便不得不更為玄奧。是以，在他探測文人畫的各種可能性時，趙孟頫發現他若要表達十分嚴肅的思想，也可以採取一種隨和、甚至正如他在題款所說的戲謔態度；因此，對深思的文人來說，二羊的題材會立刻引起蘇武忠節的聯想，而對其他的人，這個題材就只是一幅平常的動物畫，這正是趙孟頫在一三○一年，大約是《二羊圖》畫成之時，所說一段話中的意思：

> 吾所作畫，似乎簡率，然識者知其近古，故以為佳。
> （註一三三）

正如我在前一篇論文中所指出，趙孟頫常肩負著他對宋室不忠的道義重擔，而且在他的詩畫中表示出來。雖然他因身仕元人，只能把這種感觸以十分隱晦的手法表露出來，然而他的象徵主義卻逃不過後世鑑賞家敏銳的眼光。趙孟頫有一幅寫《尚書洪範》的畫，而其仰慕者文徵明（一四七○至一五五九）在畫上所題跋語中指出他對此篇論及不忠的概念尤為注意。他又寫道：

> 公素精《尚書》，嘗為之集注。今皆不書，而獨此篇，不可謂無意也。（註一三四）

晚明清初的鑑賞家顧復在其近年才出版的《平生壯觀》中，亦附和文氏的見解，他的評語謂：

趙文敏畫人物、山水、鞍馬、禽魚、蘭竹，超妙入神。
開闢來，一人而已。後世之題其畫者，不能嘿嘿焉。文
徵明題《洪範圖》，大意以為箕子叔父之親，兼之師保之
尊，白馬來朝，陳疇異國。文敏作此，豈云無意？無意
者，為趙氏屬疏而位卑，可以情恕者也。此昌黎所謂
「古之君子，待人輕以約」也。（註一三五）吳文定寬
云：「苕溪影落鷗波亭，（註一三六）王孫弄筆何曾
停？北來戎馬暗江湄，千古遺恨歸滄溟。」張、陸將相
也，殉國何疑，豈可責之位卑屬疏者乎？此周公所謂求
備也。（註一三七）吳恆云：「猗蘭豈不佳？晚節諒難
保。國香一零落，天涯遍芳草。」（註一三八）此以「今
日國香零落盡，王孫芳草遍天涯」（註一三九）之句，而
偷其唾餘也。此鳩摩羅什所謂，「嚼飯喂人，非徒失
味，令人欲嘔者也。」評人者當以衡山先生為法。（註
一四○）

在這段長篇評語中，作者表示他和文徵明一樣，認識到趙
孟頫雖仕元朝，但對故宋仍存有強烈的感情。對這兩位鑑賞家
來說，趙孟頫的罪孽是可以原宥的，而元明二代知識份子對他
的非議並不完全公允。從他們的眼光看來，那些非難趙氏的
人，不過是以無味而且令人惡心的食物奉人，因為他們只是人
云亦云，並沒有真正瞭解趙孟頫的真情實感。

照這些評語來看，明初鑑賞家在已佚的畫跋中把趙孟頫
《二羊圖》解作蘇武的忠節並非出於偶然或主觀的臆測，而是
以趙氏在元初所處的窘境作為充份的根據。事實上，趙孟頫在
假裝以遊戲性質畫這幅畫時，很可能心中已負荷著這個沉重的

道義重擔。在他的詩詞中，他一再表示羨慕那些古代的忠臣，而對自己曾晉身仕元感到悲哀。（註一四一）藉著一幅簡單的畫把道義上的責任感表達出來，這個觀念和儒家在亂世中應負同樣責任的看法完全吻合。

並且照各跋所言而論，其所以在十七世紀自這幅畫脫佚，並非巧合；明初政治環境的轉變，使一些鑑賞家能夠把他們領悟到趙孟頫的寓意表達出來。這些題跋者，就是在明初也還不能完全自由發表意見的，因為那位多疑的明太祖的強暴手段逼使不少人將其真實感情藏於心底，特別是和忠於前朝有關的事情。這種壓力或許就是其中數位作者所以不署以真實姓名的原因。再者在清初的政治氣氛下，忠節的問題又再成為眾矢之的（尤以和身仕「外族」朝廷有關的問題為然），文人到處受到迫害，假定有些藏家認為需要割去畫上的跋語，只留下僧良琦為首那段沒有提到蘇武的跋，似乎也是頗合理的。不過，幸虧有了收錄這些其他跋語的較早期著錄，我們今天得以把趙孟頫對繪畫上的形式、風格和涵義的入手法門作更深入的瞭解。

（譯者：曾嘉寶）

註釋

註一　　本文為關於趙孟頫畫藝研究的一部份，其中 *The Autumn Colors of the Ch'iao and Hua Mountains: A Landscape by Chao Meng-fu*（趙孟頫鵲華秋色圖）(Ascona, Switzerland: Artibus Asiae, 1965)即為首篇完成的論文，而本文次之。趙孟頫的詳盡傳略，已列於拙作〈趙孟頫鵲華秋色圖〉，《故宮季刊》，第三卷，第四期及第四卷，第一期。至於對趙孟頫的畜獸畫曾論之甚詳的文章則有Osvald Siren（喜龍仁），*Chinese*

Painting: Leading Masters and Principles（中國畫：名家與理論）（New York: The Ronald Press, 1956）, vol. 4, pp. 17-59；Benjiamin Rowland, Jr（勞倫）, *Encyclopedia of World Art*（世界美術百科全書）（New York: McGraw-Hill Book Co., 1960）,〈趙孟頫〉。

註二　喜龍仁所列各家現存畫評註表中（O. Siren, 同註一, vol. 7, pp. 102-104），傳為趙孟頫的作品共列七十四幅，其中至少有二十幅是畫馬的。作者亦曾親見傳為趙氏所畫的馬圖數十張。

註三　在討論中國藝術或畫蹟的著作中，這幅畫是最常論及的畫蹟之一。這些論著，其中包括William Cohn, *Chinese Art*（London: The Studio ltd., 1930）,p. 80；Laurence Sickman（席克門）and Alexander Soper（蘇泊）, *Art and Architecture of China*（中國的美術和建築）（Baltimore: Penguin Books, 1956）, p. 150；O. Siren,同註一, vol. 4, pp. 21-22；Benjamin Rowland, Jr.,〈趙孟頫〉, 同註一, pp. 364-365；Sherman E. Lee（李雪曼）, *A History of Far Eastern Art*（遠東美術史）（Englewood Cliffs, N.J.: Prentice-Hall; New York: Harry N. Abrams, 1964）,pp. 403-404。

註四　這些作者全都強調趙孟頫的寫實主義，並一致把這幅畫看作趙氏畜獸畫蹟中最可靠的證據，然而他們論及這幅畫時意見亦略有紛歧。喜龍仁認為：「山羊正低垂著它翹著雙角的頭，就像準備應戰或是襲擊那既傲兀且一派富貴氣象的綿羊，而綿羊卻俯視著它的對手，小眼珠兒露出點不屑一顧〔輕蔑〕的精神。這個情景發生於一個農莊的後園，畫者觀看時興味之濃，不獨見於這兩頭動物的身體外貌，亦見於它

們意態上的行為。」Cohn在一九四八年執筆時,認為這幅畫可作為趙氏寫實主義的一個例子,並作如下評論,謂「中國美術中寫實主義的發展常顯示出其內在力量的動搖。」另一方面,勞倫氏亦極著重於把這幅畫作為趙氏企圖達到「氣韻」這個中國模範鵠的一個例證,請參見Benjamin Rowland, Jr., *Art in East and West: An Introduction through Comparison*(東西方美術)(Cambridge: Harvard University Press, 1954), pp. 117-122及〈趙孟頫〉,同註一。李雪曼氏則注意這兩頭動物間明顯的對照:「那頭差不多不成形狀、身軀笨拙的綿羊,是用斷續的線條把輪廓勾劃出來的,尤為著重於羊毛斑駁的特質、綿羊臉上頗為呆笨的表情、以及這頭動物婀娜多姿的步法。另一方面、山羊隱含的動作、它脊骨所顯示的結實線條、它銳利的四蹄、一身羊毛的灑脫書法、以及蘊藏於它脊背分垂下來的長毛的線條韻律,在在都使它和山羊模糊的特徵成一強烈的對比。」

註五　　　在福開森所編的索引中,這幅畫分別記錄於自明末至十八世紀的九種目錄。參閱福開森(John C. Ferguson)編,《歷代著錄畫目》(南京:金陵大學中國文化研究所,一九三三),頁三八七起(此書一九六八年台北市的台灣中華書局亦有出版)。

註六　　　無論在趙孟頫的《松雪齋文集》(《四部叢刊》本)或是《哈佛燕京叢刊》的《元代引得》中,作者皆未能查出此人。

註七　　　這個印鑑雖然和孔達、王季遷合編,《明清畫家印鑑》(香港:香港大學出版社,一九六六),頁五二五、七一一,編號二、三、四、五、七、十七、十八、十九、二十、二十一中所複製的其他十個同樣刻字和排列方式的印鑑絕為類似,

但卻並不和其中任何一個完全一樣。

註八　　　這個印章複製於孔達、王季遷合編，同上註書，頁七一一，
　　　　　編號二十二。

註九　　　其全名為良琦原璞，為元末明初時的禪僧，通儒學，且亦為
　　　　　文士圈中的一分子，這些文士包括重要作家如顧瑛、楊維
　　　　　楨、倪瓚、張雨及不少其他的人。參閱顧嗣立編，《元詩
　　　　　選》，辛部，顧瑛，《玉山璞稿》（台北市：台灣商務印書
　　　　　館，一九六六）。

註十　　　顧瑛的傳略亦見於上註所揭《元詩選》中同一出處。據此
　　　　　書，洪武一年，顧氏及其子被貶至臨濠（安徽省北部），此
　　　　　蓋因其子曾出仕元朝。顧氏翌年卒，時年六十歲。唯四十歲
　　　　　時，他已將大部份的家財交與其子，而過著隱逸的生活。

註十一　　據同一傳略稱，顧氏三十左右始從事搜求名蹟，而且差不多
　　　　　每天都邀約友好至家，共賞珍藏。

註十二　　這是杜甫所作名詩之一，稱美韓幹所畫的馬其中一幅。俞劍
　　　　　華編，《中國畫論類編》（北京市：中國古典藝術出版社，
　　　　　一九五七），頁一〇一六亦有引用。所引的句即為詩中最末
　　　　　二句。「良工」一詞，唐詩中常用來形容技藝精到的畫家，
　　　　　含讚賞之意。

註十三　　顧瑛家中的多次宴集，亦屢見於註九所揭的《元詩選》所收
　　　　　錄之他的詩作中。

註十四　　《石渠寶笈》續編，〈重華宮〉，卷十八，頁一三二。

註十五　　《六研齋三筆》，卷二，頁三。

註十六　　《郁氏書畫題跋記》，卷七，頁四。

註十七　　《式古堂書畫彙考》，卷十六，頁一三二至一三三。

註十八　　《佩文齋書畫譜》，卷八五，頁一一。然而這個出處只記錄

了其中四段跋語，頭三段引自郁逢慶，而最後一段則直接取自李日華的著述。

註十九　　袁華的生平傳略見於《明史》，卷一三三。他生於一三一六年，據傳活至六十餘歲。如果我們把良琦題跋的日期作為袁氏跋文的日期，則後者在一三八四年應已年近七十。

註二十　　袁華為江蘇崑山人。他在這裏自署汝陽人，是隨著傳統習俗，列其祖籍。

註二十一　這段關於李公麟為人熟誦的軼事之一，見於宋代兩種記錄：鄧椿，《畫繼》（《畫史叢書》），卷三，頁一三記述如下：「以其耽禪，多交衲子。一日，秀鐵面忽〔可能是一名外國僧人〕勸之曰：不可畫馬。他日恐墮其趣。於是翻然以悟，絕筆不為，獨專意於諸佛矣。」《宣和畫譜》（一九六四年北京出版，俞劍華註譯的白話本頁一三一）則把這則軼事作如此的記述：「公麟初喜畫馬，大率學韓幹，略有損增。有道人教以不可習，恐流入馬趣。公麟悟其旨，更為道鄙尤佳。」

註二十二　蘇武的生平大略記錄於《漢書》，卷五十四。

註二十三　烏桓實指烏桓山，其地即為屢犯漢境的蠻夷盤據之所。此詩作者不過藉此詞暗指趙孟頫之委身事元而已。

註二十四　偶武孟自署義陽人，其實為江蘇太倉人。

註二十五　這是暗指趙孟頫的另一個名號「水晶宮道人」。

註二十六　此句似是指趙孟頫曾在大都（玉堂）蒙古人執掌的朝廷中作官以及他衣錦還鄉。

註二十七　江都為江蘇揚州的別名，在這個特殊情況下，這是用來指唐代的一位畫家，即唐太宗的姪子，在初唐名重一時的畫馬能手江都王李緒。有關他畫藝的論述，見於張彥遠，《歷代名

畫記》，卷十；朱景玄，《唐朝名畫錄》，卷一及《宣和畫譜》，卷十三。

註二十八　滕王即嗣滕王李湛然，擅畫花鳥、蜂蝶。他的畫藝，《歷代名畫記》，卷十及《唐朝名畫錄》，卷一都有論述。

註二十九　記錄元末所有這樣活動的最佳文獻是前揭註九所引顧瑛，《玉山璞稿》。

註三十　　此詩末句所指乃一首名為〈敕勒歌〉的民謠；宋時郭茂倩已將之收於他所編的《樂府詩集》中。敕勒是北齊時（五五〇至五七七）聚居朔州一帶（即今山西省北部）的蠻夷部族。今人一般都以「川」字解作河流，唯在六朝及唐，此字卻含草原或平原之義。關於此點曾承何惠鑑先生提及此詩，在此謹表謝意。潘重規，《樂府詩粹箋》（香港：香港新亞書院，一九六三），頁一〇〇至一〇一中亦載此詩，並附註釋。

註三十一　李傑的傳記，已列入國立中央圖書館編，《明人傳記資料索引》（台北市：亞洲協會，一九六五），頁二一五及陳乃乾編，《歷代人物室名別號通檢》（香港：太平書局，一九六四），頁六八。

註三十二　《辭海》「歧路亡羊」條下指出此點。

註三十三　原文英譯以弗利爾美術館所藏檔卷中的譯文為據，其中附有二註：一、第三句中三百的見解是源自《詩經》的「誰謂爾無羊。三百維群」；二、第七句中「跪乳」之意源自「羊有跪乳之恩」一句諺語中所含孝道之意。這個涵義見於《公羊傳注》及《春秋繁露》。

註三十四　由於張丑的《真蹟日錄》或《清河書畫舫》都沒有提到這幅畫，所以此點大概是《石渠寶笈》編纂者之訛誤，除非他們

所據的《真蹟日錄》是較現存此書包羅更廣的另一種版本。
另一個可能性是他們錯把那本畫錄當作郁逢慶曾紀錄此畫的
《書畫題跋記》。

註三十五　同註十四。

註三十六　記於汪珂玉，《珊瑚網》，卷二十三，頁二五及《佩文齋書
　　　　　畫譜》，卷九十八，頁九。

註三十七　豐氏傳略見於《明史》，卷一九一。

註三十八　前揭註三十六所引二書曾作此說。

註三十九　其傳略見於《中國人名大辭典》，頁五九。

註四十　　其傳略見於 A. W. Hummel, *Eminent Chinese of the Ch'ing
　　　　　Period*（清代名人傳略）（Washington: U.S. Govt. Print. Off.,
　　　　　1943-44），p. 626。

註四十一　其傳略見於上註所揭 Hummel 之書，p. 689。

註四十二　關於這一點，安岐在他的《墨緣彙觀》中便曾指控卞永譽所
　　　　　用的卑劣手段，層出不窮。這是羅覃（Thomas Lawton）在
　　　　　對安岐這部畫目作一研究後所得的見解，謹此致謝。

註四十三　參閱陳仁濤，《故宮已佚書畫目校注》（香港：統營公司，
　　　　　一九五六）。

註四十四　欲知故宮藏畫的簡史，參閱那志良，《故宮四十年》（台北
　　　　　市：台灣商務印書館，一九六六）。

註四十五　楊恩壽，《眼福編》，第二集，卷十四，頁三載有另一幅同
　　　　　一題籤的畫，然而卻是絹面，題識意思大致與本文所論畫上
　　　　　所載相似，但不盡同。然其中卻有和趙孟頫不大吻合之處
　　　　　（例如言其不工于馬之句），故這部目錄所載這幅畫，乃一幅
　　　　　以弗利爾的圖卷為藍本的贗品，極為可能。且以青草、朽木
　　　　　及山石作為背景的東西這個構思，亦與今論之圖所採手法相

左。最啟人疑寶的是目錄所載題於五頁紙上的跋語，而所收錄的一段，與弗利爾畫上良琦所題的一段完全相同，就是辭句和日期也一字不差。不過由於此圖下落不明，故無法加以證實。目錄謂此圖為榮古齋藏品，亦無從查明。

註四十六　這幅畫最近曾經刊印於數種中國大陸出版的刊物，其中如《故宮博物院藏畫》（北京市：人民美術出版社，一九六四），第二冊，頁一九至二一；《中國古代繪畫選集》（北京市：人民美術出版社，一九六三），圖版十二。前者不單只複製了整幅的畫，而且還包括了趙孟頫的題字。

註四十七　欲知周密一二，尤其是他和趙孟頫之間的關係，可參閱拙作〈趙孟頫鵲華秋色圖〉，同註一，頁二一起。這幅畫曾記錄於周密的《雲煙過眼錄》（《美術叢書》，第二集，第二輯），卷二，頁一三，有關周密詳細年表，可參閱夏承燾，《唐宋詞人年譜》（上海市：古典文學出版社，一九五五）。

註四十八　北京故宮博物院刊印的這幅畫是屬一種「麻紙」質（如《石渠寶笈》續編，〈瀛台〉所載），水墨設色，並無畫者署名或印鑑。正如很多傳為唐代畫家所畫的畫一樣，有最早期的「睿思東閣」及「紹興」印鑑兩方，同為南宋高宗（一一二七至一一六二）之物。周密所錄，雖是這幅畫的最早記載，但並無任何與此有關的資料。在後來的目錄中，最先見的是張丑，《清河書畫舫》，卷四，頁五五至五七，其中謂：「韓太沖《五牛圖》在項氏，絹本，矮卷，其後趙文敏公凡三跋。」文中既指出此畫為絹本，故與今存於北京故宮博物館之一幀有異，然而趙孟頫所題三跋卻有助於使二者互相關連，很可能這點出入是由於張丑的誤解所致。不過日本京都大學的長廣敏雄教授及東京國立大學的米澤嘉圃教授二人曾

向我轉述他們親眼看到過一幅絹本，而線條更為精細的《五牛圖》，此圖今屬日本的私人收藏。據米澤教授之言，這幅畫已極殘破，而且就現時情狀而言，已沒有任何跋語。這幅畫和張丑所編畫目中載的那幅是否相關頗難確定，因為雖則二者同為絹畫，但張丑所見之畫具趙氏跋語，而今在日本之畫則無。另一方面，另一種成於十七世紀的目錄，即汪珂玉，《珊瑚網》亦載有一幅畫於「黃麻紙」上，並有徽宗御筆金書標題的畫。此書又謂：「辛未歲，余得是卷。適項孔彰來，見之即取案頭宣德紙影去。自此臨本不少。其趙松雪三跋，孔克表一跋，為竹懶翁刻《六硯三筆》。而卷已旋售，真如煙雲之過眼然。」由於本人未獲機會親睹今在北京或是在日本的橫卷，故無法鑑定二者孰為韓滉的手筆。就本文目的而言，北京的那幅橫卷，以其中有刊行的資料看，畫蹟上所附的記錄要是不能再推得更久遠的話，似乎至少也可以上溯至十二世紀。趙孟頫所題的三跋，從其日期看，似乎都和他各時期的筆跡吻合。據此，我推斷今在北京的橫卷似即趙孟頫於一二九五年自大都攜返吳興的那幅，是以與趙孟頫的《二羊圖》有關。根據李日華，《六研齋三筆》，卷一，頁一〇所錄，孔克表題於一三五二年的跋語，趙孟頫即為以此圖作為韓滉所畫者。孔氏乃孔子的後裔，元末時為一頗負盛名的史家；洪武時，嘗為翰林院學士。

註四十九　趙孟頫跋語內所舉各名，周密在其《雲煙過眼錄》中全入收藏家類。事實上，趙氏在其跋語中所指，即如他往返南北及任官濟南，都與《元史》及其他資料中所錄生平互相吻合。跋文的字體和他在《鵲華秋色圖》卷中所繫題字尤為類似。

註五十　關於趙孟頫在創作《鵲華秋色圖》之前之種種活動，參閱以

該畫為題之拙作，頁一七起。

註五十一　此跋字體近似趙氏一三〇二年所畫《水村圖》中的字跡。跋語中所舉陶弘景的故事，其中含義，本文稍後，將另作論述。

註五十二　參閱《趙孟頫鵲華秋色圖》，同註一。

註五十三　《雲煙過眼錄》，同註四十三。

註五十四　趙蘭坡，又名趙與懃，乃宋室後裔，嘉熙間（一二三七至一二四〇年），為臨安府縣尹，其地即京都（杭州）所在。他本身雖是畫家，但卻以鑑藏家較為人所熟知。據周密稱（《雲煙過眼錄》，頁一至一〇），他所藏各朝書畫名蹟逾三百卷。關於他畫藝的論述，見於夏文彥的《圖繪寶鑑》，卷四，頁六九。

註五十五　這幅畫是故宮博物院所藏一本名為《墨林拔萃》集冊中之一。已複製於《故宮名畫》（台北：國立故宮博物院，一九六六），第一冊，圖版五。此畫並無印鑑、署名，亦沒有任何其他記錄。

註五十六　此畫的複印本見於O Siren, 同註一, vol. 3, pl. 104，其下落現今不明。

註五十七　周密的《雲煙過眼錄》載有不少為各家收藏戴嵩畫的《水牛圖》，雖然沒有一幅和這些搏鬥中的《水牛圖》任何一幅完全相似。

註五十八　正如羅越（Max Loehr）教授在評論拙作《趙孟頫鵲華秋色圖》一文，*Harvard Journal of Asiatic Studies*, vol. 26（1965-1966）, pp. 269-276中指出，此畫的日期為元貞元年（乙未）年底，故應為西曆一二九六年而非一二九五年。

註五十九　複印本見《故宮書畫集》（北平：國立北平故宮博物院古物

館，一九三一），第十二冊。此畫屬絹面無款，唯所繫趙孟
頫二印，和《二羊圖》上的相同。

註六十　　　讀者必須瞭解元代這種水墨竹石畫皆師法北宋末年的作品，
如文同和蘇東坡這些文人畫家的畫，而非唐人畫蹟。是以這
類題材的畫和元代（仿唐人畫風）的作品之間存有若干程度
的差異。

註六十一　　參閱拙作《趙孟頫鵲華秋色圖》，同註一，特別是頁五三至
六九。

註六十二　　參閱Li, Chu-tsing, "Rocks and Trees and the Art of Ts'ao Chih-
Po（曹知白《樹石圖》及其畫藝），" *Artibus Asiae*, vol. 23,
no. 3-4（1960），pp. 153-280（另有單行本）。

註六十三　　關於吳鎮的成就，可參閱James Cahill（高居翰），*Wu Chen:
A Chinese Landscapist and Bamboo Painter of the Fourteenth
Century*（吳鎮：十四世紀一位中國山水和墨竹畫家），
Thesis (Ph.D), Michigan University, 1958。

註六十四　　雖然除了O. Siren, 同註一, vol. 4, pp. 38-45, 54-58外，還沒有
任何詳細論著涉及這兩位畫家中任何一人在畫風上的進展，
但文獻上的資料已顯示出他們如何搜求北宋文人畫家的作品
作為他們自己畫中的典範。

註六十五　　有關趙孟頫的畫論對當時人影響的論述，可參閱拙作〈趙孟
頫鵲華秋色圖〉，同註一，頁七〇至八〇。

註六十六　　參閱一九六四年北京出版俞劍華註釋的《宣和畫譜》，頁二
一四。這段引言大概是這本欽定書目中一些編纂者對於這類
題材的看法，他們都受到北宋期間一些理學學說的若干影
響，而尤以受《易經》影響甚深的周敦頤（一〇一七至一〇
七三年）和邵雍（一〇一一至一〇七七年）的學說為明顯。

註六十七　參閱西川寧編，《西安碑林》（東京都：講談社，一九六七），圖版一八〇、一八八及一八九。這些全是出自歿於七〇一年的永泰公主的墓碑上的一組動物畫。亦可參閱武伯綸，〈唐永泰公主墓碑〉，載於《文物》，一九六三年，第一期，頁五九至六二。

註六十八　關於唐人畫馬的泛論，參閱O. Siren, 同註一, vol. 1, pp. 136-142。

註六十九　參閱張彥遠著，秦仲文、黃苗子點校，《歷代名畫記》（北京市：人民美術出版社，一九六三），頁一八八。

註七十　中國畫史中並無關於史秉的記載。據曾英譯《歷代名畫記》之時學顏博士所註，此名應為史粲，劉宋（四二〇至四七九）時畫家，曾作《八駿圖》。

註七十一　參閱《宣和畫譜》，頁二一八。

註七十二　在多種刊物中，如Ludwig Bachhofer, "Zwei Chinesische Pferdebilder des 8. Jahrhunderts n. Chr," *Pantheon*（Munich, 1934）, pp. 343-345；O. Siren, 同註一 , vol. 1, pp. 138-139；Laurence Sickman and Alexander Soper, 同註三, pp. 89-90都曾討論過這幅名畫。一九六五年夏，蒙Lady David之允，得以細察此畫，謹致謝意。

註七十三　韓幹以馬為師的故事，首載於朱景玄，《唐朝名畫錄》。這段軼事，後世不少著錄亦屢加引述，其中尤以《宣和畫譜》為重要，參見頁二二一。

註七十四　參閱周密，《雲煙過眼錄》，頁一三。這本書目中所舉一畫為《五陵遊俠圖》，上有南宋高宗（一一二七至一一六二年在位）御題。

註七十五　參閱以下元代及明初各家所錄趙孟頫同一見解的片言斷語。

就是他在《二羊圖》的題識也表露出這種感想，雖然他並沒有明確指出那些古人是誰。

註七十六　參閱周密，《雲煙過眼錄》，頁一一。

註七十七　《宣和畫譜》，頁一三〇。

註七十八　《宣和畫譜》，頁一三一和湯垕，《畫鑑》，頁一一所載韓幹傳略中都提到對韓幹的整個好尚。後一出處且提及李公麟藏畫中有韓幹的手筆，又謂李氏特別師法後者所畫的馬。《宣和畫譜》一書成於李氏卒後二十年間，其中所載傳略，尤為強調李氏要達到把他對古人的興趣和他個人的新意綜合為一體的嘗試。至於湯垕所撰李公麟的傳略中，也極力強調同樣的見解，特別是他臨摹韓幹所畫的馬。

註七十九　除其他刊物外，下列書籍曾刊印這幅畫蹟，並加論述。《國華》（東京出版），第三八〇至三八一期；O. Siren, 同註一, vol. 2, pp. 42-43；Laurence Sickman and Alexander Soper, 同註三, pp. 121, pl. 95B；William Willetts, *Chinese Art*（中國藝術）（Harmondsworth, Middlesex; Baltimore, Md.: Penguin Books, 1958）, vol. 2, pp. 629-632, pl. 46；Richard Barnhart（班宗華）, *Li Kung-lin's Hsiao ching t'u: Illustrations of the Classic of Filial Piety*（李公麟孝經圖考）, Thesis (Ph.D), Princeton University, 1967, pp. 150-175。

註八十　O. Siren, 同註一, vol. 2, pp. 43.

註八十一　見註七十九所引班宗華之論文。

註八十二　《雲煙過眼錄》，頁九、一九至二〇。欲知趙蘭坡一二，參閱註五十四。王芝（子慶，井西）為宋末元初有數的鑑藏家之一。周密所著畫目中曾屢提及。其傳略見《宋史》，第三〇九卷。

註八十三　參閱《松雪齋文集》（《四部叢刊》本），卷二，頁一四。

註八十四　這類畫的名單中包括一幅趙氏三世合繪的橫卷，此圖今在耶魯大學美術館，請參見L. W. Hackney and Yao Chang-foo, *A Study of Chinese Paintings in the Collection of Ada Small Moore*（New York, 1940），pl. 27；《趙氏三世人馬圖》，John M. Crawford氏藏畫，請參見Laurence Sickman ed., *Chinese Calligraphy & Painting in the Collection of John M. Crawford, Jr.*（New York: Pierpont Morgan Library; distributed by Philip C. Duschnes, 1962），pp. 101-104, pl. 28；《人騎圖》，請參見《趙孟頫人騎圖》（北京：一九五九）；趙雍《人馬卷》，弗利爾美術館藏，請參見趙仲穆臨《李伯時人馬卷》（戰前上海中華書局出版）。

註八十五　註七十九所揭班宗華之論文中，已詳論此二圖對趙孟頫的影響，就其見解，在所有傳為這位宋代畫家的畫蹟中，唯此二圖可確斷為其作品。

註八十六　參閱James Cahill, "Ch'ien Hsü'an and His Figure Paintings（錢選及其人物畫），" *Archives of the Chinese Art, Society of America*, vol. 12（1958），pp. 14, note 24。《格古要論》一書為曹昭所編。

註八十七　這位郭祐之常為人誤作郭界。二人皆為趙孟頫之友，前者以鑑藏書畫名於時，而後者則以繪事著稱。翁同文, "Un Imbroglio Biographique: Kuo Pi, Dates et Attributions（一個混淆不清的傳記：郭界的生卒年及所傳畫蹟），" *T'oung Pao*（《通報》），vol. 50（1963），no. 4-5, pp. 363-385對此點已有論述，該文後由著者用中文發表於台北《大陸雜誌》。

註八十八　《輟耕錄》（台北市：世界書局，一九六三），第七冊，頁一

○五。

註八十九　陶宗儀乃王蒙之表親，而後者則為趙孟頫之外孫，是以他們
　　　　　之間的關係至為明顯。王蒙與趙孟頫的正式關係近已為翁同
　　　　　文所著一文確立，請參見翁同文，〈王國器為王蒙之父
　　　　　論〉，附刊於台北藝文印書館所刊《百部叢書》內之《知不
　　　　　足齋叢書》內「王國器詞」。

註九十　　拙作〈趙孟頫鵲華秋色圖〉，同註一，頁七六中已加引述。
　　　　　原文見於《清河書畫舫》，酉部，頁一九。

註九十一　參閱湯垕，《畫鑑》，頁一○。

註九十二　這是與蘇氏文人畫理論有關的名詩之一，曾被英譯多次，如
　　　　　喜龍仁，《中國畫藝論》（*The Chinese on the Art of
　　　　　Painting*），頁五七至五八；Fong Wen, "The Problem of Ch'ien
　　　　　Hsüan（錢選的問題），" *Art Bulletin*, Sept., 1960, p. 182。

註九十三　此圖今已收於台北故宮博物院，《歷朝名繪冊》，頁八；首
　　　　　次刊印於《晉唐五代宋元明清名家書畫集》（南京教育部，
　　　　　一九三六），圖版三九一。畫面有趙孟頫的印鑑數方，左面
　　　　　且有「子昂」二字的款識，然字跡粗豪，似與整幅以細緻線
　　　　　條構成的畫面不大相襯，是以此款識為後人所加，不無可
　　　　　能。然而，印鑑卻與畫面似極相襯，且與故宮博物院所藏
　　　　　《竹石圖》（圖版七）上數方差堪比擬。《竹石圖》並無款
　　　　　識，但卻有印鑑數方，而且正如本文所論此圖，大概亦屬早
　　　　　年之作。

註九十四　一九五九年此圖為北京文物出版社印成一卷，包括了所有的
　　　　　題識跋語，見註八十四。

註九十五　註八十四已提及此二圖。

註九十六　此圖已多次刊載於中國大陸刊物中，雖則從未包括所有跋

語。參閱《中國古代繪畫選集》（北京市：人民美術出版社，一九六三），圖版五十七。

註九十七　今藏於紐約摩根圖書館（Morgan Library）藏的一古本，載有一幅可能是受元人《鞍馬圖》一類所產支流的畫。在這方面，若把此二圖作一比較，亦頗堪玩味。前者亦見於Basil Gray, *Persian Painting*（波斯畫）（[New York]: Skira; distributed by World Pub. Co., Cleveland, 1961），pl. 21。至於原畫的日期，此書定為一二九八年。

註九十八　弗利爾美術館，編號三一一三，複製本見O. Siren, 同註一, vol. 6, pl.18。

註九十九　參閱《爽籟館欣賞》（大阪，一九二九），第一冊，圖版十八。

註一〇〇　此畫有畫者自為題識，隨後附有多段跋語，題者包括元代之倪瓚、楊維楨及其他明清鑑賞家，如名鑑藏家高士奇亦其中之一。他們全都提及畫者的坎坷生活。據高士奇稱，龔開在宋末期間即以繪事及詩詞名於時，然而自蒙古人大肆蹂躪中國領土後，他和兒子便過著困苦潦倒的生活，不過他仍繼續從事繪事。倪瓚在其跋語中暗示那匹瘦馬可能是象徵那些像龔開自己一樣的人，雖然才華橫溢，但卻遭逢亡國之痛，因而憂憤填胸。最早提及龔氏所畫馬圖，特別是今在大阪那幀的記錄之一，見於湯垕，《畫鑑》，頁五九至六〇。此書作者指出龔氏所畫的馬，弱點之一在其頗為粗拙的筆法，此點在今在大阪的那幅畫中亦可得見。

註一〇一　夏文彥，《圖繪寶鑑》（台北：商務印書館，一九五六），頁二。

註一〇二　參閱郭若虛，《圖畫見聞誌》。夏文彥實際上只引述郭氏之

言。

註一〇三　此圖複製本見於《中國古代繪畫選集》，同註九十六，圖版
　　　　　五十九。其先前曾為故宮藏品。欲得關於任仁發的新資料，
　　　　　參閱宗典，〈元任仁發墓誌的發現〉，《文物》，一九五九
　　　　　年，第十一期，頁二五至二六；Sherman Lee（李雪曼） and
　　　　　Wai-kam Ho（何惠鑑）, "Jen Jen-fa: Three Horses and Four
　　　　　Grooms," *Bulletin of the Cleveland Museum of Art*, April 1961,
　　　　　pp. 66-71。

註一〇四　這是楊載在一三二二年他死後不久為他修纂行狀中的記述，
　　　　　這篇〈趙文敏公行狀〉，亦收於《松雪齋全集》，頁一一。

註一〇五　刊印於一九五九年北京出版的趙孟頫《人騎圖》卷中，見註
　　　　　八十四。這段用行書寫成的題識，見於此圖的隔水（即畫面
　　　　　和題跋之間的一段絲絹）。從複印本看，題識和那段絲絹二
　　　　　者看來尚覺可靠，頗可能屬於原畫；但畫面及趙氏之自題
　　　　　（此畫成於一二九六年，而那段長跋則成於一二九九年）卻
　　　　　似頗為薄弱，是以獨此一段題識可能取自一張真跡，而此圖
　　　　　其他各部份似是臨摹的。與此有關的是在《式古堂書畫彙考》
　　　　　（台北：正中，一九五八），頁三九一中可找到韓幹所畫的一
　　　　　幅馬上，亦記錄了一段差不多類似的題識，其中不同之點只
　　　　　是趙畫中謂「真跡三卷」，而韓畫中只稱「真跡」。

註一〇六　李衎（一二四五至一三二〇年）這個人所共知的體驗，在其
　　　　　名作《竹譜》的序中已有記述。

註一〇七　參閱註九十一。

註一〇八　見於張丑，《清河書畫舫》，卷十，頁一三中馬和之以下一
　　　　　節之末。此書引述自另一名為《赤牘清裁》的書。鮮于伯機
　　　　　（一二五七至一三〇二年）與趙孟頫同一時代，為元代名書

法家之一。

註一〇九　參閱周密，《雲煙過眼錄》，頁一三。

註一一〇　此段英譯者為高居翰，引自註八十六所揭之論錢選一文。

註一一一　這是李日華在趙孟頫《天馬圖》上所題跋語中的一部份，載
　　　　　於《六研齋二筆》，卷一，頁二五。此跋題於一六二七年。

註一一二　這是董其昌在其《畫旨》所下評語，收於于安瀾編，《畫論
　　　　　叢刊》（北京市：人民美術出版社，一九六〇），第一冊，頁
　　　　　八九。

註一一三　這是為趙孟頫《人馬圖》所題的詩跋，收錄於張丑，《清河
　　　　　書畫舫》，卷十，頁五五。

註一一四　此詩見於倪瓚的詩集《倪雲林先生詩集》（《四部叢刊》
　　　　　本），第二冊，頁一二。

註一一五　參閱《歷代名畫記》，第一章。

註一一六　參閱該書之敘論。

註一一七　參閱《清河書畫舫》，卷四，頁七九。

註一一八　此詩可見於俞劍華，同註十二，頁一〇一六。

註一一九　所指為有名的唐太宗陵墓上所刻的六匹駿馬，其構圖一般傳
　　　　　為出自閻立本。參閱一九四一年倫敦出版，喜龍仁的《中國
　　　　　雕刻史》（*A History of Chinese Sculpture*），第一冊，頁一一
　　　　　六至一一七及圖版四二六至四二七。

註一二〇　此詩見於《松雪齋文集》（《四部叢刊》本），卷二，頁一
　　　　　四。

註一二一　參閱卞永譽，同註一〇五，頁四八三，其中引述汪珂玉，
　　　　　《珊瑚網》，指出一張趙孟頫臨這幅畫的摹本曾在雲間（今上
　　　　　海附近）發現。

註一二二　這則軼事首見於《南史》第七十六卷所載陶弘景的行狀中，

稍後張彥遠，《歷代名畫記》，卷七亦有記錄。趙孟頫當必
熟知這兩種資料。

註一二三　鄭思肖的生平及其思想見於他的《心史》。他對蒙古人入主
中國的感受，Frederick W. Mote, "Confucian Eremitism in the
Yü˙an Period（元代儒者歸隱的風氣）," Arthur F. Wright ed.,
The Confucian Persuasion（Stanford, Calif.: Stanford
University Press, 1960），pp. 234-236中曾略加討論。

註一二四　關於龔開及其思想的大部分資料，見於今在大阪市立美術館
所藏其《瘦馬圖》上各元、明、清鑑賞家所題的跋語。所有
跋語和此圖複印本，全載於《爽籟館欣賞》，同註九十九，
第一冊，圖版十八。至其生平大略則見於朱鑄禹，《唐宋畫
家人名辭典》（北京市：中國古典藝術出版社，一九五八），
頁四○二至四○三。

註一二五　此圖複印本見於O. Siren, 同註一, vol. 6, pl. 39；論述的部份
則載於vol. 4, pp. 33-34；Franscois Fourcade, *Art Treasures of
the Peking Museum*（北京博物院美術珍藏）（New York: H. N.
Abrams, 1965），pp. 82-83, pl. 31。

註一二六　見於《文山先生全集》（《四部叢刊》本），卷十三，頁五九
至六○。

註一二七　鄭思肖，《所南翁百二十圖詩》，收於《知不足齋叢書》（台
北：興中，一九六四），頁五六六六。

註一二八　複印本見Bo Gyllensvard, "Some Chinese Paintings in the Ernest
Erickson Collection," *Bulletin of the Museum of Far Eastern
Antiquities*, vol. 36（1964），pls. 5-6。

註一二九　載於陸心源，《穰梨館過眼錄》，卷七，頁一八至一九。由
於此圖似乎從來未經刊印，故無從確定是否為一真跡。

註一三〇　複印本見*Chinese Art Treasures*（中華文物）（Taipei: Institute of Chinese Culture, 1961-1962），pl. 9。此圖《石渠寶笈》初篇〈養心殿〉只作簡短記錄。《故宮書畫錄》（台北市：中華叢書，一九五六），第四章，頁一四至一五稱此圖作《牧羊圖》，惟在一九六一至一九六二年間美國展出品的目錄則稱之為《蘇李別意圖》，是以其後《故宮書畫錄》再版時，即以此新的題籤取代。

註一三一　這個印鑑和孔達、王季遷合編，同註七，頁五二五，編號十二及十三所複製的兩方相似，但卻並不完全相同。

註一三二　此跋為原籍蘇州的周公諒所題。

註一三三　此語上文已引述過，參閱註九十。

註一三四　這段跋語記錄於張丑，《清河書畫舫》，卷十，頁四五至四六。

註一三五　此句源自韓愈的名篇《原毀》中首句。原文全句如下：「古之君子，其責己也重以周，其待人也輕以約。」請參見《韓昌黎集》（商務印書館，一九三三），第三冊，頁六五。在這裏，顧復引韓愈句來暗示後人不應責趙孟頫過嚴。

註一三六　鷗波亭乃趙孟頫在其故里吳興的苕溪沿岸所建，且顯然是他多次文會雅集的地點。因此有時有人亦稱他作趙鷗波，指的就是這個亭子。

註一三七　此處所指仍為註一三五韓愈之文，蓋文中稱周公為才華蓋世，後人鮮能與之匹比。

註一三八　詩中「猗蘭」的意象似出自一則關於孔子的軼事。《樂府詩集》（《四部叢刊》本，卷五十八，頁二至三）所收《猗蘭操》一詩，大意謂：孔子周遊列國，欲得諸侯聘任，不果而還；自衛返魯途中，見幽谷中香蘭獨茂，喟然而嘆：「蘭當為王

者香，今乃獨茂與眾草為伍！」乃止車援琴鼓之，自傷不逢時，託辭於香蘭。就此而言首見於《左傳》（宣公三年）的「國香」一詞，亦指蘭之特有幽香，是以隱含賢者之義。至若首見於屈原《離騷》的「芳草」和「眾芳」，亦統指有德之士。參閱David Hawkes, *Ch'u Tz'u: the Songs of the South*（Oxford: Clarendon Press, 1959），p. 23, 第十三對句。然而此詩之中，所指的似是下面的四句：「何昔日之芳草兮，介直為此蕭艾也。豈其有他故兮，莫好修之害也。」（同上，p.32，一五六至一五七對句）。由此看來，此詩似暗示賢德之士已一去不復返，餘下者莫不是庸才之輩。其對趙孟頫的特別含義，可參閱下揭註釋。

註一三九　此二句出自道家學者張伯雨（一二七七至一三四八）致趙孟頫之子趙雍一詩，載於葉子奇，《草木子》（上海，一九五九），頁七二。此書本於明初寫成，然至一五一六年始付印，參閱拙作"The Oberlin Orchid and the Problem of P'u-ming," *Archives of Chinese Art Society of America*, 1962, p. 53 內關於此詩的討論。詩中多處引申自屈原的《離騷》，至為明顯，例如首句出自《離騷》的「余既滋蘭之九畹兮」，末句的「芳草」亦直接採自《離騷》中含有無才德之人的象徵。

註一四〇　顧復，《平生壯觀》（上海市：上海人民美術出版社，一九六二），第四冊，頁二六至二七，是書序文日期為一六九二年。

註一四一　趙氏人格上這一方面，拙作〈趙孟頫鵲華秋色圖〉，頁八一至八四已作論述。

趙氏一門三竹圖卷

趙孟頫雖也以竹畫著名，但其聲譽通常被山水、馬畫所掩蓋。其實趙孟頫是偏愛竹子的，這可從他一幅《自寫小像》的畫得到證明，他把自己畫於一片竹叢中，看來幽雅閒適。趙孟頫的墨竹變化不大，基本上是從精神領域上去追循文同、蘇東坡的文人畫傳統；他是以竹自擬，寄其文采風流及嚮往高風亮節之文人風度。其夫人管道昇本以畫竹知名，但此畫構圖則類似趙孟頫的竹畫，或許是夫唱婦隨的關係吧。至於趙雍的竹畫，一方面承襲其父「書畫本來同」的理論，一方面也受當時風氣的影響，走上純筆墨、重構圖之美的途徑。

趙孟頫　趙氏一門三竹圖　卷　局部
北京故宮博物院藏

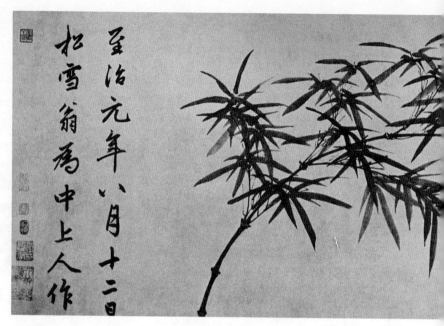

圖9-1 元 趙氏一門三竹圖 卷 第一段 趙孟頫 秀出叢林 1321 北京故宮

北京故宮博物院所藏的名畫中有不少趙孟頫的佳作，其中包括「人騎圖卷」（一二九六）、《水村圖卷》（一三〇二）、「秋郊飲馬圖卷」（一三一二）、「秀石疏林圖卷」、「浴馬圖卷」等，都因曾經發表過而為眾人所知。另有一些畫蹟雖然尚未發表，而其在元畫史及中國畫史上都佔有極重要的地位。最近有機會看到《趙氏一門三竹圖》，是件未曾發表過的珍品。此畫包括趙孟頫和其夫人管道昇以及其子趙雍三人所作的墨竹，因而成為元畫史上極重要的一幅畫。由於此畫牽涉的問題很多，因而在此作一較詳細的研究。

趙孟頫之多才多藝素為歷代所傳頌，而其在繪畫上的貢獻尤巨。趙畫題材範圍之廣，較之前人有過之而無不及。他死後不久，曾受其提拔的楊載為他撰寫行狀，已經提到這點：

> 他人畫山水、竹石、花鳥，優於此，或劣於彼。公悉造
> 其微，窮其天趣，至得意處，不減古人。

其實，此處尚未完全列出趙畫題材之範圍。因為除了山水、竹
石、花鳥外，趙孟頫還善於肖像、馬羊、道釋等畫。換言之，
凡是元初較普遍的繪畫題材均為其嘗試對象，而且都甚有成
就。關於趙孟頫的山水、馬羊畫，筆者曾為文論述。（註一）
至於其竹石部份，雖在〈趙孟頫二羊圖的意義〉一文中略有提
及，然未嘗詳細分析。現在以「趙氏一門三竹圖」為中心，不
但可述及趙氏在竹石方面的貢獻，亦可兼述管道昇和趙雍的竹
畫。

《趙氏一門三竹圖》是一幅手卷。該卷由三段組成，均以
竹枝為主題。首段（圖9-1）寫竹一枝，竹竿由左下角起筆，

主幹兩旁有十餘枝長短不齊的側枝，上均覆以竹葉。竹葉或成「个」字形，或成「介」字形，排列頗有變化，墨色濃淡交替運用，形成分明的層次感。主竿近圓拱形，竹尖垂向右下角。全圖結構以拱形竹竿為主，上下側出的旁枝及上覆之竹葉，形成一竿枝葉茂密的墨竹。更由於這些繁盛的枝葉將主竿壓成拱形下垂，因而造成一瀟灑儒雅的風姿。墨竹右側，趙孟頫以其行書題「秀出叢林」四字，正好點出此畫予人之感受。墨竹左側，趙氏之款是：「至治元年八月十二日松雪為中上人作」並鈐「趙氏子」和「天水郡圖書印」二朱文印。從墨竹之秀麗、書跡之筆法及用印的部位來判斷，此畫似趙孟頫的水準。因此該畫當可視為一幅可信的趙氏墨竹。

第二段（圖9-2）較短，也是一竿竹枝。仍由畫面的左下角起筆，但主竿非圓拱形，而是朝右上伸展。小竹枝由主幹向兩旁側出，約有九枝之譜，竹葉則多以「介」字形成，變化無多而較叢密。管仲姬的竹畫較之趙孟頫的，予人不同之感受。

圖9-2 元 趙氏一門三竹圖 卷 第二段 管道昇 竹枝 北京故宮

管氏之竹比較強勁、結實、蓬勃。畫的右下角款曰：「仲姬畫與淑瓊」，下鈐「管仲姬印」白文印一方。此乃趙孟頫的夫人管道昇的墨竹。

　　第三段（圖9-3）則較前兩段都短，竹葉較疏，結構亦較簡易，是以乾濃之墨成之。竹竿由右下角伸向左上角，小枝由兩旁長出，每枝均有葉叢，然不及前二畫之茂密，多者十餘片，少者四、五片，雖仍以「介」字形寫葉，而結構較疏，且葉之長短不同，亦甚富變化。竹葉之互相交錯重疊較前兩幅為少，堪稱簡潔精采。此幅於人的感覺是小巧風趣，是另一種作風。畫的左下角有款「仲穆」，下又鈐「仲穆」朱文印。此畫為趙、管的兒子趙雍之作。

　　這三張趙氏一門的墨竹，並非作於同一時期。趙孟頫的畫上有至治元年款，即一三二一年，也就是他逝世前一年。其時管道昇已過世兩年，是故管畫必成於一三一九年前。至於趙雍，大約是生於一二八九年或一二九○年，（註二）故一三二

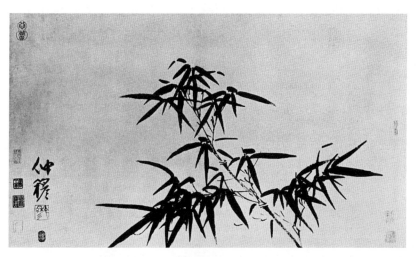

圖9-3　元　趙氏一門三竹圖　卷　第三段　趙雍　竹枝　北京故宮

一年之時他約卅多歲左右。趙雍自小即受教於父母，按說早年
當有所成。然而這張趙雍的墨竹卻是件十分成熟的作品，以畫
風而論本有其特長，與元末之竹畫較為接近，故其畫當不屬於
和他父母的墨竹同一時期之作品。此幅應係後人集結三竹而成
一卷。這種情形與紐約顧洛阜（JOHN CRAWFORD）先生所
藏的「趙氏一門三馬圖」極為相似。顧氏所藏的三段人馬圖各
具年款，亦非同時之作，趙孟頫作於一二九六年，而趙雍與趙
麟的兩段均作於一三五九年，雖然如此，趙雍的畫成於八月；
趙麟的畫成於十月，不過題識中說明是承其父命補上的。此亦
說明這三段人馬圖並非作於同時。（註三）

　　從三張墨竹上的題跋與印章來研判，可知此卷約在明朝方
為好事者拼湊而成。此卷現知的較早收藏者，是明朝一位無錫
收藏家名為安國（一四八一至一五三四），（註四）他的一方
收藏印「明安國玩」鈐在三位畫家的印旁。在趙孟頫的畫中，
他的印鈐於兩方趙印之上；在管仲姬和趙雍的畫中，安國之印
則鈐於他們的印下。以題跋而論，則最早是都穆（一四五九至
一五二五）的跋語，其中說明他當時在靜伯處見到此卷（圖9-

圖9-4　元　趙氏一門三竹圖　卷　跋　第一段　北京故宮

4）：

> 元仁宗嘗取趙魏公書，合管夫人及其子待制書，裝爲卷
> 軸，命藏之祕書，曰：『使後世知我朝有一家夫婦父子
> 皆善書也。』今觀靜伯所藏竹卷，又有以見趙氏夫婦父
> 子之妙於畫，而不止於善書。此固後世之所未見者。宜
> 靜伯之補之也。正德乙亥二月十日京口都穆。（有「都
> 穆之印」白文）。（註五）

正德乙亥是爲一五一五年，其時安國尚在世，約卅五歲左右，
是時該卷是否已入安國之手？則無可考。靜伯似非安國之號，
而都穆較安國年長廿二歲，因此不至於稱安國爲靜伯。由是可
知該竹卷最早的收藏者是靜伯。這位靜伯，可能是崔深，吳江
人，正德時爲中書舍人，好書畫。時地均與都穆相合。（註六）
但他未鈐其收藏印於畫上，以致於難於考查。依此而論，該竹
卷裝成於一五一五年前。也許是靜伯將三竹合成一卷，故入安
國之手時已成一卷。因此我們可以推斷，「趙氏一門三竹圖卷」
可能成於十五世紀末，至遲亦不超過一五一五年。這距趙雍的
晚年約一個半世紀左右。在這段期間，是誰首先將三竹裝成一
卷？則無法確知。

其餘的題跋均爲萬曆時期的，也可以見到該竹卷在明朝許
多鑑賞家的眼中，已成爲一件很貴重的珍品。繼都穆之後，周
天球（一五一四至一五九五）的跋語如下（圖9-4）：

萬曆癸巳（一五九三）七月既望，重閱此卷於城南草
堂，亦生平於文敏公有緣，乃得竟日展玩也。時清風滌
暑，荷香襲人，甚適哉，遂記卷末。八十野老周天球。

（有三印：「六止居士」、「周天球印」及「周氏公瑕」，
均爲白文印。）（註七）

跋文最多者要屬王穉登（一五三五至一六一二），他也是江南
一位著名的鑑藏家和畫家，出自文徵明門下。王氏於萬曆戊戌
（一五九八）購得此卷，欣賞不已，跋了又跋（圖9-4、9-5）：

文敏公畫竹，如仙壇一帚，開掃落花。管夫人如翠袖天
寒，亭亭獨倚。待制如珊瑚寶玦，落魄王孫。萬曆戊戌
六月廿又五日購得此卷，生青箱庫，展閱題。王穉登。
往歲在湖州鐵佛寺西壁，見管畫晴竹兩竿，孤挺森峭，
有首陽二子風，概不謂此媛筆，乃有扛鼎力。是日再題。
此是瑯琊次公故物，流轉數姓後，入吾家，雖人琴興
感，終不失爲王氏青氈。日在拼櫚樹杪。又題。
文敏每畫神來，輒以名其子。此一枝焦墨，似非仲穆手
作，當即阿翁捉刀。次日松院與家兒無曲同觀。漫書。
王叔明是魏公外甥，俞子中是外孫，書畫並以外家法。
文氏外孫從曾，亦善書畫，來此欣賞，因此談及。廣長
菴主。
『石如飛白木如籀，寫竹還於八法通。若也有人能解此，
須知書畫本來同。』此承旨公自題其作古木竹石詩。
登。
嫋嫋青竹竿，一鏹可得數十箇。余寶此三竿，如石家十
尺紅珊瑚。侍兒在旁皆一笑。七夕後十日，王禽齋跋罷
書。（註八）

以上各跋，王穉登均未用印，然字跡甚佳，有小楷，有行書，

有草書，但均同出一手。

　　王穉登第三跋，提到「此是瑯邪次公故物」，當指王世貞之弟王世懋（一五三六至一五八八）而言。（註九）王世懋收藏此畫時，當在一五七○到一五八八之間。王穉登得之於一五九八年，並謂「流轉數姓之後，入吾家。」故在這其中已數度易手。穉登與世貞、世懋家甚熟，故必曾見過而後購得此卷。然而在王世懋的「澹圃畫品」（《佩文齋書畫譜》，卷九十八）中，所列四十餘件唐宋元明藏品中，該卷並未列入，故此一竹卷在王世懋之手時，係在其作記錄之前或之後了。

　　清初之時，吳其貞曾見此畫，並記於《書畫記》內（卷三頁二三九）：

> 趙家三竹圖，紙畫三則爲一卷。一爲松雪，一爲管夫人，一爲趙仲穆，皆繪竹梢，上有題跋。卷後王百谷（穉登）題跋，係百谷藏物。

吳其貞見此畫，係在壬辰年（一六五二），於蘇州城歸希之家，並云：「歸本市賈，不善修飾，不置田產，惟耽書畫，時

圖9-5　元　趙氏一門三竹圖　卷　跋　第二段　北京故宮

鼎革之後。凡故家書畫出鬻，希之皆售之，雖薦紳官長求之，勿得也。人知其癖，多憐而護持之。所居樓高大不過丈許，士夫嘗詣之，皆作世外交，蓋一奇士也。」（卷三頁二四二至二四三）歸希之有一印在王穉登各跋後之左下角。

顧復的《平生壯觀》（一六九二年序），亦載有此畫：

> 趙文敏竹一段，前題『秀出叢林』，後爲中上人款。管夫人細竹一段，有坡草『仲姬爲淑瓊作』。仲穆一段，二字款。合一卷。王百穀、文休承、周右海題。（卷九頁一一九至一二○）

顧見此畫時，此畫在何人之手？不得而知。他的記錄大致與此卷吻合。唯一的問題是，除了周天球、王穉登二跋外，他還記下文嘉（一五○一至一五八三）的跋，嘉爲文徵明之子，與周天球極熟，因此頗有可能文嘉的跋爲後人割去，乃因其書畫兼優，字跡名貴，或被剪去另成一件。

剪去文嘉一跋的，可能是雍乾時期的大收藏家安儀周（約一六八三至一七四四年後）。這位朝鮮鹽商，曾居天津與揚州，收藏極豐，都紀錄在他的《墨緣彙觀》（一七四二序）上，安氏記載此竹卷最爲詳盡，且附其個人賞評：

趙氏一門三竹卷

第一幅　趙孟頫墨竹

白紙本，高尺餘，長三尺一寸有奇。作墨竹一枝，雨葉離披，枝節圓勁。前書『秀出叢林』四字，後書『至治元年八月十二日松雪翁爲中上人作』字大寸許，法李北海，後押『趙氏子昂』朱文印，及朱文『天水郡圖書

印』。

第二幅　管道昇墨竹

白紙本。長一尺六寸餘。作水墨竹枝，密葉勁節。不似閨秀纖弱之筆。前款『仲姬畫與淑瓊』，下押『管氏仲姬』白文印。余見唐伯虎墨竹一幅，雖用群鴉入林之法，竹葉排如蟹爪。自題詩內有『夜潮初落蟹爬沙』之句，因名其圖爲『蟹爬沙』，觀此則知伯虎寫竹來歷。

第三幅　趙雍墨竹

白紙本，長一尺六寸餘。作濃墨竹枝，欹斜有致，竹葉蕭疏。後款『仲穆』二字，大寸許，下押『仲穆』朱文印。此卷共三紙，每紙接縫有『白石』二字朱文印，『明安國玩』白文腰圓小印。曾經明錫山安氏家藏，後有都穆、周天球二跋，王穉登七題。（卷四頁二三四至二三五）。

安岐所載最詳，且有尺寸，所載與現存之畫吻合。安氏所提到的「白石」二印，亦與現存竹卷上的二印相合。然「白石」印究竟屬於那位收藏家所有，則不得而知。據查有兩位以「白石」爲號的，均爲嘉靖時期的人：一是連鑛，河北永年人，曾任都察院右副都御史，以詩文書法名；其二是蔡汝楠，浙江德清人，嘉靖進士，究心經學，仕至南京工部右侍郎卒，著有《自知堂集》。據此而言，「白石」二印不會是連鑛的，因爲他似乎多在河北、北京一帶。故此二印可能屬蔡汝楠所有，蓋因其活動範圍都在吳興至南京一帶，正是此竹卷曾經流傳之地。（註十）但也很難完全確定，因爲他的印未見他處。

　　安岐對此竹卷必定十分欣賞，因而鈐印甚多，計有十方，包括：「安儀周家珍賞」、「儀周珍藏」、「心賞」、「朝鮮

人」、「安岐之印」、「安氏儀周書畫之章」、「安儀周書畫印」、「思原堂」及「麓村」。此外還有三方不常見之印，也可能是他的。其中「儀周珍藏」這方印曾用二次，都鈐在三幅墨竹之連接處。這或許可說明此卷在他手中被重裱過，因而在接連處特別鈐上一印。然而文嘉之跋是否為安岐裁去，另置一處，則不得而知。

安岐所藏的書畫，後來大部份到了乾隆皇帝的手上。可是此一竹卷卻不曾入宮，因而一直在外流傳。自安岐後，此畫曾為衡永所藏，他有數方印鈐在畫上：「衡永家藏」、「衡永長壽」、「酒仙長物」、「酒仙心賞」及「酒仙鑑藏」，另有「思鶴盦秘笈」和「雙梅花簃」也可能是他的印。不過關於這位衡姓收藏家，除了這些印外，我們一無所知。

到了晚清，此畫卻入了一位廣東畫家招子庸（一七九三至一八四六）之手，其時招正在山東任官，他的跋語提供了更多有關此畫歷史之記載（圖9-6）：

> 畫竹之法，通古篆籀。元趙文敏一門三秀，皆書畫兼勝。此卷當與文湖州、蘇、王局方軌。至三紙用筆，變化各殊，各有意態，津逮後人，非千筆一律，重複無味。第列品既高，知音或寡。予畫竹數十年，雖觀此稍益筆法，而神韻超妙沈著（清妍古厚），墨彩（光）蒼透（潤）秀傑（精奇）不可能也。此卷載松泉老人《墨緣彙觀》，後題跋俱符合。嘉慶時，素邨太守購於京師，攜赴滇南，阮芸臺節相爲書額以名其堂，寶氣必騰，定有五色雲護之矣。道光庚子（一八四〇）暮春南海招子庸再觀於東萊郡齋並（并）識。次日竄易數字。（一印）（註

十一）

嘉慶時此畫在素邸太守手中，此太守不知何人，他既能得阮元
為他書額，應是一位重要人物。

　　及至民國，此竹卷為「亮生」所收藏。這可由徐宗浩（一
八八〇至一九五七）所書的最後跋語中得知。徐乃現代畫家及
鑑藏家，對此一竹卷甚為欣賞（圖9-6）：

> 密葉踈梢並絕工，千秋福慧許誰同。人生知己渾難得，
> 況在紅窻翠幕中。千里湖山供畫本，一門詞翰擅風流。
> 王侯螻蟻須臾事，此卷悠悠五百秋。甲子（一九二四）
> 七月三日於亮生先生筠館中獲觀此卷，敬題二絕以志眼
> 福。石雪居士徐宗浩。（二印）

此外還有兩位現代的收藏家。最重要的是龐虛齋，他是中國近
代最富收藏的一位上海畫家（一八六四至一九四九）。他在三

圖9-6　元　趙氏一門三竹圖　卷　跋　第三段　北京故宮

幅畫上各鈐有「虛齋審定」、「龐萊臣收藏宋元真跡」及「虛
齋至精之品」三印，在後面的題跋又有「虛齋鑑定」、「三竹
廬」、「萊臣心賞」、「吳興龐氏珍藏」等印，由是可知其對該
竹卷之重視。尤其甚者是龐氏因得此竹卷而名其居所為三竹
廬。

一九四九年後，龐氏收藏大半為北京故宮博物院及上海博
物館收去，此畫大概也因此而入故宮。可是在畫卷中趙孟頫一
段之首，在龐元濟二印之上，另有二印：「新化周氏珍藏」、
「游子心賞」，這位周氏是否為最後一位私人收藏，則仍未知。

新化屬湖南，不知誰是這位周氏？

以上述的流傳經過而論，我們可知此一竹卷約在十五世紀
時已集成，一直到進入故宮為止，曾為不少名收藏家所珍藏，
且有收藏印及題跋可追溯其歷史。十八世紀時可能為安岐所重
裱，以至於今。該卷所載資料顯示其流傳史，甚為重要，且其
素為歷代名鑑賞家所珍視，由此亦可見該竹卷實為歷代所確信
的一幅趙氏一門的墨竹圖。

趙孟頫一生喜愛畫竹。他目前所流傳下來的竹畫，在北
京、台北、東京及紐約都可見到，這類畫大約只有一半有紀
年，因而尚無法將其一生畫竹的發展，有系統的呈現出來。筆
者在以前所發表的〈趙孟頫二羊圖的意義〉一文中，曾經提到
過一部份趙氏的竹石畫，現在願在此較詳盡的討論其竹畫。

趙孟頫於竹之偏好，在一幅名為《自寫小像》的畫中，表
現最為特殊。此畫現藏北京故宮，是一張冊頁。該畫不同於一
般的肖像畫，而只是一幅象徵性的小像。他描繪自己著古人裝
漫步於竹林間，前有小溪流過，溪畔有石，均以青綠設色的古
法畫成。因此這幅小像並非其肖像，而是他把自己比作古人，

為竹林所環繞，而置身於仿古的山水間。這足以表明他對竹之愛好，亦表露其心跡：那時他雖任高官（《自寫小像》作於大德三年（一二九九年）），然仍將自己比作隱士，徘徊於古人之山水間。既有追溯文人畫至文、蘇之境，亦有將其自比於古之「竹林七賢」之意。

　　趙氏曾以水墨作竹、蘭及梅，然以竹為最多。他最喜愛的此類題材是枯木、竹、石。在這類畫中，大概現存最早的是一幅名為《竹石古木圖》（圖9-7）的小畫，在台北故宮的《宋元集繪冊》內之第四頁（見《趙孟頫二羊圖的意義》文中第七圖）。此幅絹本，無款，但有「趙氏子昂」及「松雪齋」二印。（註十二）此畫竹、石、枯樹，各自分開，橫列於畫面，用筆精細屬用心之作。又因其用筆之工細，構圖簡易，三項題材未能安置調和，故似為其較早期之畫。

　　另有一幅小畫，收入同一《宋元集繪冊》內第十一頁，名為《疏林秀石》（圖9-8）。此幅為紙本，全以水墨為之。全畫以石為中心，石用飛白法，是一新的發展，但在此畫中不算很

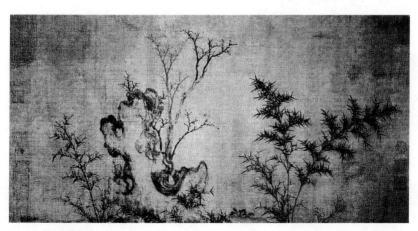

圖9-7　元　趙孟頫　竹石古木圖　冊頁　台北故宮

成功。其石無法將石之形狀和結構完全表現出，而枯木與竹之排列亦嫌勉強，坡上野草之分佈更顯板滯。因此，這不是一件成功之作。趙孟頫在右上角落款：「大德三年（一二九九）七月廿六日為楊安甫作　子昂」，並鈐「趙氏子昂」印。另有其弟子陳琳及友人柯九思題詩於上，亦可證明此為趙氏之作。（註十三）

　　再進一步之發展，大概是一幅橫卷，紙本，題為《秀石疏林圖卷》（圖9-9）。此畫之流傳史最為詳盡。（註十四）石之右側有「子昂」款，款下有「趙氏子昂」印，畫之右上角有「大雅」印，左下角有「松雪齋」印。此外，元之收藏印有「柯氏敬仲」一方；明藏印則有何良俊、李日華等；清之藏印則出自梁清標、謝淞洲、羅天池、伍元蕙等人。此畫實歷經名家收藏。另有元人柯九思、危素、王行等跋。然而使此畫最為人所熟悉的是，畫後趙孟頫本人的一首詩：

　　石如飛白木如籀，寫竹還於八法通。

　　若也有人能會此，方知書畫本來同。

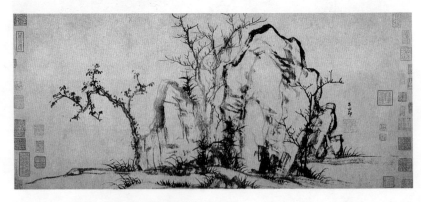

圖9-9　元　趙孟頫　秀石疏林　卷　北京故宮

圖9-8　元　趙孟頫　疏林秀石圖　1299　軸　台北故宮

趙氏以此詩，很巧妙的將其畫論表達出來：以飛白法作石；以寫籀之法寫枯木；以永字八法畫竹。此畫正可視為表達「書畫同源」觀念之佳作。畫中石之結構、枯木與樹之排列、竹葉坡草之分佈，均較前作為協調。此幅實為趙氏該類畫中之佳作。

趙孟頫的枯木竹石畫中，最佳之作是一幅名為《古木竹石》之立軸（圖9-10）。大幅，絹本，純墨成之，現存北京故宮博物院。（註十五）此幅是同一題材的畫中，構圖最精者。一塊以飛白筆法畫成之石塊，置於畫幅的中下部，大石旁另有二小石相襯。石後有大小不同之枯樹三株，最大的一株主幹挺直而上，位居全畫之中，至較高處左右分出兩枝，稍對稱而不板滯，主幹旁另有一株等粗而稍短，二大株中有一小株穿插並分左右二枝襯於二株之後。

圖9-10　元　趙孟頫　古木竹石　軸　北京故宮

如此構圖，將各類形象妥為安排而達合而為一之境。另有竹葉三叢，一小叢置於石左，介於大小石之間。有一大叢置於石右，亦在大小石間，然其竹葉向上伸展至全幅之半處，用以平衡主右稍向左之傾勢。尚有一小叢竹葉置於石前中下部位。三堆坡草，或置石前，或置石側，或緊偎於石，錯落有緻且筆勢各異。全幅顯得緊湊有力，自構圖、用筆、意境及落款（自署「松雪翁」）觀之，此畫實為趙氏晚年成熟之作。

在以竹為主的畫中，趙孟頫的竹畫有其一貫作風。他的早期作品，對枝葉的描繪較為精細，如台北故宮的《竹石圖》，前面已討論過。其特徵如細緻的枝葉、有條不紊的結構、旁枝左右相間互相平衡、葉的形態以「个」字為主而富變化，這在一二九九年的《疏林秀石》中亦可見到。趙氏中期的竹畫，則以大阪

圖9-11 元 趙孟頫 竹圖 軸 大阪市立美術館

市立美術館的《竹軸》（圖9-11）較具代表性。（註十六）該畫有款「子昂」及印「趙氏子昂」，且曾為梁清標、金農所藏。此幅的竹枝由左下向右上伸展，至畫幅中央而略傾左方向上延伸，突然而止，另有細枝向右上推出。這種「S」型的構圖，曾為文同所創。此外，小枝帶葉，有二枝向右，二枝向左，一在中間，因而形成一種較特殊的構圖，此一簡潔的手法十分成功。趙孟頫在這幅畫中的用筆頗為流暢，從小枝的形態可窺其筆法之快捷。與此幅約屬同期的另有一軸，名為《窠木竹石》（圖9-12），在台北故宮，畫中除枯樹、石、草外，尚有竹二、三枝。左邊那枝竹的結構，與大阪之竹相似，但竹葉較密且厚實。其餘二枝在枯樹之後，竹葉亦茂密，然筆法一致。有款「子昂」及一印，上有疇齋張伸壽（一二五二生）的題詩；下有倪瓚的跋語（於一三六五年），款、印、題跋均佳，是趙氏較成熟的竹石作品。（註十七）

在其晚年的作品中，以落款「松雪翁」的那幅「枯木竹石軸」中的三叢竹最為肥潤，竹葉以「个」字或「介」字構成，此為趙氏墨竹的特點。這與他在《趙氏一門三竹卷》中的「秀出叢林」一段的筆法較相似，「秀出叢林」的竹枝成圓拱形，小枝及葉生於兩旁，由左至右愈右愈密，最右的一叢也就成為其終點。趙孟頫在此畫落款亦自署「松雪翁」，時為一三二一年八月，誠為其晚年之作。此畫和王季遷所藏的《枯樹竹石》（圖9-13）軸頗類似。「枯樹竹石」，絹本，作於一三二一年三月，較「秀出叢林」早五個月完成，是精心之作。（註十八）畫中有竹三枝，下有石叢，竹葉有枯樹一株，其後尚有溪流，前景以坡草、蒲公英為點綴。此三竹之軀幹較長而直，枝葉生於上半部，葉形較瘦俏，但構成的樣式大致與「秀出叢林」相

圖9-12　元　趙孟頫　窠木竹石　軸　台北故宮

同。因此，從這些竹畫看來，趙孟頫的「秀出叢林」實為其墨竹的一件代表作。

嚴格來說，趙雖也以竹畫著名，但其聲譽仍以山水、馬畫較著。趙孟頫的墨竹可說是從文同、蘇東坡的文人畫傳統而來，但他的墨竹變化不多，若與李衎的墨竹比較，還是李衎的較富變化。納爾遜博物館有一幅李衎的「竹卷」，其後有趙孟頫的詩跋，趙跋書於一三〇八年，也因此趙孟頫可能受了一些李衎的影響。李衎的「竹卷」經最近的研究顯示，與現存北京故宮的「四清圖卷」原為一卷，約在明朝時被分成兩卷。若兩卷合觀，則更可見李衎畫竹之變化，兩段畫內的墨竹表現出不同的品種，由是可知李衎畫竹的態度是以寫實為主。（註十九）

趙孟頫的墨竹原本也屬寫實一路，後來另有創見，重筆法，將書入畫，而趨於書畫合一之境界。這當然是因為趙、李二人的環境、志趣各異，因而有不同之發展。李衎是位自然學家，他對竹的研究是基於科學的態度，他到處研究，注意不同品種，將竹分成數十類，因此，李衎的墨竹，各種形態均有，極富變化。自技巧而言，雙鉤與寫意的筆法均有，雖然他承襲了文、蘇的墨竹傳統，但仍以寫實為主。趙孟頫對竹的品種、形態雖然不如李衎那麼重視，他只是繼承了文、蘇的傳統，並繼續發展。然而趙孟頫是一位極優秀的書法家，精於各類書體，對用筆的技巧自然十分注重。他以「八法」畫竹，遂將書法與畫法合一。就此而論，趙重筆墨技巧甚於竹之形態、品種，因而趙氏的墨竹在形態的變化上較少。趙孟頫與李衎畫竹之相異處，高克恭有其客觀而正確的評論：

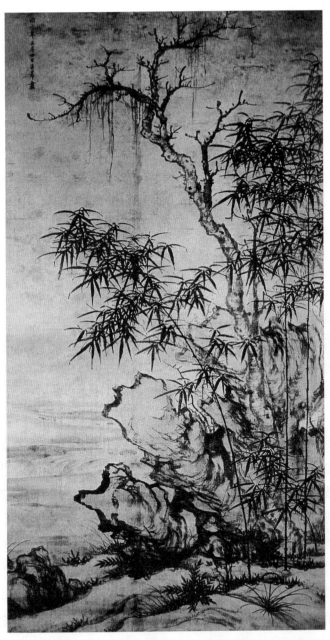

圖9-13　元　趙孟頫　枯樹竹石　1321　軸　　紐約王季遷收藏

子昂寫竹，神而不似；仲賓寫竹，似而不神。其神而似
者，吾之兩此君也。（註二十）

這種評語雖屬其自褒之詞，卻也點出趙、李不同之處，而且甚
為中肯。趙的另一友人虞集，寫了幾首七絕，道出其墨竹的特
點：

吳興畫竹不欲工，腕指所至生秋風。古來篆籀法已絕，
止有木葉雕蠹蟲。黃金錯刀交屈鐵，大陰作雨三石裂。
蛟龍起陸真宰愁，雲暗蒼梧泣湘血。吳興之竹乃非竹，
吳興昔年面如玉。波濤浩蕩江海空，落月年年照秋屋。
（《道園學古錄》，卷二，二a）

自「秀出叢林」觀之，高克恭、虞集二人之評語均十分允當。

在《趙氏一門三竹卷》中，將視線由趙孟頫的墨竹，轉至
管仲姬的墨竹上，感受就有所不同。管氏此幅的構圖大致類似
趙孟頫的：竹枝由左下角起筆，向右上拓展，另有一小枝則向
左上。仲姬的墨竹，竹竿為極其濃密的竹葉所覆蓋，其葉較
長，且密集的交錯顯得有些紊亂。趙氏的構圖，疏密相間，由
左至右十分有條理，由竿而枝而葉，由簡而繁，有節奏感，亦
有韻律感。趙氏夫婦中，趙孟頫之名聲較高，然管仲姬則以畫
竹知名，自此畫觀之，仲姬似乎未盡展其所長。管氏的墨竹與
趙氏的墨竹關係密切，但孟頫的畫藝高於仲姬的，在此一目了
然。

關於管氏的墨竹，較為一般人所熟知的，是在台北故宮的
《竹軸》。這幅畫曾由陳葆真研究過，以為它是明末清初之作，
並非仲姬親筆。（註二十一）這幅一向被視為管氏之作，現遭

否定，那麼管仲姬的墨竹將以何為衡量標準？現在《趙氏一門三竹卷》中管氏之作，比較起來，甚為可信。這可從下列幾點予以說明：一是管氏之竹應與趙氏之竹類似；二是，據陳葆真的研究，明清鑑藏家所見到管氏的墨竹是「勁挺有骨」、「以叢葆見長」及「不似閨秀纖弱之筆」，這些特點在這幅墨竹中清楚可見；（註二十二）三是管氏的款印甚為簡單，並無特別炫耀於人之處，因而不似偽作。前面已經提過，此卷的三幅墨竹並非同時之作，而是後人拼成一卷，以畫之年代而論，管氏逝於一三一九年，故其墨竹當早於趙氏作於一三二一年之「秀出叢林」。試觀仲姬之款書，自然的行書，筆力強勁，與竹相似，較之其他傳為管氏之作上的款書都好。因此，從以上各角度的分析看來，這幅墨竹，可算是現存的管氏畫中，最可接受的一幅。（註二十三）

第三段趙雍的墨竹，其作風與其父母的完全不同。趙孟頫、管仲姬之竹與李衎的近似，繼承文同之傳統，重竹之形而較為瀟灑。雖然高克恭評趙氏之竹有「神而不似」，李氏之竹則「似而不神」之語，大致來說，二人均處於元初之時，都重形似以至神似，但有程度上的差異。趙雍生也較晚，與吳鎮、倪瓚等屬同輩，一方面在理論上承襲了他父親「書畫本來同」的理論，同時也受了當時倪吳之影響，因此他筆較乾，畫枝與葉不重形式，且竹葉之變化較多，更重構圖。趙雍之墨竹與其父母的相較，雖係一脈相承，但已趨向元末的作風，走上純筆墨之美的途徑。上面所錄王穉登題跋，以為這是他父親捉刀之作，顯然是猜度，並不正確。

目前所流傳趙雍的畫中，以山水、馬畫居多。至於墨竹，僅有另一小幅，現藏瀋陽遼寧省博物館，名為《竹枝圖》（圖

9-14），是為楊瑀作《竹西草堂圖卷》（張渥作）的引首。茲將其兩幅墨竹排比，是同出一人之手，毫無問題，構圖完全雷同，僅竹葉之分佈稍異，疏密程度亦大致相同。兩畫「仲穆」之款，亦完全一致。惟遼寧的竹畫上，多一首七言絕句：

> 籬外涓涓澗水流，竹西花草弄春柔。
> 茅簷相對坐終日，一鳥不鳴山更幽。

此段則又可視為趙雍標準之墨竹。

就此而論，《趙氏一門三竹卷》中之三幅墨竹，實可謂其父母、兒子三人典型之作。此卷既可用以比較及了解其三人墨竹風格之不同，亦可用以研究他們的墨竹畫。此外，我們也因而體會到，趙孟頫在畫竹方面的成就，以致於更進一步的了解他在元代繪畫史上的重要性。

趙孟頫在中國畫史上對畫竹的貢獻，在其流傳至今的作品中不易顯示。若將其現存之墨竹，與當時人們對他的評語相互對照，則更可見其重要地位。趙孟頫與李衎都以畫竹著名於元初，他們的墨竹均屬文同、蘇東坡文人畫的傳統。對後人而言，趙、李兩人的墨竹十分相近；然而當時的人卻看得很清楚，感受到他們兩人作風之不同。前面已提過高克恭、虞集的看法，兩種作風比較而言，趙氏所代表的，較近於文、蘇之原

圖9-14　元　趙雍　竹枝　卷　遼寧省博物館

意，而逐漸發展成文人畫竹的主流，那就是將畫法與書法結合，形成書畫合一的境界，而予以後人畫竹最重要之啟示。這點在虞集跋趙氏的墨竹中已經提到：

> 黃山谷云：『文湖州寫竹木，用筆甚妙，而作書乃不逮。以畫法作書，則孰能御之。』吳興乃以書法寫竹，故望而知其非他人所能及者云。（《道園》，卷十一）

許有壬《至正集》中，亦有題趙氏的竹石如下：

> 坡仙戲墨是信手，松雪晚年深得之。
> 兩竿瘦竹一片石，中有古今無盡詩。
> （《至正集》，卷廿九）

許詩中所提到的趙以書法寫竹，以及他從蘇東坡得到此一墨戲的手法，即為書畫合一之關係。趙孟頫書畫兼優，遂能將此一論點運用在其竹畫上，這點在他自己的詩中有最明確的比喻，此詩前面雖已提過，在此可以再錄：

> 石如飛白木如籀，寫竹還於八法通。
> 若也有人能會此，須知書畫本來同。

此詩完全表達了趙氏的理論，觀其畫而知其用意用筆。他的石塊皴之以飛白法；枯木則以寫篆的筆法成之；竹葉以永字八法為之，故中鋒、側鋒、橫筆、直筆、長撇、短撇以及捺等筆法，在「秀出叢林」中大約可見。趙氏「書畫本來同」的理論，在其山水、馬羊等畫中，不易完全表達，但在他的竹枝及竹石畫中則顯而易見。

從這方面來說，我們可洞察其於墨竹畫之貢獻。趙氏的

「書畫本來同」之論，在其作品中已有一良好之肇端。然而此一高論，在管道昇的畫上卻不明顯，她的墨竹變化較少，似乎沒有運用到趙的理論，主要也由於她畫她自己的繁竹。不過到了元朝的後期，趙氏之論已深植於許多畫家的心中，如柯九思等對此論深為了解，而吳鎮、倪瓚等則有更進一步之發展，畫竹漸重神似，而離形似愈遠。趙雍的墨竹則可視為介於趙孟頫及吳、倪之間，一種過渡時期的作風。中國文人墨竹畫自此以降，至於明、清，此一趨勢愈演愈盛。因此，趙孟頫的地位，在墨竹的發展史上極為重要。倪瓚於一三六五年，在趙的《窠木竹石軸》（台北故宮）上題云：

> 趙榮祿書畫之妙，殆是夙成。早年落筆，便為合作。歲月既久，愈老愈奇耳。

文人畫發展之初，墨竹即為其中極重要的一門。究其原因，墨竹為文人寄意之所在。畫家常寫墨竹，又自題詩。目前所流傳趙孟頫的竹石畫中，除《秀石疏林卷》，有其著名的「書畫本來同」的詩外，其餘的不見題詩，但他對竹之偏好是不言可喻的。前面已經提過其一二九九年的自畫小像，他將自己置於竹林古山水中，已充分表現了他對竹之深情，以及他擬竹自比之意。

趙孟頫一生畫了不少墨竹，曾為不少人所題詠，有時可見於其畫，有時則被收入文集，這些資料都顯示當時之人，對趙氏竹畫之體會。與趙同時的劉岳申，在其《申齋文集》內，有〈題趙子昂竹〉：

> 其翛然也，有儒者之意；其溫然也，有王孫之貴；其頹

然也，有茅簷之味；其儼然也，有玉堂之氣。清而不
寒，高而不畏，古之人與，今之人瑞也。嗚呼！以嗜者
尚其致。（卷十四）

一向對趙最尊敬的楊載，曾為其撰寫行狀，也題過其墨竹：

> 蘅蘭倚修竹，寂寞生幽谷。比德如夷齊，於此受命獨。
> 側石狀奇峭，橫竹枝扶疏。猗蘭復參立，信哉德不孤。
> （《楊仲宏集》，卷八頁一下）

楊載另有一首詠趙孟頫的《蘭竹石》，詩云：

> 石上蘭苕已蔚然，竹枝相間復娟娟。
> 正如王謝佳公子，文采風流並世傳。
> （《楊仲宏集》，卷八頁三上）

以上這些詩，都是以竹比王謝佳公子，正有如他們的風流文
采，也是文人的寫照，同時也和古代有德行之士相比，如伯
夷、叔齊等，都有其深意。

　　趙孟頫在其文集中，有兩首詩是題李衎的竹畫：

> 偃蹇高人意，蕭疏曠士風。無心上霄漢，混跡向蒿蓬。
> （《松雪齋全集》，卷五頁五下）
> 此君有高節，不與草木同。蕭蕭三兩竿，自足來清風。
> （卷五頁八下）

這也表明趙氏及其友人對竹之觀點，且將竹自擬，寄其文采風
流、清風高節之文人風度。無怪乎元明清之文人畫家，均自比
於竹。趙孟頫題高克恭「竹石」之詩，其意亦同。（畫在北京

故宮）。（註二十四）

　　趙孟頫在其「秀出叢林」的款書中，有「為中上人作」等字。此處之中上人，可能是指中峰明本禪師（一二六三至一三二三）。中峰較趙年少九歲，錢塘人。元軍入臨安（杭州）後，決意出家，隨高峰原妙學道，聲譽漸隆。至元間，遷吳興創幻住庵於弁山，因與趙相往還。趙以師事之，常向其叩問佛旨，關係甚密。一三一九年，管道昇逝世後，趙曾上書中峰數札，請其為亡妻化緣普渡，情意懇切，亦顯示他們兩人關係之密切。仲姬死後至其卒年一三二二年，趙孟頫都留在吳興，因此與中峰必定過從甚密，而趙必曾為中峰作畫，以答謝其相助之情，故「秀出叢林」必定為其中的一幅。（註二十五）

　　趙孟頫以「秀出叢林」為畫題，有可能也是以竹比喻中峰，以頌揚其高深之道行。趙曾為中峰寫像，並贊云：

> 　身如天目山，寂然不動尊。慈雲洒法雨，徧滿十方界。
> 　化身千百億，非幻亦非真。覓贊不可得，為師作贊竟。
> （《松雪齋文集》，卷十）

此贊將中峰比諸天目山。天目在杭州以西，為浙西名山，以雄奇名。「慈雲」兩句則贊其說法影響之廣，變化之多，如幻如真。趙於中峰之推崇可謂極矣。而趙孟頫的墨竹，一枝獨秀，畫技超群，用以贈中峰，亦可視為對中峰的贊揚。

　　一三二一年是趙逝世之前一年，中峰逝世之前二年，其時趙已六十七，而中峰亦已五十八。趙曾任高官，中峰亦最受敬重。趙在此時年事已高，不宜畫較工細之作，以寫意墨竹為之，最是合適，一方面流露著文人的風流瀟灑，另一方面也藉以頌揚中峰之道行。這是趙孟頫的一貫作風，以表明其深意。

同時也流露出他年老之心境：秀出叢林。

從以上的討論而言，《趙氏一門三竹圖卷》，是一件很重要的作品。趙孟頫、管道昇和趙雍一家三人的墨竹都在一卷上，使我們了解他們三人的墨竹同一源流，但又各有不同，各自有其特殊的風格，且各見其長。從此卷亦可更進一步了解趙孟頫個人的貢獻。他不但在山水、馬羊、人物、道釋、梅蘭畫等有其成就，而且在墨竹方面，亦為後世奠定了不可磨滅的基礎。

註　釋

註一　　以前曾發表者為 *The Autumn Colors on The Ch'iao and Hua Mountains: A Landscape by Chao Meng-fu* (Ascona, Switzerland: Artibus Asiae, 1965)；中文本〈趙孟頫鵲華秋色圖〉，由曾嘉寶譯，載於《故宮季刊》，第三卷，第四期（一九六九年夏季）及第四卷，第一期（一九六九年秋季）；"The Freer "Sheep and Goat" and Chao Meng-fu's Horse Paintings," *Artibus Asiae*, XXX/4（1969）。中文本〈趙孟頫二羊圖之意義〉亦由曾嘉寶譯，載於《香港中文大學中國文化研究所學報》，第六卷，第一期（一九七三年）。

註二　　關於趙雍生年，翁同文認為趙雍約生於一二八九年，約卒於一三六二年，請參見翁同文，〈畫人生卒年考〉，《故宮季刊》，第四卷，第三期（一九七○年春季），後收入《藝林叢考》（台北：聯經，一九七七），頁四二至四六，並有補充。又，姜一涵，〈趙雍生卒年考〉，《藝壇》，第九十期，以為

趙生年在一二八九至一二九○之間。

註三　　　《趙氏三馬圖》，見Laurence Sickman ed., *Chinese Calligraphy and Painting in The Collection of John M. Crawford, Jr.*（N.Y.: Pierpont Morgan Library; distributed by Philip C. Duschnes, 1962），Catalogue No. 43。

註四　　　關於安國的資料，見國立中央圖書館編，《明人傳記資料索引》（台北市：亞洲協會，一九六五），頁一一九。

註五　　　關於都穆的資料，見上註，頁六四二。

註六　　　見商承祚、黃華合編，《中國歷代書畫篆刻家字號索引》（北京：人民美術出版社，一九六○），上冊，頁六四五。

註七　　　關於周天球的資料，見上註，頁三一五。

註八　　　關於王穉登的資料，見上註，頁七一。

註九　　　關於王世懋的資料，見上註，頁二六。

註十　　　關於蔡汝楠的資料，見上註，頁八一○。

註十一　　招子庸，原名銘山，廣東南海人，曾在山東任官。

註十二　　關於此文，見註一所列。

註十三　　此畫曾發表多次，最早見《故宮書畫集》（北平：國立北平故宮博物院古物館，一九三一），第六冊；亦見於O. Siren（喜龍仁），*Chinese Painting: Leading Masters and Principles*（中國畫：名家與理論）（New York: The Ronald Press, 1956），vol. 6, pl. 21。

註十四　　此畫以前只在《神州大觀》，第十三集發表過一次。最近在穆益勤的〈趙孟頫的繪畫藝術〉，《故宮博物院院刊》，一九八○年，第四期，頁二六至三四，圖版四中曾印出。

註十五　　此畫以前僅見於《故宮書畫集》，同註十三，第四十二冊。

註十六　　此畫見《爽籟館欣賞》（大阪，一九三○至一九三九），第二

集，圖卅一。

註十七　此畫見《故宮名畫三百種》（臺中縣霧峰鄉：國立故宮博物院，國立中央博物院共同理事會，一九五九），第一四七號。

註十八　此畫見何惠鑑等編，《文人畫粹編》，第三冊，《黃公望　倪瓚　王蒙　吳鎮》（東京都：中央公論社，一九七九），圖四十五。

註十九　關於兩畫原係同卷之說，喜龍仁在其《中國畫》中已經提過，參見註十三。高木森，《李衎的藝術》（堪薩斯大學，一九七九）有較詳細的討論，證明兩卷原本確係同卷。最近筆者曾在北京故宮詳細研究此卷，完全證實在尺寸、筆法、風格以及題款等各方面，二卷確實原為一卷。

註二十　見王逢，《梧溪集》，卷五。

註二十一　見陳葆真，《古代畫人談略》（台北：國立故宮博物院，一九七九），頁三十七至三十八。

註二十二　同上註，頁五五至五六。

註二十三　見上二註，陳葆真文中曾討論現存傳為管道昇之畫，其中無一可完全接受。比較上，最可信的是在台北故宮的《煙雨叢竹》，屬「元人八段錦卷」，此畫本身甚佳，然其款在另一紙上，具與全畫並不相接。現將該畫與《趙氏一門三竹圖》內之管畫相比，則又證明二畫風格不同。因此，《煙雨叢竹》為管仲姬之畫的可能性又更小了。

註二十四　高克恭的《竹石圖》，見《故宮博物院藏花鳥畫選》（北京：文物，一九六五），圖廿二。

註二十五　中峰明本的材料流傳甚多，最詳盡者為《中峰廣錄》，洪武版，其中以其弟子祖順於一三二四年所撰之〈中峰和尚行錄〉

（卷卅，頁九），又筆者最近在《趙孟頫之師承》，《故宮季刊》，第十六卷，第三期中對趙與中峰之關係，亦頗有涉及。